天一阁碑帖目录汇编

骆兆平　谢典勋 编著

上海辞书出版社

往嘉靖丙申閒諸大工嗣興余以秣部郎

篆内外、

廟宮屯田俞郎咨伯笼

山陵會侯勛中官忠表泉為軒秩昌官錢數十

萬皆卻不發勛遂籍以府稽敗遣賴

肅皇聖明卒得薄罰隨出守夔州荒人子芳怙

權坐炸積六年始轉九江南禹先生贈章

兩為作也弟云庇柱非儻夫迄後竟以擊

去蔣歷危陀僕保首領非不幸巳語去痛

之思痛愈於痛時余何能不感悵於斯焉

先生研精書學神詁力追為吳人河追

殘而名廼大起斷縑敝楮被以重賺斯亦

罕矣爰昇鑴手貽之同好尚無斁耳食視

余哉

萬曆庚辰冬十月九日東朗范欽跋

（明）范钦《刻底柱行跋》

天下樂石，吕岐陽石鼓文為最古，石鼓脈本吕

渭東燕天閣所藏松枝石鼓文未北宋最古，宋本古石鼓脈本吕

張氏夏揅昌一曾雙司本石尚未北宋初元於嘉慶命字

丰墓興審天一閣昌血於油素書丹被諸本十推究

軆海異渾意屬燕至儀刀馨書施運吕意碣命精

海盐異蹟之念之則於論江氏所德地所吕意

神刑蹟置杭州府學明烏堂璧聞陀諸生為究心刻精

既戌置之文者有所法烏倫堂江璧聞地諸所生為意也刻

史摘古文士兼禮部侍郎烏

內閣學士者禮部侍郎晉渭江全省學政儀徵直閣事元記

書房行走提晉禮部侍郎渭江全省學政儀徵阮院元記南

（清）阮元《摹刻石鼓文跋》

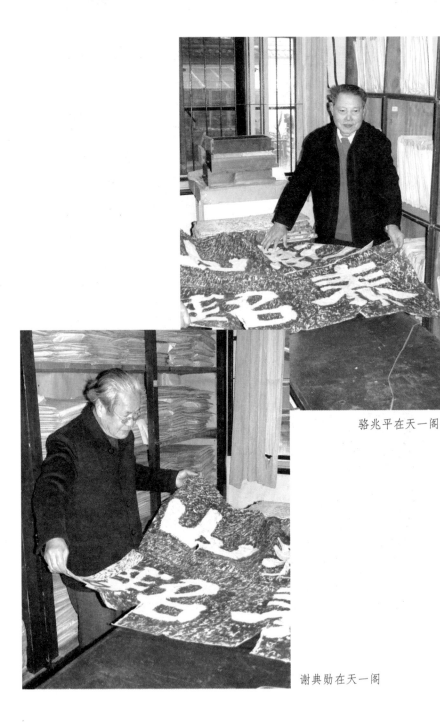

骆兆平在天一阁

谢典勋在天一阁

序

宁波天一阁原是明兵部右侍郎范钦的藏书处。当年碑帖收藏之富，不逊于明代著名的金石收藏之家。四百多年间，天一阁历经沧桑。碑帖由聚到散，散而复聚，其变动情况，记载在各时期的碑帖目录之中。碑帖目录和藏书目录一样，都是文献资源的信息库，《天一阁碑帖目录汇编》全面反映了天一阁收藏碑帖的历史和现状。

范钦字尧卿，号东明，嘉靖十一年（1532 年）考中进士后，在湖广、北京、江西、广西、福建、云南、陕西、河南等地做官。宦迹所到之处，均留心收集典籍，寻访碑帖。他的侄儿范大澈在《碑帖纪证》一书中，就记载了一次两人共同寻访《唐云麾将军李秀碑》的事，文云："嘉靖己酉，余随仲父入都。仲父转官东归，余送至良乡，往觅此碑，已分为二，作明伦堂柱础……余甚惜之。"同书中还记述了自己所藏《周升仙太子碑》为"仲父左辖时拓得赐及"。见"仲父东明先生"收藏的碑帖，有《唐明州刺史裴公纪德颂》、《唐干禄字书》、《历代钟鼎彝器款识》、《英光堂帖》、《宋高宗真草孝经》等数种。由于明代编制的天一阁碑帖目录失传，这五种碑帖在现存清代《天一阁碑目》中都不见著录，所以范大澈的《碑帖纪证》成了天一阁早期收藏碑帖唯一的直接史料。

嘉靖三十九年冬，范钦去官归里后又从事抄书、刻书、访碑、刻帖等文化活动二十余年，继续丰富了天一阁的收藏。

万历十三年(1585 年),范钦去世。在此后的近一个半世纪里,天一阁所藏碑帖处于封闭状态,除范氏子孙外,几乎无人过问。清康熙年间,黄宗羲破例登阁,取流通未广的书编为书目,也未涉及碑帖。直至乾隆三年(1738 年),全祖望重登天一阁,才发现:"独有一架,范氏子弟未尝发现,询之,乃碑也。"有的拓片上有范钦"手自题签,精细详审,并记其所得之岁月","拓本皆散乱,未及装为轴,如梦丝之难理"。于是他着手编订碑目,并撰《天一阁碑目记》。尽管全祖望记云:"予订之为目一通,附于其书目之后",但因碑目没有流传下来,仍有人以为"记先成而目如何,不可知也"。

乾隆五十二年钱大昕再次访阁,适张燕昌以摹石鼓文寓范氏家,便与范钦八世孙范懋敏三人登阁,整理碑帖,"拂尘祛蠹,手披目览,几及十日"。碑目由范懋敏编次并增补,因碑目中已著录了"乾隆癸丑重立"的汉《孔君碑》,可知此目完成于乾隆五十八年或稍晚之时。

范懋敏编《天一阁碑目》一册,嘉庆十三年(1808 年)刻本,是现存天一阁最早的碑帖目录。卷首钱大昕序称:"去其重复者,自三代迄宋元,凡七百二十余通。"现经统计,实际著录数包括续增九十四种,共计八百零四种。明碑以近不著录。

近读清道光刻本无锡秦瀛撰《小岘山人诗集》,卷九有咏天一阁诗,诗前小序云:"登天一阁观藏书,范氏后人复出碑目一册,索题,为全谢山、全辛楣两先生前后订定,赋此。"秦瀛字凌沧,嘉庆时任刑部右侍郎。他所见的碑目,应是范懋敏编的《天一阁碑目》,这里明确记述了范编碑目与全编碑目的继承关系。我们从全祖望《鲒

埼亭集》中有关天一阁碑帖的题跋中可以看出,他与范氏后人的关系是较为密切的。如《宋绍兴学官禊帖旧本记》云:"天一阁范氏有绍兴学官不损本……范君永恒乞予记其家藏,予乃诠次旧闻以题于后。"又如《跋薛尚功手书钟鼎款识》云:"薛尚功钟鼎款识二十卷,藏于天一阁范氏……范氏尚有副本,予见之嗜之也,以其副为赠焉。"如此,全祖望留存碑目稿或部分碑帖著录资料于天一阁,也是合乎情理的。

咸丰十一年(1861年),天一阁藏书和碑帖遭受了前所未有的浩劫。这一年,太平天国军队进驻宁波城,赵之谦《刘熊碑跋》云:"阁中碑版尽为台州游民取投山涧烂以造纸。迨鄞人亦有闻而急求者,至则涧水已墨矣。"此后,光绪十年(1884年),薛福成主持编《天一阁见存书目》,在书目卷末附《天一阁见存碑目》,著录存碑拓本仅二十六种。

民国三年(1914年)天一阁藏书又一次大量被窃,碑帖也不能幸免。民国二十二年,成立重修天一阁委员会时查看,天一阁碑帖已"散失殆尽"。

天一阁遗存的明代丛帖刻石有薛晨《义瑞堂帖》、丰坊《万卷楼帖》和范钦《天一阁帖》。民国二十四年五月,重修天一阁委员会打拓了二百套,分别赠送捐款人及参与重修工作的有关人员。事后,尚留存一部分拓片,可以说这是天一阁新藏碑帖拓本的开端。

新中国成立后,天一阁管理机构在征集、收购古籍的同时,也注意收集碑帖拓本。尤其是鄞县通志馆、杨氏清防阁、朱氏别宥斋等公私藏家的馈赠,使天一阁新入藏碑帖数量激增。如今,碑帖拓

本又成为天一阁文献宝库中光彩夺目却鲜为人知的宝藏。

为加强碑帖藏品的管理和利用，我们从一九九七年开始，有计划地对拓本进行整理编目。由于藏品来源不一，裱装本虫蛀现象严重，多年来在翻晒过程中造成一定混乱。因此，要寻找散页，考证著录，分类编排，较为费时费力。再加上人手不足，历时八年，才先后完成《鄞县通志馆移赠碑帖目录》、《清防阁赠碑帖目录》、《别宥斋赠碑帖目录》、《天一阁新增碑帖目录》。以上四种碑帖目录除了收录石刻拓本外，还包括少量以金、木、竹、砖等为载体所刻文字图像的拓片，共著录四千零七十七种(按条目计，丛刻子目不计，合订本只计一种)，九千七百八十九页(册)，又复本四千八百零六页(册)。近现代出版的碑帖印本虽不属于文物藏品，但系碑帖研究的必备参考资料，故分别附于各家目录之后，共计五百五十二种、一千零四十册，又复本三百零九册。反映了二十世纪三十年代以来天一阁收藏碑帖拓片的全貌。

编目工作遵照尊重历史和科学系统的原则。各家目录又根据不同情况分类或分编，并尽可能与原始记录相对应。例如《鄞县通志》中的碑碣目录，在单刻中插入了丛帖，因此我们在《鄞县通志馆移赠碑帖目录》中，也就不再区分单刻与丛刻。又如，杨氏购入的二铭书屋专藏，有《二铭书屋藏碑录》传世，我们在《清防阁赠碑帖目录》中，就以一编的篇幅作整体记载。至于著录项目则力求一致，因重修天一阁委员会分赠的丛帖拓片称叶(页)而不称张，所以我们均以"页"计数。

天一阁新藏碑帖的整理编目工作多由谢典勋先生完成。我和

谢先生是三十年前老同事。一九九三年二月，我得知他已经从宁波市文化局退休后，便请他到天一阁来，没有想到从此我们又共事了十多年。他不辞艰辛、不问寒暑、笔耕不辍、默默奉献的精神，令人敬佩。我的老伴费迈棣也始终参与其事，做了许多整理、抄写等繁琐细致的工作。副馆长章国庆先生在馆务之余挤出时间，为本书打印清稿，给予热情支持，谨在此一并致谢。

骆兆平

二〇〇六年一月于天一阁

目　录

天一阁碑目

编次◎司马公八世孙懋苇舟　校字◎男与龄　遐龄

鉴定◎嘉定钱大昕竹汀

参订◎海盐张燕昌芑堂　同邑水云懒生

天一阁碑目序

　　四明范侍郎天一阁藏书，名重海内久矣，其藏弆碑刻尤富，顾世无知之者。癸卯夏，予游天台，道出鄞，老友李汇川始为予言之。亟叩主人，启香厨而出之，浩如烟海，未遑竟读。今年予复至鄞，适海盐张芑堂以摹石鼓文寓范氏，而侍郎之八世孙苇舟亦耽嗜法书。三人者晨夕过从，嗜好略相似，因言天一(阁)石刻之富不减欧赵，而未有目录传诸后世，岂非阙事。乃相约撰次之，拂尘祛蠹，手披目览，凡及十日。去其重复者，自三代迄宋元，凡七百二十余通，以时代前后为次，并记撰书人姓名，俾后来有考。明碑亦有字画可喜者，以近不著录，仿欧赵之例也。予尝读《弇州续稿》中答范司马小简，有书籍互相借钞之约。今检圉令赵君碑，背面有侍郎手书"凤洲送"三字，风流好事，令人叹慕不置。顾弇山园书画不五十年尽归他姓。而范氏所藏阅二百年，手泽无恙，此则后嗣之多贤，尤足深羡者矣。明代好金石者，唯都、杨、郭、赵四家，较其目录，皆不及范氏之富。若于司直辈，道听途说，徒供覆瓿耳。此书出，将与欧、赵、洪、陈并传，苇舟可谓有功于前人。而考证精审，俾先贤搜罗之苦心不终湮没，则予与芑堂不无助焉。

　　乾隆五十二年岁在丁未六月十九日竹汀居士钱大昕序

3

周

石鼓文

秦

峄山碑

泰山刻石

汉

五凤二年刻石

北海相景君碑并阴

　　　　汉安二年。

敦煌长史武斑碑

　　　　建和元年。

鲁相乙瑛置百石卒史碑

　　　　永兴元年。

鲁相韩敕造孔庙礼器碑

　　　　永寿二年。

郎中郑固碑

　　　　延熹元年。

鲁相谒孔子庙残碑

冀州刺史王纯碑

　　延熹四年十二月。

泰山都尉孔宙碑

　　延熹七年。

西岳华山碑

　　延熹八年。

执金吾丞武荣碑

酸枣令刘熊碑

竹邑侯相张寿碑

　　建宁元年五月。

冀州从事张表碑

　　建宁元年。

史晨谒孔庙碑

　　建宁二年。

史晨后碑

金乡长侯成碑

　　建宁二年。

淳于长夏承碑

　　建宁三年。

卫尉卿衡方碑

　　建宁三年六月。

博陵太守孔彪碑并阴

　　建宁四年六月。

司隶校尉鲁峻碑

　　熹平二年。

尹宙碑

　　熹平六年。

溧阳长潘乾校官碑

　　光和四年十月。

白石神君碑并阴

 光和六年。

郃阳令张君颂

 中平二年十月。

尉氏令郑君碑并阴

 中平二年。

荡阴令张君颂

 中平三年。

圉令赵君碑

 初平元年。

执金吾丞武荣碑

 无年月。

<div align="center">

魏

</div>

受禅碑

 黄初元年。

公卿上尊号奏

封宗圣侯孔羡碑

 黄初元年。

<div align="center">

吴

</div>

九真太守谷府君碑

 凤凰元年。

禅国山碑

 天玺元年。

天发神谶碑

 天玺元年。

晋

太公吕望表

太康十年。

兰亭序

永和九年。王羲之书。

梁

上清真人许长史旧馆坛碑

天监十七年。陶宏(弘)景正书。

瘗鹤铭

华阳真逸撰。

北魏

孝文皇帝吊殷比干文

太和十八年十一月。

中岳庙碑

太延元年。

鲁郡太守张猛龙碑

正光三年。

东魏

中岳嵩阳寺碑铭

天平二年四月。

李仲璇修孔庙碑

兴和三年。

太公吕望碑

武定八年四月。穆子容撰。正书。

北齐

孔子庙碑

乾明元年。

孝子郭巨墓碑

武平元年正月。

陇东王感孝颂

武平元年。隶书。

南阳寺碑

武平四年六月。八分书。

北周

华岳颂

天和二年。

豆卢恩碑

八分书。

隋

龙藏寺碑

开皇六年十二月。张公礼撰。

安喜公李使君碑

开皇十七年二月。八分书。

荣泽令常丑奴墓志

大业三年八月。

修孔庙碑

大业七年。仲孝俊撰。八分书。

左光禄大夫姚辩墓志铭

大业七年十月。虞世南撰,欧阳询书。

唐

太宗赐少林寺教

武德四年。

皇甫府君碑

于志宁制,欧阳询书。

豳州昭仁寺碑

贞观四年。朱子奢书。

孔子庙堂碑

贞观四年。虞世南撰并书。

九成宫醴泉铭

贞观六年。魏徵撰,欧阳询书。

虞公温彦博碑

贞观十一年十月。岑文本撰,欧阳询正书。

褒公段志元(玄)碑

贞观十六年。正书。

赠比干太师诏并祭文

贞观十九年。薛纯陁书。

晋祠铭

贞观二十一年。太宗御制并书。

国子祭酒孔颖达碑

贞观二十六年。于志宁撰正书。

梁公房元(玄)龄碑

贞观年间。褚遂良正书。

芮公豆卢宽碑

永徽元年。正书。

大唐三藏圣教序并记

永徽四年十二月。太宗撰序,高宗撰记,褚遂良正书。

汾阴公薛收碑

永徽六年。于志宁撰。

卫公李靖碑

显庆三年。许敬宗撰,王知敬正书。

尚书张后允碑

显庆三年三月。正书。

纪功颂

显庆四年。高宗御制并书。

兰陵长公主碑

显庆四年十月。正书。

崔敦礼碑

于志宁撰,于立政正书。

张阿难碑

正书。

姜遐碑

佺郏公晞撰并书,正书。

许洛仁碑

龙朔二年十一月。正书。

道因法师碑

龙朔三年十月十日。李俨撰,欧阳通书。

少林寺碑

麟德元年。郭知及书。

赠太师孔宣公碑

乾封元年。崔行功撰,孙师范书。

燕公于志宁碑

> 乾封元年十一月。令狐德棻撰,子立政正书。

碧落碑

> 咸亨元年。篆书。

怀仁集右军书圣教序

> 咸亨三年。

金刚经

> 咸亨□年。

孝敬皇帝睿德记

> 上元二年。高宗御撰并书。

薛公阿史那忠碑

> 上元二年。正书。

明徵君碑

> 上元三年四月。高宗御撰,高正臣书。

修孔子庙诏表

> 仪凤二年。八分书。

英公李勣碑

> 仪凤二年十月。高宗御制并书。

天后御制诗并书

> 永淳二年。王知敬书。

中书令马周碑

> 许敬宗撰,殷仲容八分书。

申公高士廉茔兆记

> 许敬宗撰,赵模正书。

散骑常侍褚亮碑

> 八分书。

升仙太子碑

> 圣历二年。武后撰并书。

明堂令于大猷碑

　　圣历三年十一月。正书。

御制夏日游石淙诗并序

　　久视元年五月。薛曜正书。

孝明高皇后碑

　　长安二年。武三思撰，相王旦书。

秋日宴石淙序

　　阙年月。张易之撰。正书。

景龙观钟铭

　　景云二年九月。睿宗御书。

冯本残碑

　　先天元年十一月。□朝隐撰，八分书。

姚文献公碑

　　开元三年。胡皓撰，徐峤之书。

叶有道碑

　　开元五年。李邕撰并书。

修孔子庙碑

　　开元七年十月十五日。李邕撰，张廷珪书。

华岳精享昭应碑

　　开元八年。咸廙撰，刘升书，隶书。

云麾将军李思训碑

　　开元八年六月。李邕撰并书。

兴福寺半截碑

　　开元九年。沙门大雅集王右军书。

御史台精舍碑

　　开元十一年。崔湜撰，梁升卿书，隶书。

少林寺赐田牒

　　开元十一年。

池州刺史冯公碑

　　开元十一年。崔尚撰，郭谦光隶书。

娑罗树碑

> 开元十一年。李邕撰并书。

凉国长公主碑

> 开元十二年。苏颋撰,明皇御书,隶书。

述圣颂

> 开元十三年。达奚珣撰序,吕向撰颂并书。

乙速孤行俨碑

> 开元十三年二月。刘宪撰,白羲晊八分书。

纪泰山铭

> 开元十四年。明皇御撰并书,隶书。

东封朝觐颂

> 开元十四年。苏颋撰。

北岳祠碑

> 开元十五年。张嘉贞撰并书。

嵩山道安禅师碑

> 开元十五年。宋儋撰并书。

少林寺碑

> 开元十六年。裴漼撰并书。

岳麓寺碑

> 开元十八年。李邕撰并书。

东林寺碑

> 开元十九年。李邕撰并书。

大智禅师碑

> 开元二十四年。严挺之撰,史惟则书,隶书。

临高寺重修葺碑

> 开元二十五年。常允之撰,弟演之书。

周尉迟迥庙碑

> 开元二十六年正月。颜真卿撰,蔡有邻八分书。

铁像颂

开元二十七年。王端撰,苏灵芝书。

梦真容碑

开元二十九年六月。苏灵芝书。

兖公之颂

天宝元年。张之宏撰,包文该书。

云麾将军李秀碑

天宝元年正月。李邕撰并书。

庆唐观金箓斋颂

天宝二年。崔明允撰,史惟则八分书。

嵩阳观碑

天宝三载。李林甫撰,徐浩书,隶书。

金仙长公主碑

徐峤之撰,明皇行书。

郧国长公主碑

张说撰,明皇八分书。

石台孝经

天宝四载。明皇御注并书,隶书,皇太子亨奉敕题额。

窦居士神道碑

天宝六载。李邕撰,段清云行书。

崇仁寺陀罗民(尼)石幢

天宝七载五月。张少悌行书。

多宝塔感应碑

天宝十一载。岑勋撰,颜真卿书。

东方朔画像赞

天宝十三载。夏侯湛撰,颜真卿书。

柘城令李公德政颂

天宝十三载。封利建撰,魏崇仁书。

颜鲁公西岳题名

乾元元年。

华岳祈雨记

　　乾元二年。张惟一书，隶书。

赠工部尚书臧怀恪碑

　　广德元年。颜真卿撰并书。

临淮王李光弼碑

　　广德二年十一月。颜真卿撰，张少悌书。

阳华岩铭

　　永泰二年。元结撰，瞿令问书。

李公纪功载政颂

　　永泰二年。王佑撰，王士则书。

嵩山会善寺戒坛敕牒

　　大历二年十一月。行书。

李阳冰迁先茔记

　　大历二年。李季卿撰，篆书。

李阳冰三坟记

　　大历二年。李季卿撰，篆书。

大证禅师碑铭

　　大历四年□月。王缙撰，徐浩书。

李阳冰庾公德政记

　　大历五年。篆书。

李阳冰谦卦碑

　　篆书。

储潭庙祈雨感应颂

　　大历庚戌。裴谞撰，宋嘉祐癸卯重刻。

大唐中兴颂

　　大历六年。元结撰，颜真卿书。

抚州南城县麻姑仙坛记

　　大历六年。颜真卿撰并书，小字正书。

八关斋会报德记

大历七年。颜真卿撰并书。

宋广平神道碑

大历七年。颜真卿撰并书。

宋广平碑侧记

宋人重刻本。

李阳冰书般若台字

大历七年。篆书。

文宣王庙新门记

大历八年。裴孝智撰,裴平书,隶书。

无忧王寺真身塔碑

大历十三年。张彧撰,杨播书。

容州都督元结碑

大历□年。颜真卿撰并书。

家庙碑

建中元年。颜真卿撰并书。

景教流行中国碑

建中二年太簇月。僧景净撰,吕秀岩正书。

三藏不空和尚碑

建中二年。严郢撰,徐浩书。

范阳郡新置文宣王庙碑

贞元五年二月。韦稔撰,张澹行书。

姜源公刘庙碑

贞元九年四月。高郢撰,张谊行书。

诸葛忠武候(侯)新庙碑

贞元十一年。沈迪撰,元锡书。

少林寺厨库记

贞元戊寅。顾少连撰,崔溉书。

轩辕铸鼎原碑

贞元十七年。王颜撰,袁滋书,篆书。

千福寺楚金禅师碑

贞元二十一年。沙门飞锡撰,吴通微书。

蜀丞相诸葛武侯祠堂碑

元和四年二月。裴度撰,柳公绰正书。

石壁寺甘露义坛碑

元和八年三月。李逢吉撰,正书。

酸枣县建福寺界场记

元和九年。僧契真书。

内侍李辅光墓志

元和十年四月。雀(崔)元略撰,巨雅正书。

嵩岳中天王庙记

元和十二年。韦行俭撰,杨修书。

南海神广利王庙碑

元和十五年十月。韩愈撰,陈谏正书。

太保李良臣碑

长庆二年。李宗闵撰,杨正正书。

邠国公功德颂

长庆二年十二月。杨承和撰并书,正书。

西平郡王李晟碑

大和三年四月。裴度撰,柳公权书。

尉迟汾状嵩高灵胜诗

大和三年六月。

阿育王寺常住田碑

大和七年十二月范的重书并篆额,万齐融撰,徐峤之书。后有刺史
于季友、范的赠答诗。

阿育王寺碑后记

大和七年十二月。明州刺史于季友撰,范的书。

郑澣宿少林寺诗

大和九年。

国子学石经

开成二年。

元(玄)秘塔碑

会昌元年。裴休撰,柳公权书。

河南尹卢贞等题名

会昌五年。

岐山县周公庙碑

大中二年。

再建圆觉大师塔铭

大中七年。陈宽撰,崔倬书。

尊胜陀罗尼经

大中八年四月八日壬戌建。后有承奉郎守郧县令崔幼昌题名。

候(侯)官县丞汤君墓志

大中十二年。林斑撰。

加句尊胜陀罗尼经

咸通十年五月。谯国曹诉书。

碧落碑释文

咸通十一年。郑承规书。

修孔庙碑

咸通十一年。贾防书。

李克用北岳题名

中和五年。

琅玡郡王王审知德政碑

天祐三年。于兢撰,王倜书。

虢州龙兴观牒

北岳神庙碑

郑子春撰,崔镮书,隶书。

陕州孔子庙碑

田义旺撰并书。

尊胜陀罗尼经

> 高岑书。

张旭肚痛帖

> 草书。

后唐

李存进碑

> 同光二年。吕梦奇撰,梁邕正书。

后晋

太岳奈何将军碑

> 天福六年。刘元度撰,魏□□书。

驸马都尉史匡翰碑

> 天福八年。陶谷撰,阎光远行书。

后周

卫州刺史郭公屏盗碑

> 杜耕撰,孙崇望正书。

中书侍郎景范碑

> 扈载撰,正书。

宋

重修令武庙碣

> 建隆元年应钟月。毛□撰并书。

修文宣王庙记

建德三年八月。刘从文撰,马昭吉书。

重修中岳庙记

乾德二年八月。骆文蔚撰并书。

千字文

乾德三年十二月。梦英篆书。

千字文序

乾德五年九月。陶谷撰,皇甫俨篆书。

会善寺重修佛殿记

开宝五年闰二月。王著撰,王正巳(己)书。

修汉光武庙碑

开宝六年。苏德祥撰,孙崇望书。

修唐太宗庙碑

开宝六年十月。李莹撰,孙崇望书。

修嵩山中天王庙碑

开宝六年十二月。卢多逊撰,孙崇望书。

修闽忠懿王庙碑

开宝九年三月。钱昱撰,林操书。

金刚经

太平兴国二年十月。赵安仁书。

十善业道经要略

太平兴国二年十月。赵安仁书。

夫子庙堂记

太平兴国壬午六月。梦英书。

长社县□□庙记

雍熙二年四月。汤□撰,刘继□书。

新译圣教序记

端拱元年。太宗御制,云胜书。

祭先圣文

淳化二年。徐休复撰,彭宸书。

修北岳安天王庙碑

淳化二年。王禹偁撰,王仲英书。

赠梦英大师诗

咸平元年正月。僧正蒙书。

张仲荀抄高僧传序

陶谷撰,梦英书。

东京右街等觉禅院记

咸平戊戌季冬。王嗣宗撰,彭太素书。

大相国寺碑

咸平四年十二月。宋白撰,吴郢书。

敕修文宣王庙牒

景德三年二月。王钦若奏。

青帝广生帝君赞

大中祥符元年十月。真宗御制并书。

文宪王赞

大中祥符元年十一月。御制并书。

王钦若天门石壁诗

大中祥符二年五月。

永兴军文宣王庙大门记

大中祥符二年六月。孙仅撰,冉宗闵书。

封禅朝觐坛颂

大中祥符二年七月。陈尧叟撰,尹熙古书。

僧静巳(己)书偈语碑

大中祥符三年正月。

御制驻跸郑州诗

大中祥符五年十月。陈尧叟书。

中岳中天崇圣帝碑

大中祥符七年。王曾撰,白宪书。

北岳安天元圣帝碑

大中祥符九年四月。陈彭年撰,邢守元书。

中岳醮告文

天禧三年九月。御制,刘太初书。

白马寺中书门下牒

端拱二年五月,河南府帖。景德四年三月,河南府帖。天禧五年正月刻石,僧处才书。

中天崇圣帝庙碑

乾兴元年六月。陈知微撰,邢守元书。

滕涉题灵岩寺诗

天圣戊辰七月。僧全钦书。

保平军节度使魏公神道碑

天圣六年九月。李维撰。

永安县净(净)惠罗汉院记

天圣八年四月。张观撰,李九思书。

永安县会圣宫碑

景祐元年九月。石中立撰,李孝章书。

孔庙中书门下劄子

景祐二年十一月。

文宣王庙讲堂记

景祐四年七月。成昂撰,孙正巳(己)书。

陈尧叟麻制

景祐四年四月一道。景祐五年三月一道。

明州桃源保安院大界相碑

景祐五年十月。月山沙门惟白撰,鄞水讲僧如显书,会稽讲僧知白篆额。

敕留魏光林寺记

庆历乙酉四月。李淑撰,冀上之书。

重修北岳庙记

皇祐二年五月。韩琦撰并书。

仙鹤观记

> 皇祐二年九月。王夷仲撰,孟延亨书。

复唯识院记

> 皇祐三年。黄□撰,□□元书。

仁宗赐曾公亮诗

> 至和元年九月。下有公亮跋。

祖圣手植桧诗

> 嘉祐元年重午。孔舜亮作。

文彦博宿少林寺诗

> 嘉祐五年四月。

万安桥记

> 嘉祐五年。蔡襄撰并书。

张掞留题诗

> 嘉祐六年七月。僧神俊书。

石林亭诗

> 嘉祐七年十二月。刘敞诸人作,李邰书。

敕赐常乐院牒

> 治平元年二月。

钦奉堂记

> 治平三年十二月。祖无择撰,冀上之书。

敕赐空相院牒

> 治平四年十月。

竹林寺五百罗汉记

> 熙宁元年十月。释有挺撰,王道书、金大定二十九年重刻。

泷冈阡表

> 熙宁三年四月。欧阳修撰并书。

虔州重修储潭庙记

> 熙宁三年七月。黄庆基记。

钱勰谒文宣王庙题名

熙宁八年五月。

密县超化寺帖

熙宁(□年)八月九日。

孔舜亮留题灵岩寺诗

熙宁九年十月。释智岸书。

环咏亭种明逸诗题跋

熙宁十年。胡宗回等诸人书,谭述序。

表忠观碑

元丰元年。苏轼撰并书。

鲜于侁留题灵岩寺诗

元丰二年正月。

苏辙题灵岩寺诗

元丰二年正月。

盛陶与灵岩长老书并诗

元丰三年十月。

白龙殿记

元丰五年七月。赵合撰,吴九思书。

新注般若心经

元丰七年。天节、沙门妙空注,韩绛立石。

王子文题名

元丰乙丑戊寅月。

苏东坡海市诗

元丰八年十月。

开封府请灵岩确公主净因院疏

元丰□年七月。蔡卞书。

颜鲁公祠堂碑阴记

元祐三年九月。米黻撰并书。

韩忠献公祠堂事迹记

元祐三年十月。衡规序,刘焘书。

六骏图

元祐四年端午日。游师雄刻。

马券

元祐四年。苏轼撰,后有苏辙诗,黄庭坚跋。

新乡县学记

元祐五年四月。詹文撰,杜常书。

郓州州学新田记

元祐五年九月。尹迁撰,李优书。

京兆府学移石经记

元祐五年九月。安宜之书。

宸奎阁碑

元祐六年正月。苏轼撰并书,元统二年重刻。

通判郓州刘概诗

元祐六年二月。

东坡书满庭芳词

元祐六年十月。绍圣四年刻。

七佛偈

元祐六年十二月。黄庭坚书。

蔡安持诗

元祐壬申十月。

重书孝女曹娥碑

元祐八年正月。蔡卞书。

丰乐亭记

苏轼书。

东坡书归去来辞

元延祐乙卯立石。

唐太宗昭陵图

绍圣元年。游师雄刻。

重修太公庙记

绍圣元年五月。邢泽民撰并书。

蔡安时题灵岩寺诗

绍圣元年六月。

文宣王赞

绍圣二年二月。太祖真宗御制,孔端本立。

下邑县移汉慎令碑记

绍圣二年八月。

李太白半月台诗

绍圣二年八月。

河内县重修先圣庙记

绍圣二年十二月。李勃吴愿撰,张洞书。

薛嗣昌题名

绍圣四年。后有明昌五年刘仲游题名。

李文定游灵岩诗

绍圣五年三月。李侃书。

虞城县古迹叙

黄山谷归云堂三大字

黄山谷书面壁颂

崇明寺大佛殿功德记

元符庚辰正月。李潜撰并书。

刘器之书杜子美义鹘瘦马行

元符庚辰仲秋。申彦卿跋。

东坡先生长短句

建中靖国元年。

空相院主海公塔铭

建中靖国元年。

商少师碑

建中靖国元年正月。李翰撰,张琪书。

先圣庙记

建中靖国元年五月。朱之纯记。

灵岩寺十二景诗

建中靖国元年仲秋。住持仁钦作。

三十六峰赋

建中靖国元年九月。楼异撰,昙潜书。

次韵周元翁游青原寺诗

建中靖国元年十二月立石。黄庭坚书。

礼部尚书黄公诗

崇宁壬午十二月立石。

陕州新建府学记

崇宁二年十月。张劢撰并书。

黄山谷浯溪诗

崇宁三年三月。

元祐党籍碑

崇宁三年,庆元戊午重刻。又嘉定辛未重刻。

无为章居士墓表

崇宁乙酉九月初二日。周绅撰,米芾书,陈敦复篆(额)。

重修北岳庙记

崇宁五年二月。韩容撰。

米芾书第一山三字

米元章书佛偈

范致冲桃源洞诗

大观元年正月。

黄辅国谒林庙题名

大观丁亥八月。

方城县黄石山仙公观大殿记

大观元年九月。范致虚撰,范致君书。

陈知质等题名

大观戊子二月。

八行八刑碑

 大观二年四月。临颖（颍）县本。又朱阳县本。又大观三年八月，荥
 阳县本。

超化寺诗

 大观庚寅闰八月。程颖士作。

大观五礼记

 御书。

刘豫游苏门山诗

 政和四年正月。

浮邱公灵泉记

 政和四年五月。张挺撰，张当世书。

希元观妙先生碑

 政和五年。郑昂撰。

少林寺免诸般科役记

 政和五年十月。

广陵先生过唐论

 政和七年日南至。吴说书。

升元观尚书省敕

 政和八年六月。

王映题名

 政和八年六月。

范垣题子晋祠诗

 宣和改元四月。

钱伯言题名

 宣和己亥九月。

题张子房庙诗

 宣和二年九月。

长清令白彦惇诗

 宣和三年四月。

登封县免抛科朝旨碑

　　宣和五年二月。

佛果老人法语

　　宣和六年十二月中浣。僧克勤书。

王仍超化寺题名

　　宣和癸卯九月。

杜钦□灵岩行

　　宣和六年三月。

邢侑诗

　　靖康改元二月。

四明延庆寺十六罗汉碑

　　靖康改元。吴正平跋。

西京白马寺碑

　　□简撰，□文赏书。

七十二贤赞

　　张齐贤诸人作。明嘉靖中重刻。

寇忠愍公书

　　隶书。

欧阳公齐州舜泉诗

游定夫诗四幅

王尚纲题名

　　绍兴乙亥八月。

汝州香山大悲菩萨传

　　蒋之奇撰，蔡京书。元至大元年重刻。

汝帖

李尧文留题证明龛诗

岳飞送张紫岩北伐诗

　　绍兴五年。

吴宪施财米疏

绍兴十年三月。

大用庵铭

绍兴十年九月。僧止觉撰,潘良贵书。

张平叔真人歌

绍兴十八年岁除日。张仲宇书。

应庵和尚送杰侍者还乡颂

绍兴辛未正月上元日。

妙喜泉铭

绍兴丁丑三月。张九成撰并书。

东谷无尽灯碑

绍兴二十八年正月。

宏智禅师妙光塔铭

绍兴二十九年七月。张孝祥书,贺允中题盖。

广灵王庙记

绍兴三十年正月。陈云迻记,陈居仁书。

拱极观记

绍兴九年。观主雷道之重立,后有张绰等题名。

高宗御书礼部韵略

真草二体书。嘉定十三年,湖州模刻。

般若会善知识词(祠)记

淳熙二年六月。李詠记,叶知微篆额。

壮节亭记

淳熙三年五月。朱熹撰,黄铢书,隶书。

韶音洞记

淳熙四年□月。张杭撰。

三高祠记

淳熙六年八月重立。范成大撰。

愚斋诗

淳熙十三年正月。

翁忱题龙虎轩诗

淳熙十三年十月。

佛照禅师添谷度僧公据

淳熙十三年八月。

濂溪先生拙赋

隶书。淳熙戊申重午日赵师侠跋,正书。

朱文公书邵尧夫诗

朱文公易有太极帖

晦翁诗四首

白鹿洞学规

隶书。明嘉靖十年刻。

张栻书合江亭诗

封善政侯敕

宝庆三年正月十七日牒。

龙虎山尚书省牒四道

庆元三年立石。留用光跋,元至正七年重刻。又五道嘉定十二年立
石。王端中跋。元至正六年重刻。又一道政和八年。亦留用
光刊。

上清宫尚书省牒一道

庆元元年三月。留用光刊,蔡仍记,汤纯仁集欧阳询书。

天章[童]寺别山智禅师塔铭

嘉定元年庚申岁九月。文复之撰,游汶书,史□之题额。

光山学记

嘉定五年九月。刘枢撰,郭绍彭书,隶书。

方信儒等题名

嘉定癸酉。篆书。

方信儒等糖多令词

石堂歌

嘉定乙亥二月刻。淳熙辛亥作,自题元在庵主人。

无上宫主访蒋晖诗

　　绍定己丑。蒋晖跋。

司马文正公祠堂记

　　绍定三年八月。叶祐之撰，余亘书。

广泽庙显庆侯新像记

　　淳祐元年十月。杨珏撰并书。

封善政灵德侯敕

　　淳祐九年二月一日牒。

密岩庙碑

　　淳祐九年十月。郑清之撰并书。

施生台佛名

　　宝祐二年十一月。

宝幢鲍王行祠碑记

　　宝祐甲寅。万逮撰。

开庆巳(己)未奖谕敕

　　开庆元年二月。

平字碑

　　开庆元年三月。吴潜书。

逸老堂记

　　开庆元年七月。吴潜撰，张郎之书。

贺知章画像并赞

　　吴潜撰并书。

赣州嘉济庙记

　　咸淳七年六月。文天祥记，吴观书。

崔清献公要记

　　篆语。

六经图

泗州禅院新建泗州殿记

　　无年月。据鄞县志当在宋治平间。

四明宝积院记

> 无年月。周锷撰。

天童宏智老人像并赞

> 无年月。育王妙喜宗杲作赞。

金

重修唐太宗庙碑

> 天眷元年三月。孙九鼎撰。

重修嵩岳庙记

> 皇统五年十一月。隋琳撰,蔡如葵书。

密县修德观问道碑

> 贞元三年十月。刘文饶撰并书。

常乐寺三世佛殿记

> 正隆四年四月。胡砺撰,翟炳书。

创修泉池记

> 大定五年五月。李纶撰,王克书。

新乡县孔庙碑

> 大定八年四月。李詠撰。

迎公大师墓志

> 大定十年八月。刘公植撰,程毂书。

河南府白马寺舍利塔记

> 大定十五年五月。李中孚撰,男奕书。

御题寺重建唐德宗诗碑记

> 大定十六年七月。许安仁撰并书。

博州重修庙学记

> 大定辛丑。王去非撰,王庭筠书。

碑阴记

> 大定辛丑六月。王遵古撰,王庭筠书。

河内县柏山村三清院记

大定二十一年三月。张梦锡撰，和希德书。

丹阳子得遇化行吟图诗

大定辛丑八月。谭处端撰并书，明景泰三年重刻。

重修中岳庙碑

大定二十二年十月。黄久约书，郝□书。

东岳庙碑

大定二十二年。杨伯仁撰，黄久约书。

大相国寺碑

大定二十二年仲冬。安仲元撰，田□书。

赵摭赵扬蒙游百泉山诗

大定二十七年六月。

阳翟县主簿李公碑

明昌元年九月。元王瑞撰，梁安书。

珪禅师影堂记

明昌乙卯九月。李嗣撰并书。

许州重建孔庙碑

明昌六年五月。白清臣撰，吕授书。

胡砺碑

明昌七年十一月。刘仲渊撰，张砥书。

西岳灏灵门碑

明昌□年。杨庭秀撰并书。

杏坛二大字

承安戊午。党怀英篆。

王仲通题夷斋墓诗

泰和四年十二月。

郏城县宣圣庙讲堂记

泰和八年冬至日。陈贤佐撰，大公弼书。

贾将军墓碑

　　大安元年八月。张文纪撰,陈邦彦书。

渐公大师记录

　　大安二年八月。张继祖撰,李献卿书。

重修中岳庙记

　　大安三年三月。赵享元撰,杨仲通书。

孟氏家传祖图始末记

　　大安三年十二月。孟润序。

李策宿苏门城楼诗

　　崇庆二年五月。

应奉翰林文字赠济州刺史李公碑

　　贞祐丙子八月。崔禧撰,赵秉文书。

正阳真人碑

　　兴定二年。

重兴文宪王庙碑

　　兴定五年正月。游淑撰,商术书。

雪庭西舍记

　　兴定六年二月。李纯甫撰,僧德月书。

面壁庵记

　　兴定六年二月。李纯甫撰,僧性英书。

汾阳王庙记

　　元光二年。赵琢撰,张琢书。

郑州超化寺帖

　　正大三年九月。沙门宝净书。

重修中岳庙记

　　正大六年九月。李子樗撰,陈忠书。

邓州宣圣庙碑

　　正大七年四月。赵秉文撰并书。

古柏行

黄华老人诗

草书。

元

褒崇祖庙记

大朝巳(己)亥春。李世弼记,孔挚书,隶书。

梦游轩记

丙午七月。杨英撰,董裕书。

投金龙玉册记

大朝戊申二月。杨英撰,薛元书。

存真仙翁旧隐碑

大朝庚戌(戍)。

存真訾翁实录碑

大朝辛亥真元日。李宗善书。

圣旨碑

虎儿年八月。

集仙资福宫碑

大朝丁巳二月。张志本撰,王士安书。

云阳山寿圣寺记

中统元年八月。通选撰,任革书。

天门铭

中统五年正月。杜仁杰撰,严忠范书。

大相国寺圣旨碑

至元三年二月。上一层蒙古字。

重修万寿宫碑

至元三年三月。王鹗撰,商挺书。

三仙洞诗

至元四年。

阳翟县监县明格公去思碑

至元五年六月。霍复谦撰，李祯书。

代祀中岳记

至元五年七月。王沂撰，夹谷志坚书。

天宝宫明真广德大师道行碑

至元五年十月。胡居仁撰并书。

陈祐琴堂诗

至元六年五月。

重刻大字兰亭序

至元辛未。宋蔡挺跋。折叔宝跋。

王盘游灵源诗

至元十年上巳日。耶律沃跋。

崆峒山广成宫碑

至元十年九月。成□书。

重修威惠王庙记

至元十一年上巳日。陶师渊撰，高书训书。

南京大相国寺建围墙记

至元十一年十月。宋衒撰并书。

李公决水修街记

至元十二年四月。耶律元鼎书。承安三年十月，寇诚记。

奉慈院勤迹碑

至元十三年六月。法洪撰。

洞明子诗

至元丁丑三月。行书。

萃美亭记

至元丁丑四月。徐炎（琰）撰，吴衍书，隶书。

孚应通利王庙碑

至元十四年十月。论志元撰，李泽书。

资福禅寺钟铭

至元十五年。曹说撰。

知府马公谒林庙记

　　至元十六年二月。孔活撰。

刘杰等题名

　　至元十八年二月。

周公庙润德泉复涌记

　　至元十九年四月。冯复撰。

重修说经台记

　　至元甲申,李道谦撰。

下邑县尹商君去思碑

　　至元二十一年十月。李希隽撰,江□书。

王博文登单父琴台诗

　　至元二十三年二月。刘泰跋,周祯书。

顺德府龙兴院记

　　至元二十三年。僧思惟撰并书。

存真宫赵公大师行实碑

　　至元二十六年下元日。方珏撰,张肃书。

皇孙二太子降香记

　　至元二十七年三月。释德利撰,妙全书。

重建风后八阵图碑

　　至元二十七年中秋月。唐独孤及撰,刘道源书。

如堂邵家河纯阳观碑

　　至元二十七年下元。方珏撰,刘道源书。

古老子

　　至元辛卯。高翀书,篆书。

庆元路重建学记

　　至元二十九年。王应麟撰,李思衍书。

高唐郡王释奠题名记

　　至元三十年二月。息成撰。

明月山新印藏经记

至元三十年。沙门德利述。

长社县创建天宝宫碑

元贞元年三月。张英撰，程璧书。

楼观系牛柏碑记

元贞元年孟夏。朱象先撰并书。

祀中岳记

元贞二年三月。卢挚撰并书。

淇州文庙碑

元贞二年八月。张从撰，窦恪书。

淇州创建周府君祠碑

元贞二年十二月。王恽撰，刘虪书。

二苏先生墓所记

元贞二年十二月。尚野撰，梁遗书。

重修令武庙记

大德元年七月。胡芳子撰，马份书。

崔公去思碑

大德元年九月。黄云撰。

钧州庙学记

大德元年十月。陈天祥撰，张孔孙书。

刘赓百门山诗

大德丁酉季冬。

许州重修孔子庙记

大德二年二月。卢挚撰，胡居仁书。

重修周公庙记

大德二年三月。王利用撰，窦思永书。

洪济威惠王庙记

大德三年七月。李谦撰，刘赓书。

单州琴台记

大德庚子三月。周驰撰，商玮书。

襄城县庙学记

　　大德四年六月。陈天祥撰，范涛书。

重修太初宫碑

　　大德四年九月。王道明撰，高从谦书。

玄元过关图

宋真宗度关铭

　　隶书。

四子会真图

吴筠四子赞

　　以上俱大德辛丑一虚庼刻。

老子故宅碑

　　大德六年三月。高嶷撰，王道亨书。

夏忠臣关公祠堂记

　　大德六年五月。熊正德撰，王道亨书。

郑州知州刘公德政碑

　　大德六年七月。刘默撰，徐祐书。

延津县馆驿记

　　大德癸卯仲冬。权执中撰，袁伯谦书。

嘉兴路重修儒学记

　　大德十年七月。牟巘撰，赵孟頫书。

中岳投龙简记

　　大德十年八月。王德渊撰，王道周书。

嵩使君碑

　　大德十年八月。高建撰，岳正书。

汝州郏县记

　　大德十年八月。苑溟撰，刘思孝书。

息州重修庙学记

　　大德十年冬。张琯撰，赵鼎书。

王昌谒灵源诗

大德十年冬。魏必复书。

加封至圣文宣王诏

大德十一年。庆元路。

加封孔子诏

任城县。又蒙古字旁译正书。又以上俱大德十一年。

中牟县庙学记

大德十一年。张舜元撰,田茂书。

襄城县学庑记

至大元年二月。刘必大撰,孛术鲁翀书。

密县重修文庙记

至大元年四月。田天泽撰,李果书。

许州刘公民爱碑

至大戊申闰月,孛术鲁翀撰,宫师可书。

万安寺茶榜

至大二年正月。溥光书。

魏必复苏门山诗

至大二年季春。

新安洞真观碑

至大二年十月。张仲寿撰并书。

颍考叔祠堂记

至大三年九月。张思敬撰并书。

城隍庙壁记

至大四年闰七月。宁楫撰,刘文焕书。

创修东岳泰山庙记

至大四年。张瑄撰,虎都鲁别书。

阌乡县显圣庙碑

皇庆改元。郭秉仁撰。

中岳祀香记

皇庆元年六月。吕文佐撰,华谦书。

清河郡伯张公神道碑

> 皇庆元年九月。渊昂霄撰,刘赓书。

童童南谷诗

> 皇庆壬子十一月。

吴全节中岳投龙简诗

> 皇庆二年五月。谢君与书。

皇太后拈香记

> 皇庆二年七月。陈复撰,沙门德演书。

岐山县复祀周公庙记

> 皇庆二年九月。畅师文撰,男恭书,隶书。

吕梁庙碑

> 皇庆二年十月。赵孟頫撰并书。

阳翟冯氏先茔碑

> 延祐元年三月。赵孟頫撰,□训书。

少林第九代还元禅师道行碑

> 延祐元年十月。思微撰,义让书。

少林寺圣旨碑

> 延祐元年孟冬。

裕公禅师碑

> 延祐元年十一月。程钜夫撰,赵孟頫书。

庆元路鄞县庙学记

> 延祐三年四月。袁桷撰,薛基书,札剌儿台篆额。

杜道元住持中岳庙圣旨

> 延祐三年六月。蒙古字旁译正书。

扶沟县孔庙碑

> 延祐三年八月。朱融撰并书。

祀中岳记

> 延祐四年春。周思进书。

佑圣观捐施题名记

延祐四年正月。胡长孺撰,赵孟頫书。

鄞城县五老堂记

延祐四年四月。宫珪撰,侯浩书。

道藏铭

延祐四年四月。虞集撰并书。

颍考叔庙碑

延祐四年九月。朱融撰并书。

殷太师忠烈公碑

延祐四年十一月。王公孺撰,刘敏中书。

皇太后遣使祀中岳记

延祐丁巳十一月。李处恭撰,李琼琚书。

张氏官原墓表

延祐五年三月。张思明撰,赵孟頫书。

请就公长老住特(持)少林寺疏

皇庆二年。延祐五年六月立石。

番君庙碑

延祐六年三月。元明善撰,赵孟頫撰并书。

龙虎山真风殿记

延祐六年四月。赵孟頫撰并书。

灵严长明灯记

延祐六年五月。李之绍撰。

天宁寺虚照禅师塔铭

延祐六年八月。陈庭实撰,赵孟頫书。

延庆寺法智大师行业碑

延祐六年。宋赵抃文,赵孟頫书。

长明灯记

延祐庚申三月。揭傒斯撰,赵孟頫书。

兴国忠敏公安公神道碑

延祐七年二月。郑致远撰,薛廷益书。

学古书院记

> 延祐七年余月。萧斠撰,白中书。

加封文宣王记

> 延祐七年七月。曹元用撰并书。

赠参知政事张公神道碑

> 延祐七年。赵孟𫖯书。

赵子昂书归去来辞

张真人留孙碑

> 赵孟𫖯撰并书。

佑圣观元武殿碑

> 元明善撰,赵孟𫖯书。

三茅山崇禧万寿宫碑

> 至治元年正月。王去疾撰,赵孟𫖯书。

襄城学记

> 至治元年正月。李术鲁翀撰,温迪罕绍基(书)。

柘城守令刘公德政碑

> 至治二年二月。张道淳撰,脱儿赤颜书。

大瀛海道院记

> 至治二年二月。吴澄撰,赵孟𫖯书。

遗山先生诗

> 至治壬戌二月。大永书。

首山十方寺碑

> 至治二年闰五月。思微撰,惠寂书。

陕州重修庙学记

> 至治二年六月。王翃撰,王敬先书。

巩县文庙记

> 至治二年孟秋。薛友谅撰,刘郁书。

上清宫钟楼铭

> 至治壬戌。虞集撰并书颖(额),隶书。

大名僧录庆公功行碑

> 至治二年十一月。薛友谅撰,陈庭实书。

临汝郡公神道碑

> 至治三年四月。宋民望撰,姜元佐书。

辉州宣圣庙外门记

> 泰定二年正月。王公仪撰,王公孺书。

天宝宫创建祖师记

> 泰定丙寅三月。吴澄文撰,程璧书。

许州天宝宫圣旨碑

> 泰定三年三月。

代祀中岳记

> 泰定丙寅八月。吴律撰,李泰书。

河南路重修宣圣庙记

> 泰定四年八月。胡宗礼撰,任格书。

许州儒学田记

> 泰定丁卯十一月。宫珪撰,赵遵礼书。

主簿孔公遗爱碑

> 泰定丁卯十二月。曹师可撰,贾彬书。

巩县尹张公神道碑

> 致和元年。曹元用撰,张珪书。

监县大礼普化去思碑

> 致和改元仲夏。赵琏撰,林思明书。

淮渎祝词

> 天历元年十二月。谷德馨书。

程公表墓碣

> 天历二年五月。尚野撰,马景道书。

张真人碑

> 天历二年五月。赵孟頫撰。

东岳仁圣宫昭德殿碑

天历三年三月。赵世延撰并书。

重修灵泉观碑

至顺元年仲秋。李居仁撰,李志书。

重修伏牺(羲)庙碑

至顺元年孟冬。李厚撰,张文英书。

两苏先生祠中书礼部符

至顺二年三月。

福建廉访使甘棠碑

至顺二年六月。徐东撰,张复书。

加封孔子父母及夫人并官氏制　加封颜曾思孟四子及豫洛二公制

至顺二年九月。

加号大成碑

至顺壬申四月。忽欲里赤撰,孙友仁书。

新乡县文宣王庙碑

至顺三年十一月。萧璘撰,何守谦书。

襄城县重修贤庑碑记

至顺四年仲秋。刘伯真撰,亦克列台书。

许州吕侯去思铭

元统二年夏。宫珪撰,赵遵礼书。

薛元卿画像赞

元统甲戌。陈旅撰,赵宜裕书,隶书。

加封孔子诏

元统三年刻。邵悦古书,隶书。在三原县。

孙公道行碑

元统三年九月。邓文原撰,赵孟頫书。

济州重修庙学记

元统三年十一月。辛明远撰并书。

庆元路涂田记

元统三年十一月。虞师道撰,况逵书。

卢氏县尹张公德政记

元统乙亥。杨亨撰,赵惟忠书。

祀中岳记

至元二年四月。同同撰并书。

光州知州王公去思碑

至元二年八月。孙昭撰,郭彦高书。

追封卫郡公慕公神道题字

至元二年十一月。吴炳书。

致祭阙里题名记

至元三年仲春月。王民望撰并书。

楼太师庙记

至元三年二月。况逵撰,子锜书,隶书。

清河公思忠墓铭

至元三年二月。宋本撰,吴炳书,隶书。

亚圣庙新造记

至元三年六月。郑质撰,孔克钦书。

元统起信阁施造千佛因缘记

至元三年十二月。宏智撰,陈子辈书。

大司徒邠国公栋公禅师塔铭

至元四年三月。程钜夫撰,宋弼书。

纯阳帝君书迹

至元四年清明日。下有傅得元跋,李庭实书。

四明祖庭世统题名记

至元四年。胡世佐撰并书。

龙虎山灵星门铭

至元四年十月。欧阳元(玄)撰,张起严书。

默庵记

至元四年岁丁卯立冬日。赞皇赵良弼记,集唐颜鲁公书。

贡副寺长生供记

至元五年正月。比丘邵元撰。

紫虚元君广惠碑

至元五年仲春。石瑁撰,李德存书。

新撰王(玉)佛殿记

至元己卯三月。沙门邵元撰,智舁书。

郑州刘使君遗爱碑

至元五年三月。元光祖撰,郭郁书。

宪司幕官题名记

至元五年四月。王成章撰并书。

静江路学记

至元五年四月。梁遗撰,姚绂书。

河南府行省增修堂庑记

至元五年四月。吴炳撰并书。

钧州学复田记

至元五年五月。吴庭实撰,郭秉钧书。

龙虎山长生库记

至元五年八月。揭傒斯撰并书。

庆元路儒学新修庙学记

至元六年五月。陈旅撰,王安书。

赵文炯拜林庙题名

至元六年九月。

赠河南行省参知政事张公思忠碑

至元六年九月。欧阳元(玄)撰,嵼嵼书。

少林寺息庵禅师碑

至正元年三月。沙门邵元撰,法然书。

杞县主簿王公惠爱记

至正元年十二月。吴炳撰,郭郁书。

阳翟县学记

至正元年十二月。余阙撰,曹德元书。

鹿邑县尹吴侯遗爱碑

至正二年五月。

荥阳县大觉寺藏经记

至正二年七月。李谦撰,沙门惟妙书。

邓州重修宣圣庙碑

至正二年七月。王睿撰,杨元书。

狄仁杰奏免民租疏

至正二年中秋日。逯公谨书。

荥阳令潘君治迹碑

至正三年五月。任栻撰,赵天章书。

崔伯渊少林寺诗

至正癸未九月。

帖谟尔普化谒名公庙诗

至正三年十一月。草书。

庆元路总管王侯去思碑

至正三年十一月。米文明撰,赵知章书。

下邑县尹薛公去思碑

至正三年季冬。谢本撰,华惟裡书。

赵子昂书道德经第五十二碑

篆书。

虞集书袭常斋铭

隶书,二种俱至正四年五月。揭侯斯书。

杞县谯楼记

至正四年八月。杨惠撰,吴炳书。

元教宗传碑

至正四年八月。虞集撰,赵孟頫书。

亳州知州慕公墓题字

至正四年。陶质书。

司马光投壶图

至正乙酉二月。亦思剌瓦性吉重刻。

水调歌头词

至正六年四月。兀颜思忠撰并书。

河南路瑞麦颂

至正六年九月。赵允迪撰，李珩书，隶书。

达磨大师碑

至正七年。欧阳元（玄）撰，巎巎书。

天一池记

至正七年五月。揭傒斯撰并书。

重修东岳庙记

至正丁亥丙午月。归大骖撰，许景文书。

达磨大师来往宝迹记

至正七年八月。僧文才撰，行密书。

孙孤云先生碑

至正八年正月。虞集撰，危素书。

庆元路儒学重修灵星门记

至正八年四月。郑奕夫撰，赵孟贯书。

王炳登百门山题名

至正戊午（子）。安子宁题并书。

庆元路乡饮酒记

至正九年三月。李好文撰，许有壬书。

鄞县儒学重修记

至元（正）九年。段（段）天祐撰并书，泰不等篆额。

钧州长春观碑

至正九年九月。刘信撰，郑栋书。

少林寺雪庭宗派

至正九年三月。

少林十一代珪公禅师碑

至正九年四月。蔡世贵撰，僧福澄书。

超化寺僧仁公诗

至正巳（己）丑仲夏。海演书。

水调歌头唱和词

至正十年仲春。李克成书。

延庆寺重建大殿碑

至正十四年。沙门县噩撰，普立翰护礼书。

汉孝子蔡顺墓表

至正十年十二月。田远书。

柘城主簿埜仙公德政碑

至正辛卯夏。忽都溥化撰，刘脱颖溥化书。

重修郏县公廨记

至正十一年九月。曹师可撰，贾彬书。

三苏先生祠堂记

至正十二年。曹师可撰，贾彬书。

胙城县宣圣庙碑

至正十三年中秋日。崔仲矩撰，许有壬书。

许州知州齐侯碑

至正十三年九月。张继祖撰，蔡颐书。

代祀中岳记

至正十四年二月。张临撰，杨诚书。

淇州达鲁花赤黑公清德碑

至正十四年十一月。林彝撰并书。

庆元路重修儒学记

至正十六年三月。黄潜撰，月鲁不化书。

古山感雨记

至正十六年四月。岳登撰，中岛书。

县尹李公去思碑

至正十六年六月。孟居正撰，牛嘉书。

脱脱木儿师正堂漫成诗

至正丁酉夏。

贺秘监祠堂记

至正庚子七月。刘仁本撰，史铨书。

东屿海和尚塔铭

至正辛丑四月。虞集撰，揭傒斯书。

光公塔铭

至正二十年。危素撰并书。

中书平章祀宣圣庙记

至正二十一年十月。孙矗撰，完哲书，隶书。

庆元路儒学兴修记

至正二十一年十二月。刘仁本撰并书。

帝舜庙碑

至正二十三年四月。刘杰撰并书，隶书。

祭孔子庙碑

至正二十三年七月。赵焘撰。

加封忠佑庙神之碑

至正二十四年六月。袁士元撰，倪可辅书。

周公庙润德泉碑

至正二十五年三月。任伯宏撰并书。

鄞县重修儒学记

至正二十六年二月。程徐撰，杨彝书。

三源县庙学记

至正癸□。安梦龄撰，唐茂书。

马跑泉祷雨记

至正□年仲冬。樵山撰，苏永书。

李翰林酒楼记

沈光撰，杨桓书，篆书。

姚文献公墓题字

篆书。

姚文献公墓大字

正书。

姚文忠公墓大字

正书。

正书道德经

祭祀庄田记

王灏撰,忽欲里赤书。

王恽碑

全真开教秘语碑

信阳州田土记

无时代

大风歌

古文篆。

董宣传

续增附

<div align="right">

范懋敏苇舟集录

男与龄　遐龄同校

</div>

夏

岣嵝碑

周

吉日癸巳

吴季子墓碑

> 唐张从申重摹并跋，旁刻元祐三年润州杨杰请立庙奏。贞元三年荥阳□□宇伯丰记。建中元年八月，守令卢国迁树建堂并守丞皇甫汶等题名。

汉

太室石阙铭

> 元初五年四月。八分书。

启母石阙铭

> 延光二年。篆书。

少室神道石阙铭

> 篆书。

孔君碑

> 永寿二年。乾隆癸丑重立。

郭有道碑

> 建宁二年正月乙亥。又康熙三十一年，介休令王直重摹。

汉循吏故闻熹长韩仁铭

　　熹平四年十一月。

孔文礼碑

孔宏残碑

魏

范式碑

　　青龙三年。乾隆巳(己)酉重立。

北齐

石佛六碣

　　武平二年辛卯岁九月。

梁

金陵摄山栖霞寺碑铭

　　大同二年。江总撰,车需书。宋沙门怀则重书,康定元年重镌。

唐

李靖告西岳大王文

武德元年封孔子后褒圣侯诏

　　下刻乾封元年祭先圣文,后有明昌二年高德裔记。

宗圣观记

　　武德九年二月。欧阳询撰序并书,陈叔达撰铭。中统元黓阉茂之岁
　　　宫主成宗远重建。

淤泥禅寺心经

贞观二十二年正月。正书。

三藏圣教序

显庆二年。太宗御制，王行满书。

道因法师碑

李俨撰，欧阳通书。

明征君碑

上元三年四月。高宗御制，高正臣书。

唐天后御制诗

永淳二年九月廿五日。王知敬书。

中岳隐居瑯琊王征君□授铭

垂拱二年四月。弟绍甄录并书。

凉国公契苾府君碑

先天元年十二月。娄师德撰，殷元祚书。

道安禅师碑

景龙二年。

比丘尼法琬法师碑

景龙三年五月。沙门承远撰，刘钦旦书。

大理司直郭思训墓志铭

景云二年。

梓州刺史冯公神道碑

开元元年。□□撰，□□书。

周公祠碑

开元二年。朝议郎行偃师县□贾□义撰。□□书。

虢县开国子姚公神道碑

开元五年。秘书少监博陵□□撰。

苏州常熟县令孝子太原郭府君墓志铭

开元九年十一月。孙□撰。

奉先寺大卢舍那像龛记

开元十年十二月。

守内寺渤海高府君墓志铭

开元十一年。孙翌撰。

郧国长公主碑

开元十三年。隶书。元宗八分书。

偃师棘蒲侯后人墓志铭

开元十四年。隶书。

嵩岳少林寺碑

开元十六年七月。裴漼撰并书。

隆阐法师碑

天宝二年。怀恽及书。

华阳颂

天宝九载三月二十日紫阳观主刘行矩等奉造。贞白先生。

少林寺灵运禅师功德塔碑铭

天宝九载四月十五日。崔琪撰,沙门□□书。

中岳永泰寺碑颂

天宝十一载。沙门靖彰撰,颍川处士旬望书。

心经

天宝十三载。徐浩书。

鄂州刺史卢府君神道碑

年月残阙。李邕撰并书。

光禄卿王训墓志铭

大历三年巳月。前秘书监嗣泽王溆撰。

紫阳观元静先生碑

大历七年。柳识撰,张从申书,李阳冰篆额。

景教流行中国碑颂

建中三年。僧景净述吕秀岩书。

彭王傅徐浩神道碑

建中三年。张□撰,□□书。

鸿胪少卿张敬诜墓志铭

贞元十年。薛长孺撰。

黄帝铸鼎原铭

贞元十年二月。

左拾遗窦叔向神道碑

元和三年。羊士谔撰，侄易书。

龙城石

元和十二年。柳子厚书。

邠国公功德颂

长庆二年。□□书，据金石文字记作杨永和书。

寂照和上(尚)碑铭

太和二年。段成式篆，僧元可书，处士顾元篆额。

岳林寺塔记

大中五年。僧君长述并书。

唐圭峰定慧禅师传法碑

大中九年十月。裴休撰并书。

明州奉化县岳林寺塔铭

大中十年。李柔。

佛顶尊胜陀罗尼经

咸通二年。

谒升仙太子庙诗

乾符四年闰二月。郑畋撰。

宋

南岳宣义大师梦英十八体书

丁卯年。

茅山紫阳观碑铭

己未十二月一日。徐铉奉制撰，杨元鼎奉制书。

重修兖州文宣王庙碑铭

太平兴国八年十月。吕蒙正撰,白崇矩书。

龙门铭

大中祥符四年三月。御制。

棣州刺史西平郡公石守信神道碑铭

大中祥符四年。杨亿撰,尹希古书并篆额,行书。

中岳醮告文

天禧三年九月。御制,刘太初书。

西京永安县新修净惠罗汉院碑

天圣八年四月。张观撰,李九思书。

重修升仙太子大殿碑记

明道二年六月。谢绛撰,僧智成书。

燕堂记

明道二年十二月。富弼撰,陆经书,正书。

范文正公神道碑铭

至和三年二月。欧阳修撰,王□书。

米元章晚年帖

韩子五箴

嘉祐八年。李寂书,篆书。

密州常山雩泉记

熙宁九年四月。苏轼撰并书。

满庭芳词

元祐六年。苏轼书。

醉翁亭记

元祐六年。欧阳修撰,苏轼书。

众乐亭诗

雪浪斋图铭

绍圣元年四月。苏轼撰。

巩县大力山宝月大师碑铭

绍圣三年十二月。李洵远篆并书。

真武经

元符二年。河南宋传书，正书。

嵩山崇福宫王郅等题名

政和八年。捧砚人刘天锡。

三苏先生像赞

景定壬戌九月陈伯大述。后有咸淳壬申李演跋。

薛尚功篆消灾护命经

题明月堂诗

莆阳蔡佃撰并书。

金

昆仑山长真谭先生题白骨诗

大定癸卯甲子月。云溪庵建。程发书。

游圭峰草堂寺诗

大安元年二月。普定书，了珍上石。

重修至圣文宣王庙碑

党怀英撰并书。

元

赵子昂游天冠山诗

金御史程震墓碑

中统四年七月。元好问撰，李微书，李冶题额。

佑圣观重建元武殿碑

元明善撰，赵孟頫书并篆额。

福州资福禅寺藏经碑铭

大德十一年正月。沙门福真撰，赵孟頫书，张祐篆额。

吴中龙兴寺次韵唐慕母潜留题诗

延祐二年八月。赵孟頫作。

偃师县重修宣圣庙记

延祐四年五月。宋渥撰，韩冲书。

清河郡公张思忠神道碑

至元六年正月。欧阳元（玄）撰，巙巙书，张起岩篆额。

石鼓文音训

至元巳（己）卯五月。潘迪撰。

倪处士墓表

至正二十年。危素撰，张翥集王右军书。

中书平章知院中丞祀宣圣庙记

至正二十一年十月。孙翥撰，完哲书。

校注

范懋敏《天一阁碑目》录自清嘉庆十三年（1808 年）阮元《天一阁书目》附刻本。碑目著录碑本周一种，秦二种，汉二十九种，魏晋南北朝二十二种，隋五种，唐一百四十四种，五代五种，宋二百零二种，金四十一种，元二百五十七种，年代不详者二种，续增九十四种，共计八百零四种。明碑以近不著录。碑目有避讳字或误字，发现后只在括号内注出，如元（玄）秘塔碑，陀罗民（尼）经等，以存刻本原状。

<div align="right">

骆兆平

二〇〇五年十一月

</div>

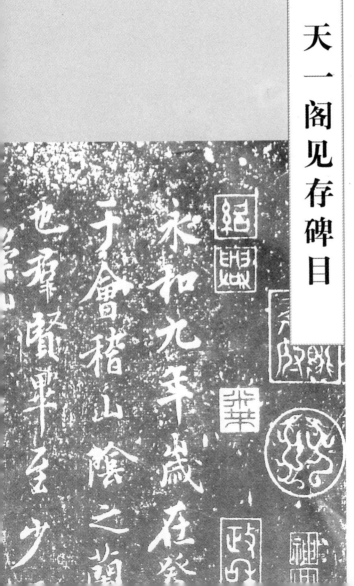

天一阁见存碑目

编次◎薛福成

孔君墓碣

汉永寿元年。篆书,石尾有阮文达志语,为乾隆癸丑以后拓本。

博陵太守孔彪碑

汉建宁四年。分书,缺阴。

豫州从事孔褒碑

无年月。八分书,即《旧目补遗》之孔文礼碑。

庐江太守范式碑并额及碑阴

魏青龙三年。分书。《旧目补遗》云乾隆己酉重立。案碑为原石,乾
隆时李铁桥得之并志。

刘碑造像铭

北齐天保八年。真书。《金石萃编》云据说嵩谓无佛处镌诸人姓名,
俱刘氏。今碑但有维那樊元贞一人,是拓本未全,案此本元贞之
下有三百人名,半皆刘姓,与说嵩合。

合邑诸人造佛龛铭

北齐天统三年。真书。

华岳颂

北周天和二年。万纽于瑾撰,赵文渊分书。

李靖碑

唐显庆三年。许敬宗撰,王知敬真书。

道因法师碑

唐龙朔三年。李俨撰,欧阳通真书。

张阿难碑并额

唐咸亨二年。真书,不全。

李思训碑

> 唐开元八年。李邕撰并行书。《潜研堂金石文跋尾》定为二十四年
> 以后。

轩辕铸鼎原铭阴

> 唐贞元十七年。

咸通间墓志铭

> 名庠,姓无考。

修文宣王庙记

> 宋建德三年。刘从又撰,马昭吉书。

海市诗

> 宋元丰八年。苏轼撰并书。

面壁颂

> 宋黄庭坚撰并书。

御制大观五礼之记

> 八分书。

韩昌黎五箴

> 宋嘉祐八年。李寂篆书。

濂溪先生拙作赋

> 宋浚仪向子廓书。

模怀素草书

> 宋元祐戊辰。

重刻唐兖州孔庙碑

> 金仪凤二年。八分书,明昌二年重刻。

如堂邵家河纯阳观碑

> 元至元二十七年。方珏撰,刘道源书。

许州重修孔子庙记

> 元大德二年。卢挚撰,胡居仁书。

庆元路儒学兴修记

> 元至正二十一年。刘仁本撰并书。

石鼓文

乾隆五十四年。海盐张昌燕据阁藏北宋拓本重模并志。

瘗鹤铭

道光七年。阳羡程璋据阁藏本重模。

校注

《天一阁见存碑目》录自清光绪十年(1884年)薛福成编《天一阁见存书目》卷末。原注:"阁中碑本十不存一,编以为目,不复成卷,因附于末。"著录碑本二十六种,其中范目著录者十八种,未载者六种,新增清代据天一阁旧藏重模本二种。此后五十年中"散佚殆尽"。

<div style="text-align:right">

骆兆平

二○○五年十二月

</div>

天一阁见存帖石目

编次◎骆兆平

明

义瑞堂帖存十一种

　　明薛晨模刻。

　上七世祖薛居实札子

　　宋史浩行书。石一,背刻丰坊改生字之义辨。

　薛文时甫墓志铭

　　明文徵明正书。石一,吴骥刻。

　改生字之义辨

　　明丰坊草书。石半段,存十五行,缺前半段。"嘉靖三十六年七月望
　　　日,南禺病史道生对金娥紫翠书于见白楼。"

　与霞川文学契家启二通

　　明丰坊行书。石半段。

　与霞川先生启

　　明丰坊行书。石半段,字漫漶,刻前石之背。

　送子旗游吴:子旗西游濒行漫书以赠诗启

　　明丰坊行书。石一。

　与子旗即元契家启

　　明丰坊行书。石半段,存十行,背刻薛晨正书千字文。

　千字文

　　明薛晨正书。石半段,存末十二行半。"嘉靖丁巳九月之望薛晨寓
　　　姑苏识。"

　千字文

明薛晨草书。石二,正背面刻"嘉靖三十六年丁巳仲冬廿有二日四明霞川薛晨书"。吴㻞刻。末有文徵明、王谷祥、许初、彭年、陆师道跋。

千字文

明薛选草书。石一又半,正背面刻,凡三面。"癸亥中秋日四明薛选漫书。"吴㻞刻。

李攀龙游太华山记

明薛选正书。石一,刻薛选草书千字文之背。

万卷楼帖存二种

明丰坊模刻。

神龙本兰亭集序

石一,有"神龙"朱文长方半印"唐模兰亭"四字,末"长乐许将熙宁丙辰孟冬开封府西斋阅"两行十六字。

兰亭集序

嘉靖五年八月十日丰坊临。石一。

天一阁帖九种

明范钦模刻。

郑箅拜问玺玺宜人帖、陆良上厚斋舅氏诗帖

石一,背刻大士像、普门品。

大士像、妙法莲华经观世音菩萨普门品

明丰坊正书。石一。署"南京吏部主事丰坊谨写"。

大悲咒、大慧礼拜观音文

明丰坊正书。石一。

祝殇子鉴生净土序论

明丰坊撰。古篆书。石一。万历壬午阳月望东明范钦跋,吴应祯镌。

底柱行东明先生之江西

明丰坊草书。石四,正背面刻。署"廿三年甲辰之岁七月甲子赐进士出身天官尚书郎南禺外史丰道生顿首上"。万历庚辰冬十月九

日东明范钦跋。

千字文

明丰坊草书。石四,正背面刻,凡七面。"嘉靖廿又三年岁次甲辰三月三日南禺外史道生题于双溪之芙蓉浦墨梅轩中。"末有范钦《刻千字文跋》,正书,存二行半,石断缺,文见范钦《天一阁集》。此前作万卷楼刻石,误。

清

重模泰山石刻二十九字

小篆,石一,漫漶。清张燕昌据阁藏拓本钩摹上石,乾隆丁未钱大昕跋,行书三行。

甬上三忠遗墨四种

明陈良谟、钱肃乐、张煌言撰并书。清同里后学周世绪题眉,隶书,黄定文跋。清嘉庆十九年八月刻。石四。一九五三年自钱张二公祠移入天一阁。

陈恭洁公平安家信二十七及遗嘱

首有陈良谟像。

钱忠节公与水功社长兄札

首有钱肃乐像。

张忠烈与林西明札

首有张煌言像。

老易斋法书十种

清姜宸英书。清道光五年胡氏六行轩刻。原石三十方,一九八四年购得二十九方,藏天一阁东园帖石陈列室。

书万言撰谢天愚诗稿序

梁同书跋。

赵进士诗集序

白燕栖诗集序

钱大昕、梁同书、汤家衡跋。

与三弟家二通

王日升跋。

饮汤编修同用退之赠张秘书韵

五台山歌送方明府

胡绍曾跋。石缺前半部分一方。

西兴登舟次日渡曹娥江纪行

都中酬赠诸诗

王日升跋。

临二王杂帖

自跋、王日升跋。

太学生殿侯谢君墓志铭

梁同书、王日升、钱维乔、李昌昱、范永祺跋。

二〇〇六年一月重编

鄞县通志馆移赠碑帖目录

编次◎谢典勋

整理鄞县通志馆移赠碑碣拓片记

　　天一阁新藏碑碣拓片中,有一部分为地方碑帖专藏,这部分拓片来源于鄞县通志馆。

　　民国二十二年(1933年)一月,鄞县通志馆成立,并着手编纂《鄞县通志》。为广泛搜集文献志碑碣类的材料,该馆曾派碑工到全县各地对碑碣分布情况进行调查并捶拓。经过多年努力,到民国二十五年九月,将搜集所得,在鄞县文献展览会上展出,并将碑碣目录编入《鄞县文献展览会出品目录》,计汉石一,唐石三,宋石四十四,元石二十四,明石一百零六,清石六百一十八,民国一百七十七,合计九百七十三种。后因抗日战起,修志中辍,直至民国三十六年才恢复编纂,《金石志》稿由冯孟颛负责增补,重点是补充民国二十六年以后建的新碑和原来漏采的碑碣。经过增补,总数已增加到一千三百种,正式著录于《鄞县通志·文献志》中《历代碑碣目录》的为一千二百七十七种,计唐、五代十一种,宋七十种,元四十种,明一百九十八种,清七百二十二种,民国二百三十六种。大体上除楹联、亭柱、桥梁等刻石和少量漏采者外,都已尽可能加以著录,是地方碑碣专藏中一部较为完整的目录。

　　但通志馆保存的碑碣拓片,实际数少于《通志碑目》著录数(其原因可参见当时该馆所订《拓碑规约》),因此约有三分之一的碑碣有著录但无拓片。随着时间的推移和环境的变化,其中有些碑石已遭毁损,无法再进行补拓了。

　　1951年9月,鉴于《鄞县通志》已编成出版,经宁波市人民政府文教局决定,将原鄞县通志馆并入宁波市古物陈列所(天一阁),该馆所保存的《鄞县通志》部分原稿和资料,其中也包括碑碣拓片,随之移赠天一阁收藏。此后,由于天一阁管理机构多变,人员不足,而碑碣拓片整理工作

量又很大，以致一直未能进行全面核对和整理。

近几年来，因编纂《天一阁志》所需，对这部分碑碣拓片重新整理。经过仔细核对，通志碑目中著录的《碑碣目录》，现尚存有拓片的共为八百八十五种，计唐五，宋四十，元二十三，明九十九，清五百四十一，民国一百七十七，占69.3％。原石保存在天一阁"明州碑林"的有一百三十六种，占10.7％。

此外，通志中尚著录摩崖十一种，现存有拓片的十种，又法帖十四种，现存拓片八种，但法帖目均已著录于《碑目》，属重复列目。

这些拓片数量虽不算多，地域也局限于今宁波市区和鄞州区，但其保存的史料内容仍相当丰富，主要是以下几方面：

一、宗教史料。早在唐、宋时期，宁波的著名佛教丛林阿育王寺、天童寺、七塔寺、延庆寺等就有了石刻，内容大多为塔铭、经幢、碑铭、高僧法语、罗汉画像等，其后又有关于寺庙修建之类的记载。这些碑石往往由官府大员、著名文人和高僧撰写，更增加了这些寺院的知名度，如唐代大书法家范的为阿育王寺书写《常住田碑》；宋代大文学家苏轼为阿育王寺的宸奎阁撰文并书写碑铭；有"宁波第一状元"之称的宋代张孝祥为天童寺宏智禅师书写《妙光塔铭》；明代大书法家丰坊为阿育王寺重修上塔书写碑文；清初名人钱谦益、史大成为天童密云禅师撰写塔铭；明代天童寺方丈、高僧圆悟撰写的《天童寺祖堂碑记》等。这些碑帖，不但有助于增进我们对宁波佛教兴衰历史的了解，也由此保存了一些名人的作品和手迹。

二、教育史料。宁波自唐代设州，开始有夫子庙，到宋代始建学宫。从现存的碑碣拓片来看，有关府、县两级学宫的修建和教育方面的碑刻占了相当大的比例。从元至元二十九年到清光绪二十四年（1292—1898年）六百年间，府、县学宫的兴修有著录的就达四十余次，而且每次修建，都要立碑为记，碑文由地方长官或郡中名人撰文、书丹，极为隆重。碑文上还记有"圣天子在位，首重学校，务作养人才，以备选擢"，"善为治者必建学以重教化"这样的话，每年在学宫里还要举行盛大隆重的祭孔仪式。此外，还有一些和教育相关的其他碑刻，如增置学山、学田碑和御制儒学

箴言碑、崇祀乡贤题名碑、进士题名碑等,所有这些都反映了尊儒重教和儒学文化在我国封建社会中占了统治的地位。除学宫外,宁波还有不少由民间和氏族举办的书院和家塾,这些书院往往由著名学者任山长或讲学,是除学宫以外培养人才的重要教育机构。

三、官府档案史料。有关这方面的碑刻拓片占了现存拓片的将近十分之一,尤以明、清两代为多。其内容十分广泛,涉及到官府施政的各个方面,主要是以官府告示的形式,对当时社会上矛盾比较突出的问题制订一些条文规约,"勒石永禁",借以约束人们的行为,缓解矛盾和纠纷。这些告示碑,实际上就是当时官府的文件和档案,是一批很有研究价值的地方政权史料。

四、建设史料。主要是有关城市、道路、桥梁、碶闸、堰坝等修建方面的碑刻,这类修建工程大多和国计民生有关,或者是名胜古迹,因此也受到相当的重视。其修建费用或由民间筹集,或由官府拨款,或由商家分担,竣工后往往立碑存记,使我们今天仍能约略了解当年一些设施的历史和修建情况。其中如它山堰、天封塔、西成桥、鄞江桥、水则亭和灵桥等,至今仍存。

五、人物史料。宁波历来为人文荟萃之地,出过不少有名人物,有关他们的祀庙碑、神道碑、纪功碑和墓志铭也不少。如汉孝子董黯,唐秘书监贺知章、它山堰创建人王元𬀩,宋大改革家王安石、丞相魏杞,明大文学家屠隆、丰坊和藏书家范钦,抗清烈士张苍水、钱肃乐,清代大学者黄宗羲、全祖望,银台第主人童槐等,都可以在碑帖中找到他们的有关材料。到了民国,也还有和丰纺织厂经理顾元琛纪功碑、华美医院院长兰雅谷劳绩纪念碑等刻石。这些人物,虽不全是甬籍,有的还是外国人,但他们都在宁波历史的发展和进步中留下了自己的业绩,研究这些碑碣,不仅有助于对他们的全面了解,还可以进一步查考当时的一些历史事件。

这些碑碣拓片中,有一部分原石就收藏在天一阁的"明州碑林"里。它们不但有很高的史料价值,还具有相当的文化艺术价值。所有碑文,除官府告示外,几乎都是由当时的名人学者或书法家撰文、书丹的。此

外,碑碣中还有法帖十四种,数量虽不多,但却保存了许多名人手迹,也是一批可供认真研究的珍贵资料。

在三分之一有著录但无拓片的碑目中,仍然有一部分可以设法找到:一是原石尚存,可以补拓;二是其他收藏单位,如文管会、图书馆、档案馆等有收藏,可以复制;三是私人藏家包括已捐献给国家的碑帖中有保存,可以补入;四是虽无拓片但碑碣内容已著录于有关方志、文献中的,可以抄录其文字资料。通过这几方面努力,有著录无拓片的碑碣就会进一步减少。

谢典勋

鄞县通志馆拓碑规约

一、非鄞县界内之碑可不必拓。

二、凡碑目册中已有之碑可不必拓。

三、法帖石刻(如天一阁所藏各种石刻)可不必拓。

四、桥、亭、祠庙之石刻、匾联可不必拓。

五、普通桥亭、道路、庙宇等之告示碑可不必拓。

六、西乡之碑略已拓齐,可不必多拓。

七、东南乡及城厢之碑尚多未拓,除碑目册中已有者外,可酌量补拓。

八、佛像及其他人物、花木等石刻及钟磬、金器等之款识,有古雅精美者可酌拓。

九、拓时须将碑文、碑额全拓。如碑阴、碑侧有字者亦须照拓,并须注明某碑之阴或左侧、右侧,将各纸折在一叠,不可分散。

十、所拓各碑须将所在地名及其建筑物之名注明。

录自鄞县通志馆《碑目稿》

唐

阿育王寺常住田碑

　　太和七年。万齐融撰,范的行书并篆额。后记于季友撰,诗于季友、
　　范的撰。韩持镌。一页,复三份(缺额)。

佛顶尊胜陀罗尼经幢

　　大中八年。剧膺之书。楷书八页。

佛顶尊胜陀罗尼经幢

　　咸通六年。曹彦词立,李遇书,院主僧令深记,贾从正刻。楷书六
　　页,复一份(破损)。

栖心寺心境禅师舍利塔记

　　咸通十四年。知造石塔僧惠中,知造舍利殿僧□□。楷书一页,额
　　一页。

最胜佛顶陀罗尼咒

　　唐(无年月),唐中天竺三藏地婆诃罗重奉诏译。楷书一页(文字不
　　清)。

宋

明州桃源保安院大界相碑

　　景祐五年。沙门惟白撰,僧如显书,僧知白篆额,承泽立石,陈说刻
　　字。楷书一页。

宋故天水郡赵隐君墓志铭

嘉祐四年。俞革撰,僧楚金书。楷书一页,复一份。

众乐亭诗刻

　　熙宁元年。钱公辅、王安石、司马光、郑獬、邵必等十五人诗凡二十
　　首,邵亢为记并刻石。楷书一页(石多剥蚀,文字不清)。

宋明长史王公墓志

　　元丰九年(按:元丰无九年,应为元祐元年)。舒亶撰,杜侁书,向宗
　　锷题签。楷书一页,复八份。

四明山宝积院记

　　元祐四年。周谔撰。楷书一页,石下截缺。

宸奎阁碑铭

　　元祐六年。苏轼撰并书,明万历十三年郡守蔡贵易重刻,见后记。
　　楷书一页,复一份。

明州妙智院记

　　元祐六年。郭受撰,丰□书并题额,陈承禄、徐世□、世昌、世安、丰
　　知常同立石。楷书一页。

省降御笔敕楼异文

　　政和八年。宋徽宗御书,楷书一页。

御笔敕付楼异文

　　宣和元年。宋徽宗御书,楷书一页。

御笔敕楼异六道

　　宣和二年。宋徽宗御书,楷书一页。字多漫漶。

天童寺佛果老僧克勤法语

　　宣和六年。僧克勤书,草书一页。

延庆寺罗汉像记

　　靖康元年。吴正平撰并书,其子某重刻,楷书一页。按:即宪公讲师
　　像并赞。

延庆寺初祖达摩大师画像

延庆寺四祖信大师画像

　　二像皆题有略传而不著年月,钱大昕云当为宋刻。拓片各一页。

小天童山吴宪施财米疏

> 绍兴十年。楷书一页。

大用庵碑

> 绍兴十年。释正觉撰,潘良贵书,门人慧晖立石,镌者陈璋男曦。行书一页,复一份。

隐学山后放生池碑

> 绍兴十九年。沈辽撰,李綖立,僧元慧重立。楷书一页,额篆书,复二份。

阿育王寺兴修事实碑

> 绍兴二十二年。住山□崇书,贝度篆额。楷书一页。

能仁院新佛殿记残碑

> 绍兴二十六年。行书二页,复一份。

妙喜泉铭

> 绍兴二十七年。张九成撰并书,僧善卿立石。楷书一页,复一份。
>
> 按:刻于阿育王寺常住田碑之阴。

东谷无尽灯碑

> 绍兴二十八年。住持传法、沙门法为立石。楷书一页。

天童宏智老人画像并赞

> 宋(无年月),僧宗杲撰并书,刻前碑之阴。赞行书,一页。

敕赐宏智禅师后录

> 绍兴二十八年。赵令衿撰序,刻大用庵铭碑阴。楷书一页。

宋故宏智禅师妙光塔铭

> 绍兴二十九年。周葵撰,张孝祥书,贺允中题盖,比丘宗珏立石,陈奇、陈曦模刊。楷书一页,碑阴一页,复正文一页。

夏五四郎砌路记

> 乾道二年。傅珏撰书,都干置圆证大师立石。楷书一页。

阿育王寺般若会善知识祠记

> 淳熙二年。李詠撰,叶知微书额,蕊合行久书,干缘知塔蕊合祖印立石。楷书一页。

耕织图诗残石

嘉定三年。楼璹撰,楼钥书,楼洪、楼深刻石。楷书一页,复一份(虫蛀)。

楼公告记残石

宋(无年月)。汪思温撰,刻前碑之阴。行书一页,复一份(虫蛀)。

白云山宝庆显忠寺记

淳祐二年。郑清之撰并书。楷书一页。

赵大资府状起置宝庆禅寺、尚书省敕牒

淳祐二年。楷书二页。

敕命昭惠庙神为灵祐侯牒

淳祐十二年。行书一页。

尚书省牒赐昭惠庙额礼部状

宋(年号泐去)。刻前碑之阴,楷书一页。

重建逸老堂记

开庆元年。吴潜撰,张即之书,赵汝梅题。行书一页。

贺知章画像并赞

宋(无年月)。吴道子笔。吴潜撰行书。像一页,无赞,篆额。刻前碑之阳。

阿育王寺残碑

咸淳元年。行书一页,石漫漶。

悬慈庙重建碑记

景炎二年。刘庆撰。楷书一页,额篆书。

冀国夫人史母墓碑

年月不清。楷书一页。

宋故郑公再乙总辖之墓

年月不清。存额一页,楷书。

宋故平阳汪永年墓志铭残碑

年月不清。楷书一页。

新建□报功祠碑记残石

开庆元年。楷书一页，额篆书。

张即之书五律诗

无年月。行书大字一页。

元

隐学栖真教寺净发田记

至元十八年。比丘惟实立石。行书一页，额隶书。

庆元路重建儒学记（即尊经阁记）

至元二十九年。王应麟撰，李思衍书，王宏篆盖，施埙、赵必昌、姜材之、陈自同立石，茅化龙镌，楷书一页。

石香炉记

至元三十一年。王道孙题。楷书一页。

庆元路学重建大成殿记

至大三年。任仲高撰，袁桷书，李果篆盖。楷书一页，篆盖一页，复一份二页。

庆元路儒学洋山砂岸复业公据

延祐三年。杜世学撰，楷书一页，额篆书，复一份（刻在元统三年庆元路儒学涂田记碑阴）。

庆元绍兴海运达鲁花赤千户所记残石

天历二年。程端学撰，行书三页。

庆元路儒学涂田记

元统三年。虞师道撰，况逵书，李忽都逩儿篆额。楷书一页，复三份。

丰惠庙碑

至元三年。况逵撰，子锜隶书并篆额。隶书一页。

四明祖庭世统题名之记

至元四年。胡世佐撰并篆书，章子泉刊，篆书一页，文字不清。

庆元路推官况公生祠记

至元四年。楼塝撰。行书一页,额篆书。

庆元路儒学新修庙学记

至元六年。陈旅撰,王安书,野德礼溥化篆额。行书一页,篆额一页,复一份二页。

庆元路总管正议王侯去思碑

至正三年。朱文刚撰,赵知章书,王安题额。行书一页,额缺,复三份。

庆元路儒学重修灵(棂)星门记

至正八年。郑奕夫撰,赵孟贯书,翁达观篆额,范洪、赵佐、余熊立石。茅士元镌。行书一页,复一份。

张循王庙碑记残石

无年月。撰人缺,张周士重书篆并刻。(刻于元至正十三年张循王庙残碑之阴)楷书一页。

庆元路重修儒学记

至正十六年。黄潛撰,月鲁不花(下缺),楷书一页,篆额二页。复二份(无额)。

贺秘监祠堂记

至正二十年。刘仁本撰,史铨书,周伯琦篆额,徐仲裕刻,胡世佐等立石。楷书一页,复二份。

阿育王山广利禅寺住持兼住天童景德寺佛日圆明普济禅师光公塔铭残碑

至正二十年。危素撰并书。楷书一页。

方国珍德政碑残石

至正二十年。释□□书,楷书一页,复二份。

庆元路儒学兴修记

至正二十一年。刘仁本撰并书,周伯琦篆额。楷书一页,复五份。

移建海道都漕运万户府记残石

至正二十四年。卓说撰,许从宗书,王德谦篆额。楷书一页(断成二页),复一份。

故文林郎翰林国史院检阅官菊村袁先生墓志铭

至正二十六年。戴良撰，张璟书，危素篆额。楷书一页。

大元故越国夫人祠堂碑

至正二十六年。撰书人缺，楷书二页，篆额一页，石下截缺。

鄞县重修儒学之记

至正二十六年。程徐撰，杨彝书，揭汯篆额，张通甫刻。柴浩等立石。楷书一页。

明

阿育王山广利禅寺报本庄涂田记残石

洪武十四年。戴良撰。楷书一页，额篆书。

阿育王山广利禅寺四禅寮记残石

洪武中，无撰书人，徐仲裕刻。楷书二页，额篆书一页。

袁忠彻开去旗手卫户籍圣旨碑

永乐三年。楷书一页。额题"文庙特恩"四字。

攲器之图并说

永乐九年。额篆书，图说隶书，上官冕题跋楷书。一页，复二份。

优待袁忠彻圣旨碑

洪熙元年。楷书一页。

宁波府重修学宫记

正统四年。周玑撰。查琳书，陈克昌篆额。楷书一页，复二份。

宁波府城隍神庙之碑记

正统十一年。黄润玉撰，张楷书，郑雍言篆额。楷书一页。

宋石将军灵迹之碑

景泰五年。张楷撰，陈瑄书，陆奇篆额，郝进立石。楷书一页。

皇明诰封袁宜人边氏墓志铭

景泰七年。陈敬宗撰，曹义书，杨宁篆额。楷书一页。

宋石将军灵应之碑

天顺元年。撰书、篆额人名缺，胡骥立石。楷书一页。

敕封广西道监察御史钱象暨妻张氏

　　天顺元年。篆额"奉天敕命",男钱珪立。楷书一页。

宁波府郡县学乡贡进士题名碑

　　天顺五年。陈敬宗撰,张楷书,陆瑜篆额。楷书一页,篆额一页。复
　　　　三份(缺额)。

大明封明威将军金宁波卫指挥使司事魏公圹志并盖

　　天顺五年。钱免撰并书。楷书一页,篆盖一页,复二十份。

明明威将军宁波卫指挥金事魏公圹志并盖

　　天顺八年。金寅翁撰。楷书一页,篆盖一页,楷书。复二份。

重修宋石将军庙碑

　　成化元年。陆瑜撰,成矩书,刘文显篆额,张瓒跋。楷书一页。篆额
　　　　一页,残损。

宁波府重修儒学记

　　成化二年。王来撰,丰庆书,金湜篆额。楷书一页,篆额一页,复
　　　　二份。

宁波府儒学尊经阁记

　　成化四年。黄润玉撰,王士华书,金湜篆额。楷书一页。

宁波府重修庙学记

　　成化十三年。杨守陈撰,洪常书,金湜篆额。楷书一页,篆额一页,
　　　　复二份。

朱文公行书格言刻石

　　成化十四年。朱钦题识重刻。拓片一页,复五份。

重修宋石将军庙碑

　　成化十七年。陆瑜撰,洪常书,金湜篆额,马琴等立石。楷书一页,
　　　　篆额一页。

宁波府儒学进士题名记

　　弘治四年。洪常撰,杨茂元书,金湜篆额。楷书一页,复三份。

明封夫人徐氏墓志铭

　　弘治四年。夏时正撰,邵庄书,沃泮篆盖。楷书一页,篆盖一页。

燕玉堂洞记并跋

弘治五年。杨守陈撰,杨茂元识而刻之石。楷书一页,额篆书。

宁波府重修儒学记

弘治十三年。严端撰,屠滽篆额,朱瑄书。楷书一页,缺篆额,复四份。

母弟宣义郎朝周墓志铭

弘治十四年。屠滽撰,卢瑀书,袁孟悌篆盖。楷书一页,篆盖一页。

谕祭太子少保屠瑜文二道

弘治十五年。楷书一页(仅拓其一)。

明故诰封荣禄大夫太子太保吏部尚书松窗屠公墓志铭

弘治十五年。杨守阯撰,朱瑄书并篆盖。楷书一页,篆盖一页。

宁波府鄞县重修庙学记

弘治十七年。屠滽撰,张昞书,朱瑄篆额,茅顺民镌。楷书一页。

鄞县学迁明伦堂建尊经阁记

正德元年。杨守阯撰,方志书,魏称篆额,张瑞镌。楷书一页。

襄惠屠公滽墓志铭并盖

正德八年。杨廷和撰。楷书一页,篆盖一页。复一份二页。

重修宋双庙灵迹碑

正德十二年。杨守隅撰,李堂书,丰熙篆额,太监王堂立石。楷书一页。

重修阿育王寺上塔残碑

正德十三年。李堂撰,丰坊书。楷书一页。

明故江西赣州府石城县儒学训导魏先生墓志铭并盖

正德十三年。陈槐撰,章泽书,丰熙篆盖。楷书一页,篆盖一页,复一份二页。

明故屠母封一品夫人姜氏墓志铭并盖

嘉靖五年。费宏撰。楷书一页,篆盖一页,复二份三页(缺篆盖一)。

宸翰程子四箴并跋

嘉靖六年。明世宗御书。楷书二页(存动、听箴各一页),复四份

八页。

宸翰宋儒范氏心箴注

明(无年月)。明世宗御书。楷书一页,复三份。

屠滽继室方氏墓志铭

嘉靖八年。陈槐撰。楷书一页,篆盖一页。

万氏永思堂石刻

嘉靖十四年。万表刻,万后冈、后贤续刻。拓片五页,复一份。

羊侯庙碑

嘉靖十八年。洪贯撰。楷书一页,额篆书。

柴忠暨妻陈氏、柴经暨妻李氏敕命四道

先考朴庵府君暨先妣李氏安人行状

嘉靖十八年。楷书一页,额篆敕命碑。上层为嘉靖元年敕命,下层
行状柴经撰并书。

叙唐秘监贺公碑

嘉靖二十二年。沈恺撰,方仕集唐李邕书。行书一页,复一份。

南京都察院右副都御史柴经敕命碑恩瑞记

嘉靖二十三年。柴经撰记。楷书一页,额篆敕命碑。

知鄞县事曾承芳立县学名宦乡贤二祠残碑

嘉靖三十二年。方兖撰,高敏等立石。楷书一页。

嘉靖九年颁降文庙塑像易木主谕旨碑

嘉靖三十三年。丘玑等立石,赵子伯镌立。楷书一页,额篆书,复
二份。

洪武元年颁降春秋通祀孔子祭文

永乐四年敕礼部谕旨碑

嘉靖三十五年。知府张正和立石。楷书合一页,复二份。

宁波府城重修记

嘉靖三十六年。闻渊撰,虞书书并篆额。楷书一页,复二份。

宁波府重修山川坛记

嘉靖三十六年。戴鲸撰,杨言书,黄绶题额。楷书一页,额篆书,复

二份。

敕封包桢征仕郎妻陈氏焦氏孺人制诰三道

嘉靖三十七年。楷书一页,篆额一页。

义瑞堂帖残石

嘉靖四十一年。薛晨模刻。拓片十四页,复一份。

慈溪霍侯复资福寺德教述碑

嘉靖四十二年。张发撰,□虑书,□惠篆额,汪荣等立石。楷书一页。

敕旌义民碑记

嘉靖四十二年。沈继美撰。楷书一页,残破。

敕封包大魁南京太仆寺主簿厅主簿妻毛氏沃氏孺人制诰三道

嘉靖五十七年(按:嘉靖五十七年,应为三十七年)。楷书一页。

万卷楼帖

嘉靖中。丰坊模刻,翁方纲跋。存三种,拓片十页。

明故水隐君梧冈先生墓碑铭

隆庆元年。张时彻撰,余有丁书,陈三纲篆额。楷书一页。

赠通议大夫兵部右侍郎兼都察院右佥都御史慕庵屠公称暨配淑人王氏陈氏合葬墓志铭

隆庆三年。张时彻撰,范钦书,杨美益篆盖。楷书一页,篆盖一页,复一份二页。

御制儒学箴并额

万历六年。明神宗御书。楷书一页,篆额一页,复三份六页。

宁波府题名记

万历九年。李一本撰,同知陈文等立石。楷书一页。

宁波府查复学山记并额

万历九年。汪镗撰。楷书一页,无额,复三份。

宁波府厘复学山碑

万历十年。范钦撰,林芝行书并篆额,吴应桢镌。行书一页,篆额一页,复一份二页。(注:石分两段)

厘复学山图

 刻前碑之阴。题楷书二页,复一份。

天一阁帖

 万历十年。丰坊书,范钦模刻,吴应桢镌。七种十三页。

宁波府委府经历典守仓廒告示碑

 明(无年月)。林芝书,吴应桢镌。楷书,存三页。

重修梅墟石塘碑记

 万历十三年。范钦撰,董樾书,杨德政校。楷书一页。

谕祭少傅兼太子太傅户部尚书建极殿大学士余有丁谥文敏文两道

 万历十三年。楷书一页。

新修鄞县儒学记

 万历十五年。沈一贯撰,王葿书并篆额,李荣芳等立石。行书一页,
 复二份。

抚按酌定赋役规则碑

 万历十五年。楷书一页。

重修府主行祠碑记

 万历十五年。姜应麟撰,林可成篆额。楷书一页。

宁波郡丞龙侯厘复它山庙田碑

 万历十九年。叶应乾撰,林芝篆额书丹,住山道士包文华立石。行
 书一页。

宁波府知府示东钱湖禁约

 万历十九年。楷书一页。

宁波府知府订立东钱湖禁约碑

 万历十九年。楷书一页。与前碑文同碑异。

宋儒瓮天丁先生座右铭

 万历二十一年。裔孙此吕重刻于明州法署。楷书一页。

娑罗双树记

 万历二十一年。林祖述撰,林芝书,范大冲立石。行书一页。

敕葬谕祭沈一贯母洪氏及沈仁佶配洪氏文二道

万历二十一年。前一道为万历八年。楷书一页,额篆书,共二页。

重修鄞县儒学碑

万历二十四年。余寅撰,林芝篆并书,朱文相刻。楷书一页,额篆书。

宁波府五县儒学田颂碑额

万历二十九年。余寅撰,汪礼约书并篆。存篆额一页,复四份。

重修它山水堰碑记

万历三十二年。周应宾撰,李复荣书并篆额。楷书一页。

重修天封塔记

万历三十二年。黄□撰,金□篆,刘□□书。楷书一页。

敕赐重修东晋邑令义忠王庙碑

万历三十三年。魏成忠撰,清雍正十年孟冬三堡祀户人等重修。楷书一页。

重修宁波府学鼎建文昌阁记

万历三十三年。邹希贤撰,陈九思书并篆额。行书一页,复二份。

宁郡侯邹公希贤遗爱祠碑记

万历三十四年。沈一贯撰,全天叙书并篆额。楷书一页,复二份。

协忠庙遗恩祠碑记

万历三十六年。周应宾撰,童嘉猷习李北海书,郑应彪篆额,戴得立上石并镌。行书一页。

宁波佑圣观缮修记

万历三十六年。沈一贯撰并篆额,范同礼书,刘应祥立石。行书一页。

鄞邑侯柯公泉善政碑

万历三十八年。周应宾撰,俞益孙书。楷书一页,额篆书。

宁波府置府县各学田记

万历四十年。戴新撰,方大伦书。楷书一页,复一份,文字不清。

宁波府知府订立东钱湖禁约碑

万历四十年。此碑与万历十九年碑异。楷书一页,文字剥落。

鄞县儒学创建文昌阁记

万历四十一年。沈一贯撰，□□□书并篆额。行书一页。

明郡司理魏公新建塘记

万历四十五年。徐时进撰。楷书三页，额篆书。

鄞邑侯广陵张公浚复城渠泊弘四乡水利碑记

天启四年。陆世科撰，童嘉猷书，洪□□篆额。楷书一页。

魏处士墓碑

天启六年。包一扬撰。楷书一页，复二份。

新庄浮石塘庙灵异碑记

崇祯元年。周应浙撰。楷书一页。

鄞邑侯王公编审惠政碑

崇祯四年。石泐。

抚院司道府为胖袄药材不许签报铺商禁约碑

崇祯五年。楷书一页。

天童寺祖堂碑记

崇祯九年。方丈圆悟撰并草书，章懋德镌。草书一页，复二份。

（按：又作先觉堂记）

鼎修宁波府儒学碑记

崇祯十四年。林栋隆撰，杨德周书，□昌篆额。楷书一页，篆额一页，复三份（无额）。

重修宁波府学碑记

崇祯十四年。林栋隆撰，倪玄楷书，葛世振篆额。行书一页、篆额一页，复二份四页。

兴复柳亭庵大超法师碑记

崇祯十五年。陆世科撰，陆焘书，陆世龙篆额。楷书一页。

天童寺圆信挽密云禅师诗石刻

崇祯十六年。释圆信撰并书。草书大字一页，复一份。

鄞县令林冲霄德政碑残石

崇祯中。葛世振撰，吴陶和书，□□臣篆额。楷书一页。

阿育王寺诗文题记残石

无年月。四明胡泰之刻。楷书一页。

清

海宪孙公新修宁波府儒学碑

顺治四年。葛世振撰,陆焘书,陈朝辅篆额。楷书一页,额篆书,复
二份。

宁波府知府韦克振立石永遵烛行苏困全公告示

顺治四年。楷书一页,复二份。

明天童密云禅师道行碑

顺治五年。韦克振撰,□□书,韦成贤篆额,释通容、行昌等立石。
楷书一页,额篆书。

重建白云山延祥禅寺碑记

顺治六年。韦克振撰,何可纪书,韦成贤篆额,乔钵勒。行书一页,
缺篆额。

海宪王公重修宁波府学碑记

顺治八年。沈延嘉撰,陆山辉书,范光文篆额。楷书一页,复二份。

四明常平仓捐置义田纪实碑

顺治□年。楷书五页,篆额一页。

宁郡侯杨公祷雨触龙救民异政记

顺治十一年。范光文撰,戎上德书,胡文学篆额。楷书一页。

鄞邑侯孙公修建城隍庙碑记

顺治十四年。史大成撰,费纬礽书,邵岳年篆额。楷书一页。

巡按浙江监察御史牟严禁官吏擅讨绝呈戗生残命禁约碑

顺治十六年。楷书一页。

赐山晓皙和尚诗石刻

顺治十七年。清世祖御制。行书一页,复一份。

封僧道忞为弘觉禅师敕

顺治十七年。额篆敕书。楷书一页。

御书"敬佛"二字

顺治十七年。清世祖为木陈老人书,款署痴道人。行书一页,额篆御书。

天童密云悟禅师塔铭

顺治十七年。钱谦益撰,史大成书,胡世安篆额。楷书一页。

世祖诏书御札石刻

顺治十六年。额篆诏书御札,释道忞跋。楷书一页,复一份。

宁波府知府崔奉宪文禁扰安商碑记

康熙五年。楷书一页,额篆书。

新建定香庵碑记

康熙六年。比丘尼真如立石。楷书一页。

重兴布金古刹碑记

康熙六年。史大成撰,周嗣誉书,李文缵篆额,周嗣晌、周象观镌。楷书一页。

见峰史公起扬暨安人李氏墓志铭并盖

康熙六年。严沆撰,周容书,洪图光篆额。楷书一页,篆盖一页,复二份四页。

宁郡侯崔公修学碑

康熙九年。史大成撰,戎上德书,胡文学篆额。楷书一页,篆额一页。

郡侯崔公重复天宁田历案碑

康熙□年。楷书一页,额篆书。

张府君墓志铭

康熙十年。黄宗羲撰,陈赤衷书,楷书一页,残破。

宁郡通守郭公重建启圣祠碑记

康熙十一年。史大成撰,戎上德书,胡文学篆额。楷书一页,复五份。

出家人不向国王父母礼拜宸翰刻石

康熙十一年。清世祖御书,署尘隐道人,僧道忞跋。楷书一页。

丘刺史庙残碑

康熙十五年。史大成撰,屠粹忠书,戎上德篆盖。楷书一页,缺篆盖。

陈氏子孙呈请禁止青山庙下各堡里民迎赛庙中祔祀先祖陈伯墅塑像给示勒石告示碑

康熙二十二年。楷书一页,额篆书。

延庆观堂朗日禅师功德碑记

康熙二十三年。黄斐撰,邵沆书,王振先篆额。楷书一页。

鄞慈奉定象五县知县奉宪勒石永禁厅捕签点县役告示碑

康熙二十六年。鄞县知县汪源泽等立石。楷书一页。

御制至圣先师孔子赞并序

御制颜子赞

康熙二十八年。孔子赞于康熙二十五年颁,张玉书奉敕书。楷书合一页,额篆书,复三份。

御制至圣先师孔子赞并序

御制颜曾思孟四子赞

康熙二十八年。张玉书奉敕书。楷书合一页。按:此碑与前碑文同石异。

创立校士馆碑记

康熙二十八年。周清原撰。楷书一页。

提督陈世凯政绩碑

康熙二十八年。屠粹忠撰并书。楷书一页。按:《通志》题侍驾恩赐记。

一应文武官员军民人等至此下马碑

康熙二十九年。楷书一页。

鄞西白龙王庙碑记

康熙二十九年。范光阳撰。楷书一页。

奉宪永禁盐商肩引分立界址碑

康熙二十九年。楷书一页,文多剥蚀。

敕赐延福禅寺兴建记碑

康熙三十二年。葛世振撰,张起宗书,闻道性篆额,比丘正苇等立石,张仕进刻。楷书一页。

宁郡侯张公广将定□德政碑

康熙三十四年。黄斐撰,范光扬书,左岘篆额。楷书一页。

张氏思修庵碑记

康熙三十六年。高启桂撰,周廷篪书,左岘篆额。楷书一页。

鄮江祠王致祭祀碑

康熙三十六年。陈时临撰,杨殿选书。楷书一页,额篆书。

杨邱张三刺史庙赠祀岁租碑

康熙三十八年。高启桂撰,张兆林书。楷书一页,额篆书。

中宪大夫宁波府知府高启桂政绩颂碑

康熙三十九年。楷书一页。

禁革里长谕旨碑

康熙四十一年。鄞县知县黄华杓勒石。楷书一页。

鄮江祠祭银碑

康熙四十一年。宁波知府甘国璧告示。楷书一页。

督榷宝公重建佑圣观大殿记碑

康熙四十二年。仇兆鳌撰,张兆林书,胡德迈篆额。行书一页。

大觉庵碑记

康熙五十年。楷书一页,文字漫漶。

少参胡公德政碑

康熙五十一年。仇兆鳌撰,冯佩实书,谢兆昌篆额,咸丰十年思棠社同人重镌。楷书一页。

遗爱祠碑记

康熙五十一年。仇兆鳌撰,冯佩实书,谢兆昌篆额。楷书一页。

重修郑家桥捐资题名碑

康熙五十一年。同治五年丙寅重修,续刻原碑后。楷书一页。

鄞县儒学重修大成殿明伦堂重建启圣宫文昌阁碑记

康熙五十二年。仇兆鳌撰,胡德迈书并篆额。楷书一页。

天童寺请藏经序

康熙五十二年。释超乘撰并书。楷书一页。

遵奉抚宪勒石永禁渔引告示碑

康熙五十三年。楷书一页。

奉宪禁革各衙署擅派脚夫差务勒石永遵告示碑

康熙五十三年。楷书一页。

鄞邑臣庶颂帝功德万年碑

康熙六十年。楷书一页,篆额一页,碑阴一页,复正文二页,篆额
一页。

重建福建岑庐碑记

雍正元年。陈淖文篆并书。楷书一页,额篆书。

宁波府学历代崇祀乡贤题名碑

雍正六年。孙诏撰,孙延祀书。楷书一页,复三份。

奉旨旌表忠孝碑

雍正九年。楷书一页。

重修宁波府学碑记

雍正九年。孙诏撰,曹秉仁书,程侯本篆额。楷书,断成两截,每份
二页,复三份。

重修宁波府城隍庙记

雍正十年。孙诏撰,曹秉仁书,郑大德篆额。楷书一页。

鄞县聚景棚庙告示碑

雍正十年。楷书一页,石泐。

赡田收埋枯骨义山安葬碑记

雍正十年。孙诏撰。楷书一页,石漫漶。

重修鄞县儒学碑记

雍正十一年。郑大德撰,吴毓贤书,林凤鸣摹勒。楷书一页,额篆
书,复一份。

世宗题释迦文佛观音大士宸翰石刻

雍正十一年。鄞县知县陈秉钧勒石。行书一页,复一份。

户部员外郎崇祀乡贤公仪毛公墓表

雍正十三年。王顼龄撰,舒益谦书,万经篆额。楷书一页。

阿育王寺畹荃诗石刻

乾隆二年。释畹荃撰并书。行书一页。

秋水闲房畹荃诗石刻

雍正四年。释畹荃撰并书。行书一页。

阿育王寺妙喜泉三字石刻

乾隆五年。住山畹荃重立。隶书一页。

药王殿祀碑

乾隆六年。傅栐、沈遇[黄]书并篆额。楷书一页,缺额。色超撰文。

奉宪重修梅墟塘各图公筑条款碑

乾隆七年。楷书一页,复一份。

奉宪勒石永禁染铺当官告示碑

乾隆七年。楷书一页。

重修梅墟塘碑记

乾隆七年。范从律撰,李凯书,□□□篆额。楷书一页。

阿育王山十景诗石刻

乾隆七年。释畹荃撰并书。楷书一页。

释迦如来真身舍利塔记

乾隆八年。释畹荃撰并书,鄞县知县傅栐立。楷书一页,篆额一页,
复楷书四页,篆额一页。

开山慧达大师利宾菩萨传

乾隆八年。释畹荃撰并书。行书一页。

阿育王寺松坛铭石刻

乾隆八年。释畹荃撰并书,知宁波府□□□捐俸立石。楷书一页。

宁波府学尊经阁碑记

乾隆九年。楷书一页,文字磨灭。

重建宁波府学尊经阁记

> 乾隆十年。叶士宽撰并书,吴门李士芳镌。楷书三页,复二份(一份残破)。

重修宁波府学碑记

> 乾隆十年。叶士宽撰,陈洪范书,魏崿题额。楷书一页,复一份。

感颂宁波郡伯汪公讳起捐浚郡城河道碑记

> 乾隆十年。楷书一页。

康熙四十二年圣祖钦颁训饬士子文残碑

> 乾隆十三年。于敏中书,闽浙总督喀尔吉善等刻石,存石二段。楷书二页,复一份。

圣祖钦颁训饬士子文

> 乾隆十三年。于敏中书,鄞县知县宗绍彝立石。楷书一页。按:此碑自鄞县学迁来,康熙四十二年钦颁。

高宗御制训士子文

> 乾隆十三年。此碑与前碑文同。楷书一页,复一页(残)。

圣朝训士典谟

> 乾隆十四年。宁绍道台侯嗣达、鄞县教谕徐象鼎等刻顺治九年世祖钦颁卧碑文。楷书一页,复一份。

玄坛殿铜行祀会碑记

> 乾隆十四年。首事余华玉等立。楷书一页。

净众寺田碑

> 乾隆十四年。楷书一页。

陈梅友墓汤以珪郭永麟柴存仁倪潮源李自诉袁德达题诗石刻

> 乾隆十四年。拓片六页。碑题:皇清儒林郎候选州司正梅友陈公墓。

祇园寺身到蓬莱石刻

> 乾隆十五年。郑锡书。隶书一页。

阿育王寺承恩堂记

> 乾隆二十年。谢闾祚撰,汪光辉书,范从律篆额。行书四页,复

二份。

阿育王寺涅槃忏主思齐贤法师塔铭

乾隆二十三年。吴树虚撰,邵晋之书。楷书二页,复一份。

宁绍台道禁止差役扰害航渔船户告示碑

乾隆二十六年。楷书一页。

周宿渡归源庵盂兰胜会捐资助田题名碑

乾隆二十七年。郭景元撰,比丘德胜、绍宏立,嘉庆四年续刻。楷书
一页。

敕赐延福禅寺中兴碑记

乾隆二十九年。黄绳先撰,汪光辉书并篆额,庄显卿镌,比丘果度立
石。楷书一页。

皈敬庵碑记

乾隆三十一年。楷书一页。

龙住寺碑记

乾隆三十三年。汤以圻等立。楷书一页,额篆书。

鄞县知县禁止游民骚扰告示碑

乾隆三十四年。楷书一页,额篆书。

药王殿碑记

乾隆三十六年。楷书一页,破损。

皈敬庵焰口田捐资题名碑

乾隆三十七年。住持广茂立,楷书一页。

佑圣观控告圆洋庵尼僧侵占基地请给示勒石永禁碑

乾隆三十九年。楷书一页。

观月庵历年捐助资费田产题名碑

乾隆四十年。住持慧明、善发立。楷书一页(有嘉庆元年及辛丑年
续刻)。

遵奉宪禁永不许添设盐店告示碑

乾隆四十年。楷书一页。

庆云寺助田碑

乾隆四十一年。楷书一页,字迹不清。

宁绍台道禁止衙署及校士馆胥役借用僧寺器具以免扰累告示碑

乾隆四十二年。楷书一页。

布商呈请禁止渔利假冒给示勒石告示碑

乾隆四十四年。楷书一页。

修复云石碑记

乾隆四十五年。汪廷枢撰,张承炯篆额书丹。楷书一页。

定香古迹碑

乾隆四十六年。邵陆书。楷书一页。

鄞县知县禁止棍徒诬控奸赌官吏滥行拘讯告示碑

乾隆四十七年。楷书一页。

庆云寺助田碑

乾隆四十七年。楷书一页。

重建闽省会馆碑记

乾隆四十八年。蔡新撰,蔡善述书,蓝应元篆额,骆亨镌。楷书
一页。

鄞县知县永禁军工木料碑记

乾隆五十一年。楷书一页。

锡器铺呈请禁止胥役藉口公务需用锡器混牌自取给示勒石告示碑

乾隆五十一年。楷书一页。道光五年重修。

同仁会捐资买田收埋枯骨呈请给示勒石告示碑

乾隆五十一年。同仁会义冢公立。楷书一页。

重摹泰山刻石二十九字

乾隆五十二年。秦李斯书,张燕昌据天一阁藏拓本钩摹上石,钱大
昕跋。篆书一页。

周宿渡义田碑记及捐助题名碑

乾隆五十二年。楷书二页。

张氏宗祠祀田碑

乾隆五十二年。宗房长蕴簠等立。楷书一页。

汤氏重修墓庵碑记

　　乾隆五十二年。蒋学镛撰，韩昆书，陈权题额，蒋廷宰刻字。楷书一页，额隶书。

宋石武威王庙修葺公会碑记

　　乾隆五十三年。汪国撰。楷书一页。

密岩柿林庙碑

　　乾隆五十四年。楷书二页。

义火祠捐薪祀碑记

　　乾隆五十四年。汪国撰。楷书一页。

江心寺重整闽庐碑记

　　乾隆五十四年。魏瑛□。楷书一页。

汪王庙公禁规条碑

　　乾隆五十五年。汪氏裔孙立。楷书一页。

栎木庙田碑

　　乾隆五十七年。楷书一页。

佑圣观赠田碑

　　乾隆六十年。史在甲撰。楷书一页。

遵奉藩臬二宪详定抚宪通行批示勒石禁革庄首碑

　　乾隆六十年，楷书一页。

重修钱偃碑记

　　乾隆中。闻善撰，钱辰奎书。楷书一页，额篆书。

乘石庙西堡公会碑记

　　乾隆间。屠之蕴撰。楷书一页。

万经隶书七绝诗刻

　　清（无年月）。拓片一页。

陈鸿渐邱学敏俞公标张子模题诗邵洪题额石刻

　　清（无年月）。楷书四页。额题"月荫松芝"，行书一页。

澍桥庵梁皇胜会碑

　　嘉庆元年。住持僧永法撰。楷书一页。

永禁庄长告示碑

> 嘉庆二年。楷书一页。碑在李家洋饭敬桥亭（按：凡禁革庄长、庄首碑皆文同碑异，所在地亦不同）。

永革庄长告示碑

> 嘉庆二年。楷书一页，复一份。碑在新桥宝林寺。

新东亭庙兰盆胜会田碑

> 嘉庆二年。楷书一页。

梅墟东岳宫兰盆会捐资置田碑记

> 嘉庆二年。楷书一页。

永革庄长告示碑

> 嘉庆三年。楷书一页。碑在郡庙。

永革庄长告示碑

> 嘉庆三年。楷书一页。碑在方桥青山庙。

禁革庄长告示碑

> 嘉庆三年。楷书一页。碑在小白街。

鄞县知县奉饬禁革官吏勒令贡监生员殷实农民充当庄首地保告示碑

> 嘉庆三年。楷书一页。

章氏本庙碑记

> 嘉庆三年。楷书一页。

奉宪禁革庄长告示碑

> 嘉庆六年。楷书一页。碑在郭家峙迎旭庵。

皎碶桥修建捐款题名碑

> 嘉庆七年。楷书一页。

鄞县知县严禁无赖恶棍阻葬索扰告示碑

> 嘉庆七年。范铎、连志文等勒石，楷书一页。

浙江布政使禁革庄书额外需索陋规告示碑

> 嘉庆八年。楷书一页。

宁波府重修学宫碑铭

> 嘉庆十年。阮元撰并隶书篆额。一页，复四份。

鄞县知县禁掘鳝潭告示碑

嘉庆十年。楷书一页。

三都五图农民公议禁止民间无赖掘潭捕鳝妨害农业呈请给示勒石告
示碑

嘉庆十年。楷书一页。

修建砖桥捐资题名碑

嘉庆十年。李羽吉谨启。楷书一页。

佑圣观捐田埋骨碑

嘉庆十年。宁波知府广善捐九都三图大范庵山九亩五分,归同善堂
埋葬枯骨。楷书一页。

佑圣观捐田埋骨碑

嘉庆十年。史及能捐九都三图大范庵义山一块九亩五分,归同善堂
埋葬枯骨。楷书一页。

佑圣观捐田埋骨碑

嘉庆十年。浙江提督李长庚捐九都三图石马山连里峇义山一块,归
同善堂埋葬枯骨。楷书一页。

佑圣观捐田埋骨碑

嘉庆十年。慈邑张仁寿捐银三百两归同善堂买义田为收埋枯骨之
费。楷书一页。

佑圣观捐田埋骨碑

嘉庆十一年。鄞县知县周镐捐银二百两归同善堂买义田收埋枯骨。
楷书一页。

奉宪永禁私放东钱湖沿江各碶闸告示碑

嘉庆十一年。楷书一页。

奉宪永禁私放东钱湖沿江各碶闸告示碑

嘉庆十一年。与前碑文同碑异。

药皇殿祀碑

嘉庆十二年。众商立。楷书一页,额篆书。

观宗寺田碑

嘉庆十二年。楷书一页。

皇清浮梁知县赠朝议大夫黄君墓志铭

嘉庆十三年。姚鼐撰,钱伯坰书,毛湘渠镌。楷书一页。

栎木庙敬心会碑记

嘉庆十四年。楷书一页。

佑圣观捐田埋骨碑

嘉庆十四年。鄞县知县黄兆台捐银二百两归同善堂买义田收埋枯骨。楷书一页。

烟铺烟司互控工价秤烃公斤勒石永遵告示碑

嘉庆十五年,楷书一页。

重修鄞县儒学碑记

嘉庆十六年,邓廷桢撰,钱泳书,冯鸣和刻。隶书一页,额篆书,复四份。

圣迹庙兰盆胜会田碑

嘉庆十六年。楷书一页。

助入桃花渡号口一名生息于永寿庵碑记

嘉庆十六年,周门乐氏广聚立。楷书一页。

万安桥捐资题名碑

嘉庆十七年。干首余孔仁等。楷书一页。

周宿渡凉亭茶缘胜会捐资题名碑

嘉庆十七年。楷书一页。

种智禅院普照会题名碑

嘉庆十七年。住持衲德福立。楷书一页,额篆书。

钦题察院奉依事宜碑

嘉庆十八年。楷书一页。

阿育王寺涅槃供会碑记

嘉庆十八年。释广晓撰。楷书一页。

宝华禅院兰盆胜会碑记

嘉庆十八年。额题"长发其祥",住持觉显立。楷书一页。

都仁殿捐资助田题名碑

嘉庆十九年。吴峻三等立。楷书一页。

甬上三忠遗墨石刻

嘉庆十九年。周世绪题目,黄定文跋。拓片四页,复三份。

甬上名人尺牍石刻

嘉庆十九年。黄定兰编刻,陈权、梁同书跋。合装一册。

旌忠庙碑

嘉庆二十年。黄定文撰,韩昆书,周世绪篆额。楷书一页。

全谢山先生祔祀二忠祠记

嘉庆二十年。王宗炎撰,王奎等集梁同书书,冯瑜刻。楷书二页。

敕封三圣白龙王庙碑记

嘉庆二十年。祠下弟子公立。楷书一页。

种智禅院天震会题名碑

嘉庆二十年。楷书一页,额篆书。

佑圣观捐田埋骨碑

嘉庆二十二年。胡良贵曾祖母谢氏捐湖田八则计二十亩零,永入义
山作收埋枯骨之用。楷书一页。

重修开明庵关帝殿碑记

嘉庆二十三年。周世翰撰,林伯熊书。楷书一页,额隶书,破损。

佛灵庵焰口田记

嘉庆二十三年。额题"赈会焰口碑记"。楷书一页。

鄞县学重修节孝祠记

嘉庆二十四年。张澂撰,鲍上观书。楷书二页。

佑圣观捐田埋骨碑

嘉庆二十四年。山阴王光裕捐银六百两,田二十亩零,为殓骼经费,
额题"九原同感"。楷书一页。

陈氏宗祠族规祀田碑

嘉庆二十四年。楷书一页。

重修月波寺记

道光二年。楷书一页。

宁波府知府严禁食盐商贩拢朋昂价以杜积弊而裕引课告示

道光三年。楷书一页。

白华亭捐资题名碑

道光三年。楷书一页。

慈济寺永源茶会捐资题名碑

道光三年。楷书一页。

包氏禁止居民盗斫历代祖坟基地林木呈请给示勒石告示碑

道光四年。楷书一页。

东吴大庙文英老会田碑记两方

道光五年。楷书二页。

栎木庙樨香社田碑记

道光六年。楷书一页。

观宗寺永远会田碑记

道光六年。应寿撰，孙耀庭立。楷书一页。

四明黄氏宗祠碑记

道光六年。黄定文撰，黄定兰隶书并篆额。一页。

慈荫堂碑记

道光六年。黄定文撰，阮训书并篆额。楷书一页。

韩岭市公禁侵占道路妨碍行人碑

道光八年。额题"公禁路碑"，十姓宗长公立。楷书一页。

重建羊府庙碑记

道光十年。二十世裔孙定礼撰，励元敬书。楷书一页。

广济奄享会施茶碑记

道光十一年。楷书一页。

众信茶会碑志

道光十二年。楷书一页。

般若波罗蜜多心经石刻

道光十二年。王日升书。楷书一页，复一份。

合境公禁田内纵放鹅鸭及游民偷盗扰害碑记

道光十三年。楷书一页。

公禁给施恶丐碑

道光十三年。楷书一页。

童忠献忠筠合域记

道光十三年。童沂撰。楷书四页。

棺材铺业呈请禁止木匠规索造棺夺争生计给示勒石告示碑

道光十四年。楷书一页。

大嵩修扩城隍庙碑记

道光十四年。董事张德华、柱首胡国标等立。楷书一页。

慈福禅寺大殿铺石众姓捐钱题名碑

道光十四年。住持普起等立,楷书一页。

永济堂公所碑记

道光十四年。陈劢书,张烜等立石。楷书一页。

重建鄞江桥碑记

道光十四年。周召棠撰并书。楷书一页,额篆书。

重建鄞江桥记

道光十四年。叶申芗撰,冯登府书,吕子班篆额。楷书一页。

观月庵助田题名碑

道光十五年。李宗城书。楷书一页。

观月庵设立太阳胜会捐资助田题名碑

道光十五年。住持松音立。楷书一页。

吴氏族规碑

道光十五年。吴本伦等立。楷书一页。

阿育王寺报德碑

道光十六年。释樵南撰,王世镇书,洪照篆额。楷书一页。

宏法泉石刻

道光十六年。王日升书并跋,冯黍亭刻。行书一页,复一份。

佑圣观捐田埋骨碑

道光十七年。宁绍道台周彦捐东乡后岭朝西山十亩零,西乡黄坳朝
北山十三亩零,听民迁葬。楷书一页。

重修宁波府学捐资人题名碑

道光十八年。王德沛上石。楷书一页,复一份。

徐时祯生圹志

道光十八年。万贡珍撰。楷书一页。

徐时祯出舶记

道光十八年。陈锡光撰。楷书一页。

陈清书徐时祯自咏诗石刻

道光十八年。行书二页。

阿育王寺捐资设斋点灯题名碑

道光十九年。碑题勒纪功德四字,住持正源立石。楷书一页。

工匠公议行规碑

清道光十三年。碑在鲁班殿,楷书一页。

石作店控告砖瓦行占夺行业奉断饬遵告示碑

道光二十年。楷书一页。

鄞县知县分派各埠承值差船告示碑

道光二十一年。楷书一页。

闽帮商人呈请禁止居民在江心寺外余地寄贮杂物给示勒石告示碑

道光二十三年。楷书一页。

信寓呈请禁止脚夫勒索帮费给示勒石告示碑

道光二十四年。楷书一页。

江心寺重建大殿精舍岑庐骨塔碑记

道光二十四年。詹功显撰,叶昆书,林朝聘篆额,八闽众商立石。楷
书一页。

宁波府学钦旌贞孝节烈题名碑

道光二十五年。有道光二十六、二十七年续刻。楷书二页,复一份。

鲁班殿捐款题名碑

道光二十五年。楷书一页。

重修水则亭碑记

　　道光二十六年。杨钜源撰,叶金宣书。楷书一页,额篆书。

浙江提督前游协府订立大嵩汛兵遵守条规告示碑

　　道光二十七年。楷书一页。

明沈文恭公石塘碶记略

　　道光二十七年。沈一贯撰,张恕注并识。楷书一页。

重修石塘大碶碑记

　　道光二十七年。杨钜源撰,陈掌文书,张恕篆额。楷书一页。

忠孝节孝祠记

　　道光二十七年。刘韵珂撰,周道遵书。楷书一页。

十都一图居民公禁容留外来匪人订立条约呈请给示勒石告示碑

　　道光二十八年。楷书一页。

朱礼秉呈述先世重建都神殿事略碑

　　道光二十八年。楷书一页。(按:"秉"应为"棅")

鲁班殿各业议订分给馒首规约呈请给示勒石告示碑

　　道光二十九年。楷书一页。

羊府君庙祀碑记

　　道光二十九年。陆承筐等撰立。楷书一页。

十七都一图图田碑记

　　道光二十九年。楷书一页。

宁波府学钦旌贞孝节烈题名碑

　　道光三十年。楷书一页。

鄞县知县禁止鹅鸭任意践食禾稻告示碑

　　道光三十年。楷书一页。

十都一图居民公禁容留外来匪人订立条约呈请给示勒石告示碑

　　道光三十年。此与道光二十八年碑文同碑异。楷书一页。

金银渡桥捐资题名碑

　　道光三十年。楷书一页。

宁绍台道饬王章周道遵互控侵占碶闸公地案遵断立石告示碑

咸丰元年。楷书一页,复一份。

宁绍台道饬王章周道遵互控侵占碶闸公地案遵断立石告示碑

咸丰元年。与前碑同文另一碑。楷书一页。

水果行呈请遵照旧例行用公秤朔望比较不得私自增减给示勒石告示碑

咸丰元年。楷书一页。

鄞县知县分派各埠承值差船告示碑

咸丰元年。与道光二十一年所立之碑文同。楷书一页。

左营义助碑记

咸丰元年。王煦书并篆额。楷书一页。

四明它山遗德庙从祀碑

咸丰元年。徐时栋撰,张之万书,邵涛篆额。后有徐时栋识,章鋆书,朱安山刻石二方。楷书二页。

重修鲁班殿碑记

咸丰元年。中有五柱议规。楷书一页。

浙江提督两浙盐运使会衔清定大嵩清泉二场肩贩挑销各图地段告示碑

咸丰二年。楷书一页,复一份。〔该页拓片袋中误装入另一碑石拓片一页,虫蛀,破损严重,故碑名未审〕

宁波府知府饬知新盐涨东涨中三团仓基确系俞姓世业告示碑

咸丰三年。楷书一页。

阿育王寺重修舍利殿大雄宝殿钟楼云水堂捐资题名刻石

咸丰三年。释大悟立石。楷书一页。

观察段公生祠碑铭

咸丰四年。董沛撰,王煦书,翁培元篆额,陈祖茂刊,宁郡士民公立。楷书五页,篆额一页。

桑氏宗祠建祠捐资题名碑

咸丰四年。楷书一页。

蔬菜肩贩善义局呈请准予抽捐抚恤落水溺毙贩夫给示勒石告示碑

咸丰五年。张五彰书。楷书一页。

鄞县知县重申顾绣业议条禁止妇女服用摹绣字篆仙佛告示碑

咸丰六年。楷书一页。

点心铺呈请禁止捏塑粉制人物八仙给示勒石告示碑

咸丰六年。楷书一页。

蔬菜肩贩呈请春笋运行售卖仍照县断办理给批勒石碑

咸丰六年。楷书一页。

伞骨行公议规条呈请给示勒石告示碑

咸丰六年。楷书一页。

重修开明庵关帝殿碑记

咸丰六年。鲍焕春撰并志。楷书一页。

青山庙下里民叙伦堂余氏助钱碑

咸丰六年。楷书一页。

石匠柱首公议增加酒资规约呈请给示勒石告示碑

咸丰七年。楷书一页。

丝线铺呈请禁止同行随意低昂价值及故混真伪渔利给示勒石告示碑

咸丰七年。楷书一页。

宁德观碑记

咸丰七年。秦运钧撰并书。楷书一页。

重兴白云寺碑记

咸丰七年。石天能撰，住持僧文学立。楷书一页。

庄穆庙腋清会施茶碑记

咸丰七年。楷书一页。

栎木庙中秋会碑记

咸丰七年。楷书一页。

吉祥亭茶会田碑记

咸丰七年。沈焜撰，住持通圆立。楷书一页。

裴君庙聚姓会置田碑

咸丰八年。楷书一页，额篆书。

重建胡王二公祠碑记

咸丰八年。段光清撰，陈掌文书，张恕篆额。楷书一页。

宁绍台道禁止遗爱祠内堆放各物告示碑

　　咸丰九年。楷书一页。

做袋穿蓑打花各业呈请禁止工匠私举匠首索费扰累给示勒石告示碑

　　咸丰九年。楷书一页。

浮桥广济会呈请准将顺记信局船只归该会管收租息接济会用给示勒石
告示碑

　　咸丰九年。额题奉宪顺记局。楷书一页。

捐修东西两碶题名碑

　　咸丰九年。楷书一页。

月波寺崇祀余文敏公记

　　咸丰九年。徐时栋撰并书，寿北高刻。楷书一页。

河南张氏培荆堂捐田寿昌寺供奉旅殁闺女神位碑

　　咸丰九年。楷书一页。

烟铺呈请禁止烟匠停工要挟增加工资给示勒石告示碑

　　咸丰十一年。楷书一页。

大嵩场荡地课税及民灶接连地界碑

　　咸丰十一年。楷书一页。

北门渡船户公议永禁多装规约碑

　　同治元年。额题"永禁多装"。楷书一页。

义兵碑记

　　同治元年。崔凤鸣撰并书。楷书一页。

油行呈请禁止篓作设立公师匠头柱首同行名目把持油篓买卖给示勒石
告示碑

　　同治二年。楷书一页。

棺材匠呈请禁止木匠渔利紊规争占行业给示勒石告示碑

　　同治二年。楷书一页。

钱氏禁止盗砍祖茔荫木呈请给示勒石告示碑

　　同治二年。钱朝来书。楷书一页。

重修月湖书院碑记

同治三年。边葆诚撰,史鼎书,陈劢篆额。楷书一页。

浙江学使王揆饬修葺正学祠及率士子至祠讲学告示碑

同治四年。康熙二十四年给示,至同治四年立石。楷书一页。

庄姓控告应姓觊觎霸占该姓所有天竺庵并盗砍山内林木呈请给示永禁告示碑

同治四年。楷书一页。

下水各堡堡长公议蔬菜行捐增置公田充作庙祀碑记

同治四年。后有光绪二十九年附记。楷书一页,破损。

青山庙下里民徐姓捐田助供灯祭碑记

同治四年。陈恭通立。楷书一页。

宁绍台道禁止收集字纸制造还魂纸张告示碑

同治四年。陈达熊书,宁郡广文惜字总局立。楷书一页。

伞铺呈请禁止伞工停工要挟及游赌滋事给示勒石告示碑

同治五年。楷书一页。

文庙洒扫会告示碑

同治五年。楷书一页,额篆书,复一份。

大涵庵茶田碑记

同治五年。楷书二页。

浙江提督黄少春一笔虎字石刻

同治五年。拓片一页。

昭惠庙义学碑记

同治五年。宋绍菜撰,汪炳书,盛诚贤立。楷书一页。

浙江按察使查访宁绍差役病民指摘弊端六条勒石永禁告示碑

同治六年。楷书一页。

鄞县知县禁止城脚安放棺木告示碑

同治六年。楷书一页。

重建睢阳祠捐资题名碑

同治六年。靛青螟蛹同行立。楷书一页。

重修小白资福庵建立檀越祠增建义山瘗旅记

同治六年。林梁材撰并书，八闽董事陈文波、李梦兰、陈怀德、陈炳文勒石。楷书一页。

鄞县知县禁止姜山衙头贴近浮桥系带乌山船只告示碑

同治七年。楷书一页。

研业同行控告箔铺四减工价奉批公议勒石遵守碑

同治七年。司事李名立、丁何等立。楷书一页。

蔡氏宗祠禁止龙舌沙垾斫伐树木垦辟田地碑

同治七年。楷书一页。

重建敕赐宁波府灵慈宫碑记

同治七年。康熙三十四郑开极撰，金潮书，仇兆鳌篆额，同治戊辰年重立。楷书一页。

重修福建会馆碑记

同治七年。郭柏荫撰，庄俊元书，林扬祖题额，闽商公立。楷书一页，额隶书。

重建泽民庙碑铭

同治七年。徐时栋撰，陈劢书，周菜篆额。楷书一页，篆额一页，复二份四页。

宁波府天宁寺重铸铜钟碑记

同治七年。□□□撰并书。楷书一页，额篆书。

天宁寺重铸铜钟题名碑

同治七年。□□□撰并书。楷书一页，刻前碑之阴。

观宗寺观堂碑记

同治八年。楷书一页。

张氏数梅房助田碑记并立永孝祀议条

同治八年。张祖祺撰。楷书一页。

鄞县知县禁止货耍店售卖泥塑孔圣文武二帝仙佛各神及书坊翻刻讹字书板告示碑

同治九年。楷书一页。

周宿渡增设义渡船订立章程呈请立案给示勒石告示碑

同治九年。楷书一页。

谕归源庵僧挖掘泥洪告示碑

同治九年。楷书一页。

日湖义学碑记

同治九年。张恕撰,朱兰书,童华篆额。楷书一页。

九里庙记

同治九年。元王应麟撰,毛琅书,徐时栋跋,陈香畦刻。即唐刺史吴侯庙碑,原碑残石三段,在明州碑林。楷书二页,复一份二页。

宝林寺应姓上祖助田布施重整碑记

同治九年。应乐亭等立。楷书一页。

白泉池碑

同治九年。楷书一页。

宁绍台道公布天童寺选举方丈规条勒石遵守告示碑

同治十年。楷书一页。

鲁班殿各业柱首呈请禁止兵勇恃强霸踞殿宇任意糟蹋给示勒石告示碑

同治十年。楷书一页,额篆书,破损。

包氏宗祠捐资修建千华庵碑

同治十年。楷书一页。

普济亭助资施茶题名碑

同治十年。额题"施茶碑记",住持福寿立石。楷书一页。

宝幢接茶亭施茶会捐资助田题名碑

同治十年。咸丰七年张炳焕撰,同治十年立石。楷书一页。

化成寺武帝觉世经石刻

同治十年。冯容书,徐时礽立。楷书一页。

徐氏先德碑记

同治十年。徐时栋撰并书。大字楷书八页,复一份。

鄞县知县禁止经折作坊旧布包裹经折壳面字纸裱糊折壳告示碑

同治十一年。楷书一页。

鄞县知县饬知东滩泉口各埠船户遵断泊船不得竞争告示碑

同治十一年。楷书一页。

宝幢公禁砍伐大庙后山荫木碑

同治十一年。楷书一页。

养正义塾碑记

同治十一年。朱学章、朱学山立。楷书一页。

养正义塾议款碑

同治十一年。鄞县知县姚徽典告示并章程。楷书一页,额篆书。

督办浙江军需报销总局严禁溺女恶俗告示碑

同治十二年。毛昌善书,宁郡保婴会建。楷书一页。

张氏墓庄义学碑记

同治十二年。童华撰,陈劢书并篆额。楷书一页。边残。

鄞县知县禁止梅园山竹节岭下陈家山开宕采石致伤郡城龙脉告示碑

同治十二年。楷书一页。

鄞县知县禁止僧尼煽惑妇女入寺烧香宿山打七开设佛会告示碑

同治十二年。楷书一页。

嫁妆铺漆作呈请抽捐款项作为抚恤贫寒漆匠身后棺敛资费给示勒石永遵告示碑

同治十二年。楷书一页。

养心茶缘呈请禁止人民毁坏迁移该会所设水缸水柜给示勒石告示碑

同治十三年。毛昌善书。楷书一页。

滨江庙晁说之田碑

同治十三年。楷书一页,破损。

梅公祠捐资助田题名碑

同治十三年。额题"永古千秋",陆怀瑾书。拓片一页,复二份。

宁波府全境图石刻(附定海厅)

同治十三年。知府边葆诚勒石并识。拓片一页,复二份。

太白山十景诗石刻

同治中。释隐禅撰。楷书,存一页。

忠嘉旌庙禁约碑

光绪元年。楷书一页,复一份。

重修文昌阁记

光绪元年。董沛撰,孙晋祜书。楷书一页。

新建众乐亭题名碑

光绪元年。沈耕余立。楷书一页。亭在涵玉乡。

老浮桥修复衢头汇议禁约及捐款列名请示勒石告示碑

光绪二年。楷书一页。

百官航船呈请禁止伢埠胥差地保藉差封捉留难需索给示勒石告示碑

光绪三年。楷书一页。

刻字行合议会订立享馂折钱及身后抚恤等规约碑记

光绪三年。额篆"同义会刻字行碑记",司事童炳荣、徐大江等立,破损。

石池庙前后十六保公禁规约碑

光绪三年。楷书一页。

郧山城隍庙琉璃会庙碑

光绪三年。楷书一页。

重建西岙张氏墓庄记

光绪三年。张闻广、张体存撰,汤若霖书。楷书一页。

宁绍台道晓谕人民浩河分卡不设局收捐告示碑

光绪四年。楷书一页。

脚夫争挑呈请给示勒石永禁告示碑

光绪四年。楷书一页。

云龙寺设立功德堂焰口捐资助田题名碑

光绪四年。楷书一页。

余氏宗祠助田碑记

光绪四年。宗长文朝撰。楷书一页。

翰香家塾碑记

光绪五年。陈劢撰,陈景崧书,童华篆额。楷书一页。

阿育王寺净土堂碑

光绪五年。胡仲庚书,释心泉立。楷书一页。

阿育王寺释迦文佛舍利宝塔图石刻

　　光绪五年。释越尘绘，徐清来书，林乾利刊。拓片一页。

戒香古迹石刻

　　光绪五年。章鋆书。楷书一页。

揭文安公隶书行石刻

　　元吴志淳隶书。无复刻年月，以翰香家塾立□之年，故次于其后。
　　隶书二页，破损。

宁波府知府归还天宁寺拨充孝廉堂用田告示碑

　　光绪六年。住持悟性勒石。楷书一页。

宁绍台道宁波府知府鄞县知县会衔江北浮桥自向英商价买作为义桥岁修之费由各洋药众栈轮柱承办条规给示勒石遵照告示碑

　　光绪三年。楷书一页。

巽泉记

　　光绪六年。王英澜撰，王继香补刻。楷书一页。

十一都一图公置图田为领催工食呈请给示勒石告示碑

　　光绪七年。楷书一页。

净众寺买卖田亩碑记

　　光绪七年。住持金水立。楷书一页。

慈福禅寺兰盆胜会捐资题名碑

　　光绪七年。丘联芳书，比丘尼祖觉同徒通传敬立。楷书二页。

普光寺盂兰盆会捐资助田题名碑

　　光绪七年。楷书一页。

天童南山塔院扫塔诗石刻

　　光绪七年。释竹禅撰并书，释慧源立石。隶书一页。

十四都二图庄首创设全福会公立规约碑

　　光绪八年。楷书一页。

鄞东南乡对渔船永安会碑记

　　光绪八年。渔船甲长忻德、美灿等立。楷书一页。

会稽王孝子之碑

光绪八年。宗源翰撰，沈景修书，秦簧立石。楷书一页，破损。

屡修金仙庙记

光绪八年。郭庆新撰并书。楷书一页。

小木匠作拟将例分馒首改折现钱拨充贫寒匠人身后敛费呈请给示勒石告示碑

光绪九年。永远崇谊会立。楷书一页。

庆远茶会捐资题名碑

光绪九年。楷书一页。

阿育王寺释迦如来双迹灵相图石刻

光绪九年。郑文藻书，陆万源重镌。拓片一页。

宁波府知府禁止李家河嘴至鄞定桥河道居民侵占妨碍河道告示碑

光绪十年。楷书一页。

箔铺呈请禁止劈剪工司把持垄断勒索工价给示勒石告示碑

光绪十年。楷书一页。

天童寺重修天王殿碑记

光绪十年。杨泰亨撰。行书一页，复一份。

乌篷船户控告埠役勒派官差索诈规费告示碑

光绪十年。复一份。

帽司业设立进贤会筹捐经费抚恤贫乏同业身后棺敛呈请给示勒石告示碑

光绪十年。吴镛书。楷书一页。

王继香觉磬铭石刻

光绪十年。又易顺鼎铭。篆书一页。

阿育王寺舍利图石刻

光绪十年。释授轮、圆伦、谛受、道修等募刊。拓片一页，复一份。

衣庄业公禁消卖打花作场污秽旧棉改作被絮呈请给示勒石告示碑

光绪十年。楷书一页。

鄞县航船户控告余姚船户设埠揽载呈请给示勒石告示碑

光绪十一年。楷书一页。

重修张公庙碑记

光绪十一年。余文才缪氏立。楷书一页。

种智禅院普照会题名碑

光绪十一年。陈信鉴等立。楷书一页。

鄞县知县禁止鄞江一带附近居民庐墓开造窑厂告示碑

光绪十二年(查拓片,实为光绪二年)。楷书一页。

泥水作呈请禁止木作造屋包揽泥水作给示勒石碑

光绪十二年。楷书一页。

木石泥水各作柱首呈请禁止各作不许互相包揽给示勒石告示碑

光绪十二年。楷书一页。

布庄呈请禁止染工立局分单停染勒索酒资给示勒石告示碑

光绪十二年。楷书一页。

半边街余姚航船户筹捐抚恤坠水溺毙船伙呈请给示勒石告示碑

光绪十二年。楷书一页。

魏董两姓公议划界碑

光绪十二年。楷书一页。

张昌年墓记

光绪十二年。楷书一页。

镇海防夷图记

光绪十三年。孙衣言撰,陈殿英隶书,同弟殿声刻石。隶书八页,复
一份八页。

镇海防夷图记书后

光绪十三年。孙德祖撰,梅炳洵书。楷书一页。

后乐园记

光绪十三年。薛福成撰并书。楷书一页。

岘台铭

光绪十三年。薛福成撰,王槐升镌。隶书一页。

乌山船局公议在船病故或落水溺毙船夫照章棺敛给资呈请禁止索诈给
示勒石告示碑

光绪十三年。楷书一页。

永安水龙局与镇海航船户合议规条呈请给示勒石告示碑

光绪十三年。楷书一页。

大西坝航船户呈请禁止别帮船户霸夺行业给示勒石告示碑

光绪十三年。楷书一页。

择木庙下七堡柱首公议禁规及庙产田亩碑

光绪十三年。楷书一页。

阿育王寺捐资助田题名碑

光绪十三年。额题"三轮空寂",释济法撰,释怀悟书,住持明觉立
石。楷书一页。

宁绍台道厘定天童寺规条禁止寺中缁素藉端滋事勒石永遵告示碑

光绪十四年。楷书一页。

捆行柱首合议条规呈请给示勒石告示碑

光绪十四年。楷书一页。

**大朴庙界下十八堡筹款抚恤病故佣工以免索诈扰累呈请给示勒石告
示碑**

光绪十四年。楷书一页。

**张姓公禁族内子弟游手赌博摆设烟摊窝留窃盗唱演串戏呈请给示勒石
告示碑**

光绪十四年。楷书一页。

云石铭

光绪十四年。薛福成撰,朱仁寿书,罗宸藩、欧阳瞻刻石。隶书一
页,篆额一页。

宁波府城隍庙重建大殿碑记

光绪十四年。张岳年撰,童逊祖书,严信厚篆额。楷书一页。

宁波府城隍庙重建大殿并暖阁捐资题名碑

光绪十四年。楷书一页。

钱忠节公祠堂记

光绪十四年。董沛撰,孙觐宸书,吴锡祚篆额。楷书一页。

浙东遗爱祠碑

光绪十四年。薛福成撰，王槐升镌。楷书一页，额篆书，复二份（缺额）。

张氏数梅房续助田碑记

光绪十四年。张德照撰。楷书一页。

鞋铺呈请禁止裁切鞋匠阻卖纸底给示勒石告示碑

光绪十五年。楷书一页。

箍桶业呈请禁止同行遇乡司来城做工及开设新店需索帮费勒令当会给示勒石告示碑

光绪十五年。楷书一页。

篾篷两匠紫兰会整顿业规呈县给示勒石遵守碑

光绪十五年。楷书一页。

李桃江墓集唐人句石刻

光绪十五年。行书二页。

李桃江墓剑池庄燴书龙虎二字石刻

光绪十五年。草书二页。

皮箱业公议加给各司身后抚恤资费呈请给示勒石告示碑

光绪十六年。楷书一页。

鄮山书院碑记

光绪十六年。徐振翰撰，童揆尊书，许玉书篆额，邵忠善刻。楷书一页。

修砌乾溪桥大路碑记

光绪十六年。天童寺住持净禅监院昌棕等立石。楷书一页。

重修锦照桥记

光绪十六年。陆廷黻撰，曹宝铺书。楷书一页。

青山庙捐款题名碑

光绪十六年。楷书一页。

伞业永义会义资碑记

光绪十六年。楷书一页。

天童寺募捐置田题名碑

光绪十六年。住持慧修立石。楷书一页。

鄞县知县严禁歌唱淫词小曲告示碑

光绪十七年。楷书一页。

乌篷船局筹款抚恤落水毙船夫呈请给示勒石永遵告示碑

光绪十七年。楷书一页。

皇清诰授光禄大夫头品顶戴礼部右侍郎上书房行走前都察院左都御史童公墓志铭

光绪十七年。翁同龢撰，陆润庠书，张嘉禄篆盖，男德厚、秉厚附志，竺茗仙镌。楷书三页，篆盖一页，复一份四页。

二都三四五图十二柱公议禁止游民偷窃禾稻菜蔬订立规约呈请给示勒石告示碑

光绪十八年。十二柱首公立。楷书一页。

棉花同行设立务本社筹捐抚恤贫寒同业身后呈请给示勒石告示碑

光绪十八年。楷书一页，破损。

尚书庙琉璃会捐资助田题名碑

光绪十八年。楷书一页。

天童禅寺募置药田记

光绪十八年。楷书一页。

玉泉亭茶会捐资题名碑

光绪十八年。楷书一页。

东乡十八十九二十各都公禁秋报时期扮演串客开场聚赌摆设烟摊呈请给示勒石告示碑

光绪十九年。楷书一页。

鲁班殿五柱重修碑记

光绪十九年。楷书一页。

鲁班殿各业柱首呈请禁止附近居民在庙内堆放柴草晒晾各物给示勒石告示碑

光绪十九年。楷书一页。

新安会馆碑记

光绪十九年。胡元洁撰并书。楷书一页。

羊侯庙亭天灯会捐资题名碑

光绪十九年。楷书一页。

鄞县知县禁止甬东八九十图居民偷窃田野稻禾蔬菜告示碑

光绪二十年。乘石庙立。楷书一页。

李姓小船与慈溪航船合议停泊处所条规呈请给示勒石告示碑

光绪二十年。楷书一页。

李氏族内禁止子孙擅迁祖坟呈请给示勒石告示碑

光绪二十年。楷书一页。

郧山书院捐款田亩碑

光绪二十年。楷书一页。

重修天童寺藏经阁碑铭

光绪二十年。董沛撰，陈修榆书。楷书一页，复一份。

东乡各庙柱首为雇用工伙遇猝病毙酌定抚恤章程免被索诈呈请给示勒石告示碑

光绪二十一年。楷书一页。

东乡各村公议抚恤雇用工役身后棺敛禁止讹诈扰索呈请给示勒石告示碑

光绪二十一年。楷书一页。

治本会筹款抚恤工伙敛葬资费禁止家属讹诈滋扰呈请给示勒石告示碑

光绪二十年。楷书一页。

周友胜画梅花并题七绝一首石刻

光绪二十一年。拓片一页。

天童寺重修南山塔院记

光绪二十一年。释空行撰并立石。楷书一页。

观月庵茶会捐资题名碑

光绪二十一年。蔡义江立。楷书一页。

张氏重修宗祠捐资题名碑

光绪二十一年。宗长孝钏等立。楷书一页。

宁波府知府鄞县知县会衔禁止无赖恶丐索诈由乡来城灰船告示碑

　　光绪二十二年。楷书一页。

鄞县知县禁止灵桥门外渡船逾限载人告示碑

　　光绪二十二年。楷书一页。（缺下半段）

磨坊呈请禁止磨匠柱首延请司事设立公所分贴知单勒令磨匠停工要挟

　给示勒石告示碑

　　光绪二十二年。楷书一页。

缒高匠呈请禁止泥石木作占夺行业包揽生意重整行规给示勒石告示碑

　　光绪二十二年。虞夏福、虞桂生等立。楷书一页。

新东亭庙琉璃会田碑

　　光绪二十二年。梁滨撰。楷书一页。

重建福康庙捐助碑记

　　光绪二十三年。干首吴德九、徐斌杰、吴德鉴等立。楷书一页。

浚源义塾碑记

　　光绪二十三年。陈受颐撰并书。楷书一页。

皇清光禄大夫头品顶戴赏戴花翎陕西布政使司布政张公墓表

　　光绪二十三年。翁同龢撰并书。楷书二页。

修建宁波府儒学碑

　　光绪二十四年。吴引孙撰，江青书，程云俶篆额。隶书一页，复

　　四份。

重修宁波府学宫记

　　光绪二十四年。程云俶撰，孙树义书，江青篆额。楷书一页，复

　　二份。

修建宁波府学题名记

　　光绪二十四年。江青撰，孙树义书，刻前碑之阴。楷书一页，复

　　一份。

重修嘉祐庙碑记

　　光绪二十四年。楷书一页。

东钱湖岳庙公禁规约碑

光绪二十四年。楷书一页。

府主庙同善兰盆会捐资题名碑

光绪二十四年。楷书一页。

李府君墓志铭

光绪二十四年。袁尧年撰,章师濂篆盖并书,周澄刻字。楷书一页,篆盖一页。

修理郭家峙至羊角岭道路收付账款碑

光绪二十五年。楷书一页。

梅公祠修建捐资题名碑

光绪二十五年。楷书一页。

永宁庵祀田碑

光绪二十五年。额题"永远源流碑",天宁寺住持授振、归源庵住持能□同立。楷书一页。

翰香家塾告成记

光绪二十五年。陈隆泽撰,陈烽书,欧阳文祺刻。楷书一页。

材铺呈请禁止木行带卖棺材材匠呈请禁止木匠带做棺材给示勒石告示两道碑

光绪二十六年。材铺呈请告示为光绪二十一年。楷书一页。

药材栈司柱首创立同庆会善举呈请给示勒石告示碑

光绪二十六年。楷书一页。

重建东亭庙碑记

光绪二十六年。楷书一页。

募置天童寺延寿堂盂兰盆会以及斋供豆酱各项恒产总碑

光绪二十六年。住持西峰、达光等勒石。楷书一页。

千华庵茶亭捐资题名碑

光绪二十六年。楷书一页。

汪洋桥茶会捐资题名碑

光绪二十六年。楷书一页,字迹不清。

小嵊社茶会捐资题名碑

光绪二十六年。董事沙贤全等立。楷书一页。

鄞县知县禁止沿江江塘开沟引水载运挑卖告示碑

光绪二十七年。楷书一页。

二都三四五七八图三都三四图十七都一图十八都二三图预安会公议抚恤佣工身后棺敛订立规约呈请给示勒石告示碑

光绪二十七年。柱首林宗丰、邹行诗等立。楷书一页。

三都五六七图四都六图协议会公议抚恤佣工身后棺敛并农业规约呈请给示勒石告示碑

光绪二十七年。总柱郑祥生等同立。楷书一页,字迹不清。

天童寺应禅师塔铭

光绪二十七年。王霱撰,释弘瑜书,谢华云勒石。楷书一页。

慈云庵永源茶会田碑

光绪二十七年。□□□撰,孙初锷书。楷书一页。

提督余公去思碑

光绪二十八年。章绍洙撰,周友胜书,卢□篆额。隶书一页。

二都各图公议抚恤佣工因病身故棺敛等费呈请给示勒石告示碑

光绪二十八年。楷书一页。

缸船窑户控告胥吏地愈勒派应差需索规费呈请勒石永禁告示碑

光绪二十八年。额题"奉邑众缸船碑"。楷书一页。

七塔寺琉璃会碑记并题名碑

光绪二十八年。住持慈运立。楷书一页。

梅调鼎书楹帖石刻

光绪二十八年。行书二页。

点心铺重整行规并禁止捏塑粉制人物八仙呈请给示遵守告示碑

光绪二十九年。楷书一页,额篆书。

石作重定工资订立条规呈请给示勒石遵守告示碑

光绪二十九年。楷书一页。

篾竹匠紫兰会议加工资呈请给示勒石告示碑

光绪二十九年。楷书一页。

锡箔业公议增加工匠工资呈请给示勒石告示碑

光绪二十九年。作主四柱首余长兴等、箔业五柱首尤玉连等同行公
具。楷书一页。

江北工程局收买李姓余地告示碑

光绪二十九年。楷书一页。

方君庙重建碑记

光绪二十九年。张世训撰,陈圣培书,欧阳文祺刻。楷书一页,复
一份。

石池庙琉璃会捐资题名及规约碑

光绪二十九年。董事陈柳氏、李陈氏同立。楷书一页。

天童寺续募药田碑记

光绪二十九年。释敬安撰,释净心、寄怀勒石。楷书一页。

岭脚庙茶会捐资题名碑

光绪二十九年。董事吴永明等立。楷书一页。

堕民除籍兴学谕旨碑

光绪三十年。额题"圣旨"。楷书一页。

鄞县知县浙江提督会禁大教场邻近民田军营散放马匹践踏禾蔬告示碑

光绪三十年。楷书一页。

鄞县知县禁止篾作藉口图粗分细破坏成规告示碑

光绪三十年。楷书一页。("图粗分细"应改为"图分粗细")

航船户公议抚恤溺毙船夫呈请给示勒石永遵告示碑

光绪三十年。楷书一页。

**棺材匠柱首呈请监毙斩决人犯需用棺木增加官价并订章程分柱承值差
务给示勒石告示碑**

光绪三十年。楷书一页。

七塔寺斋僧田碑

光绪三十年。住持慈运立。楷书一页。

迎旭庵永远茶会捐资题名碑

光绪三十年。楷书一页。

鄞县知县禁止航船小船侵占停泊埠头告示碑

 光绪三十一年。楷书一页。

宁波府知府为堕民设立育德学堂告示碑

 光绪三十一年。楷书一页。

河鱼贩设立永义会抚恤贫寒同行身后棺敛呈请给示勒石告示碑

 光绪三十一年。楷书一页。

蟛蜞行鲜咸货行争买蟛蜞公议章程呈请勒石告示碑

 光绪三十一年。楷书一页。

十七都一图图田新碑记

 光绪三十一年。楷书一页。

忠嘉庙长生琉璃会碑记

 光绪三十一年。楷书一页。

宁波府知府禁革庄首碑

 光绪三十二年。楷书一页。

协镇禁止各营马匹伤害禾稼告示碑

 光绪三十二年。楷书一页。

江东三眼桥船户公议抚恤落水溺毙船夫章程呈请给示勒石告示碑

 光绪三十二年。楷书一页。

钱业呈请禁止各业股东与经伙串写推据预为讲账地步给示勒石告示碑

 光绪三十二年。楷书一页。

席业捐资置田抚恤贫苦伙友身后呈请给示勒石遵守告示碑

 光绪三十二年。额题"永禁变卖"。楷书一页。

七佛兰盆会田碑

 光绪三十二年。郑门金氏立。楷书一页。

鄞县知县禁止莫枝堰居民偷挖碶板捕取鱼虾告示碑

 光绪三十三年。楷书一页。

四都二图农民订立农务雇用佃工简章呈请给示勒石告示碑

 光绪三十三年。俞廷宝书。楷书一页。

择木庙下各粮户公议加给领催工食以绝差弊而重国课呈请立案批示勒

石告示碑

　　光绪三十三年。邵憩南禀。楷书一页。

百官船局公议抚恤溺毙船夫呈请给示勒石永遵告示碑

　　光绪三十三年。楷书一页。

都神殿下里民捐资购田助祀碑

　　光绪三十三年。楷书一页。

陈氏宗祠增助祀田碑

　　光绪三十三年。宗长陈全洪勒石。楷书一页。

清邑庠生蔡君年孙墓志铭

　　光绪三十三年。忻祖光撰并书。楷书一页。

宁波府知府准阿育王寺僧收管西塔院告示碑

　　光绪三十三年。楷书一页。

鄞县知县准阿育王寺僧收管西塔院告示碑

　　光绪三十四年。楷书一页。

宁波厘捐局议定免捐章程告示碑

　　光绪三十四年。楷书一页。

王氏慈荫义塾之碑

　　光绪三十四年。应朝光撰并书。楷书一页。

金银箔铺控告铺匠聚众停工并议定章程呈请给示勒石永禁告示碑

　　光绪三十四年。楷书一页。

府主庙琉璃会捐资题名碑

　　光绪三十四年。楷书一页。

普济会碑

　　光绪三十四年。楷书一页。

怀海祠置产缘起石刻

　　光绪三十四年。住持敬安撰，监院通纶勒石。楷书一页。

东钱湖渔民设立公所订定规则碑

　　光绪三十四年。楷书一页。

东钱湖农民公议抚恤佣工棺敛及禁止偷窃禾稻蔬菜给示勒石告示碑

宣统元年。楷书一页。

莫枝堰农民公议抚恤佣工棺敛及禁止偷窃禾稻蔬菜给示勒石告示碑

宣统元年。楷书一页。

笋户牙行互争洋码行秤呈请公断给示勒石告示碑

宣统元年。楷书一页。

天童寺龙飞凤舞石刻

宣统元年。健叟徐传隆草书。草书四页。

陈淑纪念碑

宣统元年。父陈隆泽撰,陈贤孝隶书,欧阳銮刻。一页。

四都六七图协安会公订改良农业简章呈请给示勒石告示碑

宣统二年。楷书一页。

阿育王寺琉璃会记

宣统二年。篆额"灵明洞彻",住持济生、监院宗亮立石。楷书一页。

重建资福桥碑记

宣统二年。卢思贤撰,卢宗伟书。楷书一页。

南乡航船埠与三北航船埠合立议据碑

宣统三年。楷书一页。

李忻两族因买卖坟地涉讼调解公立合同允议据碑

宣统三年。李梅书。楷书一页。

大嵩岭望海亭永年茶会碑记

宣统三年。仙照禅寺僧立。楷书一页。

御公遗词石刻

宣统三年。宗长章纯生等立。楷书一页。(按:御公为明侍御史章
檗)

奉天府治中童公墓表

宣统三年。骆成骧撰,竺麟祥书。楷书一页。(按:表中不书名)

行顺庄条约碑

石泐,无年月可考。楷书一页。

天童寺梵文十二大字六小字石刻

释敬安刻石。梵文十二页。（按：十二大字前六字为大明咒，后六字
不解。六小字为南无阿弥陀佛）

巡按浙江监察御史刘禁约碑

宣统三年。楷书一页。

察院捕盗禁约碑

无年月。楷书一页。

县政府缺额碑

无年月。楷书一页。

奉宪饬禁民间授受产业不许找贴价银刊碑

无年月。楷书一页。

修造财神殿及建复三元关帝殿捐资题名碑

无年月。楷书一页。

天寿庵茶会捐资题名碑

无年月。楷书一页。

陈家桥捐资题名碑

无年月。楷书一页。

民国

鄞县知事公布天童寺重整条规告示碑

民国元年。傅宜任书，住持敬安、净心等立石。楷书一页。

重建余氏宗祠及添建女祠捐款题名碑

民国元年。余章赟撰。行书一页。

顾钊书敬安和尚冷香塔碑阴

民国元年。行书一页。

元琛小学校记

民国二年。沈祖绵撰，袁钟祥书。楷书一页。

东吴文武殿天灯会碑记

民国二年。楷书一页。

五云禅寺茶会田碑

民国二年。楷书一页。

米栈商米工短班合议会协议工价合同呈请给示勒石告示碑

民国三年。首题"鄞县公署"。楷书一页。

高嘉兼盐梅乡上王河泗汇两村订立改良农业简章呈请立案告示碑

民国三年。额题"治本会"。楷书一页。

宝幢公禁死孩挂树碑

民国三年。乐俊宝立。楷书一页。

乘石庙募助琉璃会灯碑记

民国三年。杨筠堂撰。楷书一页。

天童寺选佛场坐禅铭

民国四年。释净心撰,吴乾夔书。楷书一页。

重修天童寺选佛场坐禅七记

民国四年。陶镛撰并书。楷书一页。

普济亭捐款题名碑

民国四年。楷书一页。

闽帮商人修筑江心寺前磡埠填款题名碑

民国五年。楷书一页。

慈福禅寺琉璃胜会捐资题名碑

民国五年。额题"慈福禅寺"。楷书一页,字迹不清。

天童寺弘法泉铭

民国五年。释净心撰,吴乾夔书,孙宝瑄、祝绍箕题跋。楷书一页。

天童寺金鱼池禁放害鱼碑

民国五年。楷书一页。

项公斌卿墓记

民国五年。楷书一页。

项信洽墓记

民国五年。左孝同书,昆孙世澄、世瀛立。楷书一页。

项君锦三墓表

民国五年。高振霄撰并书,左孝同篆额。楷书一页。

天童山寺记游诗石刻

民国五年。陶镛撰并书,李良栋、项崇圣刻。行书一页。

鄞县知事禁止报买新旧涨地及堆弃垃圾告示碑

民国六年。楷书一页。

梅墟五丰会公订保护农业简章呈请给示勒石告示碑

民国六年。楷书一页。

天童寺重修法堂兼浚二泉记

民国六年。孙宝瑄撰,黄定轨书,李良栋镌。楷书一页,复一份。

姜家陇公民禁止陇东陇西两桥桥带系放牛羊及堆积污秽杂物呈请给示勒石告示碑

民国七年。楷书一页。

五乡碶长安施材会募款施材呈请给示勒石告示碑

民国七年。楷书一页。

鄞县知事公布天童寺议举住持规法告示碑

民国七年。楷书一页,复二份。

大新城庙新轿会收付账目碑

民国七年。楷书一页。

济众亭记

民国七年。郑孝胥撰并书。楷书一页。

天童寺重修罗汉寮记

民国七年。应德闳撰,程鹏书。行书一页。

十八罗汉画像

民国七年。释竹禅摹西湖圣因寺贯休画本并题,住持净心立石,李良栋、柴志荣、项德甫、林在容刻。拓片十八页。

天童寺寄禅禅师敬安冷香塔铭

民国七年。蹇道人撰,清道人书,住持净心立石。魏碑书一页,复一份。

阿育王寺母乳泉石刻

民国七年。钱三照撰,江五民篆并书。一页。

广仁茶会捐资题名碑

民国七年。释烂云立。楷书一页。

阿育王寺重修舍利殿碑

民国八年。陈邦瑞撰,高振霄书,左孝同篆额。楷书一页。

鄞县阿育王寺养心堂碑记附公议规则

民国八年。童祥熊撰,竺麟祥书并篆额,方丈宗亮摹勒,李良栋刻。
楷书一页。

阿育王寺养心堂捐资题名碑

民国八年。额隶书"檀波罗蜜",刻前碑之阴。宋体字一页。

施祥寺药师琉璃会捐资题名碑

民国八年。住持宏一立。楷书一页。

施祥寺建设永年兰盆胜会缘起文

民国八年。释宏一撰并书。楷书一页。

福寿桥捐资题名碑

民国八年。史仁康刻碑敬助。楷书一页。

重修回江桥记

民国八年。张美翊撰,吴昌硕篆额,清道人书。隶书一页,复一份。

浚修西大河碑记

民国八年。胡元钦撰。楷书一页。

李氏宗祠为保存祀产呈请给示勒石永禁变卖告示碑

民国九年。宋体字一页。

阿育王寺重修舍利殿记

民国九年。章炳麟撰,曾熙书,李瑞清篆额。楷书一页。

迎旭庵盂兰琉璃香船三会募集置田碑记

民国九年。额题"千古不朽",住持见性撰。楷书一页。

佛教孤儿院屠母功德碑

民国九年。额题"南无阿弥陀佛",陈训正撰,葛旸书。楷书一页,复
十五份。

东庆桥碑记

民国九年。童第德撰,干云衢书。楷书一页。

创建王墅亭碑记

民国九年。桑苞撰,凌似云书,桑志友立。楷书一页。

天童寺琵琶石记石刻

民国九年。赵润撰,赵荣瑄书,汪松溪镌。隶书一页。

阿育王寺金刚般若波罗蜜经石刻

民国九年。光绪二十七年陈元浚书,马浮题签。俞钟礼书澹云和尚
金刚经义颂及西游般若诗,俞樾跋,俞逊镌。隶书十八页。

鄞县知事永禁药鱼告示碑

民国十年。额题"永禁药鱼"。楷书一页。

鄞县知事永禁鱼荡告示碑

民国十年。额题"永禁鱼荡"。楷书一页。

鄞县知事禁止大咸乡塘头街米商升斗称量不照规定告示碑

民国十年。楷书一页,额篆书。

宁波警察厅长禁止梅墟南北两渡渡船船夫贪利图载告示碑

民国十年。楷书一页。

四都一图永安会公订改良农业简章呈请给示勒石告示碑

民国十年。楷书一页。

勒石永祀阚公碑

民国十年。徐麟甫撰。楷书一页。

重修新渡桥路捐资题名碑

民国十年。楷书一页。

吴氏宗祠公地证据碑

民国十年。楷书一页。

会稽道道尹禁止阿育王寺放生池捕钓鱼类告示碑

民国十一年。楷书一页。

裴府君庙碑记

民国十一年。额题"宝庆庙碑",雍正三年全祖望撰,钱罕补书。楷

书一页。

改建裴府君庙捐资题名碑

民国十一年。干首俞增廷等公启。楷书一页。

尚书庙盂兰胜会捐资题名碑

民国十一年。楷书一页。

栎亭记

民国十一年。王斌孙撰,沙文若书,朱义方篆额。楷书一页。

马鞍埠捐资题名碑

民国十一年。李际云撰。楷书一页。

莲池大师戒杀文石刻

民国十一年。袁廷泽书。楷书一页。

文昌帝君识字宝训石刻

民国十一年。自新居李余荫轩杨立。楷书一页。

阿育王寺十六尊者画像石刻

民国十一年。唐释贯休画,清高宗御题,释宗亮重摹西湖圣因寺本,
释淡云记。拓片十六页。

杨君墓表

民国十一年。冯开撰,钱罕书。楷书一页,复六份。

大新城庙各友捐资付款账目碑

民国十二年。楷书一页。

大新城庙四堡修理庙宇捐助填款收付账目碑

民国十二年。楷书一页。

佑圣观重修碑记

民国十二年。孙世芳撰,董程骏书。楷书一页。

观宗寺黄庆澜证八解脱记

民国十二年。金兆鋆书。楷书一页,额篆书。

佛教孤儿院南洋方外董事功德碑

民国十二年。陈训正撰,张美翊隶书,李义方篆额,周容刻石。

南洋华侨乐施诸君题名碑

民国十二年。陈训正撰,钱罕书,周梅谷刻,院主事若严督造。

转道上人法相

民国十二年。刻前碑之阴。

瑞于上人法相

民国十二年。(按:以上四碑,拓片共十七页,合装一袋)

陈君磬裁造桥碑记

民国十二年。冯开撰,钱罕书。楷书一页,复二份。

陈君磬裁造桥碑记

民国十二年。童第德撰,高廉书。楷书一页。

太白桥纪念碑记

民国十二年。高维崧撰并书。楷书一页。

萃鹿亭记

民国十二年。戴彦撰并书。楷书一页。

重造五佛镇蟒塔功德碑记

民国十二年。释亡名撰,刘承干书,王宗炎篆额,黄庆澜等题咏,李良栋、汤冬生镌。楷书八页。

鄞县知事饬令自治委员筹款赎回杨木碶谢家河官河收归地方公有告示碑

民国十三年。楷书一页。

重修青山庙特别捐之碑

民国十三年。陈又新撰并书。楷书一页,额篆书。

戚家漕嘴浚河告示及助资题名碑

民国十三年。楷书一页。

永安桥捐款题名碑

民国十三年。楷书一页,复一份。

子泉记

民国十三年。莲叟陈隆泽撰,钱罕书,项崇圣刻。楷书一页,额篆书。

阿育王寺供奉泉石刻

民国十三年。王禹襄书并识。篆书一页。

汪君秀林墓表

民国十三年。童第德撰,钱罕书。楷书二页,额篆书。

五堡农民公议慎重雇用佃佣条约碑

民国十四年。楷书一页。

大咸乡赡灾碑记

民国十四年。沙文若撰,任堇书,赵时桐篆额。楷书一页。

东吴大庙永年琉璃灯田碑记

民国十四年。王宇高撰,王君鹤隶书并篆额。一页。

泗港镇天灯茶会捐资题名碑

民国十四年。楷书一页。

郑家府基兰盆胜会缘起石刻

民国十四年。王麟贽撰。楷书一页。

重兴日湖广文惜字局碑记

民国十四年。毛雍祥撰,袁廷泽书。楷书一页。

宁波钱业会馆碑记

民国十四年。忻江明撰,钱罕篆额并书,李良栋刻。楷书一页,复
三份。

翁氏宗祠碑

民国十四年。翁元来撰。行书二页。

马氏宗祠推田助祀碑

民国十四年。马裕荣妻邱氏刊石。楷书一页。

重兴公会柱首为捐助基金抚恤病亡溺毙雇用佃工呈请给示勒石告示碑

民国十五年。楷书一页。

重修梅墟庙正大殿收付账目碑

民国十五年。楷书一页。

重修双福桥捐资题名碑

民国十五年。楷书一页,字迹不清。

石池庙后铺路收付账目碑

民国十五年。楷书一页。

宁波小同行永久会碑记

民国十五年。王贤瑞撰，张原耀书。楷书一页。

鄞东五都一二等图设立农务义会筹款抚恤男女佣工身后棺敛呈请给示勒石告示碑

民国十六年。楷书一页。

私立益善养老堂三审公判遵守约法碑

民国十六年。顾志庭题。楷书一页。

鄞童君墓志铭

民国十六年。冯开撰，金兆銮书并篆盖，项崇圣刻石。楷书一页，篆盖一页，复一份，又楷书一页。

鬼谷先师庙琉璃灯会捐资题名碑

民国十七年。发起人丁金初、金春扬等立。楷书一页。

绍属七邑同乡会丙舍建筑记

民国十七年。田冰撰并书。楷书一页。

杨氏昭仁里居记

民国十七年。冯开撰，朱孝臧书，周野刻。楷书一页，复一份。

宁波市立女子中学募建校舍奠基铭

民国十八年。隶书一页。

黄泥岭筑路纪念碑

民国十八年。余启乔撰。楷书一页。

余氏五柳庄规约碑

民国十八年。余氏宗长重立。楷书一页。

余氏宗祠碑记

民国十八年。余用炜撰。楷书一页。

史氏宗长会议分派祀田便价合同议据碑

民国十八年。宗长史积聚、史善宝，房干善锡、致松、悠防、文培公立。楷书一页。

姜炳生先生生圹记

民国十八年。葛恩元撰，王禹襄书。楷书二页。

遗爱祠重修碑记

民国十九年。竺士康撰，洪显成书。楷书一页。

天童寺重禁青龙冈至玲珑岩一带不准造塔碑文

民国十九年。崔凌霄书。楷书一页。

万缘社茶会碑记

民国十九年。童第德撰，童第锦书，董事钱全祥等立。楷书一页。

重建永安桥碑记

民国十九年。任水阳撰。楷书一页。

凌云桥捐资题名碑

民国十九年。发起人任水阳谨启。楷书一页。

东吴里委员会公禁堆泥筑堤断流捕鱼告示碑

民国二十年。村长陈介眉立。楷书一页。

太白庙前施茶水记

民国二十年。释如幻述，住持圆瑛书，庙董陈一元等泐石。楷书
一页。

改建鄞奉跨江桥碑记

民国二十年。张传保撰。楷书一页。

改建余氏宗祠征信录

民国二十年。宗长光纹勒石。楷书一页。

浙江外海水上警察局长王公文翰惠政记

民国二十一年。张原炜撰并书。楷书一页，复三份。

浙江外海水上警察局局长奉化王公文翰去思碑

民国二十一年。张原炜撰，张琴隶书，沙文若篆盖。一页，复三份。

鄞县县立女子中学新建校舍碑记

民国二十一年。沙文若撰并书。楷书一页，额篆书，复七份。

捐建鄞县县立女子中学校舍褒奖等第表

民国二十一年。蔡梅英书。

宁波市立女子中学征募委员会会务纪要

民国二十一年。蔡梅英书，和上碑合为块。楷书一页，复三份。

重建开明庵关帝殿碑记

> 民国二十一年。楷书一页。

宁波商会碑记

> 民国二十一年。张原炜撰,沙文若书,赵时枬篆额。楷书一页。

宁波仁济医院碑记

> 民国二十一年。冯贞胥撰,沙文若书,周骏彦等建。楷书四页。

鄞县佛教会呈请都神殿拨充办理小学及佛教图书馆佛教通俗讲演学所准予照办告示碑

> 民国二十二年。楷书一页,破损。

吴钱两姓使用埠头息争合同议据

> 民国二十二年。楷书一页。

八指头陀敬安画像并自赞石刻

> 民国二十二年。释太虚和诗。行书一页。

天台教观第四十三祖谛公古虚碑

> 民国二十二年。蒋维乔撰,庄庆祥书,叶尔恺篆额,观宗寺宝静及性宗监造,李良栋镌石。楷书一页。

延芳桥碑记

> 民国二十二年。张琴撰并书,陈宝麟、虞和德、杜镛、张继光等立,李良栋刻。隶书一页,复二份。

先府君墓柱文

> 民国二十二年。子忻江明撰,孙忻焘书。楷书一页。

盛君仰瞻墓志铭

> 民国二十二年。赵时枬撰并书,王开霖刻石。楷书一页。

曹赤镗赤鉉生圹记

> 民国二十二年。陆仰渊撰,冯度书。楷书二页。

曹赤铭赤钧赤镆墓记

> 民国二十二年。族弟国华撰。楷书一页。

祇园寺于右任书松声琴韵石刻

> 民国二十二年。行楷一页。

王莲舫先生墓表

民国二十二年。天虚我生撰，董皆香书。楷书一页。

大咸乡赈灾后记

民国二十三年。沙文若撰，余绍宋书，高丰篆额，刘钧仲刻。楷书
一页。

重建报德观记

民国二十三年。李蠡撰并书。隶书一页。

四明公所甬北支所碑记

民国二十三年。忻江明撰，钱罕书，赵时棡篆额，项崇圣镌石。楷书
一页，复三份。

重建天童街彩虹桥碑记

民国二十三年。乐俊宝撰，张原炜书。楷书一页。

高尚泽钓台记

民国二十三年。全祖望撰，冯贞群补书并篆额，鄞县文献委员会第
七区分会建。楷书一页。

贺秘监画像石刻

民国二十三年。刻前碑之阴，复刻月湖贺秘监祠吴道子画本。一
页，复一份。

总理遗嘱石刻

民国二十四年。十四年二月孙文撰，沙文若书。楷书一页。

宁波中山公园碑记

民国二十四年。张原炜撰，沙文若书并篆额，刻总理遗嘱碑阴。楷
书一页。

宁波防守司令部重修大门记

民国二十四年。王皋南撰。楷书一页。

天童寺重禁明堂搭棚凉亭摆摊碑

民国二十四年。住持圆瑛重镌。楷书一页。

版桑里至前戎建筑公路捐款题名碑

民国二十四年。范晋祥书。楷书一页。

三江亭碑记

民国二十四年。王文翰撰并隶书。隶书一页,复一份。

宋冀国夫人叶氏太君墓碑

民国二十四年。涓公支余姚闰二房重建。楷书一页。

万子炽传碑

民国二十四年。黄宗会撰,冯贞群补书。楷书一页,复七份。

明万君子炽墓表

民国二十四年。冯贞群撰,蔡和铿书。楷书一页,额篆书,复一份。

万斯选清史儒林传及学使张希良批准奉主入祀宁波府学乡贤祠语

民国二十四年。陈宝麟书。楷书一页,复七份。

万子公择墓志铭

民国二十四年。黄宗羲撰,赵次胜补书。楷书一页,复七份。

以上万氏四碑均为鄞县文献委员会立石。

生荣戚公墓碑

民国二十四年。陈慰祖撰并书。隶书一页。

戚渭章生圹自志

民国二十四年。陈慰祖书。隶书一页。

冷泉浴心二字石刻

民国二十四年。张琴抚四明山摩崖字并书跋。一页。

天一阁图石刻

民国二十四年。清光绪间祝永清绘,袁寅重抚,孙德祖识,冯贞群录,李良栋刻。拓片一页,复二份。

天一阁南亭榭图石刻

民国二十四年。祝永清旧有此图,访之未得,袁寅为补写,周野题并刻。拓片一页,复一份。

明州碑林额

民国二十五年。钱罕书。楷书一页。

重建灵桥碑记

民国二十五年。陈宝麟撰,沙文若书,赵时枫篆额,项崇圣刻。楷书

一页。

建桥劳绩者之姓名及事实

民国二十五年。项崇圣刻。楷书一页。

当地长官题名碑

民国二十五年。楷书一页。

灵桥题名碑

民国二十五年。楷书二页。

优跗居士寿藏记（"优"改"伏"）

民国二十五年。冯贞群自撰，钱常书。楷书一页。

鄞县收复学山碑记

民国二十八年。陈宝麟撰。楷书一页。

鄞西学山全图石刻

民国二十八年。刻前碑之阴。一页，复一份。

许君士廉生圹志

无年月。林绍楷撰并书。楷书一页。

阿育王水池禁碑

无年月。楷书一页。

中兴云龙寺纪念碑

无年月。释达凡撰。楷书一页。

天童寺三世因果经石刻

无年月。宋体书一页。

卓君志元殉职空军记

民国三十六年。杨贻诚撰，高廷汲书，冯铁生篆额，李良栋、子民权
同刻。楷书一页，复六份。

摩崖刻石

四明山心

传为汉隶。民国二十三年李道生拓。隶书四页，复一份四页，又九

份十八页。

中峰

宋人书。篆书二页,复四份八页。

三峡

宋人书。楷书一页,复二份二页。

浴心

宋人书。楷书一页,复二份二页。

醉泉

宋人书。楷书一页,复三份三页。左有"朱德言题"四字。

四窗

宋人书。楷书一页,复三份三页。

潺湲洞

宋人书。楷书一页,复三份三页。

过云

宋人书。楷书二页,复三份六页。

汪浩题字

宋宝祐四年。楷书一页,复一页。

再来石

宋开庆元年。楷书一页,复三份三页,另有"开庆己未夏"题字一页。

补遗

屠荫椿府君墓表

张美翊撰,钱罕书。楷书一页。

乔荫堂屠氏两世墓志铭

民国二十七年。张寿镛撰,葛昜书,沙文若篆盖。楷书一页(无篆盖)。

王方清墓志铭

沙文若撰。楷书手稿一页。

附录

碑帖抄本

民国鄞县通志馆编。抄本十六册。

清防阁赠碑帖目录

编次◎骆兆平

清防阁赠碑帖目录前记

杨氏清防阁以收藏碑帖拓本著名,其数量之多,为现代浙东藏书家之冠。一九七九年,杨氏后人"将藏品悉数捐赠天一阁",碑帖拓本便是清防阁藏书文化遗存中最引人注目的部分。

<p style="text-align:center">一</p>

杨氏收藏碑帖始于百年之前。杨臣勋先生曾在所藏《岳庙石刻》拓本的封套上题记:"内杭州西湖上岳庙石刻。按此石嵌在大殿壁上,余于辛卯科赴试,初至其地,见有人来拓,心焉爱之,爰出洋四角,以购此二十三张之帖也。"辛卯为光绪十七年(1891年),他在这一年杭州之行中写有《客杭吟》诗集一册,其中《坊间购兰帖十六帙因作此以记之》诗,亦云:"古帖本从无意得,晼兰岂属有心求,此碑虽曰时人刻,笔法乃知迥不犹。"可知其岳庙访碑,并非偶然兴致之事。

几年前,我在编《清防阁赠书目录》时,对杨臣勋先生的生平还知之甚少。此次编所赠碑帖目录,竟意外地见到了民国二十年冯贞群撰《清故征仕郎杨君墓表》拓片,始知他"生未逾月而母朱卒,赖继母吴鞠育成立。家无期功之亲,谨事父祖,朝夕无怠,下帷诵习,靡间寒暑。体素清羸,以国学生一应乡试,归,得嗽上气疾,恒杜门谢客。逮移家西郭,值风日清淑,与二三友生载酒河滨,临长流,望西山,徘徊俯仰,赋诗言怀。以民国元年壬子九月十七日遭疾卒,春秋四十又九,例授中书科中书衔……",只是文中未记其出生年月。读杨臣勋《小楼新咏》,中有《光绪癸卯年季夏为予四十初度,家居无事,率成十章以纪之》诗十首,其一云:"坠地于今四十春,特成俚句写原因。我生甲子林钟月,西域进图后一辰。"自注"生于甲子六月十八日",甲子即同治三年(1864年),于是这位藏书家的生卒年月日,也就明白无误了。

二

清末时期，清防阁收藏的碑帖并不很多，至民国年间，杨容林先生购得张氏二铭书屋的专藏，才使清防阁所藏碑帖极大地丰富起来。

二铭书屋主人张岱年，原名善恺，字棣笙，号仲青，鄞县人。同治五年恩贡，官乌程训导，在乌程三十余年，课事甚勤，升余杭教谕。性喜碑帖，能鉴别真伪，所蓄碑帖多至千余种，并亲编《二铭书屋藏碑目录》二册。光绪十四年（1888年），著名藏书家陆心源为碑目作序，序云："广文宦迹不出吴越，又当东南兵燹之后，非有大力雄资鼓动碑估墨客，宜乎求之艰而遇之罕矣。今观其目，富几与青浦埒，不尤难之难者欤。余每过乌程学舍，见广文琳琅满架，穷年矻矻，老而弥笃。"

至于二铭书屋藏碑的来源，陆心源序云："乱后又得同里范氏天一阁、青浦王氏春融堂所藏。"此后，光绪二十年，董沛《颜鲁公书东方朔像赞跋》亦云："范氏天一阁名播海内，非特藏书之富也，即碑版亦多旧拓。谢山先生尝编其目。粤寇陷郡，书多散佚，薛叔耘同年备兵浙东，为整比之，仅存什之二三耳。碑帖亦大半落他人手，张棣笙广文所得最多。"今以《二铭书屋藏碑目录》与《天一阁碑目》相校，两家著录碑本名称相同者近二百种，但检阅二铭书屋所存拓本，不见范氏天一阁和王氏春融堂两家藏印，又无其他相关依据，故难具体认定何者为天一阁或春融堂旧藏。

二铭书屋所藏碑帖。除购自故家旧藏外，还有朋友的馈赠，据张岱年的题识，同治五年五月，同里陈鱼门赠《三长物斋金石丛珍》一册，存金三种，石十八种。光绪十年，丽宋楼主人归安陆心源赠古砖文拓片五十二张，其中多为晋砖，拓片上均有楷书释文。光绪十四年端午，又赠汉沙南侯碑、赵群臣上畴词、冯焕阙石刻拓片三种。

二铭书屋旧藏碑帖，多为整幅全拓，有的捶拓时间较早，能保持刻石原貌，所以弥足珍贵。拓片上或封套上多钤"二铭书屋珍藏"白文方印，"岱年"朱文长方印。

张岱年去世后，冯贞群见其碑目，并于民国二十九年（1940年）仲春在

碑目初稿上签题："张棣笙广文喜蓄碑帖……广文之孙不能守,归西郊杨容林矣。"由此可知,杨氏清防阁购得二铭书屋碑帖的时间,是在抗日战争宁波沦陷之前。入藏之后在这批碑帖上没有加钤"清防阁校碑记"等藏印。

三

清防阁碑帖秘藏已久,向无碑目流传,知者甚少。为弘扬优秀民族文化,加强藏品管理,早拟整理编目,但是由于种种原因,未能如愿。近年来,始拂尘去蠹,整理分帙,著录编排,鉴别复校,终成斯目。

《清防阁赠碑帖目录》除著录所藏碑帖名称、年代、著者、书者外,还记录其数量、复本等情况。全目分上下两编,各依时代先后排列。上编记载历年来零散收集到的碑帖,包括单刻和丛刻,共二百种,七百八十四页又五十九册,复本一百七十七页。下编专载整批购入的二铭书屋旧藏,并参照二铭书屋旧目编录,以存其史实。旧目不设丛刻类,凡合订之本,今择要先著录一种,再附注其他各种,这样可使目录顺序与藏品排架保持一致,便于管理。旧目不载的有十二种,今补录于卷末。下编共九百五十五种,一千四百二十八页又一百二十二册,复本二百三十页又七册,约存二铭书屋原藏的十之九。上下两编共一千一百五十五种,二千二百十二页又一百八十一册,复本四百零七页又七册。

清防阁赠碑帖拓本历史跨度长,上自三代,下至民国,内容丰富。其中的孤本佳拓,如《宁波城湖形胜图》,批注《三长物斋金石丛珍》等,更具有历史文献价值,或书法艺术价值。

由于墨迹载体易损难传,镂于金石,仍不免遭风雨侵蚀与人为破坏,不少已经消失在历史的沧桑之中。金石资料的保存和流传,多有赖于我国古老的传拓技术。所以阁藏拓本成了珍贵的文化遗存,后人宝爱之,当如护目睛。

骆兆平

二〇〇二年四月记于天一阁

上　编

单　刻

周

石鼓文

无年月。十页。

仪征阮氏重抚天一阁北宋石鼓文本

清嘉庆二年摹刻。十页,复十页。

抚薛氏本岐阳石鼓文

无年月。清江德地校注。四页。

汉

汉故益州太守北海相景君铭并碑阴

汉安二年。一页,又二册。有四明屠继烈藏印。

郑季宣碑及碑阴

中平三年四月。二页,残损。

汉古圉令赵君之碑

初平元年。一页,残损。

汉"石门"两大字

无年月。一页。

故汝南周府君碑额

　　无年月。清道光十八年孔昭薰跋。二页。

汉残碑

　　无年月。首题"禅伯友"。三页。

汉佛像

　　无年月。一页，破损。

汉残碑

　　无年月。一页。

三国

魏武卫将军侯氏张夫人墓志

　　正始四年。二页。

石门题名

　　无年月。石门贾三德题。一页。

晋

大字兰亭序

　　题王羲之书。宋绍圣二年蔡挺子跋，元至元八年折叔宝跋，元时重摹。冯翊、李善道、高陵汤世英刊。四页。

王羲之真草十七帖

　　李崧祥集并叙，一册。

王大令三种

　　王大令洛神赋，大令临钟太傅书，大令乞假表。合一册。

北魏

大魏故介休县令李明府墓志

　　孝昌二年。一页。

杨大眼造像

　　无年月。一页。

魏故龙骧将军营州刺史高使君懿侯碑铭

　　无年月。一册。

梁

瘗鹤铭

　　题甲午蒲月（天监十三年）。华亭林企忠、丹徒祝应端同江都吴雒如
　　重摹上石。四页。

北齐

佛像

　　天宝九年。一页,复三页。

"龙兴之寺"四大字

　　无年月。原签题齐书。一页。

唐

殷比干墓碑额

　　传为唐人书。一页。

残碑

　　署"贞观五年三月二日树"。欧阳询书。二页,复一页。

大唐三藏圣教序

　　贞观二十三年。集王羲之书。二十五页。

大唐王居士砖塔之铭

　　显庆三年。上官灵芝撰,敬客书。一册。

孙过庭书谱与释文

垂拱三年。孙过庭撰。清道光二十三年重摹上石。十二页,释文十
三页。

任城县桥亭记

开元二十六年。游芳纂文。一页。

唐龚丘庚公德政碑

大历五年。一页,破损。

唐大历刺史吴侯谦庙记

芳卿书并篆额,庙史杨大荣、茅化龙刻。一页。

东陵圣母帖

贞元九年。释怀素书。一册,复一页。

南海神广利王庙碑

元和十五年。陈谏书并篆额。一页。

唐韩昶自书墓志铭

大中九年。一页。

石鼓歌

无年月。韩退之撰,得天书。十四页,复十四页。

座位帖、临座位帖

颜真卿书。临本题:辛卯十二月华山学堂记,明重摹二页。临本九
页,又存八页。

颜氏家庙碑

建中元年。颜真卿撰并书。二册。

大唐多宝塔感应碑

天宝十一载。岑勋撰,颜真卿书。一册,末残缺。

唐李北海诗(登历下古城孙员外新亭)

王楫书。一页。

大唐故持进□君墓志盖

一页。

唐陀罗尼经

无年月。一页。

怀素论书帖

无年月。二页。

千字文

唐怀素书。明成化庚寅余子□跋。三页,残破。

唐皇甫府君碑

无年月。一册。

唐薛府君碑

碑文模糊不清。二页。

大唐赠晋州刺史顺义公碑铭并额

无年月。一页,复一页。

唐故徐州郡都督房公碑额

一页,复一页。

唐夫子庙堂碑

一册。残。

宋拓洛神赋十三行

唐柳公权题记。石印本一册。

后汉

兜沙经

后汉月支三藏支娄迦谶译。一册。

宋

密州常山雩泉记

熙宁八年。苏轼书。元至元十九年重刻。二页。

雪夜书北台壁二首

熙宁九年。苏轼书。一页,复一页。

金刚般若波罗蜜经

元丰三年。苏轼(东坡)书,明临江府藏,清乾隆间续刻。十二页。

超然台记

苏轼记。清康熙五十八年罗廷璋勒石。一页,复一页,破损。

诗刻

无年月。苏轼书。二页。

题贾使君碑阴

绍圣三年。温益禹弼题,元至正十二年(壬辰)丘镇重题。一页。

敕修同州韩城河渎灵源王庙碑

政和二年。陈振撰文,王愻书并篆额。一页。

缙云城隍庙碑

宣和五年。周明等立。一页。

岳飞书前出师表

清光绪二年三月任恺谨跋,李发祥刻石。十一页。

诗刻

无年月。朱晦庵书。一页。

尚书省牒赐英护庙额

庆元四年。一页。

敕封显佑通应惠利侯告

端平三年。一页。

山谷道人论书法

黄庭坚书。三页。

诗刻

无年月。米芾书题多景楼等。三页。

宋无为章居士墓志铭

米南宫书。清光绪十六年拓,胡镬昌跋。四页。

宋君子河南穆宾墓表

王寿卿书。四页,又三套,各四页。

宋儒范氏心箴

无年月。一页。

宋厚斋尚书王应麟九里庙诗

清同治六年。陈景崧书。一页,复四页。

元

庭菊赋

大德二年。赵孟頫书。一页。

萧山县学重建大成殿记

大德三年。赵孟頫书。一册。

前后赤壁赋附东坡笠屐图

赵孟頫书。清赵宜喜跋。共三十二页。

过秦论

赵孟頫书。明万历三十一年刻石。一册。

拟古三首

赵孟頫书。一册。

诗刻

赵孟頫书。一页。

大元敕藏御服之碑

延祐三年。一册。

庆元路总管正议王侯去思碑

至元三年。朱文刚撰,赵知章书,王安题额。一页,复二页。

闲邪公家传

周驰撰,赵孟頫书。二册。

明

洪武御书

朱元璋书。"纯正不曲"一页,"书如其人"一页,共二页。

刘文成书

洪武三年。刘基书。清道光七年王日升等跋。六页。

皇帝敕谕进士王志

　　永乐四年三月。一页。

敕谕祭孔

　　永乐四年。宁波府知府张玉和立石。一页。

残碑

　　正统十三年。一页,模糊不清。

大字格言

　　成化年间。一页。

屠人方氏墓志并盖

　　嘉靖间。陈槐撰。二页。

游朝阳岩诗

　　嘉靖乙巳年。钱塘龙江吴源。一页。

长洲县重修儒学记

　　嘉靖十五年。文徵明著并书。一册。

明尚书张文定公神道碑

　　嘉靖二十三年。严嵩撰,闻渊书。一页。

宁波府重修山川坛碑记

　　嘉靖三十六年。戴鲸撰文,杨言书丹,黄绶题额。一页,复一页。

文徵明金兰小楷千字文

　　嘉靖二十七年书。一页。

明故中顺大夫镇远府知府严公墓志铭

　　文徵明撰并书。一页,破损。

乐陵令行

　　何景明撰。万历八年何洛文题识。一页。

明故奉议大夫福建按察司金事夔石陈公暨配安人伍氏邵氏合葬墓志铭

　　万历三十五年。周应宾撰,林芝书。一册。

千字文

　　万历四十一年。释明网书。一页。

竹石图

冯起震写竹、冯可宾写石。天启四年刻。二页，又存一页，又朱拓
二页。

户部重修云龙山放鹤亭记

天启四年。董其昌撰并书。一页。

董其昌临兰亭序

无年月。二页。

宗鉴堂书法

董其昌书。共十五页。

秣陵旅舍送会稽章生诗

董其昌书。一页。

诗刻

倪元璐书。一页。

乌程县庙学碑

崇祯六年。一页。

清

"静观"二大字附"晋砖五□宜孙子"七字

周容书。二页。

七言对联

姜宸英书。二页。

上谕碑

康熙六十年。鄞邑臣庶公立。一页。

岫青沈公传

许王猷撰并书。乾隆十七年立石。五页。

广信府建校士馆碑记

乾隆二年。岳浚撰，郑以宁书丹。一册。

清万九沙公暨元配钱太君合葬墓志铭并盖

乾隆八年十二月。徐本撰，陈世倌篆盖，梁诗正书丹。二页。

四明阿育王寺释迦如来真身舍利宝塔碑记

　　乾隆八年。住山沙门畹荃记并书。一页。

御制训士子文

　　乾隆十三年立石。一页。

皇清诰封一品夫人余母寿夫人墓志铭

　　乾隆四十三年。王杰撰并书。二页。

孔子见老子画像

　　题"乾隆丙午钱塘黄易得此石移济宁州学"。一页。

"终焉允臧"等数大字

　　乾隆壬子。吴淳书。四页。

甲寅冬日敬谒亚圣庙暮宿国谟世长第中诗一首

　　乾隆五十九年。阮元撰并书。二页。

皇清诰授光禄大夫吏部左侍郎东墅谢公墓志铭

　　乾隆六十年。阮元撰,梁山舟书。六页。

西湖诂经精舍记

　　嘉庆五年夏五月。扬州阮元撰。一页。

诗刻

　　嘉庆六年。刘塘书。一册,缺页。

七言对

　　刘塘书。朱拓二页,破损。

清文林郎直隶成安县知县南湖王君墓表

　　嘉庆十四年。王宗炎撰,梁同书书。二页。

题天一阁藏兰亭序

　　嘉庆十八年。翁方纲撰并书。一页,复一页。

精忠柏图

　　嘉庆二十四年。范正镛撰图记。道光三年重刻。一页。

四明形胜赋

　　嘉庆二十五年。虞延采临薛选书。一册。

六言对

梁同书书。二页,复二页。

七言对

梁同书书。二页,复二对(四页)。

八言对

梁同书书。二页,复二页。

重修咸阳县城记

道光十三年。陈尧书撰文,郭均书丹。一册。

重修文庙捐资人题名碑

道光十八年。王德沛上石。一页。

召伯甘棠图

道光二十五年。李文瀚绘并记。一页。

太华山图

道光二十五年。严醴溪画,刘元仓刻石。一页。

重修趵突泉祠宇记

咸丰六年。毛鸿宾撰并书。一页。

泽民庙诗

徐时栋书录王安石诗。一页,复一页。

清通议大夫眉轩郑君墓志铭

同治七年。陈劢撰文,张家骧书丹,朱祖任篆盖。二页。

皇清例封孺人李门侧室毕孺人墓志

同治八年。李元度撰文,丁骅书丹,陈戉篆盖。二页。

友石亭记

同治十一年。周昌富记并书。一页。

叶书千字文

同治十年。叶惺斋书,驻云山馆刻本。一册。

续孝弟歌十首

同治十年。嗣孙补贤识,陈劢书。一册。

大幅梅花图

光绪元年。彭玉麟作。一页。

莫愁小像

> 光绪二年重摹。一页。

上谕建文澜阁碑

> 光绪七年。浙江巡抚谭钟麟录。一页。

宁波重浚城河碑

> 光绪八年。宗源瀚撰并书,张锡藩篆额。一页。

丁杰墓志

> 光绪八年。何松撰,梅调鼎书。一页,复一页。

柏树山庄记

> 光绪十六年。杨泰亨撰并书。一页。

清李府君植楣墓志铭

> 光绪二十年。袁尧年撰,章师濂篆盖并书。二页。

戴三锡书联

> 光绪二十年摹刻。四页。

香积佛智禅师传

> 光绪二十三年。漫翁书。四页。

清内阁中书李琴史先生墓志铭

> 光绪三十年。袁尧年撰文,章师濂书并题额。二页。

李母费宜人墓志铭并盖

> 宣统元年。袁尧年撰,章师濂篆盖并书,周澄刻石。二页。

民国

慈溪冯聋公生圹志

> 民国五年。张美翊撰,胡炳藻书。一页。

天童十八罗汉画像

> 民国七年。住持净心立石,东首一至七座,西首二至九座。十五页。

重修祥峰禅师塔铭

民国十一年九月。住持常慧立石。一页。

周君田泉生圹志

民国十三年。金贤寀撰，朱孝臧书。一页，复一页。

故处士镇海刘君墓表

民国十三年。陈屺怀撰文，沈尹默书丹。一页。

重修西湖南泠亭碑记

民国十四年。陶镛撰，叶为铭书。四页。

童士奇墓表

民国十八年。黄侃撰，朱孝臧书。一页。

清故征仕郎杨君(臣勋)墓表

民国二十年。冯贞群表，钱罕书。一页，复一页。

安吉吴先生(昌硕)墓表

民国二十一年。冯君木撰文，于右任书丹。一页。

瑞安姚氏家庙记

民国二十一年。章炳麟撰。一页。

诰封一品夫人袁母唐太夫人墓志铭并盖

民国二十一年。陈三立撰文，陈曾寿书丹，徐桢立篆盖。二页。

吴母林太夫人墓志铭并盖

民国二十一年。袁思亮撰，赵宗抃书并篆盖。二页。

奉化中山公园记

民国二十三年。王禹襄书并篆额。一页。

薛君慈明生圹志铭

袁尧年撰文，李祖年书并篆额。二页。

不著时代

琅玡台石刻

一页。

魏造像题字

一页,复一页。

题优填王像

一页。

题长明灯台

一页。

敕建西岳庙图

一页。

宁波城湖形胜图

一页。

暂憩碑

一页。

五言对

桂林郑庆崧书。二页。

夏日游赤壁二律

樊傲书。一页。

大字七言诗刻

三页。

七言诗刻

岩然题。一页。

诗刻

傅梅书。四页。

魁星图

京江杨士达绘。一页。

指画梅菊山水

庚中夏月初指画。四页。

敕建南海普陀山境全图

一页,复一页。

无名氏诗刻

四页。

残碑

> 九种,十三页。

丛刻

宋

淳化阁帖十卷

> 明万历四十三年重刻本。十册。

淳化阁帖十卷

> 清光绪六年洪钧跋。一〇八页,复一〇八页。

淳化阁帖

> 存三册,蛀破。

宋四家帖

> 蔡襄、苏轼、黄庭坚、米芾四家。二册。

古香斋宝藏蔡帖

> 蔡襄书。二册。存卷一荔子帖、穷秋帖等,卷四欧阳修撰相州昼锦
> 堂记。

赠梦英大师诗

> 张泊等撰,庐岳僧正蒙书。一册。

明

金刚般若波罗蜜经　前山、后山、南山、苍山诗

> 万历二十年。董其昌书;前山、后山、南山、苍山诗崇祯十年刘启明
> 摹镌,蔡汝南著,文徵明书,吴应祈刻。两种合订一册。

明人尺牍四卷

> 清道光七年镇海王日升跋,慈溪费氏爱日轩藏。四册,蛀。

甬上明人尺牍

　　清嘉庆十九年刻。二册。

明人画页

　　仇英等。木刻十六页。

甬上三忠遗墨

　　陈良谟、钱肃乐、张苍水遗墨。清嘉庆十九年摹刻。四页。

清

古宝贤堂法书四卷

　　康熙五十七年。李清钥集刻。三十三页,卷一缺第八页。

来益堂帖

　　康熙三十一年。叶长芷摹。存十页。

唱和诗刻

　　清毕沅等撰,乾隆年间钱人龙等跋。三页。

乔氏节孝妇哀辞　汪延元墓志　圣主得贤臣颂

　　雍正八年,乾隆十四年,嘉庆二十一年。三种合订一册。

重修绍兴府学宫碑记　重修鄞县儒学碑记

　　乾隆五十六年,李亨特撰并书;嘉庆十六年,钱泳隶书。两种合订
　　一册。

贻古堂法帖

　　道光二十九年。四帙,二十页。

紫藤花馆藏帖

　　同治十一年。周昌富跋。二册。

过秦论　心经

　　张北轩书;梁山舟书。道光二十六年张用锡跋。两种合订一册。

钱梅溪缩临汉碑

　　三十三页。

不著时代

武梁祠石刻

剪贴本。一册。

杭州岳庙石刻二十三种

杨臣勋题记（封套）。二十三页。细目如下：

"文章华国，诗礼传家"。岳飞题。

致某奉使郎中札。岳飞书。嘉庆己卯，陈胡跋。

致某观文相公札。岳飞书。道光四年，汪敬跋。

致某通判学士札。岳飞书。道光癸未，顾沅跋。

绍兴六年敕书（起复诏）。汪志伊跋。

某年七月十二日敕书（令赴行在诏）。嘉庆二年，金棻跋。

某年七月十二日敕书（令赴行在诏）。嘉庆八年，陈泓跋。

敕书（趣进兵招捕诏）。嘉庆九年八月，陈泓跋。

敕书（援淮西诏）。金棻跋。

敕书（行边一诏）。华瑞潢跋。

敕书（进兵江州诏）。陈希濂跋。

拜岳武穆墓诗。天启三年，吴伯与。

谒宋岳武穆墓诗。乾隆二年，稽曾筠、胡瀛。

题大宋岳武穆王墓词。乾隆庚申，沈芳。

题岳鄂王墓诗。乾隆甲辰，皇十一子。

题岳武穆墓诗。乾隆甲辰，皇十七子。

题绍兴六年墨敕后诗。嘉庆元年，翁方纲；嘉庆三年，谢启昆。

题诗。嘉庆元年，秦瀛。

怀继忠侯、责秦桧诗。陈谟。

悼岳鄂王一首。金阶。

题诗。李光先。

岳氏铜爵记。嘉庆二年，秦瀛。

宋岳忠武王遗印记。嘉庆二十三年,段骧。

泰山诗文等石刻七十五种

七十五页。细目如下:

泰山十四咏。明景泰元年,安成吴节。

登泰山诗。景泰二年,广信徐仲麟。

登泰山十首。成化十二年,宜兴张盛。

题泰山。成化十四年,吴陵张文。

登泰山绝顶。成化十八年,南京杨□。

登泰山。成化二十三年,黄岩王弼。

登泰山。弘治元年,赵鹤□。

游灵岩寺。弘治四年,天台卢浚。

泰山中秋联句。弘治五年,锡山蔡享等。

登泰山诗。弘治七年,云间潘鉴。

登泰山。弘治七年,浮梁戴珊。

登泰山八首。弘治九年,慈溪周津。

登泰山三首。弘治十年,黄岩王从鼎。

登岱岳一首。弘治十四年,太原周纮。

登泰山五言一首、七言二首。弘治十五年,无锡缪觊志。

登泰山大顶。弘治十六年,东吴刘良辅。

次泰安望东岳。正德三年,零陵胡节。

五松二绝。正德七年,恒山张璿。

登泰山五言。正德七年,恒山张璿。

登岳漫题。正德九年,莆田石峰。

登泰山诗。正德十一年,琴川朱寅。

登泰山漫志十首。正德十一年,具区赵鹤。

登泰八景。正德十一年,嘉兴戴经。

登岳步边华泉先生韵。正德十六年,督亢孙纪。

登泰山五言二首绝句一首。正德十六年,王讴。

登岳庙诗。嘉靖二年,庐陵静垒居士。

登东岱。嘉靖二年,朱节。

泰麓。嘉靖五年,潘埙影。

登泰山三首。嘉靖七年,胡申。

登泰山诗。嘉靖八年,刘淑湘。

登泰山诗。嘉靖九年,汲郡张衍庆。

陟岱纪事。嘉靖十年,廖同。

登岱宗二首。嘉靖十年,天台山人陈子直。

登泰山(七言)。嘉靖十一年,庐陵胡经。

登泰山(五言)。嘉靖十一年,庐陵胡经。

岱宗。嘉靖十二年,应元书。

登泰山一韵二首。嘉靖十三年,闽人郑威。

登山杂诗。嘉靖十三年,崧少山人张鲲。

登泰山四□。嘉靖十七年,邵□□。

奉命祀岳览胜诗。嘉靖二十年,伊藩建阳子。

登岱岳。嘉靖二十年,唐谷乔瑞、□川刘焘。

登泰山二首。嘉靖二十一年,浙东古婺吴□九□。

游竹林寺诗。嘉靖三十五年,大梁曹金漫书。

泰山。公安邹文盛。

登岱二首。虎林吴大山。

登岱八首和李于田宪使韵。番禺郭棐。

登泰山。会稽章忱书。

登泰山。昆山柴奇。

登泰山。海宁孙璋。

登泰山。松陵陆田、周相。

登泰山。云间王霁。

陪侍御段公登岱宗一首。徐文通。

题竹林寺。昆山柴奇。

游竹林寺。海虞吴堂。

登岱篇。佚名。

登岱诗。新安毕懋康。

登泰山唱和诗。施其信、施德裕等。

登泰山。垣曲普晖。

登泰山。德清吴江。

谒元君殿。江阴张念书。

登泰山诗。河东张岫。

登泰山三首。竹坡徐冠。

泰山吟五首。陈仲录。

泰山吟。晋陆机、宋谢灵运(后人篆书)。

泰山顶上作诗。张鲲。

登山诗。柳庵章寓之。

泰山书院。垣曲普晖。

登泰山二首。白岩山人。

王侍御同游灵岩寺。云间张衍。

登泰岳。濮阳李先芳,东郡王懋儒。

登岳。明长安马经书。

次金宪徐大人泰山韵。黄恕。

谒岱宗祠。太原陈璧题。

登岱联句。方元焕、汪子卿。

游岱记(文)。清康熙三十五年,南陵金古良。

明清四种

一册。细目如下:

阴符经等。明嘉靖四十四年、四十五年,董玄宰书。

千字文。万历四十一年,明僧明纲。

快雨堂临书。清乾隆五十四年,王梦楼。

湖上展修禊事序。乾隆十一年,周京。

集禊帖字联语,集洛神十三行字联语

马慧裕集。十四页。

下　编

夏

岣嵝碑

　　翻本一页,复二页,又一册。

周

石鼓文

　　翻本十页。

比干铜盘铭

　　文云:右林左泉后冈前道万世之铭兹焉是宝。翻本一页。

吉日癸巳四字

　　清顺治八年重摹上石。翻本一页。

秦

泰山刻石

　　存二十九字。翻本一页。

东观刻石

　　翻本四页。

琅玡台刻石

　　翻本一页。又清同治翻本十三页。

汉

三老忌日碑

建武二十八年。一页，复一页。

汉中太守鄐君开褒斜道碑

永平六年。二页。

大吉碑

建初元年。买山题记。二页。

侍御史河内温令王稚子阙

元兴元年。一页。

兖州刺史雒阳令王稚子阙

元兴元年。一页。

嵩山太室石阙铭

元初五年。三页，复二页。

嵩山少室石阙铭

延光二年。四页。

嵩山开母庙石阙铭

延光二年。一页。

阳嘉残碑

永和二年。二页。

敦煌太守裴岑纪功碑

永和二年。一页。

沙南侯碑

永和五年。一页。

逍遥山会仙友题字

汉安元年。一页。

益州太守北海相景君碑并碑阴

汉安二年。二页，复碑文一页、碑阴三页。

隶司校尉杨孟文石门颂

　　建和二年。一页,复一页。

鲁相乙瑛置孔庙百石卒史碑

　　永兴元年。一页,复一页。

益州刺史李孟初神祠碑

　　永兴二年。一页。

孔谦碣

　　永兴二年。一页,又一册。

孔君墓碣

　　永寿元年。碑云孔子十九世孙盖孔彪兄弟也。一页。

韩敕造孔庙礼器碑并碑阴碑侧

　　永寿二年。三页,复三页,破损,又一册。

郎中郑固碑并额、碑阴

　　延熹元年。四页,又二册。

泰山都尉孔宙碑并碑阴

　　延熹七年。二页,又一册。

竹邑侯相张寿碑

　　建宁元年。一页。

卫尉卿衡方碑

　　建宁元年。一页,又一册。

鲁相史晨奏祀孔子庙碑并额

　　建宁二年。一页,复一页。

史晨享孔庙后碑

　　建宁二年。一页。

博陵太守孔彪碑并额、碑阴

　　建宁四年。三页,复碑阴一页(破),又一册。

武都太守李翕西狭颂

　　建宁四年。一页。

李翕黾池五瑞图

建宁四年。一页。

李翕析里桥郙阁颂

建宁五年。一页。

司隶校尉杨淮表记

熹平二年。

司隶校尉鲁峻碑并碑阴

熹平二年。二页。

武都太守耿勋碑

熹平三年。一页。

闻熹长韩仁铭

熹平四年。一页。

校官潘乾碑

光和四年。一页。

白石神君碑

光和六年。一页。

荡阴令张迁碑并额、碑阴

中平三年。四页,又一册。

巴郡太守樊敏碑

建安七年。一页。

吹角坝碑

建安六年。一页,复一页。

高颐碑

建安十四年。一页。

高颐阙

建安十四年。一页。

豫州从事孔褒碑

无年月。一页。

孔弘碑

无年月。人呼吉日令辰碑。一页。

朱博残碑

年月泐。一页。

残碣一种

有中郎等字。一页。

残石阙二种

中有河平三年、四年等字。二页。

三公碑

一页。

赵□二年八月群臣上畴词

一页。

冯焕阙

无年月。一页。

玉盆二大字

无年月，下有宋人题名。一页。

谒者北屯司马左部侯沈府君神道碑

无年月。一页。

豫州幽州刺史冯使君神道碑

无年月。一页。

新丰令交阯都尉沈府君神道碑

无年月。一页。

故尚书侍郎河东□

无年月。一页。

寇谦碑

年月泐。一页。

三国

汉将军飞率精卒万人大破贼首张郃于八蒙立马勒石铭

无年月。一页，复一页。

上尊号碑

> 延康元年。一页。

受禅碑

> 黄初元年。一页。

鲁孔子庙碑

> 黄初元年。曹植撰,梁鹄书。一页。

王基碑

> 景元二年。一页。

曹真碑并碑阴

> 年月泐。二页。

大风歌

> 无年月。世传曹喜书。一页(破)。

九真太守谷朗碑

> 凤凰元年。一页。

禅国山碑

> 天玺元年。一页。

天发神谶碑

> 天玺元年。俗呼三段碑。三页。

晋

任城太守夫人孙氏碑

> 泰始六年。一册。

太公吕望表

> 太康十年。卢元忌撰。一页,复一页。

云门寺法勤禅师塔铭

> 太宁二年。一页。

兰亭序

> 永和九年。东阳本。一页。

巴郡察孝骑都尉枳杨府君神道阙

　　兴宁二年。一页。

爨宝子碑

　　碑书大亨四年。一页,复一页。

"灵崇"二大字　"南明山"三大字

　　无年月。有刘泾书赞。二页。

谢灵运游石门洞诗

　　年月泐。一页。

残帖二纸

　　无年月。尚书郎卫恒书恒子玉子,二页。

前秦

邓太尉祠碑

　　建元三年。一页。

宋

爨龙颜碑

　　大明二年。一页,复一页。

齐

维卫佛像记

　　永明六年。一页。

梁

梁天监井栏题字

天监十五年。一页。

侍中中抚将军开府仪同三司吴平忠侯萧公景神道阙

无年月。正书反刻。一页，复一页。

始兴忠武王萧憺神道碑并额

无年月。二页。

安成康王萧季神道东西阙并碑额碑阴

无年月。四页。

萧宏神道东西阙并画像

无年月。三页。

萧顺之神道东西阙

无年月。二页。

萧绩神道东西阙

无年月。二页。

萧正立神道东西阙

无年月。二页。

梁王碑

无年月。一页。

萧王画像

无年月。一页。

新渝宽侯碑

无年月。一页。

开山尼总持大师碑额

无年月。一页。

北魏

中岳嵩高灵庙碑

太安二年。寇谦之撰。一页。

北海王元祥造像记

太和二十二年。一页,复二页。

孝文吊比干墓文并碑阴

太和十八年。三页。

长乐王丘穆陵亮夫人造像记

太和□九年。一页,复二页,又二册。

张元祖妻造像记

太和二十年。一页,复一页。

始平公造像记

太和二十二年。孟达文、朱义章书。一页,复一页。

司马解伯达造弥勒像铭

太和年间。一页,复一页。

郑长猷造像记

景明二年。一页,复一页。

高树等造像记

景明三年。一页,复一页。

广川王祖母为夫贺兰汗造像记

景明三年。一页,复一页。

孙秋生等造像记

景明三年。

比丘惠感造像记

景明三年。一页,复一页。

广川王造像记

景明四年。一页,复二页。

华州刺史王元爕造像记

正始四年。一页,复一页,又一页有图像。

比丘法生造像记

景明四年。一页,复一页。

石门铭

永平二年。王远撰。一页,复一页。

宁朔将军司马绍墓志

永平四年。一页。

兖州刺史郑羲碑

永平四年。二页。

皇甫骧碑

延昌四年。一页。

雒州刺史刁遵墓志铭

熙平二年。一页。

泾州刺史齐郡王祐造像记

熙平二年。一页,复一页。

兖州刺史贾使君碑并碑阴

神龟二年。碑阴有宋、元人记。二页,又一页,清人题记。

比丘尼慈香慧政造像记

神龟三年。一页,复一页。

高植墓志

神龟三年。一页。

平州刺史司马昞碑

正光元年。一页。

鲁郡太守张猛龙碑并碑阴

正光三年。二页,复二页,又一页无碑阴。

高贞碑

正光四年。一页。

法义兄弟姊妹造像记

正光四年。一页。

怀令李超墓志

武泰二年。一页。

韩显祖造像记

永熙三年。一页。

金刚般若经

无年月。一页。

薛法绍造像记

无年月。额云释迦像。一页,复一页。

故吴君高黎墓志

孝昌二年。一页。

南阳张府君黑女墓志

普泰元年。一页。

萨□□造像碑

年月泐。一页(破)。

陆希道墓志盖

无年月。一页。

国学官令臣平乾虎造像记

无年月。一页。

北海王太妃高为孙保造像记

无年月。一页,复一页。

西魏

雍州刺史松滋公元苌振兴温泉颂

无年月。一页,又题记一页。

东魏

南秦州刺史司马升墓志

天平二年。一页。

中岳嵩阳寺碑铭

天平二年。一页。

务圣寺张法寿造像记

天平二年。比丘洪宝铭。一页。

李宪墓志

> 元象二年。一页。

齐州刺史高湛墓志

> 元象二年。一页。

凝禅寺三级浮图碑颂

> 元象二年。一页。

敬史君显碑并碑阴

> 兴和二年。二页,又二册,附订:宋景祐四年兖州仙源县至圣文宣王
> 庙新建讲学堂记。

刘懿墓志

> 兴和二年。一页,又一册。

李仲璇修孔庙碑

> 兴和三年。一页,又一册。

兖州刺史叔孙固墓志铭

> 武定二年。一页。

张保洛等造像记

> 武定七年。一页。

北齐

西门豹祠堂碑并碑额碑阴

> 天保元年。三页。

报德像碑

> 天保六年。燕州释仙书。一页。

高叡造像碑

> 天保七年。三页。

房绍兴造像记

> 天保七年。一页。

法仪八十人造塔像记

天保八年。一页。

高叡建定国寺记

天保八年。一页。

赵郡王高叡定国寺碑

天保八年。一页。

乡老举孝义隽修罗碑

皇建元年。一页。

维摩经碑

皇建元年。一页。

姜纂造像记

天统元年。一页,复一页。

七佛宝堪(龛)碑

天统三年。韩永义造。一页。

陇东王感孝颂

武平元年。申嗣邕撰,梁恭之书。四页(破残)。

冯晖宾等造像铭

武平元年。一页。

徂徕山映佛岩摩崖佛经

一页。

"令王子椿"四字 "大空王佛"四字

二页。

石佛六碣

武平二年。三页。

冯翊王高润平等寺碑

武平二年。三页。

邑义三百人造神像记

武平二年。一页。

孟阿妃造像记

武平七年。一页。

张思文佛座题记

　　承光元年。四页。

常岳寺邑义一百人造石碑像记

　　无年月。一页。

水牛山文殊般若经碑

　　无年月。一页。

又摩崖佛经

　　无年月。一页。

残碑

　　无年月。中有迦叶菩萨问破斋语。一页。

北周

强独乐为文王立佛道二尊像碑

　　碑书元年丁丑。一页。

华岳颂

　　天和二年。万纽于瑾撰,赵文渊书(即西岳华山神庙碑)。一页。

隋

晋阳山以遵妻殷蔡造像记

　　开皇元年。一页。

淮安定公赵芬碑

　　开皇五年。二页。

龙藏寺碑

　　开皇六年。一册。附:唐褒国公殷志玄碑吴岳祠堂记。

车骑秘书郎张景略墓志铭

　　开皇十一年。一册。

诏立僧尼二寺记

开皇十一年。一页。

洺州澧水石桥碑

开皇十一年。一页。

陈思王曹子建庙碑

开皇十三年。一页。

巩宾墓志

开皇十五年。一页。

海陵郡公贺若谊碑

开皇十六年。一册。

美人董氏墓志

开皇十七年。总管蜀王制。一页。

张信造像记

开皇十七年。一页,复一页。

龙山公质(弘直)墓志

开皇二十年(碑侧有清咸丰、同治年间跋)。一页。

鲁司寇邹国公孔宣父灵庙碑

仁寿元年。二页。

青州胜福寺舍利塔下铭

仁寿元年。孟弼书。一页。

岐州凤泉寺舍利塔下铭

仁寿元年。一页。

信州金轮寺舍利塔下铭

仁寿二年。一页。

河东郡首山道场舍利塔之碑

仁寿四年。贺德仁撰。一页。

元公墓志

分四纸,中有仁寿年号。四页。

宁越郡钦江县正仪大夫碑

大业五年。一册,附:唐云居士主律大德碑　唐李西平神道碑。

修孔子庙之碑

一页,复一页。

惠云法师墓志

开皇十四年。一页。

张通妻陶贵墓志

一页。

左御卫府长史宋永贵墓志

一页。

左武卫大将军吴公李氏女墓志

一页,复二页。

崇恩寺残碑

一页。

唐

孔子庙堂碑

武德九年。虞世南撰并书。一页,复二页,又一册。又临川李氏本,
十六页。

隋皇甫诞碑

无年月。访碑录列贞观初,于志宁撰,欧阳询书。一册。

等慈寺碑

一页,复一页。

宝室寺钟铭

贞观三年。一册,附:梁师亮墓志。

幽州昭仁寺碑

贞观四年。朱子奢撰。一页,又一册。

化度寺邕禅师舍利塔铭

贞观五年。李百药撰,欧阳询书。一册。

赠徐州都督房彦谦碑并额碑侧

贞观五年。李百药撰,欧阳询八分书。三页,复三份,各三页。

郭云墓志

贞观五年。一页。

九成宫醴泉铭

贞观六年。魏徵撰,欧阳询书。一页,复一页。

宜君县开国子□纂妻赵夫人碑

贞观六年。一页。

汝南公主墓志

贞观十年。虞世南撰并书。二页,又一册,附:唐霄施令于士恭墓志、敬延祚墓志、韩宝才墓志,蔡卜重书曹娥碑、阿房宫赋。

司马裴镜民碑

贞观十一年。殷令名书。一册,附:唐太常卿王履清碑、唐广化寺无畏不空法师塔记。

虞恭公温彦博碑

贞观十一年。岑文本撰,欧阳询书。一页,复一页,碑额一页,又一册。

睦州刺史张琮碑

贞观十三年。于志宁撰。一页。

屏风帖

贞观十四年。一册。

伊阙佛龛碑

贞观十五年。岑文本撰,褚遂良书。一页。

孟法师碑

贞观十六年。岑文本撰,褚遂良书。一册。

褒国公殷志玄碑并额

贞观十六年。二页。

太宗祭比干文并额

贞观十九年。薛纯陀书。宋翻本。二页。

尹贞墓志

贞观二十年。一页。

申文献公高士廉茔兆记并额

无年月。薨于贞观二十一年。许敬宗撰，赵模书。二页。

晋祠铭

贞观二十一年。太宗御制并书。一页。

国子祭酒孔颖达碑并额

贞观二十二年。于志宁撰。二页。

梁文昭公房元（玄）龄碑

无年月。褚遂良书。一册，附：京兆府学移石经记。

芮公豆卢宽碑并额

永徽元年。李义府撰。二页。

慈恩寺三藏圣教序

永徽四年。太宗撰序，高宗撰记，褚遂良书。一页，复一页。

万年宫铭并碑阴

二页。

颍川定公韩仲良碑

永徽六年。于志宁撰，王行满书。一册，附：唐郑楚相叔敖德政颂。

汾阴献公薛收碑并额

永徽六年。于志宁撰，一页，复额一页。

散骑常侍褚亮碑并额

永徽□年。二页，又一册。

三藏圣教序并记

显庆二年。王行满书。一册。

瘗琴铭

显庆二年。顾升撰并书。一册，附：心经、妻庄宁书。

卫景武公李靖碑

显庆三年。许敬宗撰，王知敬书。一页。

礼部尚书张胤碑

显庆三年。李义府撰。一页,复一页。

王居士砖塔铭

显庆三年。上官灵芝撰,敬客书。旧拓一页,新拓五页,复五页,又
一册(六页)。

大唐纪功颂并序

显庆四年。高宗御制并书。一页(破)。

鄂国忠武公尉迟敬德碑并额

显庆四年。许敬宗撰。二页又一册。

兰陵长公主碑

显庆四年。李义府撰,窦怀哲书。一页又一册,附:鄂公尉迟
恭碑。

夫人程氏塔铭

显庆四年。一页。

左监门将军许洛仁碑

龙朔三年。一页,又一册。

三藏圣教序并记

龙朔三年。褚遂良书。一页,又一册。

左戎卫大将军杜君绰碑

龙朔三年。高正臣书。一页,复一页。

道因法师碑

龙朔三年。李俨撰,欧阳通书。一页,复一页,又一册。

泰师鲁国孔宣公碑

乾封元年。崔行功撰,孙师范书。一页。

纪国先妃陆氏碑

乾封元年。一页,复一页(无额)。

张对墓志

乾封三年。一页。

敬善寺石像记

乾封□年。李孝伦撰。一页,又一册。

左武卫大将军淄川公李孝同碑

　　总章三年。诸葛恩桢书。一册。

李义丰等造像记

　　咸亨元年。五页。

碧落碑

　　咸亨元年。李训谊书。一页。

内侍汶江县侯张阿难碑并额

　　咸亨二年。瑶台寺僧书。二页。

少林寺金刚经

　　咸亨三年。三知敬书（未全）。一页。

三藏圣教序记并心经

　　咸亨三年。僧怀仁集，王羲之书。一页，又一册。

龙门山同远志等造弥陀像铭

　　上元二年。一页。

薛公阿史那忠碑并额

　　上元二年。一页，复一页，又一册，附：敕内庄宅使牒比丘正言疏。

中书令马周碑并额

　　上元二年。许敬宗撰，殷仲容书。二页，复二页。

孝敬皇帝睿德记

　　上元二年。高宗御制并书。一页。

内侍刘奉芝墓志

　　上元二年。赵昂撰，佺秦书。一页。

摄山栖霞寺明征君碑

　　上元三年。高宗御制，高正臣书。一册。

英贞武公李勣碑

　　仪凤二年。高宗御制并书。一页，又一册。

王留墓志

　　仪凤四年。一页。

心经

永隆二年。张万基刻。一页。

开业寺碑

开耀二年。李尚一撰，苏文举书。一册。

兰师墓志

永淳元年。一页。

武后少林寺诗及书

永淳二年。王敬知书。一页，又一册。

八都坛碑

垂拱元年。一页。

沐涧魏夫人祠碑

垂拱四年。路敬淳撰，僧从谦书。一页。

朝请大夫陈护墓志

垂拱四年。一页。

乙速孤神庆碑并额

载初二年。苗神客撰，释行满书。二页，复二页。

升仙太子碑并额

圣历二年。武后撰并书。二页。

游仙篇

武后撰。薛曜书在升仙太子碑阴。一页（破）。

明堂令于大猷碑

圣历三年。一册。

薛刚墓志

久视元年。二页。

周顺陵残碑

长安二年。武三思撰，相王旦书。三页。

汉忠烈纪信碑

长安二年。卢藏用撰并书。一页。

司府寺东市署令张君妻田雁门县君墓志

无年月。中有武后制字。一页。

司稼寺上柱国杜氏夫人墓志

　　长安三年。一页。

修行寺尼真空造石浮图铭

　　神龙元年。一页,复一页。

比丘尼法琬碑

　　景龙三年。沙门承远撰,刘正旦书。一页。

独孤仁政碑

　　景云二年。刘待山撰,刘珉书。一页。

长安令萧思亮墓志

　　景云二年。颜惟贞撰。一册。

孝子郭思训墓志

　　景云二年。一页。

大将军柱国史公石像铭

　　延和元年。一页。

凉国公契苾明碑

　　先天元年。娄师德撰,殷元祚书。一页,又一册。

周公祠碑

　　开元二年。贾大义撰。一册。

巂州都督文献公姚懿碑

　　开元三年。胡皓撰,徐峤之书。一页。

净域寺法藏禅师塔铭

　　开元四年。田休光撰。一页。

有道先生叶国重神道碑

　　开元五年。李邕撰并书。一页。

光禄少卿姚彝碑

　　开元五年。崔沔撰,徐峤之书。二页。

荣州刺史薛府君夫人河东郡君柳墓志铭

　　开元六年。一页。

兖州都督于知微碑

开元七年。姚崇撰。一页。

云麾将军李思训碑

开元八年。李邕撰并书。一页,复一册。

奉先寺大庐舍那像龛记

开元十年。殷仲容撰。一页。

安宜令王晋夫人刘氏合葬志

开元十五年。顿丘闾、玄亮撰。一页。

秦望山法华寺碑

开元十三年。李邕撰并书。一册。

太宗赐少林寺柏谷坞庄碑

开元十一年。明皇御书。一页。

御史台精舍碑

开元十一年。崔湜撰,梁升卿书。一页,复一页,又碑阴一页。

内侍高福墓志

开元十二年。孙翌撰。一页。

香积寺主净业法师塔铭

开元十二年。毕彦容撰。二页。

凉国长公主神道碑

开元十二年。苏颋撰,明皇书。一页。

龙门山虢国公造像记

开元十三年。徐浩书。一册,附:姜嫄公刘新庙碑、内侍孙志廉墓志、游击张希古墓志、花岩寺杜顺和尚行记。

右武卫大将军乙速孤行俨碑并额

开元十三年。刘宪撰,白羲晊书。二页,复二页。

述圣颂

开元十三年。达奚珣序,吕向作颂并书。一页。

尚舍直长薛夫人裴氏墓志

开元十四年。族孙良撰。一页。

端州石室记

开元十五年。李邕撰。一页。

道安禅师碑

开元十五年。宋儋撰并书。一页。

嵩岳少林寺碑

开元十六年。裴漼撰并书。一页又一册。

敬节法师塔铭

开元十七年。一页。

兴圣寺尼法澄塔铭

开元十七年。嗣彭王志暕撰并书。一页,又一册,附:唐敬爱寺法
玩禅师塔铭、唐光禄卿王训墓志、太清禅师塔铭、唐真空寺陀罗
尼经石幢、岳林寺塔记。

岳麓寺碑

开元十八年。李邕撰并书。一页,复一页。

庐山东林寺碑

开元十九年。李邕撰并书。元延祐七年重摹。一页。

宣化寺尼坚行塔铭

开元二十一年。一页。

美原县尉张昕墓志

开元二十四年。一页。

大智禅师碑

开元二十四年。严挺之撰,史维则书。一页。

会善寺景贤法师塔石记

开元二十五年。羊愉撰,僧温古书。一页。

广化寺无畏不空法师塔记

开元二十五年。一册。

安国寺惠隐禅师塔铭

开元二十六年。一页。

了缘和尚塔铭

开元二十六年。王叔通撰并书。一页。

优婆夷未曾有功德铭

> 开元二十六年。杜昱撰并书。一页。

钱塘县丞殷履直妻颜氏碑

> 开元二十六年。颜真卿撰并书。一页。

易州铁像颂

> 开元二十七年。王端撰，苏灵芝书。二册，复一册，附：陀罗尼经。

易州刺史田仁琬德政碑

> 开元二十八年。徐安贞撰，苏灵芝书。一页。

莒国公唐俭碑

> 开元二十九年。一页。

石壁寺铁弥勒像颂

> 开元二十九年。林谔撰，房嶙妻高氏书。一页。

郭楚贞造多宝塔铭

> 开元二十九年。一页。

梦真容敕

> 开元二十九年。张九龄奏，苏灵芝书。一页。

赐张敬忠敕

> 天宝元年。一页，又一册。

兖公之颂

> 天宝元年。张之宏撰，包文该书。一页复一页，又一册。

灵岩寺碑

> 天宝元年。李邕书。二页（断）。

实际寺隆阐法师碑

> 天宝二年。怀恽及书。一册，复一册，附：宋净土寺宝月大师碑。

高安令崔君夫人独孤氏墓志

> 天宝二年。子季良修并书。一页。

嵩阳观纪圣德感应颂

> 天宝三载。李林甫撰，徐浩书。一页（破）。

尊胜陀罗尼经咒幢

天宝三载。甲申二月十五日建。一册,附:黄帝阴符经、太上升玄
消灾护命经、太上天尊说生天得道经、太上升玄护命经、太上老
君常清静经、佛说摩利支天经、米芾涪溪诗、宋封马燧敕。

石台孝经

天宝四载。元宗注并书。四页。

奉国寺上座龛茔记

天宝四载。石镇撰,崔英书。一页。

兴圣寺陀罗尼经幢

天宝五载。寺尼决定等造。二页。

嵩山净藏法师身塔铭

天宝五载。一册,附:齐太公庙碑、少林寺灵运禅师功德碑铭、华
岳庙李仲昌等题名、孙广等题名。

逸人窦居士碑

天宝六载。李邕撰,段清云书。一页。

吏部常选潘智昭墓志

天宝七载。一页。

少林寺灵运禅师功德塔铭

天宝九载。崔琪撰,僧勤□书。一页。

雍州别驾任府君碑

天宝□载。聂铣敏定书人为李邕。一页。

西京千福寺多宝塔感应碑

天宝十一载。岑勋撰,颜真卿书。一册,复二册。

中岳永泰寺碑

天宝十一载。沙门靖彰撰,荀望书。一页。

张元忠夫人令孤氏墓志

天宝十二载。一页。

新定太守张朏墓志

天宝十二载。一页。

折冲都尉张希古墓志

天宝十二载。田颖书。一册。

刘君智夫人孙氏合葬墓志

天宝十五载。张遘文。一页,复一页。

谒金天王祠记

乾元元年。颜真卿书。一页。

缙云城隍庙碑

乾元二年。李阳冰撰并书。一页。

赠工部尚书臧怀恪碑

广德二年。颜真卿撰并书。一册。

赠太保郭敬之家庙碑并碑阴

广德二年。颜真卿撰并书。二页,又残存四断页。

右武卫大将军白道生碑

永泰元年。于益撰,□挚宗书。一页。

怡亭铭并序

永泰元年。李阳冰书序,李莒书铭。一页。

峿台铭

大历二年。元结撰,瞿令间书。一页。

嵩山会善寺戒坛敕牒

大历二年。下有代宗批答二十四字。一页。

李氏迁先茔碑

大历二年。李季卿撰,李阳冰书。一页。

听松二字

无年月。世传李阳冰书。一页,复一页。

浯溪铭

大历三年。元结撰,季康书。一页。

资州刺史□公三教道场文

大历三年。李去泰书。一页。

唐亭铭

大历三年。元结撰,袁滋书。一页。

羊实造像记

> 大历五年。一页。

麻姑山仙坛记

> 大历六年。颜真卿撰并书,小字本。一页,又一册。

中兴颂

> 大历六年。元结撰,颜真卿书。一页,又二册(上、下)。

少林寺同光禅师塔铭

> 大历六年。郭湜撰,僧灵迅书。一页。

田尊师德行颂

> 大历六年。萧森撰,田名德集王羲之书。一页。

广平文贞公宋璟碑并碑侧

> 大历七年。颜真卿撰并书。二页。

容州都督元结表墓碑

> 大历七年。颜真卿撰并书。一册。

八关斋会报德记

> 大历七年。颜真卿撰并书。一册。

文宣王庙新门记

> 大历八年。裴孝智撰,裴平书。一页,复一页(破)。

干禄字书

> 大历九年。颜元孙撰,颜真卿书。一册。

清源公王忠嗣碑

> 大历十年。元载撰,王缙书。一页。

真化寺如愿律师墓志

> 大历十年。僧飞锡撰,秦吴书。一页。

恒王府典军王景秀墓志

> 大历十年。一页。

元靖先生李含光碑(即广陵李君碑)

> 大历十二年。颜真卿撰并书。二册。

宣阳观造钟记

大历十二年。一页。

无忧王寺大圣真身塔铭

　　大历十三年。张彧撰，杨播书。一册，复一册（蛀）。

如来心真言

　　大历十三年。明觉寺尼心印记。一页。

改修吴延陵季子庙碑

　　大历十四年。萧定撰，张从申书。二页。

舜庙碑

　　建中元年。韩云卿撰，韩秀实书。一页。

不空和尚碑

　　建中二年。严郢撰，徐浩书。一页，复一页。

景教流行中国颂

　　建中二年。僧景净撰，吕秀岩书。一页。

泾王妃韦氏墓

　　建中二年。张周撰。一页。

著作郎韦公端元堂志

　　贞元六年。第四子纾撰并书。一页。

闻喜令杨君夫人裴氏墓志

　　贞元元年。李衡述。一页。

淮南节度副使田侁墓志

　　贞元三年。桑叔文撰，储彦琛书。一页。

荥阳县尉□士陵卢正道碑侧记

　　贞元五年。二页。

华州下邽丞韦公夫人王氏墓志

　　贞元六年。子韦缜撰并书。一页。

文安郡王张惟岳神道碑

　　贞元八年。邵说撰，□膺书。一册，附：奉元路圆通观音寺记、敕
　　修文宣王庙牒、燕京大悯忠寺观音菩萨地宫舍利函记。

姜源公刘庙碑

贞元九年。高郢撰,张谊书。一页,复一页。

诸葛武侯新庙碑

贞元十一年。沈迥撰,元锡书。一页。

河东盐池灵庆公神祠碑

贞元十三年。崔敖撰,韦纵书。一页。

彭王傅徐浩碑

贞元十五年。张式撰,徐岘书。一册。

轩辕铸鼎原铭并碑阴

贞元十七年。王颜撰,袁滋书。二页。

剑州长史李广业碑

贞元二十年。郑云逵撰。一页,又一册。

楚金禅师碑

贞元二十一年。僧飞锡撰,吴通微书。一页,复一页。

云麾将军张诜夫人樊氏墓志

永贞元年。僧至成撰。一页。

刘府君南阳张夫人墓志

元和元年。一页。

昭成寺尼塔铭

元和二年。一页。

舒州刺史窦叔向碑

元和三年。羊士谔撰,窦易直书。一册。

诸葛武侯祠堂碑

元和四年。裴度撰,柳公绰书。一册。

晋平西将军周孝侯碑

元和六年。一页(破)。

彭城刘通墓志

元和八年。一页。

李翱叔氏术墓志

元和九年。一页。

内侍李辅光墓志

> 元和九年。崔元略撰，巨雅书。一页。

御制十哲赞

> 元和十年。孟简书。一页。

龙城柳碣

> 元和十二年。柳宗元撰并书。一页。

使院新修石幢记

> 元和十二年。高瑀撰，谭藩书。八页。

新修嵩岳中天王庙碑

> 元和十二年。韦行俭撰，杨俙书。一页。

邠国公梁守谦功德铭

> 长庆二年。杨承和撰并书。一页。

西平郡王李晟神道碑

> 太和三年。裴度撰，柳公权书。一册。

沔王府咨议参军张伟墓志

> 太和三年。卢从俭撰，韩迷书。一页。

洋王府长史吴达墓志

> 太和四年。寇同撰。一页。

真空寺修石幢记

> 太和六年。张横撰并书。一页。

义阳郡王符璘碑

> 太和七年。李宗闵撰，柳公权书。一册。

阿育王寺常住田碑

> 太和七年。万齐融撰，范的书，下有于季友诗。一页，又一册。

安国寺寂照和尚碑

> 太和七年。段成式撰，僧无可书。一页。

龙兴寺尊胜陀罗尼经幢

> 开成二年立。大中五年重建。胡季良书。八页。

黄公记

开成二年。李汉撰。一册,附:牟公碑铭。

大遍觉法师玄奘塔铭

开成四年。刘轲撰,僧建初书。一页。

慈恩寺基公塔铭

开成四年。李弘度撰,僧建初书。一页。

华岳寺李景让等题名

开成四年。一页,附:内侍康弼残字。

尊胜陀罗尼经幢

奚虚己书,叶再荣等造。八页。

慈溪普济寺尊胜陀罗尼经幢

开成四年。奚虚己书。一份八页,复二份(各八页)。

大达法师玄秘塔碑

会昌元年。裴休撰,柳公权书。一页。

吴兴天宁寺尊胜陀罗尼经幢

会昌元年。姚仲文等造,胡季良书。八页,复八页(残破)。

洞庭包山尊胜陀罗尼经幢

会昌二年。僧契元书。八页,复八页。

吴兴天宁寺陀罗尼经幢

会昌三年。大中元年重立。八页。

陀罗尼经序

会昌四年。李潜撰并书。一页。

吴兴天宁寺六种真言幢

大中二年。曹巨川撰。八页。

正议大夫王守琦墓志

大中四年。刘景夫述。一页。

魏节度别奏刘公郭氏夫人墓志

大中六年。一页。

魏公先庙碑

大中六年。崔玙撰,柳公权书。一页。

陇西董惟靖墓志

　　大中六年。邹敦愿述。一页。

吏部尚书高元裕碑

　　大中六年。萧邺撰,柳公权书。一页。

再建圆觉空观大师塔铭

　　大中七年。陈宽志,崔倬书。一页。

睿宗赐白云先生书诗并禁山敕碑

　　大中八年。一页。

圭峰定慧禅师碑

　　大中九年。裴休撰并书。一页。

薛志颙造经幢

　　大中十年。一页。

吴兴天宁寺楞严经幢并铭

　　大中十一年。凌渭书,王用建;下有铭,王函撰。八页,铭八页,复
　　铭八页。

吴兴天宁寺陀罗尼经幢

　　大中十一年。凌渭书,王用建。八页。

福建侯官县丞汤华墓志

　　大中十二年。林挺撰。一页。

双龙洞阎省问等题名

　　咸通二年。辛巳。一页。

吴兴天宁寺陀罗尼经咒幢

　　咸通四年。仰君儒建。八页。

李扶其墓志

　　咸通五年。马郁撰。一页。

王娇娇墓志

　　咸通五年。一页。

龙华寺窣堵波塔铭

　　咸通五年。高庸撰并书。一页。

福先寺陀罗尼经幢

　　咸通七年。十四页。

精严寺陀罗尼经幢

　　咸通七年。朱及造。八页。

新修曲阜文庙碑

　　咸通十年。贾防撰。一页。

吴兴天宁寺陀罗尼经幢

　　咸通十年。冯卯书，沈任达建。九页（断）。

吴兴天宁寺陀罗尼经幢

　　咸通十一年。赵匡符建。八页。

碧落碑释文（黄公记）

　　咸通十一年。郑承规书。一页。

刘氏幼子阿返墓志

　　乾符二年。一页。

吴兴天宁寺陀罗尼经幢

　　乾符五年。范信建。八页，复八页。

宣州南陵县尉张师儒墓志

　　广明元年。蔡德章撰，子溥书。一页。

万寿寺记

　　景福元年。柳玭撰。一页。

升仙庙兴功记

　　乾宁四年。李绰撰，郑珏书。一页。

威武军节度王审知德政碑

　　天祐三年。于兢撰，王倜书。破残。

重修法门寺塔庙记

　　天祐十六年。薛昌序撰，王仁恭书。一页。

女子苏玉华墓志

　　无年月。欧阳询书。一页。

随清娱墓志

无年月。褚遂良书。一册。

祭酒萧胜墓志

无年月。褚遂良书。一册。

西夏碑

无年月。一页。

濮阳令于孝显碑

无年月。一页。

骑尉王行威墓志

无年月。僧彦琮书。一页。

庞德威墓志

无年月。一页。

处士程元景墓志

无年月。一页。

左监门大将军樊兴碑

无年月。一页。

登封令崔蕃（字师陈）墓志

无年月。一页。

昌乐令孙义普墓志并盖

无年月。二页，复一页。

内率府兵曹郑准墓志

无年月。一页。

河南府录事赵虔章墓志

无年月。孙溶撰，姚铏书。一页。

刘沔神道碑

无年月。韦博撰，柳公权书。一册。

武卫大将军牛进达碑

年月及撰书人姓名皆泐。二页。

河南府参军张轸墓志

无年月。李岩说撰。一页。

石暎墓志

> 无年月。朱仲武撰并书。一页。

荣王府长史程修己墓志

> 无年月。温宪撰,男进思书。一页。

许洛仁妻宋氏墓志

> 无年月。一页。

毗伽公主阿那氏墓志

> 无年月。一页。

魏邈夫人赵氏墓志

> 无年月。王俦撰。一页。

兴元元从朱公夫人赵氏墓志

> 无年月。崔锷撰。一页。

刘公夫人弘农县君杨氏墓志

> 无年月。魏则之撰,李约书。一页。

京兆杜氏夫人墓志并额

> 无年月。弟杜宝符撰,夫裴浣书。二页。

功曹梁君夫人成氏墓志

> 无年月。一页。

清河张夫人威德墓志

> 无年月。杨暄撰,刘钊书。一页。

孟友直女墓志

> 无年月。一页。

夫人袁氏墓志

> 无年月。中有武后制字。一页。

优婆姨段常省塔铭

> 无年月。一页。

王美畅夫人长孙氏墓志

> 无年月。一页。

北岳坛庙记

无年月。郑子春撰，崔钚书。一页。

嵩岳庙碑阴碑侧

无年月。二页，复碑阴二页、碑侧三页。

武侯祠唐贤题名

无年月。一册。

驸马都尉豆卢逊墓志

无年月。一页，复一页。

送刘太冲序

无年月。颜真卿撰并书，宋时重刊本。

陕州先圣庙碑

无年月。田义暭撰并书。一页。

陀罗尼经幢

无年月。上有"奉为开元圣文神武皇帝"等字。十一页（断）。

亡妻李氏墓志

无年月。子符载述并书。一页。

左监门卫副率哥舒季通葬马铭

无年月。王知敬制并书。一页，复一页。

凤州司仓参军司马君夫人孙氏墓志

无年月。贾中立撰。一页，复一页。

沙弥尼清真塔铭

无年月。沙门季良撰并书。一页。

唐安寺尼广惠塔铭

无年月。令狐专撰，孔彦正书。一页。

太府寺主簿杨迥墓志

无年月。贾文度撰，弟逍书。一页。

武部常选韦琼墓志

无年月。范朝撰。一页。

太常寺丞兼江陵府仓曹张锐墓志

无年月。钱庭篠撰，父愔书。

岭南节度使杨公女子书墓志

　　无年月。兄检撰并书。一页，复一页。

幽州节度衙前王公兵马使夫人李元素墓志

　　无年月。刘础撰并书。一页。

秘书郎李君夫人宇文氏墓志

　　无年月。夫郴撰，楚封书。一页。

故清河郡夫人张氏墓志

　　无年月。裴同亮撰。一页。

河南张氏墓志

　　无年月。沈橹撰，女子书宜郎篆额，闺郎刻。一页。

右卫中郎将郑玄果墓志

　　无年月。一页。

太子舍人汝南翟君夫人□婉墓志

　　无年月。一页，复一页。

秘阁历生刘守忠墓志

　　无年月。一页。

管真墓志

　　无年月。一页。

文林郎王君夫人墓志

　　无年月。一页。

河南少尹裴复墓志

　　无年月。一页。

太子左卫长史杜延基妻薛氏墓志

　　无年月。一页。

焦璀墓志

　　无年月。一页。

石忠政墓志

　　无年月。一页。

朝请大夫张懿墓志

无年月。一页。

左亲卫裴可久墓志

无年月。一页。

范阳令杨政本夫人韦氏墓志

无年月。一页。

唐昭第三女字端墓志

无年月。一页。

荆州松资令汤君妻伤氏墓志

无年月。一页。

残墓志（疑为恒州司马许君夫人华阴郡君杨氏合葬墓志）

无年月。柳绍先撰，李为仁书。一页

常熟令郭恩谟墓志

无年月。一页。

义福禅师墓志

无年月。弟子杜昱撰。一页。

太常协律郎裴君夫人贺兰氏墓志

无年月。一页。

张公夫人王氏墓志

无年月。杨自政撰。二页。

安乡郡长史黄君夫人刘氏龛铭

无年月。弟庭岭述。一页。

赵郡李氏殇女墓石记

无年月。父藩记从父淳书。一页。

清河长公主碑并额

无年月。二页，复二页。

韩弇夫人韦氏墓志

无年月。一页。

陈氏兰英墓志

无年月。夫柳知微撰。一页。

路府君墓志额

> 无年月。一页。

大马村残石幢

> 无年月。一页。

颜永墓志

> 无年月。李德芳述。一页。

刘举墓志

> 无年月。一页。

"禹穴"二篆字

> 无年月。相传李白书。一页。

"天清地宁"四篆字

> 无年月。相传李阳冰书。一页。

观音像

> 年月渤。下截心经行书,吉祥大师立。一页。

金刚经残石幢

> 无年月。四页。

"倪翁洞"三篆字

> 无年月。相传李阳冰书。

辰溪令张仁墓志

> 无年月。一页。

柳氏长殇女墓志

> 无年月。兄仲郢撰。一页。

左龙武将军九原张源墓志

> 无年月。吕通书。一页。

云麾将军李秀残碑

> 年月渤。李邕书碑。仅存二圆础。二页,又一册。

吴道子画观音像

> 无年月。下有"吴道子笔"四字。道光壬寅吴廷康跋。一页。

文安县主墓志

无年月。一页。

赞皇公诗

无年月。一页。

河南宇文琬墓志

无年月。周珌撰，曹惟良书。一页。

王彦初墓志

无年月。张魏宾撰并书。一页。

永康令杜君夫人朱氏墓志

无年月。一页。

大理司直辛幼昌墓志

无年月。姑射处士眭奋撰。一页。

泾阳县主簿王郊墓志

无年月。嗣泽王润撰并书。一页。

济度寺比丘尼法乐墓志

无年月。一页。

都督王君夫人禄氏墓志

无年月。一页。

王赞墓志

无年月。一页。

太原丞萧令臣墓志

无年月。一页。

武陵县主簿桑崿墓志

无年月。一页。

刘氏太原县霍夫人墓志

无年月。周遇撰。一页。

都尉□□墓志

无年月。碑缺首行。一页。

墙堆记残字

无年月。颜真卿书。一页。

柳子厚八记

无年月。一页。

湖州法华寺大光大师碑

无年月。唐李绅撰，明万历年间王穉登重书。一页。

陀罗尼经残石幢

无年月。二十七页。

后梁

丽景门外禅院惠光和尚礼葬记

乾化五年。一页。

后唐

化度禅院陀罗尼经幢

长兴二年。钱元瓘有记。七页（其中一页残）。

后晋

太傅罗周敬墓志

天福二年。殷鹏撰并书。一页。

吴越

风山灵德王庙记

宝正六年。为相之月钱镠撰。一页。

宋

重修中岳庙记

乾德二年。骆文蔚撰并书。一页。

千字文

　　乾德二年。僧梦英篆书释文,袁正己正书。一页。

篆书千字文序

　　乾德五年。陶谷撰,皇甫严书。一页。

黄帝阴符经

　　乾德四年。郭忠恕书。一页。

嵩山会善寺修佛殿记

　　开宝五年。王著撰,袁正己书。一页。

新修唐太宗庙碑

　　开宝六年。李莹撰,孙崇望书。一页。

新修嵩岳中天王庙碑

　　开宝六年。卢多逊撰,孙崇望书。一页。

重修忠懿王庙碑

　　开宝九年。钱昱撰,林操书。一页。

苍颉庙碑并碑阴

　　开宝八年。韩从训撰,韩文正书。二页(断开)。

十善业道经要略

　　太平兴国二年。赵安仁书。八页。

法门寺浴器灵异记

　　太平兴国三年。三页。

太上消灾护命经太上升玄消灾护命经

　　太平兴国五年。庞仁显书。一页。

重书夫子庙堂碑

　　太平兴国七年。唐程浩撰,梦英后序正书。一页。

长社县修卫灵公庙碑

　　雍熙二年。汤骏撰,刘继□书。一页。

广慈院新修瑞像记

　　雍熙二年。陈抟撰,杨从义书。一册。

徐休复谒圣庙文

淳化二年。彭宸书。一页。

重修北岳安天王庙碑

淳化二年。王禹偁撰,黄仲英书。一页。

说文偏旁字源并序及答郭忠恕书

咸平二年。字源僧梦英篆书,序及答郭书附下半幅梦英正书。一页。

元圣文宣王赞

大中祥符元年。真宗制。一册。

周文宪王赞

大中祥符元年。真宗御制并书。一页。

青帝广生帝君赞

大中祥符元年。真宗御制。一页。

永兴军新修文宣王庙大门记

大中祥符二年。孙仅撰,冉宗闵书。一页。

封禅朝觐坛颂

大中祥符二年。陈尧叟撰,尹熙古书。一册。

王钦若天门石壁诗

大中祥符二年。一页。

重刊唐旌儒庙碑

大中祥符五年。唐贾至撰,徐□书。一页。

重修淮渎长源公庙碑

大中祥符七年。路振撰,杨昭度书。一页。

中岳中天崇圣帝碑

大中祥符七年。王曾撰,白宪书。一页。

内侍邓□竖立神述碑

天禧四年。一页。

增修中岳中天崇圣帝碑

乾兴元年。陈知微撰,邢守元书。一页。

萧山昭庆寺梦笔桥记

天圣四年。叶清臣撰,吴则之书。一页。

劝慎刑文

> 天圣六年。晁迥撰。一页。

滕涉灵岩寺

> 天圣六年。僧全钦书。一页。

绛州重修夫子庙记

> 李垂撰,集王羲之书。一页。

仙源县文宣王庙建讲堂记

> 景祐四年。成昂撰,孙正己书。一页。

郑骧周宇文公神宇题名

> 景祐五年。一页。

卫廷谔夫人徐氏墓志

> 宝元二年。李之才撰。一页。

敕留魏光林寺记

> 庆历五年。李淑撰,翼上之书。一页。

婺州知州题名碑

> 庆历六年。一页。

扶风夫子庙记

> 庆历八年。一页。

重修北岳庙记

> 皇祐元年。韩琦撰并书。一册(残)。

三洲岩祖无择题名

> 皇祐二年。一页。

南海庙祖无择等题名

> 皇祐三年。一页。

重修仙鹤观记

> 皇祐二年。王夷仲撰,孟咸亨书。一页。

岱岳观柳拱辰题名

> 皇祐六年。一页。

惠州野吏亭诗

至和元年。陈尧佐撰，黄岳书。一页。

游药水寺诗

至和三年。刘异撰并书。一页。

灵岩刘拱题名

至和□年。一页。

泉州万安桥记

嘉祐四年。蔡襄撰并书。二页。

文彦博宿少林寺诗

嘉祐五年。一页。

朝阳岩徐大方题名

嘉祐六年。一页。

张揽灵岩寺诗

嘉祐六年。僧神俊书。一页。

石林亭诗

嘉祐七年。刘敞苏轼唱和诗李郃书。一页。

韩退之五箴

嘉祐八年。李宗书。一页。

淡山岩持正子西等题名

治平二年。隐甫书。一页。

温泉箴

治平三年。尹光臣立石，杨方平书丹。一册，有"二铭书屋珍藏"印。

醴泉王安礼等题名

熙宁元年。一页。

七星岩康卫等唱和诗

熙宁二年。陈恽书。一页。

虔州重修储潭庙记

熙宁三年。一页。

泷冈阡表

熙宁三年。欧阳修撰并书。一册。

朝奉郎赵宗道墓志

熙宁四年。韩琦撰,李中师并书。一页,复一页。

秦王宫诸丧祔悼园记

熙宁五年。吴道签书。一页,复一页。

宗室陈国公祔葬记

熙宁六年。马士明书。一页。

浯溪柳应辰题名

熙宁六年。一页。

骑牛留槎二图

熙宁六年。刘涣撰序,陈禹俞诗并书,何称跋。二页。

孔舜亮祖桧诗

熙宁七年。一页。

三洲岩金君卿题名

熙宁八年。一页。

韩魏公墓志

熙宁八年。陈荐撰,王敏求书。一页。

孔舜亮灵岩寺诗

熙宁九年。释智岸书。一页。

表忠观碑

元丰元年。苏轼撰并书。朱拓八页,复翻本二套各八页。

鲜于侁灵岩寺诗

元丰二年。一页。

昆阳城赋

元丰二年。苏轼书。一页。

郭浑墓志

元丰四年。舒亶撰,陈诜书。一页。

飞英寺释迦如来成道记

元丰五年。唐王勃撰,僧元耀书。一页。

楚颂

元丰七年。苏轼书。一页。

杨景略等祷雨卞山白龙洞题名

元丰二年。一页。

海市诗

元丰八年。苏轼撰并书。一页。

吕惠卿题兴安王庙诗

元丰八年。一页。

惠因院贤首教藏记

元祐元年。章衡撰,唐之问书。一页。

长清县真相院释迦舍利塔记

元祐二年。苏轼撰并书。一页。

题泰山诗

元祐二年。撰书姓名泐。一页。

武溪深诗

元祐二年。蒋之奇撰,末有李修跋。一页。

郭祥正游石宝篇

元祐三年。一页。

赠李方叔马券

元祐四年。苏辙撰并书,后有苏辙诗、黄庭坚跋。一页。

卫州新乡县儒学记

元祐五年。詹文撰,杜常书。一页。

郓州州学新田记

元祐五年。尹迁撰,李伉书。一页。

唐凌烟阁功臣画像并赞

元祐五年。游师雄撰,不全。四页。

宸奎阁碑

元祐六年。苏轼撰并书。明万历时重刻。一页,复一页,又一册。

刘概诗

元祐六年。一页。

醉翁亭记

元祐六年。欧阳修撰，苏轼书。一册，又行书本八页。

庐山七佛偈

元祐六年。黄庭坚书。一页。

蔡安持灵岩诗

元祐七年。一页。

玉女阁游师雄题名

元祐九年。一页。

中山松醪赋

元祐九年。二页。

刘松茂等宇文公神宇题名

元祐八年。一页。

卫州新乡县修太公庙碑

绍圣元年。邢泽民撰。一页。

草堂寺王济叔白耘叟题名

绍圣元年。一页。

行香子词

绍圣二年。一页。

重修尧圣庙碑

绍圣二年。李勃、吴愿合撰，张洞书。一页。

吴道子画孔子案几坐像

绍圣二年。有太祖真宗二赞孔宗寿记粤西金石略作夫子杏坛图。

一页。

温泉薛俅题名

绍圣二年。二页。

权知陕州军事游师雄墓志

绍圣四年。张舜民撰，邵篪书。一页。

武陵三洲洞苏轼题名

元符三年。一页。

魏王告词

　　元符三年。一页。

崇明寺大佛殿庄功德记

　　元符三年。李潜撰并书。破成四页。

先圣庙记

　　建中靖国元年。朱之纯撰。一页。

重书唐李翰谒比干庙碑

　　建中靖国元年。张淇书。一页。

三十六峰赋

　　建中靖国元年。楼异撰，僧昙潜书。一页。

重建南山亭榭诗

　　建中靖国元年。谭粹撰并书。一页。

青原山诗

　　建中靖国元年。黄庭坚撰并书，洪炎跋、刘沔书。八页。

渊明诗

　　建中靖国元年。黄庭坚书。八页。

黄龙晦堂和尚书法疏

　　崇宁元年。黄庭坚书。七页。

嵩山竹林寺感应罗汉洞记

　　崇宁元年。大定二十九年重刻。一页。

陕州新建府学记

　　崇宁元年。张励撰并书。一页。

岱顶郝樗年等题名

　　崇宁初元。一页。

太原方山昭化院诗二种并牒

　　崇宁二年。

讲堂洞陈性甫等题名

　　崇宁三年。一页。

动静交相养赋

崇宁三年。米芾书。五页。

重修济远冯将军绲碑

崇宁三年。下有张禀序,任忠亮书。一页。

徽宗颁县令手诏

崇宁四年。御制并书。一页。

元祐党籍碑

崇宁五年。蔡京书,有嘉定辛未沈暐跋。一页,又一册。

范致冲桃源洞诗

大观元年。一页(破)。

泰山后土殿范致君题名

大观元年。一页。

山东观城八行八刑条制碑

大观元年。一页。

章吉老墓表

大观元年。米芾撰并书。一页。

五礼记

大观二年。四页。

温泉李德初题名

大观四年。一页。

傅太光题名

政和四年。一页。

大周西明寺圆测法师塔铭

政和五年。一页。

陈氏之殇寂之墓志

政和七年。一页。

范坦题子晋祠诗

宣和元年。一页。

岳祠钱伯言题名

宣和元年。一页。

温泉开封向子山题名

　　宣和二年。一页。

长清令白彦惇题证明诗

　　宣和三年。一页。

孔庙高士瞳题名

　　宣和四年。一页。

超化寺王仍子施谷斋僧祝寿记

　　宣和五年。一页。

登封免抛科朝旨碑

　　宣和五年。一页。

天庆禅院达大师塔铭

　　宣和五年。一页。

紫虚谷卢汉杰等题名

　　宣和七年。一页。

邢侑诗

　　靖康元年。一页。

碧云亭记

　　建炎二年。杨晕撰。一页。

三洲岩赵庆裔题名

　　绍兴二年。一页,复一页。

送张紫岩北伐诗

　　绍兴五年。岳飞撰并书。一页。

"墨庄"二大字

　　绍兴六年。岳飞书。一页,复一页。

刘仙岩张平叔真人歌

　　绍兴十八年。张仲宇书。一页。

高宗籍田手诏

　　绍兴二十年。御制并书。一页,复一页。

妙喜泉铭

绍兴二十七年。张九成撰并书。一页，复一页。

南溪山佘先生论金液还丹歌诀

绍兴二十二年。一页。

黄箓醮感应颂

绍兴二十二年。一页。

苏钦游药水岩诗

绍兴二十九年。一页。

灵岩陈樵等题名

绍兴三十一年。一页。

陈从古浯溪诗

绍兴三十一年。一页（破）。

朝阳亭记

乾道二年。张孝祥撰。一页。

登七星山诗

张孝祥撰。一页。

皇子节度使魏王诏书

乾道十年。一页。

三洲岩詹仪之题名

淳熙三年。一页。

壮节堂记

淳熙三年。朱子撰，黄铢书。一页。

吴山英显武烈忠佑广济王像记

淳熙四年。陈师中刻。

三高祠记

淳熙六年。范成大撰。四页。

杨绛伯次韵刘敬子栖霞洞诗

淳熙七年。一页。

江宁藩署普生泉题字

淳熙十三年。一页。

孔林图

> 绍熙元年。或作"鲁国碑",又名"曲阜林庙图"。一页,又"乾隆丙戌岁仲秋月上浣蓴坡书屋敬藏"一页。

鹿岩商元左慕容公题名

> 绍熙五年。二页。

山河堰落成记

> 绍熙五年。晏袤撰。一页。

郭君开通褒斜碑释文

> 庆元元年。晏袤撰。一页。

龙虎山尚书省牒

> 庆元三年。下有大观二年和政和四年、五年、六年四牒,王道坚二表。一页。

魏潘宗伯等题名释文并跋

> 庆元元年。晏袤书。一页。

七星岩蔡晋卿等题名

> 庆元六年。一页。

重修智者广福寺碑

> 嘉泰三年。陆游撰并书。一页。

九成台"诗境"二大字

> 开禧三年。嘉定四年,刻于武溪深碑阴,陆游书,方信孺作记,下有方孚若诗。一页。

处州应星楼记

> 开禧三年。叶宗鲁撰,何澹书。一页。

石门唐安鲜于申之题名

> 嘉定三年。一页,复一页。

光山学记

> 嘉定五年。刘枢撰,郭绍彭书。一页。

肇庆府陆侃墓志

> 嘉定壬申。侄垣撰。一页。

吕愿忠华景洞记

　　一页。

处州重刊孔子庙碑

　　嘉定十七年。唐韩愈撰,陈孔硕书。一页。

虞刚简灵岩寺诗

　　宝庆二年。一页,复一页。

石门赵彦呐等题名

　　宝庆二年。后有释衮雪诗。一页。

无上宫主访蒋晖诗

　　绍定二年。下有蒋晖跋。一页。

玉盆曹济之等题名

　　绍定二年。一页。

温国司马文正公祠堂记

　　绍定三年。一页。

周弼等卜山龙洞题名

　　绍定五年。一页。

七星岩赵崇垓等唱和诗

　　二页。

太学灵通庙牒

　　端平三年。一页。

云台散吏眉山程公许等黄龙洞题名

　　嘉熙三年。一页。

唐刺史公夏历碑记

　　淳祐改元。历模志。一页。

刘燧叔大云岩诗

　　淳祐二年。一页。

西凤岭曾□正诗刻

　　淳祐三年。一页。

苏良七星岩诗

咸淳元年。一页。

比丘斯举铸钟诗

咸淳二年。二页。

赣州嘉济庙记

咸淳六年。文天祥撰，吴观书。一页。

廖邦□鼓山祝圣所留题

咸淳九年。一页。

陈宗礼淡山岩诗

景定三年。二页。

太学忠佑庙敕封碑

德祐元年。一页。

宋度宗世母虞氏墓志

德祐乙亥正月。子赵孟寮志。一页。

孔庙从祀先贤先儒赞

真宗时张齐贤等制，明嘉靖间重刻。四页。

李尧文证明龛诗

无年月。一页（破）。

归去来辞

无年月。苏轼书，下有跋。一页。

大江东去词

无年月。苏轼撰，黄庭坚书。六页。

永州淡山岩诗

无年月。黄庭坚撰并书。一册。附：张九成妙喜泉铭。

朱子白鹿洞学规

无年月。二页，复二页。

汝州帖

无年月。三册。

竹林七贤图

无年月。一页。

"静廉"二大字

　　无年月。朱子书。一页。

观稼诗

　　无年月。米芾撰。四页。

唐诗

　　无年月。米芾撰，后有明人跋。七页。

丰乐亭记

　　无年月。欧阳修撰，苏轼书。明嘉靖间重刻。三页。

南岳宣义大师梦英十八体书

　　无年月。一页。

少林寺祖达磨颂

　　无年月。黄庭坚撰并书。一页。

伯光启

　　无年月。米芾撰并书。一页。

参佛偈

　　无年月。米芾撰并书。一页。

韩退之合江亭诗

　　无年月。张栻书。二页（断成八页）。

"易有太极"一段

　　无年月。朱子书。五页。

赠邵尧夫四绝句

　　无年月。朱子书。五页。

"勿求人知，而求无知；勿求同俗，而求同理"十六字

　　无年月。朱子书。一页。

"福寿"二大字

　　无年月。朱子书。一页，复六页。

温泉吴机等题名

　　无年月。一页。

徐啬题名

无年月。一页。

尚书九德章

无年月。二页。

虞城县古迹序

绍圣中县令章炳文立。见《鲒埼亭集跋》。一页。

崔清献要语

无年月。一页。

李日煜淡山岩诗

无年月。一页。

唐杜甫宋刘拱张昌祖灵岩诗汇刻

无年月。一页。

钱唐王霭□石咏

无年月。一页。

翁梦鲤和许东水七星岩诗

无年月。一页。

翁梦鲤诗

无年月。一页。

张维七星岩诗

无年月。一页。

黄克晦七星岩诗

无年月。一页。

李士簦七星岩诗

无年月。一页。

萧渊言三洲洞诗

无年月。一页。

刘九光冰井寺诗

无年月。一页。

朱学熙诗

无年月。一页。

"碧桂山林"四大字

无年月。一页。

禹陵窆石赵与陛题名

无年月。一页。

桂阳令冯□题晞阳岛诗

无年月。一页。

孔子画像

年月泐。潘根摹,上有米芾赞。

方淇暨夫人墓志

年月泐。叶之表撰,胡干化书。

东坡乳母任氏墓志

元丰二年。苏轼撰并书。一页,复一页。

飞白"冰壶洞"三字

无年月。一页。

扬国夫人墓砖文

无年月。一页。

"第一山"三大字

无年月。米芾书。一页。

诸葛武侯出师表

无年月。岳飞书。三十九页。

"福寿"二大字

无年月。陈抟书。一页,复二页。

"双龙洞"摩崖三大字

无年月。一页。

双龙洞摩崖非丘子诗

无年月。一页(破)。

颜延之五君咏

无年月。黄庭坚书。四页。

赵与愿圹铭

年月泐。子孟举志。

辽

涿鹿山云居寺续秘藏石经记

天庆八年。僧志才撰，惟和书。八页。

金

沂州普照寺碑

皇统四年。仲汝尚撰，集柳公权字即"琅玡碑"。

栖霞庄朗然子诗

天德二年。刘希哲述，王琳书。一页。

密县修德观问道碑

贞元三年。刘文饶撰并书。一页。

重修紫虚元君殿记

正隆二年。韩迪简撰，韩翊书。一页。

古柏行

龙岩行书，查其人姓任、名询、字君谋，易州人，正隆时进士。一页，又一册。

敕赐龙泉院额

大定三年。一页。

博州重修庙学记碑阴

大定二十一年。王遵古撰，子庭筠书。一页（破）。

赵摅题苏门诗

大定二十七年。一页。

魏夫人祠降御香纪事碑

泰和元年。康国材书。一页。

王仲通首阳吊夷齐诗

泰和四年。一页。

华严堂藏经记

泰和八年。唐□华撰，冯□□书。一页。

贾将军墓碑

大安元年。张文纪撰，陈邦彦书。一页。

游圭峰草堂寺诗

大安元年。释普定书。一页。

重修中岳庙记

大安三年。赵亨元撰，杨仲通书。一页。

徐州观察使孟邦雄墓志

阜昌四年。李果卿撰，李肃书。一页。

华夷图

阜昌七年。释文正书。一页。

元

云阳山寿星寺记

蒙古中统元年。僧道选撰，任革书。一页。

天门铭

蒙古中统五年。杜仁杰撰，严忠范书。一页。

默庵记

蒙古至元四年。集颜真卿书。一册。

李公决水修街记

蒙古至元十二年。寇成撰，耶律元书。一页。

孚应通利王庙记

蒙古至元十四年。论志元撰，李铎书。一页。

重阳宫无为真人马宗师道行碑

至元二十年。王利用撰，道流孙德彧书。二册。

古文道德经

至元二十九年。宪宗朝高翙篆,李道谦跋正书。四页。

吴兴空相寺碑

至元二十九年。赵孟頫书,释行春立。一页,复二页。

济阳县重修庙学记

至元三十一年。杨文郁撰,赵孟頫书。一页,复一页。

徐世隆记梦五言诗

元贞元年。一页。

刘赓百门山诗

大德元年。一页。

山东曲阜孔庙加封圣号碑

大德十一年。蒙古文书,释文正书。一页。

陕西三原孔庙加封圣号碑

大德十一年。邵悦古书。一页。

密县重修文庙记

至大元年。田天泽撰,李果书。一页。

万安寺茶榜

至大二年。僧溥光撰并书。八页。

重建无碍寺记

皇庆二年。苏垲撰。一页。

少林寺开山禅师裕公碑

延祐元年。程钜夫撰,赵孟頫书。一页。

长兴州修建东岳行宫碑

延祐元年。赵孟淳撰,赵孟頫书。一页。

重阳宫敕藏御服碑

延祐二年。赵世延撰,赵孟頫书。一页。

七观

延祐四年。袁桷撰,赵孟頫书。一册。

大都三禅会疏

延祐五年。一页。

延庆寺法智大师行业碑

延祐六年。赵抃撰,赵孟頫书。一页。

重建乾明广福寺观音殿记

延祐七年。胡应青撰,赵孟頫书。二册。

处州万象山崇福寺记

延祐七年。僧明本撰,赵孟頫书。一页。

大瀛海道院记

至治二年。吴澂撰,赵孟頫书。一页。

陕州重修庙学记

至治二年。王翃撰,王敬先书。一页(断)。

许州天宝宫创建祖师碑

泰定二年。吴澄文撰,程璧书。六页(分拓)。

大龙泉宝云寺碑

泰定二年。赵孟頫撰,释德谦书。一页。

代祀中岳记

泰定三年。吴津撰,李泰书。一页。

盐县大礼普化去思碑

致和元年。赵琏撰,林思明书。一页。

大真人张留孙碑

天历二年。赵孟頫撰并书。即俗呼"道教碑"。一页。

孔庙加封启圣王孔圣夫人及四配二程制

至顺二年。一页。

东阳县东岳乾元宫兴修记

至顺四年。胡助书。一页。

汪民望致祭阙里题名

至元三年。一页。

新撚玉佛殿记

至元五年。沙门邵元撰,智升书。一页。

少林寺息庵禅师碑

至正元年。沙门邵元撰，法然书。一页。

提学弋公谷神道碑

至正二年。赵□书。一页。

郑州大觉寺藏经记

至正二年。李谦撰，沙门惟妙书。一页。

宣圣诞辰记

至正三年。一页。

萧山觉苑寺兴造记

至正三年。赵篔翁撰，赵宜浩书。一页。

帖谟尔普化谒召公庙诗

至正三年。一页。

重修神道观碑

至正五年。申嵩撰并书。一页。

贾鲁谒岱宗祠诗

至正五年。一页。

双岩永镇庵记

至正五年。刘文庆撰，许广大书。一页。

观音堂记

至正六年。许广大撰并书。三页。

终南草堂寺诗

至正十二年。僧溥光撰并书。一页。

浦阳五贤赞

至正十二年。戴良撰，危素书。一页。

县尹李公去思碑

至正十六年。孟居正撰，牛嘉书。一页。

东屿海和尚塔铭

至正二十一年。虞集撰，揭傒斯书。一页。

中书平章中丞祀宣圣庙记

至正二十一年。孙翥撰，完哲书。一页。

周公庙润德泉碑

> 至正二十五年。孔克任撰并书。一页。

全真开教秘语之碑

> 无年月。一页。

阳州城隍庙基址碑

> 年月泐。一页。

"普觉堂"三大字横额

> 无年月。赵孟頫书,释淳朋立。一页,复一页。

"天宁万寿禅寺"六大字

> 无年月。赵孟頫书。一页。

姚文献公墓道碑

> 无年月。一页(破)。

天冠山诗

> 无年月。赵孟頫书。一册。

"银河洗甲"四大字

> 无年月。张集馨书。一页。

续收暂录

静明劝邑义垣周等造像铭

> 北齐天保八年。一页。

阳华岩铭

> 唐永泰二年。元结撰,瞿令问三体书。一页。

赵懿简神道碑

> 宋元祐七年。范祖禹撰,蔡京书。一页。

江东宣慰使珊竹公神道碑

> 元至大□□。姚燧撰,赵孟頫书。一页。

百塔寺心经

> 六页。

断千字文

　　张旭书。五页。

争坐位帖

　　一页,复二页,又一册(又临本九页)。

肚痛帖

　　张旭书。宋时重刻陕本。一页。

李氏三坟记

　　唐大历二年。李季卿撰,李阳冰书。二页。

越州都督□□定公于德芳碑

　　唐麟德元年。于志宁撰,苏季子书。一页。

金吾卫将军臧希晏碑

　　唐大历五年。张□撰,韩秀弼书。二页。

隋文州总管陆使君让碑

　　唐贞观二十七年。陈□□撰,郭俨书。一页。

石柱经文

　　一页。

梓州刺史冯宿神道碑

　　唐开成十一年。王超撰,柳公权书。一页。

燕公于志宁碑

　　唐乾封元年。令狐德棻撰,子立政书。二页。

荐福寺恒律师志文

　　唐开元十四年。一页。

宣州司功参军魏邈墓志

　　唐元和五年。子匡赞撰并书。一页。

处士马寿墓志

　　唐显庆三年。一页。

唐正议大夫李才仁墓志

　　无年月。一页。

杨君夫人赵氏墓志并盖

唐元和十五年。顾方肃撰。二页。

北周贺毛植墓志

北周保定四年。一页。

卧龙寺黄叶和尚墓志

唐武德三年。许敬宗撰，欧阳询书。一页。

唐将仕郎房怀亮墓志

周武则天延载元年。一页。

唐军器使□君夫人王氏墓志

唐大中十四年。一页（断残）。

唐参军卢士琼墓志

唐大和元年。欧阳溪书。一页。

唐云麾将军陈志清墓志

一页。

唐道王府典军朱远墓志

唐咸亨四年。一页。

隋�│州弘教寺舍利塔铭

欧阳询书。一页。

唐朝议郎韦希损墓志

唐开元八年。子璞生书。一页。

唐刘继墓志

唐大中四年。徐有章撰。二页。

唐李仍叔女德孙墓志

唐元和十三年。一页。

姚秦辽东太守吕宪葬记

明弘治四年。一页。

唐忠武将军索思礼墓志

唐天宝三载。一页。

唐金吾卫宋运夫人墓志

唐开元十二年。一页。

隋洪州总管苏慈墓志

隋仁寿三年。一页。

北齐功曹李琮墓志

北齐武平二年。一页。

唐韦敏夫人李氏墓志

唐开成四年。于□□书。一页。

李从证墓志

唐大中四年。尹震铎撰。一页。

唐残墓志五种

五页。

后周广慈禅院记

一页(残)。

宋重刻峄山碑

宋淳化四年。陕本,二页。

宋重刻智永千字文

宋大观己丑。正草二体,二页。

藏真帖、律公帖

宋元符三年重摹。一页。

慎刑箴

与劝慎刑文同时刻。晁迥述,卢经书。一页。

张仲荀抄高僧传序

陶谷撰,梦英书。一页。

宋重修文宣王庙记

宋建隆二年。刘从义撰,马昭吉书。一页。

金京兆重修府学记

金正隆二年。李栗撰,潘师雄书。一页。

宋刻梁僧彦修草书

宋嘉祐三年。二页,复一份,六页。

小学规

宋至和元年。裴衿书。一页。

中书札子又牒中书门下

宋景祐二年。二页。

□□禅师偈

宋大中祥符三年。僧静己书。

程子四箴

十五页(不全)。

新释圣教序

宋端拱元年。太宗御制,僧云胜书。一页。

王云等题名

宋宣和四年。一页。

赠梦英大师诗

宋咸平元年。陶谷等三十二作。僧正蒙书。一页,复一页。

汉董孝子黯残碑并碑阴

唐大历十二年立。徐浩书。二页,又光绪十七年孝碑亭记,一页。

朱鲔石室画像

八幅无字。八页。

大隋皇帝舍利宝塔下铭

正书,一册,有“二铭书屋珍藏”印。

宣禄府折冲都尉墓志

唐天宝六载。一页。

芦州巢县令息尚真墓志

周长安三年。一页。

干禄字书

唐颜元孙撰,颜真卿书。一册,残损,有“二铭书屋珍藏”印。

南山摩崖中庸语

司马光书。一页。

南山摩崖乐记语

一页。

南山摩崖家八卦

　　一页。

"云房"二大字

　　无年月。题钟离笔。一页。

莲华经

　　丰坊书。一册。

宝贤堂集古法帖十二卷

　　清康熙十九年钩补本。六册。

三长物斋金石丛珍

　　清黄本骥集。一册。

古砖文

　　清光绪十年四月。陆存斋赠。五十二页。

附录：印本

黄敬舆太史临九成宫醴泉铭

　　清光绪八年。黄自元临。光绪木刻本。一册。

魏李壁碑

　　民国十六年。上海文明书局石印本。一册。

魏贾使君碑

　　民国十年。上海有正书局石印本。一册。

魏孝昌石窟碑

　　民国八年。上海有正书局石印本。一册。

魏齐造像二十品

　　民国十三年，上海有正书局石印本。一册。

星录小楷

　　童式规书。石印本。一册。

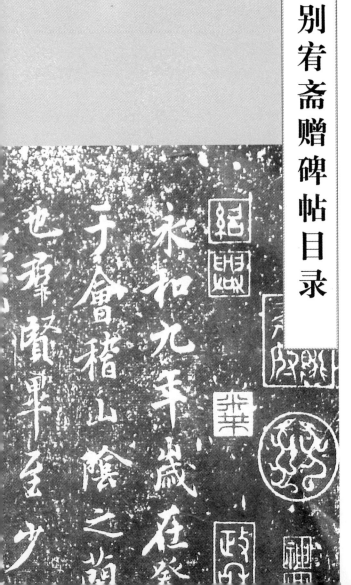

别宥斋赠碑帖目录

编次◎谢典勋

别宥斋捐赠碑帖整理小记

一九七九年九月,朱赞卿先生家属将"别宥斋"藏书及文物捐赠给天一阁,其中也包括了一部分碑帖。由于捐赠时书目和碑目按顺序号混编,一时难以分清,故未能及时整理编目。

这次整理,先从书目中逐件摘出碑帖目,制成卡片,然后按年代、性质分类排列,再和现存"别宥斋"碑帖逐一核对。但在校核中发现尚有一部分碑帖的目录和藏品不符,即目录中有的,但未见藏品,或有藏品,而目录中未见著录。出现这种情况大体上有这样几方面原因:

(一)"别宥斋"藏书在"文革"初期曾被查抄,并以此作为"罪证"在不同地点多次举办过展览,由于反复搬动和保管不善,现存碑帖次序凌乱,散页很多。

(二)捐赠之前,"别宥斋"被查抄图书文物曾由市图书文物清理小组接收,由于当时正处于动乱时期,未能及时整理,长期堆放于库房内,并有可能和其他查抄图书相混。

(三)在当时情况下,编目工作也比较粗糙,著录过于简单,名称、年代、数量等均未仔细校核,有的记载不确。

由于上述原因,给整理工作带来不少困难。同时在现存"别宥斋"碑帖中,除完整和可辨认者外,尚有一部分由于虫蛀严重和散乱不堪而无法整理。这次整理只能以现有碑帖为基础,逐件认定并与原编目中未载或漏载的予以补入;原编目中有著录但无法找到实物的,抄存目录,留待以后在散乱部分中继续查找。

经过整理,"别宥斋"捐赠的碑帖共五百三十七种,一千三百零九页(册),复品一百七十七页(册)。其中,拓本四百零四种,一千一百三十页(册),复品一百三十五页(册);印本一百三十三种,一百七十九册,复本

四十二册。拓本中包括秦汉到民国各个历史时期的碑帖拓片,数量较多的为唐碑,有一百三十种,其余则只有几种或几十种。拓片中除石刻拓片外,还有少量为木板、古砖、古砚、泉币、金文残陶和印章等拓片。

由于碑帖在"别宥斋"藏品中不占主要地位,故数量不多,品种也较杂。但也有几个特点值得一提:

第一,唐代名碑多。如虞世南的《孔子庙堂碑》、欧阳询的《九成宫醴泉铭》、褚遂良的《雁塔圣教序》、薛稷的《信行禅师碑》、敬客的《王居士砖塔铭》、欧阳通的《道因法师碑》、颜真卿的《麻姑仙坛记》、李邕的《麓山寺碑》、柳公权的《玄秘塔碑》等,都是海内外闻名的书法佳作。还有武则天所书的《升仙太子碑》,被誉为"妇女书碑,始此一石",十分难得。

第二,汇刻法帖多。这是"别宥斋"所藏碑帖中一大特色,总计有六十六种,既有《小百汉碑》、《龙门造像石刻》、《唐墓志精拓本选》等汇刻,又有宋《淳化阁法帖》等丛帖,如宋《大观帖》、《星凤楼帖》、《宝晋斋法帖》,明《戏鸿堂法书》、《郁冈斋帖》、《玉烟堂帖》、《勃海藏真帖》,清《快雪堂书》、《滋蕙堂墨宝》、《天香楼藏帖》、《采真馆法帖》、《湖海阁藏帖》、《耕霞溪馆法帖》等,汇集了历代名家手迹,堪称是宝贵的书法史资料和习字范本。

第三,地方碑帖。这方面碑帖数量虽然不多,但都和宁波地方史事有关,有的还未见于志书著录,可补其不足。如明洪武十一年《祭天童寺宏智和尚文》、清顺治时《召天童寺道忞和尚来京》和《封天童寺宏觉禅师敕》,还有《重建泽民庙碑铭》以及甬上书法家梅调鼎、钱罕、赵叔孺、高振霄等书写的地方人士墓志等。

此外,碑帖中印本占了五分之一强,大部分为新中国成立前上海有正书局、文明书局、商务印书馆、神州国光社、艺苑真赏社等出版机构所印,其中有相当精美的珂罗版印本,也有很普通的石印本。由于有些印本选择的底本甚佳,印刷精良,且内容较为完整,有助于对碑碣拓片的研究和鉴别,故也具有一定的收藏价值。

谢典勋

单刻

周

明拓石鼓文

一册。

石鼓文

一册（虫蛀）。

秦

泰山石刻二十九字

旧拓一页。

泰山石刻残字

拓片二页。

峄山刻石

秦始皇东巡刻石，李斯篆书。宋淳化四年郑文宝重摹本。一册。

会稽刻石

秦始皇东巡刻石。元至正初申屠駉重刻，清嘉庆元年钱泳按申屠氏旧藏双钩重刻并题记。篆书一页。

汉

甘泉山刻石残字

元凤二年。三页，复一页（三石合拓），书体在篆隶之间。

三老讳字忌日记

建武二十八年。隶书一页。

开通褒斜道摩崖刻石

永平六年。隶书一册。

大吉买山地记

建初元年。摩崖刻石,拓片一页。

冯焕神道阙

永宁二年。碑额二页。

裴岑纪功碑

永和二年。隶书一页。

武氏石阙铭

建和元年。隶书一册。

武斑碑

建和元年。隶书二页。

石门颂

建和二年。摩崖刻石,隶书二页。

乙瑛请置百石卒史碑

永兴元年。隶书一册。

孔君碑

永寿元年。隶书一页。

孔庙礼器碑

永寿二年。隶书一册。

孔庙礼器碑

永寿二年。隶书一页,复一页。

孔宙碑

延熹七年。隶书一页,复二册。

西岳华山庙碑

延熹八年。隶书一册,旧拓。

史晨前碑

建宁二年。隶书一页。

史晨后碑

　　建宁二年。隶书一册,复二册(虫蛀)。

孔彪碑并碑铭

　　建宁四年。隶书二页,又一册(无碑阴)。

李翕墓志

　　建宁四年。隶书一页。

郙阁颂

　　建宁五年。隶书一册。

杨淮表记

　　熹平二年。隶书一页。

闻喜长韩仁铭

　　熹平四年。隶书一册。

原拓万氏汉石经研

　　熹平四年。清道光三年万承纪拓。隶书一册。

白石神君碑

　　光和六年。隶书一页。

张迁碑及碑阴

　　中平三年。隶书二页,又一册(无碑阴)。

汉益州太守高君阙

　　无年月。隶书四页。

汉刘君残碑两方

　　无年月。拓片一页。

汉残石

　　无年月。拓片一页。

三国

三体石经

　　魏正始中刻。古文、篆、隶三体拓片六页。

晋

朱曼妻薛氏买宅地券

　　咸康三年。篆书一页。

兰亭集序

　　永和九年。王羲之书。楷书一册。

姜氏兰亭序

　　永和九年。姜尧章、翁方纲跋。楷书一册。

兰亭序

　　永和九年。王羲之书,张金界奴钩摹。一册。

兰亭序

　　永和九年。王羲之书,松巘福增格跋。一册(虫蛀)。

兰亭序

　　永和九年。王羲之书。一册。

王羲之书小楷兰亭序

　　一册。

砖拓

　　隆和、太和间。拓片一册。

洛神赋

　　王献之书。一页,复二页。

好大王碑

　　义熙十年。王羲之书。隶书二页。

南北朝

中岳嵩高灵庙碑

　　北魏太安二年。寇谦之立。楷书一页。

石门铭

北魏永平二年。王远书。楷书一页。

论经书诗

北魏永平四年。郑道昭诗刻。楷书二页。

郑文公下碑

北魏永平四年。楷书一册。

云峰山观海诗

北魏。郑道昭刻。楷书一页。

魏故怀令冯君子璨妻孟夫人墓志铭

北魏延昌元年。楷书一页。

温泉颂

北魏延昌年间。楷书一页。

刁遵墓志铭

北魏熙平二年。楷书一册。

贾使君之碑

北魏神龟三年。楷书一页。

司马昞墓志铭

北魏正光元年。楷书一册。

张猛龙碑

北魏正光三年。楷书三页。

高贞碑

北魏正光四年。楷书一页。

孙辽浮图之铭记

北魏正光五年。楷书一页。

李超墓志铭

北魏正光六年。楷书一页,又一册。

朱奇墓志铭

北魏孝昌二年。楷书一册。

元公墓志铭

北魏孝昌二年。楷书一页。

张黑女墓志

北魏普泰元年。楷书一页(此系摹本)。

张法寿造像

东魏天平二年。楷书一页。

砖拓

东魏天平二年。有"别宥手拓"印和马廉藏印。拓片一页。

魏三十人造像

东魏武定八年。楷书一页。

张景晖造像记

北齐天保五年。楷书一页。

铜造像等

北齐武平元年。拓片四页。

永显寺石像碑

北齐武平二年。拓片四页。

魏碑

无年月。拓片三页。

陈元珍等造像

无年月。楷书一页。

尹继伯等造像

无年月。楷书一页。

魏造像

无年月。拓本一册。

邑师惠献等造像

无年月。楷书一页。

隋

龙藏寺碑

开皇六年。张公礼书,楷书存一册(上)。

曹子建庙碑

　　开皇十三年。隶书一册。

陈黑闼造像记

　　开皇十六年。楷书二页。

美人董氏墓志铭

　　开皇十七年。楷书一页。

苏孝慈墓志铭

　　仁寿三年。楷书一页,复一页。

太仆卿元公墓志铭　元公夫人姬氏墓志

　　大业十一年。楷书二页。

唐

女子苏玉华墓志铭

　　武德二年。欧阳询撰并书。楷书一页。

孔子庙堂碑

　　武德九年。虞世南撰并书。楷书一册。

夫子庙堂碑

　　武德九年。王旦书额,虞世南撰并书。楷书一册。

孔子庙堂碑

　　武德九年。虞世南撰并书。楷书一页(残破)。

昭仁寺碑

　　贞观四年。朱子奢撰,传为虞世南书。楷书一册,复二册。

化度寺邕禅师舍利塔铭

　　贞观五年。李百药撰,欧阳询书。楷书一册。

房彦谦碑

　　贞观五年。李百药撰,欧阳询书。隶书一页,碑侧一页,篆额一页,
　　复十一页,又一册。

九成宫醴泉铭

贞观六年。魏徵撰,欧阳询书。楷书一册,复一册(不全)。

虞恭公温彦博碑

贞观十一年。岑文本撰,欧阳询书。楷书一册,复一册(蛀)。

司马裴君碑(裴镜民碑)

贞观十一年。李百药撰,殷令名书。楷书一册(缺两页)。

张琮碑

贞观十三年。于志宁撰。楷书一册(蛀)。

孟法师碑

贞观十六年。岑文本撰。褚遂良书。楷书一册(残)。

皇甫诞碑

贞观十七年。于志宁撰。欧阳询书。楷书一册,复三册。

晋祠碑阴题名

贞观年间。楷书一页。

王师德等造像

永徽元年。楷书一页。

汤府君妻伤氏墓志铭

永徽二年。楷书一页。

房玄龄碑

永徽三年。褚遂良书。楷书一册(不全)。

王居士砖塔铭

显庆三年。上官灵芝撰,敬客书。楷书一册,旧拓。

卫景武公碑(李靖碑)

显庆三年。许敬宗撰,王知敬书。楷书一册,复一册。

善庆寺舍利塔记

显庆四年。楷书一页。

道因法师碑

龙朔三年。李俨撰,欧阳通书。楷书一册,又一册(残)。

唐三藏圣教序

龙朔三年。褚遂良书。楷书一册。

韩宝才墓志

咸亨四年。楷书一册。

王留墓志铭

仪凤四年。楷书一册。

故朝请大夫张君墓志铭

永淳二年。楷书一页。

故魏州昌乐县令孙君墓志铭

文明元年。楷书一页。

庞德威墓志铭

垂拱三年。楷书一页。

孙过庭书谱释文

垂拱三年。陈香泉释文并记。草书一册。

孙过庭书谱释文

垂拱三年。草书一册。

乙速孤神庆碑

载初二年。苗神客撰，释行满书。楷书一册。

张庆之墓志铭

天授三年。楷书一页。

升仙太子碑

圣历二年。武则天撰并书。行书一册。

萧元春造像赞

长安三年。王无惑书。楷书一页。

姚元景造像碑

长安四年。楷书一页。

法琬法师碑

景龙三年。释承运撰，刘钦旦书。楷书一册。

故将军史公石像铭

延和元年。楷书一页。

处士故胡君佺墓志

开元三年。楷书一页。

崇化寺西塔墓记

开元六年。楷书一页。

李思训碑

开元八年。李邕撰并书。行书一册,复一册。

兴福寺半截碑

开元九年。释大雅集王羲之书。行书一页,又一册。

曹氏谯郡君夫人之墓志铭

开元十一年。行书一页。

高福墓志

开元十二年。孙翌撰。行书一册。

香积寺主净业法师灵塔铭

开元十二年。毕彦雄文。楷书一页。

大荐福寺大德思恒律师志文

开元十四年。楷书一页。

纪太山铭

开元十四年。唐玄宗李隆基撰并书。摩崖刻石,隶书一册(散页未
装订)。

法澄法师塔铭

开元十七年。楷书一册。

麓山寺碑(岳麓寺碑)

开元十八年。李邕撰并书。行书一册。

大智禅师碑

开元二十四年。严挺之撰,史惟则书。隶书一册(蚀)。

西山广化寺无畏不空和尚塔记

开元二十五年。楷书一册。

元复业墓志

开元二十八年。行书一页。

田仁琬德政碑

开元二十八年。徐安贞撰,苏灵芝书。行书一册(蛀)。

多宝塔铭

开元二十九年。楷书一页。

奉国寺故上座龛茔记

天宝四载。吴镇撰,崔英书。楷书一页。

孝经碑

天宝四载。隶、篆、草书一页。

佛顶尊胜陀罗尼神咒

天宝七载。张少悌书。行书一页。

多宝塔感应碑

天宝十一载。岑勋撰,颜真卿书。楷书一册,复二册(有缺页)。

唐人楷书

天宝十一载。一册。

中岳永泰寺碑颂

天宝十一载。沙门靖彰撰,荀望书。楷书一册。

段常省塔铭

天宝十二载。楷书二页(蛀)。

东方朔画赞碑

天宝十三载。颜真卿书。楷书三页。

张安生碑

天宝十四载。丘颖书。楷书一页。

张希古墓志

天宝十五载。田颖书。行书一册。

刘智墓志

天宝十五载。苏灵芝书。楷书一册(不全)。

缙云城隍庙碑

乾元二年。李阳冰书,宋宣和五年县令吴延年重刻题记。篆书一册。

故朝请大夫陈府君墓志

上元元年。楷书一页。

臧怀恪碑

广德元年。李秀岩题额,颜真卿撰并书。楷书一册。

争座位帖

广德二年。颜真卿书。行书一册,复二册。

争座位帖

广德二年。颜真卿书。行书存二页(破)。

郭家庙碑

广德二年。颜真卿书。楷书一册。

禅师张义琬墓志铭

大历三年。楷书一页。

逍遥楼

大历五年。颜真卿书。楷书一页。

叱干公三教道场碑

大历六年。李去泰述,任惟谦书。楷书一页。

小字麻姑山仙坛记

唐颜真卿书。楷书一册(虫蛀严重)。

苏文忠公法书

唐颜真卿书。楷书一册。

八关斋会报德记

大历七年。颜真卿撰并书。楷书一册。

缩本八关斋会报德记

大历七年。颜真卿撰并书。楷书一册。

宋璟碑

大历七年。颜真卿撰并书。楷书一册。

真化寺如愿律师墓志

大历七年。僧飞锡撰,秦昊书。楷书一页。

王忠嗣碑

大历十年。赵慧篆额,元载撰,王缙书。行书一册(蛀)。

李玄靖碑

　　大历十二年。柳识撰,颜真卿书。楷书一册。

故同朔方节度副使王履清碑

　　大历十二年。楷书一册。

无忧王寺大圣真身宝塔碑铭

　　大历十三年。张彧撰,杨播书,唐中宗李显题额。楷书一册。

颜氏家庙碑

　　建中元年。颜真卿撰并书,李阳冰篆额。楷书一册,复一册(不全)。

景教流行中国碑

　　建中二年。释景净撰,吕秀岩书。楷书一册,复一册(残)。

不空和尚碑

　　建中二年。严郢撰,徐浩书。楷书一册(蛀)。

郑楚相德政碑

　　贞元十四年。陈京撰,郑云逵书,姜元素篆额。行书一页(破损)。

李仙寿

　　贞元二十年。楷书一页。

宣州司功参军魏府君墓志铭

　　元和四年。行书一页。

诸葛武侯祠堂碑

　　元和四年。裴度撰,柳公绰书。楷书一册。

李辅光碑

　　元和九年。崔元略撰,巨雅书。楷书一册。

魏邈墓志

　　元和十年。魏匡赞撰并书。行书一册(蛀甚)。

行凤州司仓参军上柱国司马君夫人孙氏墓志铭

　　元和十五年。云中立撰。楷书一页。

梁守谦功德铭

　　长庆二年。陆丕篆额,杨承和撰并书。楷书一册。

长史吴建儒墓志铭

宝历元年。寇同撰。楷书一页。

西平郡王李公神道碑

太和三年。裴度撰,柳公权书并篆额。楷书一册。

刘澳润妻杨氏墓志铭

大和四年。魏则之撰,李约书,朱弼刻。楷书一页。

阿育王寺常住田碑

大和七年。万齐融撰,范的书并篆额。行书一册(虫蛀)。

故安国寺寂照和尚碑

大和七年。段成式撰,僧无可书,玉册官李郢刻。楷书一张。

寂照和尚碑

大和七年。段成式撰,僧无可书。附:唐修大佛顶记、宋法门寺修子
母记。楷书合一册(有缺页)。

润州句容县大泉寺新三门记

开成三年。姚訾撰,沙门齐操书。楷书一页(蛀)。

程夫人墓志铭

开成三年。楷书一页。

崔夫人墓志

开成三年。夫桂修源撰。楷书一页,复一页。

佛顶尊胜陀罗尼经幢

开成四年。奚虚己书,黄公素刊。楷书八页,复八页。

大慈恩寺大法师基公塔铭

开成四年。李宏庆撰,僧建初书。行书一页,复一册(蛀)。

西林寺船子和尚题辞

会昌元年。行书一页(蛀)。

故朝请郎行太子舍人汝南郡翟府君夫人墓志

大中三年。楷书一页(蛀)。

陀罗尼神咒

大中三年。楷书一页。

王公守琦墓志铭

大中四年。刘景夫述。楷书一页。

杜顺和尚行记

大中六年。杜殷撰,董景仁书。行书一页(残)。

韩昶墓志

大中九年。韩纬书。楷书一页。

故颍川陈夫人墓志铭

大中十年。王顼撰。楷书一页。

故福州侯官县丞汤府君墓志铭

大中十二年。林珽述。楷书一页。

故朝请郎南陵县尉康府君墓志铭

广明元年。蔡德章撰,康溥书。楷书一页。

尊胜陀罗尼经

光化元年。楷书一页。

王审知德政碑

天祐三年。于兢撰,王倜书。楷书一册。

陇西郡夫人董氏墓志铭

后周显德二年。王北撰,楚光祚书。楷书一页。

大周广慈禅院

无年月。楷书一页(残)。

尚书左仆射李公神道碑铭

无年月。楷书一页。

琅玡碑

无年月。柳公权书。楷书一页。

藏真帖　律公帖

无年月。怀素书。宋元祐中刻。合一册。

王氏殇女墓志

无年月。楷书一页。

冯凤翼等题名残石

无年月。楷书一页。

篆书碑

无年月。李阳冰书。三册。梅调鼎原藏。

唐人小楷

无年月。一册。

尊胜陀罗尼经序

无年月。行书六页。

唐心经

无年月。楷书一页（蛀）。

唐佛幢

无年月。楷书三页。

吴兴天宁寺残石幢

无年月。楷书一页。

十六应真像

无年月。唐贯休画。拓片十六页，第四像上有清乾隆丁丑（二十二年）御题刻字。

唐残石拓片

无年月。五页。

龙门石龛碑

无年月。楷书一页。

宋

三体书

乾德四年。郭忠恕书，安柞勒字。拓片一页。

重修北岳安天王庙碑铭

淳化二年。王禹偁撰。行书一页。

普济禅院碑铭

大中祥符三年。沙门善儁习王羲之书。行书一册。

中岳醮告碑

天禧三年。宋真宗赵恒撰,刘太初书。行书一册。

程琳华阴恭谒岳祠记

庆历七年。楷书一页。

醉翁亭记

嘉祐七年。欧阳修文,苏唐卿篆书。一页。

泷冈阡表

熙宁三年。欧阳修撰并书。楷书一页。

表忠观碑

元丰二年。苏轼撰并书。楷书一页。

中山松醪赋

元丰七年。苏轼书。行书一页。

宸奎阁碑

元祐六年。苏轼撰并书。楷书一页。

唐鲁郡颜文忠公新庙记

元祐七年。邓衬篆额,曹辅撰,秦观书。楷书一页。

曹娥碑

元祐八年。汉邯郸淳文,蔡卞重书。行书一页。

诗词(满庭芳等)

绍圣二年。苏轼书。楷书一册。

题贾使君碑阴

绍圣三年。温禹弼题。行书一页。

宋徽宗御书

宣和元年。楷书一册。

墓志残碑

靖康元年。宁波拆城出土。拓片一页。

妙喜泉铭

绍兴二十七年。张九成撰并书,僧善庆立石。楷书一页,复一页。

隶书

庆元元年。晏袤书。楷书一页,复一页。

钱镠像

庆元六年。钱文选敬摹并录,朱熹楷书题记。一页。

唐安鲜于申之登石门题名

嘉定三年。隶书一页。

宋逸民摇公圹记

嘉定十一年。楷书一页。

转运使修南海庙记

宝庆元年。曾噩记,留元崇书。行书一册。

宋宝庆题名释"袞雪"二字

宝庆二年。楷书一张。

存悔斋十二箴

淳祐九年。吴履斋制。大字楷书一页。

苏东坡书韩昌黎诗

无年月。楷书一册。

天际乌云帖

无年月。苏东坡书。行书一册。

赤壁赋

无年月。黄庭坚书。拓片一页。

岳武穆墨迹及遗印

无年月。拓片二十二页。

岳飞草书

无年月。文天祥跋。一页。

汪永年墓志铭

无年月。楷书一页。

金

二清观铁鼎铭

大定十七年。郑时举献铭。楷书六页。

元

济阳县重修庙学记

至元三十一年。楼郁撰,赵孟𫖯书丹并篆额。楷书一页。

萧山县重修大成殿记

大德三年。张伯淳撰,赵孟𫖯书。楷书一册。

鹿泉横山重建圣母祠记

大德五年。楷书一页,额篆书。

孙真人祝文

大德十年。皇太子阔端书。楷书一页。

孔子加号文宣王碑

大德十一年。楷书一页。

兰亭十三跋

至大三年。赵孟𫖯书跋。行书一册。

处州万象山崇福寺记

延祐七年。僧明本撰,赵孟𫖯书。楷书一册。

达鲁花赤千户所记

天历二年。楷书一页。

张留孙碑

天历二年。赵孟𫖯撰并书。楷书一册。

赵孟𫖯书

至顺年间。行书一页。

重修寿圣寺记

至正八年。吕思诚撰,陈谦书,葛裡篆额。楷书一页。

天冠山诗

无年月。赵孟𫖯书。行书一册,复一册。

赵孟𫖯书法

无年月。行书三册。

代祀南海庙记

> 至正十五年。黄异书丹,广州路教谕张本等立。隶书一页(破损)。

移建海道都漕运万户府记

> 至正十六年。王德谦篆额,卓说撰,许从宗书。楷书一页。

故处士陶君墓表

> 至正十八年。黄缙撰,刘苍书。楷书一页。

明

重修山阴县庙学记

> 正统六年。司马恂书。楷书一页。

汉钟繇荐季直表跋

> 弘治四年。陆行直、郑元祐、袁泰(元)、李应祯、吴宽(明)跋。楷书,
> 存七页。

襄惠屠公滽墓志铭

> 正德八年。杨廷和撰。楷书一页,篆额一页。

文徵明书

> 嘉靖二十年。楷书一页。

千字文

> 嘉靖二十四年。文徵明书。小楷二页。

诗一首

> 嘉靖三十一年。李元阳书。行草一页。

刑部批件

> 万历十二年。手书四页。

文徵明墨迹

> 无年月。存十页。

原拓秣陵碑

> 无年月。董其昌书。行书一册。

妙法莲华经观世音菩萨普门品

无年月。丰坊书。楷书一页。

醴泉铭

无年月。明人临。楷书一册。

真草千字文

无年月。陈淳书。一册(残)。

清

诏书御札召天童寺道忞和尚来京

顺治十六年。楷书一页。

封天童寺宏觉禅师敕

顺治十七年。行书一页。

游赤壁檃括苏轼诗

康熙三十四年。可斋贾铉并识。一页。

金石图

乾隆八年。褚峻摹,牛运震说。一册。

西郖颜君墓表

乾隆四十七年。翁方纲书。楷书一册。

徐母段夫人节孝题词

嘉庆元年。刘墉、翁方纲、王昶题词。一册。

大禹陵庙碑

嘉庆五年。阮元撰并书,吴厚生刻。隶书一页。

西来阁下丁香树记

嘉庆二十一年。翁方纲撰并书。楷书一页。

颠倒兰亭序

道光三年。吴门石韫玉识,王召南摹勒上石。一册。

老易斋法书

道光五年。姜宸英书。行书一册。

新汉石拓片

道光二十一年。一页。

襄阳郡张氏墓碑跋

道光二十二年。长白兴存诗桥书。楷书一页。

顾翰行书诗稿真迹

道光二十五年。一册。

疯僧像

同治六年。醉呆子书题,刘家林刻。草书一页。

重建泽民庙碑铭

同治七年。周棻篆额,徐时栋撰,陈劢书。楷书一页。

徐氏先德碑铭

同治十年。徐时栋撰并书。楷书一页。

五百罗汉像赞

光绪七年。僧心月刻。五册。

柏树小庄记

光绪十六年。俞樾撰并书。隶书一册。

吴大衡墓志铭

光绪二十三年。子本斋撰文,侄本鑫书并篆额。书一册。

林兆英及夫人马恭人墓碑

光绪二十四年。梅调鼎书。大楷一页。

故午邨何公暨叔子小邨公墓记

光绪二十四年。梅调鼎撰并书。楷书一页。

彭祠小孤山记

光绪二十五年。徐琪撰,杨学洛书。楷书三页。

董君仰甫墓志铭

光绪二十七年。钱罕书,周澄刻。楷书一页。

朱拓快雪堂乐毅论

无年月。一页。

薛书岩鲁国碑记

无年月。梁同书书。行书二页。

山舟学士论书

> 无年月。梁山舟书。行书一册(不全)。

翁方纲三诗石刻

> 无年月。翁方纲书。行书一册。

民国

陈文忠公宝琛墓志铭并盖

> 民国初。陈三立文,朱益藩书丹,兰钰篆盖。楷书一页,篆盖一页。

董慎夫墓志铭

> 民国二年。陈邦瑞撰文,高振霄书,左孝同篆额。楷书一页,篆额
> 一页。

杜隐君墓志铭并盖

> 民国十三年。章炳麟造,赵尔巽书,罗振玉篆盖。楷书一页,篆盖
> 一页。

大咸乡赈灾碑记

> 民国十四年。沙文若撰,任堇书,赵时棡篆额,项崇圣刻石。楷书
> 一页。

云南黎县朱公家宝墓志铭并盖

> 民国十四年。马其昶撰,赵世骏书,吴昌硕篆盖。楷书一页,篆盖
> 一页。

况君周颐墓志铭

> 民国十五年。冯开撰文,朱孝臧书丹,程颂万篆盖,周梅谷刻。楷书
> 一页。

谢氏支祠碑

> 民国十八年。陈三立撰,郑孝胥书。楷书一页。

鄞县县立女子中学新建学舍碑记

> 民国二十一年。沙文若书。楷书一页。

应可勤碑铭

民国三十七年。钱罕书。楷书一册。

不著时代

报恩寺鼎建真武殿碑

无年月。篆书一页（虫蛀）。

杜五郎传

无年月。周文炜书。行书一页。

尊胜陀罗尼经残石

无年月。拓片一页。

佛经残石拓片

无年月。楷书二页。

佛经拓片

无年月。楷书一页（碎裂）。

鸿濛室墨刻

无年月。一册（残蛀）。

沙门智运造像记

无年月。拓片一页。

明州纯仁院记

无年月。拓片一页（蛀）。

残碑

无年月。楷书三页。

陋室铭

无年月。赵宧光刻。篆书一页，复一页。

泉币、印章等拓片

无年月。五十页。

小真书

无年月。一册。

诗一首

无年月。草书一页。

砚史摹本

无年月。一册。

新裱隶帖

无年月。十册(散页,有缺失)。

夏禹衡岳碑

无年月。一册。

史陶庐手集造像拓片

无年月。一册。

孙虔礼书谱

无年月。一册(残)。

别宥斋古砖拓本

无年月。七册(虫蛀)。

马氏凡将斋藏石、别宥手拓泉币

无年月。拓片一百三十三页。

古砖拓本

无年月。一册。

临赵之谦书

无年月。朱赞卿临。一册。

太平天国钱币拓片

无年月。二十三页。

陈小楼印谱

无年月。存十一页。

集印

无年月。朱赞卿集。二册。

金文拓片

无年月。一册。

别宥斋残陶拓片

民国二十年宁波堕城时所得。一册。

寿考作人帖

无年月、作者。楷书一册。

砚铭拓片

无年月。一册。

画像石拓片

无年月。八页。

五言诗石刻

无年月。拓片一页。

长安城北造释迦石像

无年月。拓片五页。

丛刻

不著时代

三代秦汉金石丛刻残帙

无年月。拓本一册(存四十页)。

郑固碑、范式碑

东汉延熹元年、三国魏青龙三年。隶书,合一册。

武荣碑、郑季宣碑

东汉建宁年间、东汉中平二年。隶书,合一册。

小百汉碑

汉,共十三种:李翕碑、郭有道碑、西岳华山庙碑、郑固碑、东海庙碑、
樊敏碑、韩君碑、文范先生碑、白石神君碑、孔宙碑、娄寿碑、衡方
碑、耿勋碑。共十三页。

汉碑、法帖

一册。

古斋石刻

收晋、唐名人法书。拓片二十九页。

黄庭经　乐毅论　画赞

晋永和四年。王羲之书。合一册。

晋唐小楷

淳化阁帖诸家集锦。一册。

曹娥碑　兰亭序　贺捷表　洛神赋

晋。王羲之、王献之、钟繇书。合一册。

旧拓曹娥碑　洛神赋小楷两种

晋。一册。

北魏造像刻石龙门二十品

北魏。楷书拓片二十一页。

虞恭公温公碑　玄秘塔碑铭　唐模兰亭等

唐。合一册。

兰陵长公主碑　王守琦墓志铭

唐显庆四年、唐大中四年。合一册。

刘府君奉芝墓志铭并序　真化寺尼如愿律师墓志铭

唐上元二年、唐大历十年。合一册。

唐基公塔铭　海禅师墓碑　道安禅师墓碑　优婆夷段常省塔记

唐。合一册。

不空法师塔铭　普通塔记

唐开元二十五年、宋庆历五年。合一册（蛀）。

骑都尉李文墓志　骑都尉薛良佐塔铭

唐麟德元年、唐天宝三载。楷书合一册。

白公道生神道碑　符公璘神道碑

唐永泰元年、唐大和七年。楷书合一册（蛀）。

韩宝才墓志铭　王训墓志铭

唐咸亨四年、唐大历二年。楷书合一册。

如愿律师墓志铭

大德圆测法师佛舍利塔铭

唐大历十年、唐万岁通天元年、宋政和五年刻。楷书合一册。

裴复墓志　祭天童寺宏智和尚文

唐元和三年、明洪武十一年。合一册。

唐墓志精拓本选

一册。

唐石刻拓片

首尾佚失，存三十页。

王右军法书

宋淳化三年。此为银锭本淳化阁法帖第八卷，旧拓，后有卢镐跋记。
一册。

淳化阁法帖

宋淳化三年。存第六本一册。

历代名臣法帖

宋淳化三年。存一册。

淳化阁法帖

宋淳化三年。王著编次摹勒。存九册（缺第八册）。

淳化阁法帖

宋淳化三年。全十册。

淳化阁法帖

宋淳化三年。存五册。

历代名臣法帖

宋大观三年。一册。

星凤楼帖

宋绍圣三年。宋人书。存一册。

秘阁法帖

宋宣和二年。十册。

祖拓澄清堂帖

宋嘉泰年间。施宿重刻。存三册。

宝晋斋法帖

宋咸淳四年。曹之格摹刻。存九册(缺第六册)。

苏东坡行香子词　黄小谷游青原诗

宋。合一册(残破)。

戏鸿堂法书

明万历三十一年。董其昌选辑。十六册。

戏鸿堂法书

明万历三十一年。董其昌选辑。存十五册(缺第四册),复八册。

戏鸿堂法书

明万历三十一年。董其昌选辑。十六卷(拓片)。

郁冈斋墨妙

明万历三十九年。金坛王肯堂摹勒上石,管驷卿刻。存散页一册。

玉烟堂帖

明万历四十年。海宁陈元瑞摹刻。存二十三册(缺一册)。

渤海藏真帖

明崇祯三年。海宁陈元瑞摹刻。八册。

渤海藏真帖

明崇祯三年。海宁陈元瑞摹刻。存三、四两册(残)。

渤海藏真帖

明崇祯三年。海宁陈元瑞摹刻。存一册。

快雪堂法书

清顺治六年。涿州冯铨选辑,刘雨若镌。五册。

快雪堂法书

清顺治六年。涿州冯铨选辑,刘雨若镌。存一册。

滋蕙堂墨宝

清乾隆三十三年。曾恒德选辑。存六册(缺二、八两册)。

滋蕙堂墨宝

清乾隆三十三年。曾恒德选辑。存四、六两册。

滋蕙堂墨宝

清乾隆三十三年。曾恒德选辑。朱拓四册(自装),又拓片七页。

白云居米帖

> 清乾隆间。姚学经刻。全十二册。

陈句山临各法帖

> 清乾隆间。四册(散页未装)。

刘石庵、梁山舟合璧

> 清乾嘉间。七页。

天香楼藏帖

> 清嘉庆九年。上虞王望霖选辑,仁和范圣传镌。十册(前集八卷,续
> 刻二卷)。

晚香堂苏帖

> 清嘉庆间。姚学经刻。全十二册,存七册(缺六至十册)。

明人尺牍

> 清嘉庆二十年。四册,复二册(有缺页)。

清华斋赵帖

> 清嘉庆间。姚学经刻。存三册(五、七、九册)。

采真馆法帖

> 清道光十四年。慈溪董恒选辑,江阴方云裳摹勒。存拓片二十
> 一页。

湖海阁藏帖

> 清道光十五年。慈溪叶元封选辑,朱安山刻。八册。

耕霞溪馆法帖

> 清道光二十年。叶应旸刻。六册。

古今楹联汇刻

> 清光绪二十六年。山阴吴隐辑刻,石潜摹集。十二册,复十一册(缺
> 一册)。

钱梅溪先生缩临唐碑

> 清光绪年间。俞樾记。五册。

欧香馆法书

> 无年月。专集恽南田书。四册。

补诵庐法帖

无年月。自装一册。

诸家拓片

无年月。一册,另未装一册(散页五十页)。

毋自欺斋藏帖

无年月。六册。

金石皀

无年月。集历代金石拓片,朱赞卿集并序。五册。

朱氏家刻三种

民国至 1958 年。三页,复五十二页。

古砚拓片

无年月。共三十五页。

附录:印本

秦封泰山碑

秦。民国八年上海艺苑真赏社印。篆书一页。

琅玡山刻石

秦。民国十一年上海艺苑真赏社印。篆书一页。

汉开母庙石阙铭

汉延光二年。民国十二年上海艺苑真赏社印。篆书一页。

乙瑛碑

汉永兴元年。民国十二年上海艺苑真赏社印。隶书一册。

礼器碑

汉永寿二年。民国八年上海艺苑真赏社印。隶书三册。

郎中郑固碑

汉延熹元年。民国十七年上海商务印书馆印。隶书一册。

西岳华山庙碑

汉延熹三年。影印隶书一册,复三册。

张寿碑

汉建宁元年。民国影印本。隶书一册。

史晨飨孔庙碑

汉建宁二年。民国七年上海有正书局印。隶书一册。

夏承碑

汉建宁三年。民国十年上海商务印书馆印。隶书一册,复一册。

杨淮表记

汉熹平二年。上海艺苑真赏社印。隶书一册。

尹宙碑

汉熹平六年。民国八年上海商务印书馆印。隶书一册。

白石神君庙

汉光和六年。上海艺苑真赏社印。隶书一册。

曹全碑

汉中平二年。民国九年上海有正书局印。隶书一册。

谯敏碑

汉中平四年。上海有正书局印。隶书一册。

秦汉金篆八种放大本

秦汉。民国十一年有正书局印。一册。

任城太守夫人孙氏之碑

晋泰始八年。隶书,印本一册。

晋纪

晋大兴二年。行书,印本一册。

柯丹丘藏定武兰亭瘦本

晋。上海有正书局印。行书一册,复一册。

宋仲温藏定武兰亭肥本

晋。印本一册。

宋拓定武兰亭

晋。上海有正书局印。印本一册。

南唐澄心堂拓右军洛神赋全文

晋永和十年。王羲之书。民国二十四年上海商务印书馆印。行书
一册。

王右军黄庭经放大本

晋永和十二年。民国七年上海有正书局印。一册。

宋拓河南本十七帖

晋。王右军书。上海有正书局印。草书一册。

王羲之断碑集句

晋。民国二十八年上海文明书局印。一册。

广武将军碑

前秦建元四年。民国七年上海商务印书馆印。隶书一册。

爨宝子碑

晋义熙元年。民国十年上海艺苑真赏社印。隶书一册。

好大王碑

晋义熙十年。上海有正书局印。隶书一册。

中岳嵩高灵庙碑

北魏太安二年。寇谦撰。民国影印本。隶书一册。

龙门二十品

北魏。上海有正书局印行。上下两册。

魏齐造像二十品

魏齐。民国印，无年月。上海有正书局印行。一册。

瘗鹤铭

梁天监十三年。上海有正书局印行。楷书一册。

司马景和妻孟氏墓志

北魏延昌三年刻。印本一册。

刁遵墓志铭初拓本

北魏熙平二年。民国印本。楷书一册，复一册。

初拓魏司马昺墓志铭

北魏正光元年。上海神州国光社印。一册。

张猛龙碑

北魏正光三年。西泠印社印行。楷书一册。

李超墓志

北魏正光六年。楷书印本一册,复一册。

王僧墓志铭初拓本

东魏天平三年。楷书印本一册。

高湛墓志铭初拓本

东魏元象二年。楷书印本一册。

王偃墓志铭初拓本

东魏武定元年。楷书印本一册。

宋拓龙藏寺碑

隋开皇六年刻,清嘉庆重装。印本一册。

董美人墓志铭

隋开皇十七年。民国八年上海有正书局石印。一册,复二册。

黾池五瑞图题名

隋大业七年。石印一册。

元公姬夫人墓志铭

隋大业十一年。民国五年上海有正书局印。楷书一册。

唐本庙堂碑

唐武德九年。虞世南书。临川李氏藏。印本一册,复一册。

枯树赋

唐贞观四年。褚遂良书。民国三年上海有正书局印行。行书一册。

化度寺碑

唐贞观五年。李百药撰,欧阳询书。民国十三年上海文明书局印。
楷书一册,复二册。

宋拓化度寺邕禅师塔铭

唐贞观五年。民国九年上海有正书局印。楷书一册,复一册。

宋拓化度寺碑

唐贞观五年。欧阳询书。翁方纲藏响拓真本。印本一册。

宋拓九成宫醴泉铭

　　唐贞观六年。欧阳询书。楷书一册。

宋拓虞恭公碑

　　唐贞观十一年。欧阳询书。一册。

宋拓皇甫君碑

　　唐贞观十七年。欧阳询书。民国十四年上海有正书局印。一册。

北宋未断本圣教序

　　唐贞观二十二年。上海有正书局印。一册。

孔颖达碑

　　唐贞观二十二年。民国七年上海商务印书馆印。一册。

宋拓唐孔祭酒碑

　　唐贞观二十二年。于志宁书撰。清宣统元年上海神州国光社印。
　　　楷书一册。

宋拓房梁公碑(房玄龄碑)

　　唐永徽三年刻。褚遂良书。民国印本。楷书一册。

卫景武公碑

　　唐显庆三年刻。上海有正书局印行。一册。

道因法师碑

　　唐龙朔三年。李俨撰,欧阳通书。楷书一册。

同州本圣教序

　　唐龙朔三年。褚遂良书。上海有正书局印。楷书一册。

北宋未断本圣教序

　　唐咸亨三年。沙门怀仁集王羲之书。一册。

信行禅师碑

　　唐神龙二年。李贞撰,薛稷书。上海有正书局印行。一册,复一册。

李思训碑

　　唐开元八年。李邕撰并书。上海有正书局印。行书一册。

麓山寺碑

　　唐开元十八年。李邕撰并书。行书一册,复一册。

郎官石记

唐开元二十九年。陈九言撰,张旭书。民国十三年上海文明书局
印。楷书一册,复一册。

李府君秀神道碑

唐天宝元年。李邕文并书。行书,存一册。

大字麻姑山仙坛记

唐大历六年。颜真卿书。楷书一册。

唐写本世说新书

一册。

唐楷选目廿四种

唐。民国十二年上海中华书局印行。一册。

唐拓十七帖

唐。民国十七年印。一册。

晋唐小楷十一种

晋唐。上海有正书局印。一函二册。

淳化阁法帖

宋淳化三年。一函存三册。

欧阳文忠公集古录跋真迹

宋治平元年。欧阳修书。上海商务印书馆印行。一册。

苏东坡小楷两种

宋元丰二年。民国十三年上海文明书局印行。一册。

苏东坡书金刚经

宋元丰三年。上海西泠印社印。一册。

米南宫方圆庵记

宋元丰六年。上海震亚图书局印。一册。

苏东坡书赤壁赋

宋元丰六年。上海商务印书馆印。一册。

东坡春帖子词墨宝

宋元祐三年。民国十四年上海有正书局印。一册。

苏东坡爱酒歌

宋元祐六年。民国十七年上海文明书局印行。一册。

东坡西楼帖

宋乾道四年刻。汪应辰刻。上海有正书局印。一册。

丰乐亭记

宋。苏轼书。民国十八年上海商务印书馆印。一册。

东坡茶、琴两帖

宋。民国十八年上海扫叶山房印行。一册。

天际乌云帖真迹

宋。苏轼书。民国十七年商务印书馆印。一册。

宋名人留迹

宋。一册。

赵松雪临黄庭经真迹

元大德五年。民国十四年上海有正书局印。一册。

七姬权厝志

元至正二十七年。宋克书。楷书一册。

赵松雪手札

元。上海有正书局印。一册。

屠赤水先生手写园咏五十首

明万历二十九年。民国三十二年上海艺苑真赏社印。一册。

董香光小楷习字帖

明。董其昌书。上海有正书局印。一册。

董香光手札

明。董其昌书。民国四年上海有正书局印。一册。

观复堂帖

明天启年间刻。印本一册,存三页。

明十五完人手帖

明。戊申五月再版。国学保存会印行。一册。

快雪堂法帖

清乾隆四十四年。刘光旸摹刻。五册。

表忠观碑考

清嘉庆三年。翁方纲撰并书,周衡甫刻。影印一册。

邱氏墓表

清。翁方纲书。民国八年上海中华书局印。一册。

诸家碑版题跋

清。翁方纲等题。一册。

邓石如隶书长联集册

清嘉庆九年。民国八年上海文明书局印。一册。

邓完白隶书

清。邓石如书。民国八年有正书局印。一册。

临川李氏静娱室墨宝

清道光二年。李宗瀚藏。四册。

昭代名人尺牍

清道光六年。光绪三十四年西泠印社出版。二十四册,复二十四册。

蝯叟临汉碑十种

清咸丰同治间。何绍基书。民国十五年印。存八册。

何子贞楷书墨迹

清。何绍基书。上海广雅书局印。一册。

赵之谦书汉铙歌真迹

清同治三年。民国九年上海中华书局印。一册。

古砖和钱币拓片

清光绪二年至民国八年。张絅伯、朱岳钦拓。一册。

越中古刻九种

清光绪二十二年。上海理文轩戎文彬监印。一册。

黄石斋书王忠文祠记

清宣统元年。上海神州国光社精印。一册。

昭代经师手简

民国七年。罗振玉署。一册。

杨濠叟篆书诗经

　　民国九年。上海中华书局影印。一册。

墨林星凤

　　民国。罗振玉印,有序。一册。

吴清卿摹彝器款识

　　民国九年。上海中华书局印。一册。

佛说阿弥陀经

　　民国十一年。金兆蟹书。楷书一册。

定海应氏先德记

　　民国三十四年。钱太希署,童大年书。隶书一册。

澹静庐诗媵

　　民国三十七年。沈尹默书。行书一册。

高凤翰左手书札

　　无年月。上海有正书局印。一册。

石索二

　　无年月。窸古斋藏。一册。

宋拓越州石氏帖

　　无年月。一册。

王虚舟临万岁通天帖

　　无年月。上海有正书局印。一册。

汉灶拓片

　　无年月。陈叔通原藏,朱赞卿题记。影印一页。

敬吾心室识篆图

　　无年月。石印二册。

楷帖四十种

　　无年月。仁和王氏寄青霞馆藏本。影印一册,复一册。

专门名家

　　丁巳七月。广仓学窘印。一册。

王梦楼先生尺牍

无年月。上海通运公司印行。一册。

玉笥山房墨宝

民国石印。一函二册。

西泠八家印人尺牍

无年月。西泠印社印。一册。

王觉斯草书墨迹

无年月。上海有正书局印行。一册。

赵悲庵手札

无年月。印本一册。

赵㧑叔手札

无年月。上海有正书局印。二册。

赵㧑叔、吴让之、胡荄甫篆书合册

无年月。影印一册。

宋仲温书谱

民国十七年。上海文明书局印。一册。

魏开国公刘君墓志铭

东魏兴和二年刻。楷书印本。一册。

松雪草书墨宝

元。赵孟頫书。一册。

赵松雪行书心经墨宝

元。赵孟頫书。民国五年上海有正书局印。一册。

赵松雪书海赋墨迹

元大德七年。上海有正书局印行。一册。

论书賸语

清。王澍书。民国七年上海文明书局印。一册。

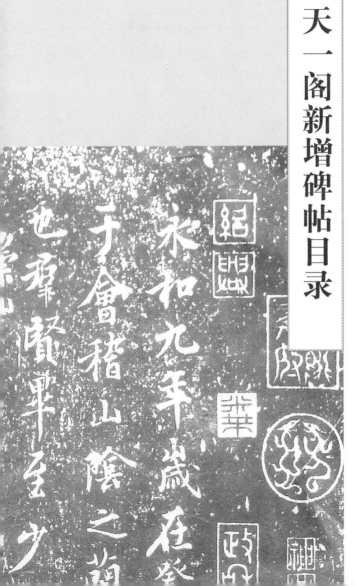

天一阁新增碑帖目录

编次◎谢典勋

天一阁新增碑碣拓片述略

天一阁现藏碑碣拓片中,除原鄞县通志馆移赠和杨氏清防阁、朱氏别宥斋捐献者外,还有一部分为建国后新增藏品。其主要来源有三:一是向古旧书店或个人收藏者购入;二是从废旧品商店和造纸厂的故纸堆中拣选所得;三是"文化大革命"初期从行将被销毁的查抄物品中抢救出来后入藏。这部分拓片,上起三代下迄民国,共一千四百八十九种,四千九百三十四页(册),复品三千七百三十六页(册)。此外,还有建国前出版的各种碑帖印本四百余种,也作为附录编入,可供参考和研究。

一

新增碑碣拓片中,各历史年代之间虽然多寡不等,但都保存了一定数量的代表性碑刻,有的还称得上是名碑。

两汉以前的碑刻,由于年代久远,保存不易,原石大多早已佚失,传世的拓片也很少,因此弥足珍贵。如周《石鼓文》,秦始皇东巡时的《泰山刻石》、《峄山刻石》、《琅玡台刻石》,王莽时期的《莱子侯刻石》,东汉《嵩山三阙》刻石和被称为"汉三颂"的东汉《石门颂》、《西狭颂》、《郙阁颂》以及著名的《西岳华山庙碑》等。其中东汉的《三老讳字忌日刻石》出土于余姚的客星山,更是研究宁波古代历史的绝好实物资料。

两晋的碑刻虽然不多,但西晋的《郛休碑》、《临辟雍颂》、《齐太公吕望表》和东晋大书法家王羲之所书的《乐毅论》、《兰亭序》等都是难得的晋代名碑。

南北朝的碑刻以造像和摩崖刻石闻名于世,新增碑碣拓片中就有《龙门二十品造像》、《泰山经石峪金刚经》和云峰山摩崖刻石等最有价值

的品种。其中泰山金刚经摩崖刻石,字径五十厘米,现存九百多字,极为罕见。

隋代的碑刻不多,但《龙藏寺碑》、《董美人墓志铭》、《曹子建庙碑》等,却都是这一时期的名碑。

唐代的碑碣拓片是新增中数量最多的,形式上也更加丰富多彩,除传统碑刻外,还有塔铭、墓志铭、经幢、浮图等,同时由于唐代是我国历史上强盛统一的封建国家,人才辈出,不少碑刻均由帝王、大臣或著名文人、书法家撰文、书丹,大大提高了碑刻的历史和艺术价值。如太宗李世民书写的《晋祠之铭》、玄宗李隆基御书《纪太山铭》和初唐书法四大家欧阳询的《九成宫醴泉铭》、虞世南的《孔子庙堂碑》、褚遂良的《雁塔圣教序》、薛稷的《信行禅师碑》等,都是脍炙人口的名碑。还有中晚唐大书法家颜真卿、李北海、苏灵芝、李阳冰、柳公权书写的《多宝塔感应碑》、《麓山寺碑》、《城隍庙碑》、《玄秘塔碑》等,精彩纷呈,成为后人学习书法的最佳范本。还有范的所书《阿育王寺常住田碑》,原石还保存在宁波阿育王寺内,成为文物珍品。在唐碑中还有武则天称帝时期的六件拓片,最早为天授二年(691年),最迟为长安四年(704年),碑中使用了武氏自造字十余个,如𠀑、𡈼、㸒、匪、〇、圀、墼等,这些都是在碑刻和我国文字演变中值得重视和研究的难得资料。

宋、元、明三代的碑碣拓片,新增数量不多,但也有一些颇有价值的名碑。如反映北宋新旧党争的《元祐党籍碑》,将司马光、苏轼、秦观、黄庭坚等三百零九个著名人士列为奸党。此碑原由宋徽宗赵佶亲自书写,现存拓片系由蔡京重书,由于立碑不久,石即被毁,传世拓片很少。此外,宋代四大书法家苏轼、黄庭坚、米芾和蔡襄的书迹,在新增碑碣拓片中都能找到,如《醉翁亭记》、《南山顺济龙王庙碑》、《方圆庵记》、《万安桥记》等。还有苏轼所书的《阿育王寺宸奎阁铭》和张孝祥所书《妙光塔铭》,更是与宁波育王寺、天童寺有关的重要史料。再如南宋名将岳飞所书的诸葛亮《前出师表》、诗人陆游《游定林题名诗》等,也是不可多得的名人墨迹。

在新增的元代碑帖中,以大书法家赵孟𫖯所书的最多,如著名的《处州万象山崇福寺碑》、《萧山县学重建大成殿记》、《天冠山诗》等都在

其中。

明代由于出了不少著名的文人,碑碣拓片中有一些是文人自己的手书诗文。如唐寅的《唐六如书词》、文徵明的《桃花源记》、董其昌的《文赋》等,诗文和书法俱佳,也很难得。

到了清代,由于碑学振兴,书学盛行,涌现了不少书法名家。因此,在新增碑碣拓片中,清代的数量仅次于唐代,而碑文的完整性和拓印的清晰度则远胜于以往碑刻,所作书法更是百花齐放,丰富多彩。其中有帝王御书,如康熙帝玄烨临米芾、赵孟頫、董其昌,雍正帝胤禛的诗作《七律》,乾隆帝弘历《游惠山即景杂咏》,嘉庆帝颙琰的《饬直隶总督温承惠》等。一些书法名家所书的碑碣更是四体具备,蔚为大观,如陈奕禧的《华岳题名记》、姜宸英的《七言对联》、王澍临怀素《千字文》、郑板桥的《新修城隍庙碑记》、刘墉的《心画初机》、梁同书的《张苍水神道碑》、王文治的《临定武兰亭》、桂馥的《历山铭》、翁方纲的《书滕王阁序》、邓石如的《心经》、钱泳的《太上感应篇》、何绍基的《游灵隐寺记》、俞樾的《柏墅山庄记》等等,不但有相当的史料价值,更是研究书法艺术的宝贵实物资料。

进入民国,由于近代印刷术的发展,碑刻已明显减少,但名人墓志和一些纪念性碑刻仍然存在,有的且具有很高的史料价值,如蔡元培书《国民议会慰勉国民政府蒋主席词》、章炳麟书《大将军邹容墓表》、余绍宋书《蹇季常先生墓表》、沙文若书《鄞县县立女子中学新建学舍碑记》和钱罕书《宁波钱业会馆碑记》、《宁波佛教孤儿院碑》等。

除此以外,还有一部分图像拓片,附以铭文、纪年、题跋或像赞等文字,内容有钟鼎彝器、古砖、瓦当、古砚、画像石、舆图、人物、山水花鸟等。除刻石外,有少数拓自铜器、砖瓦、砚台和木板雕刻,这也反映了碑拓艺术发展的多样性,使它具有史料、书法、美术等多方面的研究和欣赏价值。

<div align="center">二</div>

新增碑碣拓片中,除上述单刻外,还有一部分为丛刻(包括合刻、集刻和法帖)。这里又分两种:一是对早期碑刻的汇集,如《秦汉碑缩本》、

《汉碑集帖》、《魏造像刻石》、《集唐小品》和唐石经等,汇刻了一代碑刻和典籍的精华。二是宋代开始的丛刻法帖,汇集历代帝王、名臣和著名文人的信札、诗词等手迹,供人们欣赏与临摹。最早的法帖为宋淳化三年刊刻的《淳化阁法帖》,由于它是以皇家收藏的本子作为底本"奉旨勒石"的,所以刊刻极精,以后又有多种不同的摹刻本,如泉州本、肃府本等。帖学自宋以后发展很快,内容有汇刻诸家书迹的,如宋《淳化阁帖》、《汝州帖》、《澄清堂帖》,明《宝贤堂集古法帖》、《郁冈斋墨妙》、《快雪堂法书》、《秋碧堂法书》、《诒晋斋刻帖》、《滋蕙堂法帖》和《小长芦馆集帖》等。其中《小长芦馆集帖》为慈溪籍大企业家严信厚所刊,收入了不少宁波地方书法家的手迹。集刻一家的法帖有唐颜真卿书《后忠义堂集帖》,宋苏轼书《晚香堂苏帖》、米芾书《白云居米帖》、蔡襄书《古香斋蔡帖》,元赵孟頫书《清华斋赵帖》,明恽南田书《瓯香馆诗稿手札》,清刘墉书《清爱堂法帖》、姜宸英书《老易斋法书十种》等。其中慈溪籍书法家姜宸英的《老易斋法书十种》除拓片外,连原石也由天一阁收购入藏,成为馆藏中的珍品。

<center>三</center>

天一阁新增的碑碣拓片,和上述各家的捐赠品一样,在以下几方面仍然有不可低估的作用和价值。

(一)丰富了现有藏品。新增藏品中,有相当一部分为捐赠品所无,如南北朝的《泰山经石峪金刚经》、《云峰山摩崖刻石》,唐《纪太山铭》等大字摩崖刻石以及篇幅很大的唐石刻《十三经》等。这些拓片,由于篇幅很大和捶拓不易,传世不多,所以十分珍贵。同时,捐赠藏品中,以单刻居多,丛刻较少,而新增中的丛刻(包括集刻、法帖)就有三十余种。所有这些,既弥补了捐赠品的不足,又丰富了现有藏品。

(二)有助于提高藏品品位。新增的碑碣拓片中,有些是明或明以前的旧拓,如《颜家庙碑》、《九成宫醴泉铭》、《西岳华山庙碑》等,不但是屈指可数的名碑,又是早期的旧拓,拓本十分难得。有些名碑还经历一

些著名藏书家珍藏或过目,盖有他们的印记或手书题跋。如《大唐三藏圣教序》就盖有孙星衍、翁方纲和季沧苇等著名学者和收藏家的印鉴,极为难得。其他如篆书《醉翁亭记》、明《宝贤堂集古法帖》等也都是罕见的珍品。所有这些,无疑对提高碑碣拓片类藏品的质量和品位起到了积极作用。

(三) 为研究我国文字演变和书法艺术的发展提供了最好的实物例证。新增的碑碣拓片,涵盖了自三代到民国各个历史时期的代表性作品,历代著名书法家都在此留下了他们的手迹。可以说,我国文字从籀文、小篆、隶书、草书到楷书的整个发展和演变过程,书法艺术的发展和不同书体、流派的形成,都可以从相关的碑碣拓片中找到印证,书法爱好者也可以从中获得欣赏和临摹需要的范本。

但是,由于年代久远或捶拓上的问题,有些拓片文字不清,内容不全,有的是"文革"初期抢救出来的,未能及时整理而匆忙入藏,此后又搬动过多,造成部分拓片水渍虫蛀,缺册少页,增加了整理的难度。更由于这些拓片长期未作全面鉴定,鱼龙混杂,有些珍品还未能及时发现。所有这些不足之处,需要在今后工作中妥善加以解决,使碑碣类藏品和古籍一样发挥它应有的作用。

<div style="text-align:right">谢典勋</div>

单刻

夏

夏禹王岣嵝碑

无年月。张明道跋,有"庚子九月肇事,辛丑秋冬之交告成"之句。
一页。

岣嵝碑(禹王碑)

无题跋和注。末有牧、浸等十三个楷体字。一册(蛀)。

岣嵝碑

清康熙五年摹刻。毛会建题识。古文字一页,复一页。

岣嵝碑(摩崖刻石)

碑在湖南恒山祝融峰,有康熙丙午毛会建题识。俞飞鹏藏。一册。

周

"吉日癸巳"四字

周穆王时刻,宋嘉祐四年重刻。朱拓一页。

石鼓文

有明万历三十一年刘宇序,邢台学署陆从龙跋。拓片十二页(其中
序、跋各一页),复甲鼓至癸鼓十页。

石鼓文

后附唐韦应物、韩退之石鼓歌。一册(自装)。

石鼓文

清阮元复宋本。黄士陵、尹彭寿刻。清光绪十二年盛昱重摹。拓片
十页。

阮元重抚天一阁北宋石鼓文

清嘉庆二年。阮元记。拓片十页，复十页。

石鼓文

拓片十页。

端砚缩摹唐拓周石鼓文全璧

无年月。一册。

秦

峄山刻石

秦始皇二十八年。李斯书。宋淳化四年郑文宝重刻。篆书二页，复
四册。

峄山刻石

李斯书。元至元二十九年重刻。刘子美跋，常秦亨刻。篆书四页。

峄山刻石

李斯书。元至正元年绍兴府总管申屠骃重刊。篆书一页，复四页。

泰山刻石

李斯书。后有清乾隆十六年钱大昕跋。篆书一页，复二页。

泰山刻石二十九字

李斯书。有清阮元《岱顶重获秦石刻残字跋》及孙星衍等题识。拓
片九页。

泰山刻石

李斯书。清道光十二年徐宗干题识。一页。

泰山刻石

李斯书。有清咸丰八年六月吴熙载记和吴平斋记。篆书一页。

泰山刻石

李斯书。翻刻。篆书一页。

琅玡台刻石

李斯书。篆书一页。

琅玡台刻石

李斯书。有清乾隆五十九年、道光二十三年阮元两次题识。篆书一页。

会稽刻石

秦始皇三十七年。清乾隆五十五年重刻。有李亨特、阮元题记。篆书一页。

汉

甘泉山元凤刻石残字

元凤二年。隶书二页。

鲁孝王泮池刻石

五凤二年。隶书一页,楷书一页,复十页又一册。

仙人唐公房碑

居摄二年。隶书一页。

莱子侯刻石

王莽天凤三年。有清嘉庆二十二年颜逢甲记。隶书一页,复一页(无题记)。

三老讳字忌日刻石

建武二十八年后。隶书一页,复四页又一册。

鄐君开通褒斜道石刻

永平六年。宋晏袤释文。隶书一页,释文一页,复三页又一册。

大吉买山地记

建初元年。旁有清道光三年吴荣光等题记。隶书一页,楷书题记一页,复二页(无题记)。

袁安碑

永元四年。篆书一页。

祀三公山碑

元初四年。常山相冯巡立。隶书一页,复三页又两册。

嵩山三阙刻石

元初五年,延光二年。篆书九页,复一册。

冯焕碑

永宁二年。隶书二页。

永建五年刻石

永建五年。一页。清道光二十一年移置南通州明伦堂。

裴岑破呼衍王碑

永和二年。一页,复一册(有清咸丰十一年许长清题跋)。

会仙友

汉安元年。隶书一页。

北海相景君碑

汉安二年。隶书一页,额篆书。

石门颂

建和二年。王升撰。隶书一页,复两册。

乙瑛碑

永兴元年。隶书一页,复四页又二册。

孔谦残碑

永兴二年。隶书一页,复三页又一册。

李孟初神祠碑

永兴二年。隶书一页,复一页。

孔君墓碣

永寿元年。隶书一页,碑阴一页,题记一页,复六页又一册。

礼器碑

永寿二年。隶书四页,复十二页又八册。

郑固碑

延熹元年。隶书一页,篆额一页,复七页。

苍颉庙碑

延熹五年。隶书一页,碑阴一页,碑侧一页,复碑阴一页。

孔宙碑及碑阴

延熹七年。隶书二页,复十页。

孔宙碑

延熹七年。隶书一册,复一册又碑阴二册。

孔宙碑

延熹七年。隶书二册。

孔宙碑

延熹七年。明拓,后有清光绪庚子仁和王文韶手书题跋。隶书一册。

孔宙碑及碑阴

延熹七年。张琴藏并题识。隶书合一册。

封龙山颂

延熹七年。隶书一页,复三页又二册。

明拓西岳华山庙碑

延熹八年。郭香察书。隶书一册(蛀)。

西岳华山庙碑

延熹八年。郭香察书。隶书十页。

西岳华山庙碑

延熹八年。有"天籁阁"藏印和翁方纲、项墨林、朱竹垞等审定印。
隶书一册(存前半)。

皇卿碑

永康元年。隶书一册。

史晨后碑

建宁元年。隶书一页,复五页又二册。

史晨前碑

建宁二年。隶书一页,复四页又二册。

史晨碑

建宁元年至二年。张琴题识。前后碑合装一册,复前后碑各一册。

衡方碑

建宁元年。有张琴题识。隶书一页,额篆书,复六册。

郭有道碑

建宁二年。清康熙摹刻本,辛未九月郑蕰书。隶书一册。

郭林宗碑(即"郭有道碑")

建宁二年。重刻本一册(有缺页)。

孔彪碑

建宁四年。隶书一页,复六页又一册。

博陵太守孔彪碑

建宁四年。张琴藏并题跋。隶书一册。

西狭颂

建宁四年。隶书一页,复一页又二册。

西狭颂

建宁四年。张琴藏并题识。隶书一册,朱拓。

李翕黾池五瑞图

建宁四年。图一页,复三页。

郙阁颂

建宁五年。仇靖撰,仇绋书。隶书一页,篆书"惠安西表"一页,复隶
书三页。

析里桥郙阁颂

建宁五年。仇靖撰,仇绋书。碑末有会稽李慈铭丁丑题跋。隶书一
册(有缺页)。

执金吾丞武荣碑

建宁年间。一页,复三页又二册。

熹平断碑

熹平二年。有阮元、翁方纲等题字。隶书一页,复六页。

熹平残碑

熹平二年。有张琴题跋。隶书一册,复一册。

司隶校尉鲁峻碑

熹平二年。隶书一页,碑阴、额各一页,复二页又二册。

杨淮表记

熹平二年。隶书一页,复四页又一册。

耿勋碑

熹平三年。李禔造,隶书一页。

娄寿碑

熹平三年。隶书一页。

闻熹长韩仁铭

熹平四年。有金正大五年赵秉文、六年李天翼跋。隶书一页,篆额
一页,复隶书一页又一册。

尹宙碑

熹平六年。隶书一页,复一册。

豫州从事尹宙碑

熹平六年。张琴藏。隶书一册。

孔宏残碑

熹平年间。隶书一页,复一页又一册。

校官碑附释文

光和四年。隶书一页,复五页。元至顺四年单禧释文,楷书一页,复
三页。

三公碑

光和四年。隶书一页,复二页又一册。

白石神君碑

光和六年。隶书一页,复三页又一册。

郑季宣碑及碑阴

中平二年。隶书一页,碑阴一页,复隶书二页、碑阴三页。又翁方纲
题字一页,复一页。

曹全碑

中平二年。隶书一页,复二页又四册。

张迁碑

中平三年。隶书一页,碑阴一页,复六页又七册。

陈仲弓碑

中平五年。隶书一册,复二册。

樊敏碑

建安十年。隶书一册,篆额一页。

刘熊碑阴残字

无年月。附宋王评楷书题字一页。隶书一页。

故汝南周府君碑

无年月。后有清道光戊戌曲阜孔昭薰题记。存额一册,篆书。

汉故车骑将军冯公之碑

无年月。存额一页,篆书。

汉胶东令王君残碑

无年月。隶书一页,复二页。

"朱君长"三字

无年月。隶书一页,复五页又一册。

张寿碑

无年月。隶书一页。

张角残石

无年月。隶书一页。

汉高贯方瓦当

无年月。隶书一册。

"衮雪"两大字

无年月。传为曹操书,宋宝庆二年释文。楷书一页,释文一页。

"玉垒山"三大字

无年月。左将军刘备书。朱拓楷书一页。

汉永寿题名诗

无年月。隶书一页。

岩然题名诗

无年月。楷书一页。

"石门"两大字

无年月。隶书一页,复一页。

"石虎"两字

无年月。郑子真书。隶书一页,复一页。

"玉盆"两大字

无年月。下有宋庆元二年曹济之等题名。隶书一页。

旧拓汉残石四种

无年月。一册。

门生故吏碑

无年月。隶书一页。

孔褒碑

无年月。隶书一页,复五页又一册。

豫州从事孔褒碑

无年月。张琴藏并题记。隶书一册(有缺页)。

汉碑

无年月。隶书一册(存三十二页)。

三国

封孔羡碑

魏黄初元年。曹植词,梁鹄书。碑末有宋嘉祐七年张稚圭楷书题记。隶书一页,篆额一页,复隶书一页。

受禅碑

魏黄初元年。隶书一页,篆额一页。

受禅表

魏黄初元年。张琴藏并题跋。隶书一册,复一册。

公卿将军上尊号奏

魏黄初元年。隶书一册,复一册(和"受禅碑"合装)。

范式碑

魏青龙三年。隶书一页,碑阴一页,篆额一页,复八页又二册。

三体石经

　　魏正始间。存拓片六页。

王基碑

　　魏景元二年。隶书一页,复一页。

谷朗碑

　　吴凤凰元年。隶书一页,复一页又三册。

禅国山碑

　　吴天玺元年。苏建书。篆书一页。

天发神谶碑

　　吴天玺元年。篆书一册,复缩印一页。

天发神谶碑

　　摹刻本一册。

汉将军飞率精卒万人大破贼首张郃于八濛立马勒石

　　无年月。隶书一页,复一册。

宣示表

　　魏。钟繇书。文后有清人题跋。楷书一册。

晋

故明威将军南乡太守郛(休)府君侯之碑

　　泰始六年二月。隶书一册。

任城太守夫人孙氏之碑

　　泰始六年。隶书一页,额一页,复二页又一册。

临辟雍颂及碑阴

　　咸宁四年。隶书二页,复一册(无碑阴)。

齐太公吕望表

　　太康十年。卢无忌撰。隶书一页,又魏武定八年穆子容重刻楷书一
　　　页,复二册。

齐太公吕望表

太康十年。张琴藏并题跋。隶书一册,又魏武定八年穆子容重刻楷
　书一册。

故处士石定及妻刘贵华祔葬纪

永嘉二年七月。楷书一页。

□处墓志

大兴二年。楷书一册(存十六页)。

乐毅论

永和四年。王羲之书。楷书一册。

兰亭序

永和九年。王羲之书。天一阁藏唐摩兰亭序。行书一册,复一册。

定武本兰亭序

永和九年。王羲之书。后有倪瓒题记。行书一册,复一册又二页。

王羲之书兰亭序

永和九年。有清铁云、姜宸英、伊秉绶题跋。行书六册。

姜西溟藏兰亭序两种

永和九年。有清乾隆年间姜西溟、南有老人、何纪堂题跋。拓片三
　页,复五页又一册。

兰亭序

永和九年。拓片一页,复三页。

兰亭序

一册,复四册。

兰亭序

清光绪七年翻刻。四明张斯桂记。一册。

黄庭经

永和十二年。王羲之书。楷书四页,复三页。

佛遗教经

永和十二年。王羲之书。楷书一册。

东方朔画赞

永和十二年。王羲之书,赠王敬仁。楷书一册。

太上玄元道德经

　　永和年间。王羲之书。有唐贞观十五年褚遂良题跋。楷书一册,复
　　　一册(缺前十页)

王羲之法书十七帖

　　永和年间。后有宋绍熙元年陆游题识。草书一册。

洛神赋

　　太和至太元年间。王献之书。楷书一页,复三页。

枳扬府君神道阙

　　隆安三年。楷书一页,复一页。

爨宝子碑

　　义熙元年。楷书一页,复四页。

好大王碑

　　义熙十年。隶书存三页。

南明山葛洪题字

　　无年月。葛稚川书。隶书一页。

郭景纯游仙诗真迹

　　无年月。行书六页。

千晋斋砖拓

　　无年月。拓片二十三页(破损)。

前秦

广武将军□产碑

　　建元四年。隶书四页,复二页(无碑侧)。

庞府君碑

　　建元十四年。有宋熙宁三年题字。楷书二页。

宋

谈高令闻君墓志

元嘉二十六年。碑文一页,盖一页。

爨龙颜碑

大明二年。楷书一页。

齐

造像碑

永明六年。楷书一页。

梁

瘗鹤铭

天监十三年。华阳真逸撰,上皇山樵书。楷书一页,复二册。

北魏

中岳嵩山高灵庙碑

太安二年。寇谦之书。楷书二页,篆额一页,复二册。

长乐王夫人尉迟造像

太和十九年。楷书一页,复一页。

拓片(墓志)

太和十九年。楷书一页。

张元祖造像铭

太和二十年。楷书一页,复一页。

故襄城郡汝南县主簿周君哲墓志

太和二十年。楷书一页,复一页。

始平公造像记

太和二十二年。楷书一页,复一页。

解伯达造像

太和年间。楷书一页,复一页。

郑长猷为父母造像刻石

景明二年。楷书一页,复一页。

高树等造像碑

景明三年。楷书一页,复二页。

比丘惠感为亡父母造像

景明三年。楷书一页。

孙秋生等二百人造像碑

景明三年。孟广达文,萧显庆书。楷书一页,复二页。

广川王祖母太妃为亡夫造像

景明三年。楷书一页。

广川王祖母太妃侯造像

景明四年。楷书一页,复一页。

比丘法生为北海王母子造像

景明四年。楷书一页,复一页。

北海王国太妃为孙保造像

景明年间。楷书一页。

崔季芬族弟墓志铭

正始元年。楷书一页。

寇臻墓志铭

正始二年。楷书一页。

杨大眼造像记

景明元年至正始三年间。楷书一页。

王元燮造像

正始四年刻。楷书一页。

城门校尉元腾墓志铭

　　正始四年间。楷书一页。

高庆碑

　　正始五年间。楷书一页,篆额一页,复一册。

尚书江阳王次妃石夫人婉墓志铭

　　永平元年刻。楷书一页。

石门铭

　　永平二年摩崖刻石。王远书丹,武阿仁凿字。楷书一页,复一页又
　　　三册。

郑文公上碑

　　永平四年刻。一页,复一页。

郑文公下碑

　　永平四年刻。郑道昭书。后有宋政和三年守秦岘等楷书题名。楷
　　　书一页,额一页,复五页又六册。

云峰山摩崖刻石

　　永平四年。拓片六页。

天柱山等刻石

　　永平四年。《论经书》等拓片四十四页,复二页。

郑道昭诗

　　永平四年。楷书三页。

中岳先生荥阳郑道昭游山谷诗

　　永平五年。楷书十一页。

大基山题刻

　　永平五年。郑道昭书。楷书一页。

元显儁墓志

　　延昌三年。楷书一页。

司马景和妻孟氏墓志

　　延昌三年。楷书一页。

松滋公元苌温泉颂

延昌年间。楷书一页,额篆书。

齐郡王祐造像记

熙平二年。楷书一页。

寇凭墓志

神龟二年。楷书一页。

贾思伯碑

神龟三年。楷书一页,跋一页,复一页又三册。

杨要光等造像记

神龟三年。楷书一页。

比丘尼慈香造像刻石

神龟三年。楷书一页。

玄道造像

正光元年。楷书一页。

司马昞墓志

正光元年。楷书一页。

李璧墓志

正光元年。楷书一页,复一册。

张猛龙碑

正光三年。楷书一页,额一页,碑阴一页,复一页又五册。

大字张猛龙碑

正光三年。楷书五页。

马鸣寺根法师碑

正光四年。楷书一页,复六页又一册。

高贞碑

正光四年。楷书一页,篆额一页,复一页又二册。

元倪墓志

正光四年。楷书一页。

刘根等人造像

正光五年。楷书一页。

孙辽墓志铭

　　正光五年。楷书一页。

杜文廉造像

　　正光五年。楷书一页。

李超墓志

　　正光六年。楷书一页,复一册。

曹望禧造像

　　正光六年。碑末有赵叔孺题识及藏印。楷书一册。

元显魏墓志

　　孝昌元年。楷书一册,复一页。

李明府墓志铭

　　孝昌二年。楷书一页。

元寿安墓志铭

　　孝昌二年。楷书一页。

刘玉墓志

　　孝昌三年。楷书一页。

北魏孝昌三年造像　　大般涅经偈

　　孝昌三年。合刻楷书一页。

元均之墓志铭

　　武泰元年。楷书一页。

雍州刺史武昭王天穆墓志

　　普泰元年。楷书一页。

张黑女墓志

　　普泰元年。楷书二页,复八页。

王延明墓志铭

　　太昌元年。楷书一页。

常岳等百余人造像记

　　无年月。楷书一页,复一册。

郑道昭碑

无年月。楷书一册。（注：郑道昭卒于熙平元年。）

郭显祖等造像碑

无年月。楷书一页。

比丘道匠造像刻石

无年月。楷书一页，复三页。

韩曳云等造像

无年月。楷书二页。

魏碑

无年月。楷书一页，复一页。

龙门魏帖十品

无年月。拓片十页。

龙门造像

无年月。自装一册。

魏齐造像

无年月。十七页。

造像碑

无年月。拓片四页。

渤海太守张府君碑

无年月。楷书一页。

品一墓志铭

无年月。存楷书盖一页。

刘氏墓志

无年月。楷书一册。

东魏

司马升墓志

天平二年。楷书一页，复三页。

中岳嵩阳寺碑铭

天平二年。隶书一页,复一页。

王僧墓志铭

天平三年。楷书一页,复一页。

高盛碑

天平三年。楷书一页,额篆书,复四册,其中一册俞飞鹏藏。

安村道俗一百余人造像

天平四年。楷书一页。

李文静墓志

元象元年。楷书一页,复一册。

李宪墓志铭

元象元年。楷书一页。

高湛墓志

元象二年。楷书一页,复二页。

乞伏造像

元象二年。楷书一页。

敬史君显儁碑

兴和二年。楷书一册。

刘懿墓志

兴和二年。楷书一册。

廉富造像记

兴和二年。楷书一页,复二页,附:未著录石刻三十种目录。

吕升欢造像记

兴和三年。楷书一页。

李仲璇修孔子庙碑

兴和三年。王长孺书。楷书三页。

李辅兴等造像碑

兴和四年。楷书一页。

李氏合邑造佛像碑颂文

兴和四年。楷书一册(剪装)。

武猛从事李道赞率诸邑义五百余人造像记

> 北魏永熙三年始建、东魏武定元年建成。楷书一页,造像一页,复楷
> 书二页又一册。

渤海太守王府君墓志铭

> 武定元年。楷书一页。

魏碑

> 武定二年。隶书二页。

怀州栖贤寺比丘造像碑

> 武定四年。楷书一页。

王亮等造灵庙塔寺碑

> 武定五年。楷书二页。

瓒记(道瓒造像记)

> 武定七年。楷书一册。

廉富造义井记

> 武定八年。楷书一页,复一页。

武定八年造像

> 武定八年。拓片四页。

太原太守穆子岩墓志铭

> 武定八年刻。楷书一页。

摩耶圹记

> 武定八年刻。楷书一页。

秦始侯等造像

> 无年月。楷书一页。

上官胡仁等摩崖造像

> 无年月。楷书一页。

田迈等大造像

> 无年月。楷书一页。

陈子姜等佛座题名

> 无年月。楷书一页。

刘树枝造像

> 无年月。楷书一页。

北齐

西门豹祠堂记

> 天保元年刻。隶书一页。

郭行端书碑

> 天保三年刻。楷书一册。

比丘尼僧严等造像

> 天保三年。楷书三页。

马敬贤等造像

> 天保三年。楷书一页。

张山化等八十人造像碑

> 天保三年。楷书一页。

畅洛生造像

> 天保五年。楷书一页。

张景晖造像碑

> 天保五年。楷书二页。

殷双和造像碑

> 天保五年。楷书一页。

李宪碑

> 天保六年。燕州释仙书。楷书一页。

鲁思明造像碑

> 天保九年。隶书一页。

泰山经石峪金刚经

> 天保年间。摩崖大字刻石。存九百四十八页,复两套,分别存九百
> 四十页和九百三十一页,另有散字五十五页。

夫子庙碑

乾明元年。郑述祖书。隶书一页,复二页。

隽修罗碑(大齐孝义碑)

皇建元年。楷书一页,碑阴一页。

标异乡义慈惠石柱颂

太宁二年。楷书六页。

郑述祖碑

河清三年。隶书一页。

元极寺慧据法师造像碑

河清四年。楷书一页。

天统经颂

天统元年。隶书一册(剪装)。

姜纂造像

天统元年刻。楷书一页。

真宗颂

天统元年。楷书一页。

天柱山铭

天统元年。隶书一页,额一页,复一页。

姚景等四十人造像碑

天统三年。楷书一页。

宇文长碑

天统五年后。楷书一页。

杨映香任买女邑义八十造像

武平元年。楷书一页。

陇东王感孝颂

武平元年。申嗣邕撰,梁恭之书。碑末刻唐开元二十三年杨杰题记四行。隶书一页。

陇东王神道碑

武平元年。篆额一页。

映佛岩摩崖刻般若经

武平元年。有王子椿等题名。存六页,复一册。

比丘道略造像碑

武平二年。楷书一册(剪装)。

马祠伯夫妻造像

武平二年。楷书一页,复一页。

唐邕写经碑

武平三年。楷书一册(剪装)。

临淮王像碑

武平四年。隶书一册。

李琮墓志

武平五年。楷书一册。

朱氏等造像

武平六年。楷书一册(剪装)。

水牛山文殊般若经碑

北齐末。楷书一页,复一页又一册。

张转兴等造像

年月不清。楷书一页。

樊元贞等造像

无年月。楷书一页(破损)。

香泉寺华严经摩崖

无年月。楷书一页。

妙法莲华经并造像碑

无年月。楷书一页。

北周

西岳华山庙碑

天和二年。隶书二页。

周大督阳伯长孙夫人罗氏墓志铭

天和四年。楷书一页。

李儁和等造像

建德元年。楷书一页。

隋

杨文盖造像铭

开皇三年。楷书一页。

亳州刺史昌国公寇使君奉叔墓志铭

开皇三年。楷书一页,篆盖一页,复二页。

寇使君遵孝墓志铭

开皇三年。楷书一页,篆盖一页。

郑元伯女道贵智能造万佛洞记

开皇四年。楷书一页。

龙藏寺碑(龙兴寺碑)

开皇六年。张公礼撰。楷书一页,碑阴一页,复三页又一册。

赵芬残碑

开皇九年。隶书一页(破损)。

张景略墓志

开皇十一年。楷书一页。

陈思王曹子建庙碑

开皇十三年。隶篆书一页,复二册。

河东梁泉□君残碑

开皇十三年。楷书一页。

隋故大信行禅师铭塔碑

开皇十四年。楷书一页。

澧水石桥碑

开皇十六年。隶书一册。

董美人墓志铭

开皇十七年。楷书一册。

张信宝造观音像

开皇□□年。楷书三页。

邓州大兴国寺舍利塔铭

仁寿二年。楷书一页。

栖岩道场舍利塔碑

仁寿二年。贺德仁撰。楷书一页。

舍利宝塔铭

仁寿二年。碑末有清同治年间题字三行。楷书一页。

苏孝慈墓志

仁寿三年。楷书一册。

彭案生造像碑

仁寿三年。楷书一页。

冯君夫人墓志铭

仁寿四年。楷书一页。

冯君卢夫人李氏玉婍墓志铭

仁寿四年。楷书一页。

淮南化明县丞夫人崔氏墓志铭

大业三年。楷书一页。

始建县界石

大业四年。楷书一页。

袁君墓志铭

大业四年。隶书一页。

宁赞碑

大业五年。楷书一页,复二页。

东阳府鹰扬郎将羊君墓志

大业六年。楷书一页,复一页。

姚辩墓志铭

大业七年。虞世基撰,欧阳询书,万文韶刻。楷书一页(不全),复

二册。

姜君墓志铭

大业九年。楷书一页,复一页。

豆卢寔墓志

大业九年。隶书一页,篆额一页。

张盈墓志铭

大业九年。楷书一页,篆盖一页,复二页。

张盈妻萧氏墓志

大业九年。楷书一页,篆盖一页。

张波墓志铭

大业十一年。楷书一页,复二页。

墓志铭

大业十一年。楷书二页。

宋永贵墓志铭

大业十二年。楷书一页。

唐

墓志

武德二年。楷书一页,复一页。

女子苏玉华墓志铭

武德二年。楷书一页。

观音寺碣

武德五年。楷书一页。

孔子庙堂碑

武德九年。虞世南撰书。碑末有"王彦超再建、安祚刻字"一行,应为宋重刻陕西本。楷书一页,复二页又三册。

孔子庙堂碑

武德九年。木版翻刻本。有清嘉庆十二年翁方纲和道光六年李宗

瀚跋。剪装一册。

鲁元墓志

贞观元年。隶书一页。

郭君墓志

贞观二年。楷书一页。

等慈寺碑

贞观二年。楷书一册,复三册。

昭仁寺碑

贞观四年。虞世南书。楷书一页,宋绍圣元年题跋一页,复一册(有明嘉靖四年王尚絅题记)。

枯树赋

贞观四年。北周庾信文,唐褚遂良书。行书一册。

房彦谦碑

贞观五年。李百药撰,欧阳询书。隶书一页,碑阴、碑侧、碑额各一页,复十六份(六十四页)又碑文十页、碑阴六页、碑侧一页又二册。

化度寺碑

贞观五年。李百药撰,欧阳询书。楷书一册。

九成宫醴泉铭

贞观六年。魏徵撰,欧阳询书。有"高皇帝"、"文徵明"等藏印。宋拓,楷书一册。

九成宫醴泉铭

贞观六年。楷书一页,复三页又十册。

九成宫醴泉铭

贞观六年。楷书大字二页。

清河张夫人墓志铭

贞观八年。杨暄撰。楷书一页。

虞恭公温彦博碑

贞观十一年。岑文本撰,欧阳询书。楷书一册(全拓本),复一册。

虞恭公温彦博墓志

贞观十一年。欧阳询撰并书。楷书二页。

云麾将军文瑾公墓

贞观十一年。楷书一页,复一册。

于孝显碑

贞观十四年。楷书一页,额篆书。

伊阙佛龛碑

贞观十五年。岑文本撰,褚遂良书。楷书一册,复一册又篆额二页。

薄夫人铭

贞观十五年。楷书一页,篆额一页。

孟法师碑

贞观十六年。岑文本撰,褚遂良书。楷书一册,复二册。

段志玄碑

贞观十六年。楷书一页。

皇甫诞碑

贞观十七年。于志宁撰,欧阳询书。楷书一页,复七页又八册。

赠比干太师诏并祭文

贞观十九年。李世民撰文,薛纯陁书。原石久佚,今存者为元延祐五年重刻。隶书一册。

太宗御书飞白进士碑额

贞观二十年。拓片一页,复一页。

晋祠之铭并序

贞观二十年。李世民撰并书。清乾隆三十七年重刻。行书一页,复二页。

齐夫人墓志

贞观二十年。楷书一页,篆额一页。

李道固墓志铭

贞观二十年。楷书一页。

高士廉茔兆记

贞观二十一年。许敬宗撰,赵模书。楷书一页。

张通墓志

贞观二十二年。楷书一页。

孔颖达碑

贞观二十二年。于志宁撰。楷书一页。

大唐三藏圣教序

贞观二十二年。太宗文皇帝制,弘福寺沙门怀仁集王羲之书,咸亨
三年十二月朱静藏刻字。行书一页,复一份(五页)又八册及残本
五册。

大唐三藏圣教序

贞观二十二年。行书一册。俞飞鹏藏。

杨君墓志并序

贞观二十三年。楷书一页。

褚登善兰亭帖

贞观年间。褚遂良临。一册。

陇西□□□碑

贞观年间。隶书一页,篆额一页,复二页。

樊兴碑

永徽元年。楷书一册,盖有朱文"四明范氏天一阁珍藏印"一方。

千字文

永徽四年。褚遂良书。楷书二十四页。

雁塔圣教序

永徽四年。李世民撰,褚遂良书。楷书剪装一册。

王士远墓志

永徽五年。楷书一页,篆额一页。

王竟墓志铭

永徽五年。楷书一页。

爨君墓志

显庆元年。楷书一页。

姚处士忠节墓志并序

显庆二年。楷书一页。

段君墓志铭

显庆二年。楷书一页,篆盖一页。

王居士砖塔铭

显庆三年。上官灵芝制文,敬客书。楷书一页,复三页又六册(残)。

信法寺弥陀像碑

显庆三年。楷书一页。

卫景武公碑(李靖碑)

显庆三年。许敬宗撰,王知敬书。楷书一页,复一页又二册。

兰陵长公主碑

显庆四年。李义府撰,窦怀哲书。楷书二页,篆额一页。

彬州参军友方为父母造像铭

显庆四年。楷书一页。

支君墓志铭

显庆四年。楷书一页。

太尉李公神道碑

显庆五年。楷书一页。

造佛龛碑

显庆五年。楷书一页。

杨君造像碑

显庆五年。楷书一页。

造像残碑

显庆五年。楷书一页。

东明观三洞道士造像题记

显庆六年。楷书三页(破)。

竹夫人墓志铭

龙朔元年。楷书一页。

张君墓志铭

龙朔元年。楷书一页。

王府君及夫人魏氏墓志铭

龙朔元年。楷书一页。

文林郎曅君墓志铭

龙朔元年。楷书一页。

许洛仁碑

龙朔二年。楷书一页，复一页。

许洛仁妻宋氏墓志

未署年月。楷书一页。

索君墓志铭

龙朔二年。楷书一页。

程夫人墓志铭

龙朔三年。楷书一页。

宋夫人墓志铭

龙朔三年。楷书一页，篆额一页。

道因法师碑

龙朔三年。李俨撰，欧阳通书。楷书一页，复三页又一册。

金刚般若经

龙朔三年。楷书一页。

同州圣教序

龙朔三年。褚遂良书。楷书一页，复二页又二册。

姚意妻造像残碑

龙朔三年。楷书一页。

怀州修武县慈仁乡无为里周村一十八家敬造尊像一塔

麟德元年。楷书一页。

泾阳县令梁君墓志铭

麟德元年。楷书一页。

功曹参军梁君夫人成氏墓志

麟德元年。楷书一页。

台州录事参军袁府君弘毅墓志铭

麟德元年。楷书一页,复一页。

清河长公主碑

麟德元年。李俨撰,杨整书。楷书一册。

洛中处士孟君墓志铭

麟德元年。楷书一页。

卢知节墓志铭

麟德二年。许敬宗撰。楷书一页。

河东王夫人墓志铭

麟德二年。楷书一页。

陆先妃碑

乾封元年。楷书一册。

王君墓志铭

乾封二年。楷书一页,篆额一页。

张君墓志铭

乾封二年。楷书一页,复一页。

敬善寺石像铭

乾封二年。李孝伦撰。楷书一册。

张君之铭

乾封三年。楷书一页。

李君友仁墓志铭

总章元年。楷书一页。

道安禅师塔志

总章三年。楷书一页。

碧落碑

咸亨元年。李阳冰书。篆书一页。

张阿难碑

咸亨二年。楷书一页(破)。

唐造像

咸亨四年。西京法僧惠简造。拓片一页。

李勣碑

仪凤二年。唐高宗李治撰并书。行书一页。

王君文晓墓志铭

仪凤三年。楷书一页。

相州临河县井李村大像碑颂文

仪凤四年。楷书一页,复一页。

安君神俨墓志铭

调露二年。楷书一页。

万佛洞造佛像碑

调露二年。楷书二页。

唐造像碑

永隆二年。楷书六页。

康磨伽墓志铭

永淳元年。楷书一页,篆额一页,复碑文二页、额一页。

康留买墓志铭

永淳元年。楷书一页,复一页。

武则天发愿文

永淳二年。王知敬书。楷书三页。

孙义谱墓志铭

文明元年。楷书一册(剪装)。

八都坛神君之实录

垂拱元年。元质撰。楷书一页。

管公墓志

垂拱二年。楷书一页。

焦松墓志铭

垂拱二年。楷书一页。

怀州河内县丞李府君善智墓志铭

垂拱四年。楷书一页。

乙速孤神庆碑

载初二年刻。苗神客撰,释行满书。楷书一页。

张玄弼墓志铭

永昌三年(按:无永昌三年,应为天授二年)。李行彦撰。楷书一页。

文林郎焦府君松墓志铭

天授二年。楷书一页。

岱岳造像两件

天授二年。楷书二页。

处士程玄景墓志铭

长寿三年。楷书一页。复一册。

武周造像铭

长寿三年。楷书一页。

唐造像碑

万岁登封年间。拓片一册(十页)。

仇道朗墓志

万岁通天元年。楷书一页。

龛像颂文

万岁通天元年。楷书一页。

梁师亮墓志铭

万岁通天二年刻。楷书一页(旧拓,完好)。

朝散大夫行梓川司户卢公龙门山石像赞

万岁通天二年。楷书一页。

造老君像碑

圣历元年(并有长安、景云、大历等年号)。楷书一页。

残碑

圣历二年。楷书一页。

顺陵残石

长安二年。楷书一页。

姚元之造像

长安三年。楷书一页。

韦均造像

　　长安三年。楷书一页（蛀）。

李承嗣造像

　　长安三年。楷书一页。

昭武校尉王公墓志铭

　　长安三年。楷书一页。

合州司马造钟铭

　　长安四年。拓片一页。

观世音石像铭

　　长安四年。楷书一页。

周造像残碑

　　武后时（无年月）。楷书一页。

金刚经　心经

　　武后时（无年月）。楷书二页。

申州罗山县令王府君素臣墓志铭

　　景龙二年。楷书一页。

故比丘尼法琬法师碑

　　景龙三年刻。释承运撰，刘钦旦书。楷书一页。

墓志

　　景龙三年。李为仁书。楷书存一页。

篆书

　　景龙年间。韩永锡书。一页，上有"万历己丑四月"字样。

景龙观铸钟碑

　　景云二年。墨拓楷书一页，复朱拓二页又朱拓一册。

独孤仁政碑

　　景云二年刻。刘待价撰，刘珉书。楷书一册。

契苾明碑

　　先天元年。殷元祚书。楷书一页。

六度寺塔门石额比丘导师造像

开元二年。楷书一页。

六度寺侯莫陈大师寿塔文

开元二年。崔宽撰,王玄贞书。楷书一页。

龙瑞宫记

开元二年。贺知章撰。楷书一页,陶浚宣跋一页。

姚懿碑

开元三年。胡皓撰,徐峤之书。楷书一页,篆额一页,复碑文一页。

故处士王府君玄鉴墓志铭

开元三年。楷书一页。

韦利器造大弥陀等身像一铺

开元三年。利涉书,丘悦赞。楷书一页。

法藏禅师塔铭

开元四年。田休光撰。楷书一页,复一册。

叶有道碑

开元五年。李邕撰并书。行书八页,复二册。

叶有道碑

开元五年。李邕撰并书。楷书一页(据《碑帖叙录》,此碑原为行书,楷书本系伪托)。

刘府君墓志

开元六年。楷书一页,篆额一页。

邺县修定寺传记

开元七年。隶书一页。

长孙氏石像碑

开元七年。楷书一页,复一页。

修大定寺碑

开元七年。僧玄昉建。隶书一页。

李思训碑

开元八年。李邕撰并书。行书一页,复三页又三册。

华岳精享昭应碑

开元八年。咸廙撰，刘升书。隶书一页。

兴福寺半截碑

开元九年。释大雅集王羲之书。行书一页，复一页又二册。

牛仙客等奏事碑

开元九年。苏灵芝书。楷书一页。

奉先寺大卢舍那像龛记

开元十年。有宋"政和六年四月一日到此立石"刻字一行。楷书一页。

御史台精舍碑

开元十一年。崔湜撰，梁升卿书。隶书一册。

李邕书法

开元十一年。伏灵芝刻石。行书一页。

颜回赞

开元十一年。楷书二页。

虢国公杨花台铭

开元十二年。申屠液撰。楷书一页。

高延福墓志

开元十二年。孙翊撰。楷书一页。

述圣颂

开元十三年。达奚珣撰序，吕向撰颂并书。楷书一页，复一页。

乙速孤行俨碑

开元十三年。刘宪撰，田义晊书。隶书一页。

银青光禄铭

开元十四年。隶书一页。复一册（剪装）。

纪太山铭

开元十四年。玄宗李隆基撰并书。大字隶书五页，首题一页，附记一页，复六页。

石刻浮图

开元十四年。楷书一页。

于履楫墓志铭

开元十五年。楷书一册。

安宜县令王晋夫人刘氏合葬墓志铭

开元十五年。顿丘阎玄亮撰。楷书一页。

端州石室记

开元十五年。李邕撰。一页。

香泉寺尊胜陀罗尼经塔

开元十六年。一页。

麓山寺碑(岳麓寺碑)

开元十八年。李邕撰并书。行书一页,复五册。

张轸墓志

开元二十一年。楷书一页(字漫漶不清)。

河南府参军张轸墓志铭

开元二十一年。吕岩说撰。楷书一页。

唐碑

开元二十一年。楷书一页。

清夷军仓漕兼本军总管张休光墓志

开元二十二年。万俟余庆撰,张若芬书。隶书一页。

大安国寺故大德惠隐禅师塔铭

开元二十二年。楷书一页。

青州刺史郑公墓志

开元二十三年。杨宗撰,元光济书。楷书一页。

法华寺碑

开元二十三年。李邕撰并书。行书一册。

北岳纪事碑

开元二十三年。隶书一册。

大智禅师碑

开元二十四年。严挺之撰,史惟则书。隶书一页,复二册。

周村四十余家造像记

开元二十四年。楷书一页。

不空法师塔记

开元二十五年。楷书一页。

道德经

开元二十六年。苏灵芝书,田仁琬奉敕立。楷书八页。

佛顶尊胜陀罗尼经

开元二十六年。比丘僧法明造石幢。楷书三页。

易州铁像颂

开元二十七年。王端撰,苏灵芝书。行书一页,复一册。

常君墓志铭

开元二十七年。行书一页。

田仁琬德政碑

开元二十八年。徐安贞撰,苏灵芝书。行书一页。

博州刺史李成裕奏

开元二十九年。苏灵芝书。行书一册,复一册。

唐俭碑

开元二十九年。楷书一页。

梦真容碑

开元二十九年。宋人重刻,苏灵芝书并题额。行书一页。

陈显标等造像

开元年间。拓片一页。

兖公之颂碑

天宝元年。张之宏撰,包文该书。楷书一册。

灵岩寺碑

天宝元年。李邕撰并书。行书一页,复一页又一册。

李秀残碑

天宝元年。李邕撰并书。行书一页,复一册。

庆唐观金箓斋颂

天宝二年。崔明允撰,史惟则书。隶书一页。

实际寺隆阐大法师碑

天宝二年。怀恽及书。行书一页。

佛顶尊胜陀罗尼咒

天宝三载。楷书一页。

陀罗尼经（铁塔）

天宝四载。隶书一册。

韦琼墓志铭

天宝四载。范朝撰。楷书一页。

长安兴圣寺八面经幢

天宝五载。楷书八页。

宇文琬墓志铭

天宝五载。周琛撰。楷书一页。

北岳铭

天宝七载。曹参撰，戴千龄书。隶书一册。

王尚容等造经幢

天宝七载。楷书一页。

封北岳碑

天宝七载。李荃撰，戴千龄书。隶书一册。

崇圣寺造像并心经

天宝八载。有宋崇宁元年题记。楷书一页。

故谯郡城父县尉卢府君墓志

天宝九载。楷书一页。

多宝塔感应碑

天宝十一载。岑勋撰，颜真卿书。楷书一页，复二页又九册。

多宝塔感应碑

天宝十一载。翻刻。有清道光十年题跋。十三页。

缩刻多宝塔感应碑

天宝十一载。张岳崧临。三页。

张公夫人雁门郡夫人令狐氏墓志铭

天宝十二载。行书一页。

张朏墓志铭并序

　　天宝十二载。楷书一页。

东方先生画赞碑及碑阴之记

　　天宝十三载。颜真卿书。楷书二页,碑阴一页,复二页又十三册。

黄府君夫人刘氏墓志

　　天宝十三载。楷书一页。

刘奉智合葬墓志铭

　　天宝十五载。苏灵芝书。楷书一册。

张积墓志

　　天成二年(注:应为唐乾元元年,"天成"系安庆绪年号)。楷书一页。

祭伯父豪州刺史文

　　乾元元年。颜真卿书。行书四页,复四页。

通徽道诀碑

　　乾元二年。唐明皇制文。行书一册。

城隍庙碑

　　乾元二年。李阳冰书。篆书一页,复三页又二册。

造阿弥陀像文

　　上元二年。楷书一页。

卢舍那大石像

　　上元三年。楷书一页。

巂州邛都张君墓志铭

　　上元三年。楷书一页。

王处方造像

　　上元三年。拓片一页。

故处士武君怀亮墓志铭

　　上元三年。楷书一页。

离堆记

　　宝应元年。颜真卿书。楷书二页。

争座位帖

广德二年。颜真卿书。行书一页,复二页又四页、六册。

郭家庙碑

广德二年。颜真卿撰并书,额李豫书。楷书一页,碑阴一页,隶额一
页,复碑文三页。

峿台铭

大历二年。元结撰。篆书一页。

李氏迁先茔记

大历二年。李阳冰书。篆书一页,复一页。

三坟记

大历七年。李季卿撰,李阳冰书。篆书二页。

"听松"二字

传为李阳冰书。篆书一页,旁有明嘉靖年间李政和题字。

唐庼铭

大历三年。元结撰。篆书三页。

大唐中兴颂

大历六年。元结撰,颜真卿书。楷书一页,复三页又一册。

大字麻姑山仙坛记

大历六年。颜真卿书。楷书一册。

麻姑山仙坛记

大历六年。小字本。楷书二页。

元次山碑

大历七年。颜真卿书。楷书一页,复二册(一册残)。

般若台题名

大历七年。李阳冰书。篆书一页,复一页又四页。

八关斋会报德记

大历七年。颜真卿撰并书。楷书八页,复十六页。

宋璟碑

大历七年。颜真卿撰并书。楷书四页,篆额一页,复三页又四册。

郭严墓志

大历九年。楷书二页。

颜氏干禄字书

大历九年。颜元孙撰,颜真卿书。一册。

王忠嗣碑

大历十年。元载撰,王缙书。行书一页。

自叙帖

大历十二年。释怀素书。草书八页,复十三页又一册。

千字文

唐释怀素书。明成化六年余子俊刻。草书三页,复三页又一册。

千字文

唐释怀素书。俞飞鹏藏本。一册。

藏真、律公两帖

唐释怀素书。后有宋、元人题跋。草书一页,复一页。

李含光碑(李玄静碑)

大历十二年。颜真卿书。楷书一册。

董孝子碣铭

大历十二年。崔殷撰,徐浩书,李阳冰篆。有宋□炎年慈溪县令题
记。楷书二页,复二页。

无忧王寺大圣真身宝塔碑铭并序

大历十三年。张彧撰,杨播书。楷书一册。

颜勤礼碑

大历十四年。颜真卿撰并书。楷书一册,复三册。

岱岳寺诗碑

大历七年、建中元年。楷书二页,有宋政和四年题字。

颜家庙碑

建中元年。颜真卿撰并书。楷书四页,复四页又十三册。

明拓颜家庙碑

建中元年。俞飞鹏藏本。四册。

景教流行中国碑

建中二年。释景净撰,吕秀岩书。楷书三页,篆额一页。

不空禅师碑

建中二年。严郢撰,徐浩书。楷书一页,复二页又五册。

杜兼　徐泗题名碑

贞元七年。楷书一页。

塔铭

贞元七年。师婴等立。楷书一页。

大德禅师塔铭

贞元七年。比丘潭行撰。楷书一页。

怀素书法

贞元九年。元祐戊辰摹勒上石。草书一页。

蜀丞相诸葛武侯新庙碑铭

贞元十一年。沈迥撰,元锡书。楷书一页。

徐浩碑

贞元十五年。张式撰,徐岘书。楷书一页。

楚金禅师碑

贞元二十一年。释飞锡撰,吴通微书。楷书一页,复一页。

唐碑

元和元年。楷书一册(有缺页)。

毛公故夫人鲁郡邹氏墓志

元和元年。楷书一册。

高府君岑墓志铭

元和二年。从侄濮州长史岳撰。楷书一页。

孟再荣造像铭

元和三年。楷书一页。

雁门郡解进墓志铭

元和五年。楷书一页。

般若波罗蜜多心经

元和五年。楷书一页。

周孝侯碑

　　元和六年重刻。晋陆机撰,晋王羲之书。楷书一册。

保康寺天王灯幢赞

　　元和七年。柳澈撰。楷书一页。

李辅光墓志铭

　　元和九年。崔元略撰,巨雅书。楷书一页。

叔氏墓志

　　元和九年。楷书一页。

酸枣县建福寺界场记

　　元和九年。僧契真书。楷书一页。

魏邈墓志铭

　　元和十年。子匡赞并书。行书一页,复一页。

谯郡永城县令李冈墓志

　　元和十二年。楷书一页。

龙花寺大德韦和尚墓志铭

　　元和十三年。同翊撰。楷书一页。

韦公玄堂志

　　元和十五年。第四子韦纾撰并书(注:韦公名端,字正礼)。楷书一页。

南海神广利王庙碑

　　元和十五年。韩愈撰,陈谏书。楷书一页。

李良臣碑

　　长庆二年。李宗闵撰,杨正书。楷书一册。

邠国公梁守谦功德铭

　　长庆二年。杨承和撰并书,陆邳篆额。楷书一页。

李晟神道碑

　　大和三年。裴度撰,柳公权书并篆额。楷书一页,篆额一页,复三页
　　又一册。

辛幼昌墓志

　　大和六年。睦□撰。楷书一页。

登封县令崔蕃墓志铭

大和七年。楷书一页。

寂照和尚碑

大和七年。段成式撰，释无可书。楷书一页，复一页又一册。

阿育王寺常住田碑

大和七年。万齐融撰，范的书并篆额。行书一页，篆额一页，复碑文
五页、额一页、又一册。

朱夫人赵氏墓志铭

大和八年。崔锷撰。楷书一页，复一页。

鄂州永兴县尉周著墓志铭

大和八年。侯琏撰。楷书一页。

佛顶尊胜陀罗尼经

大和八年。沙门佛陀波利奉诏译。楷书八页。

刘公夫人辛氏墓志

大和九年。楷书一页。

李府君琮墓志铭

大和年间。楷书一页。

冯宿碑

开成二年。王起撰，柳公权书。楷书一页，复一页。

大泉市新三门记

开成三年。姚蕃撰，沙门齐操书。行书一册。

佛顶尊胜陀罗尼经幢

开成四年。楷书八页，朱拓，复二十四页，墨拓。

慈城普济寺经幢

开成四年。奚虚己书，上福寺主僧元熹等立。楷书八页。

玄秘塔碑

会昌元年。裴休撰，柳公权书。楷书一页，复三页又五册（其中三册
有缺页）。

处士包公夫人墓志铭

会昌三年。楷书一页。

魏君夫人赵氏墓志

会昌五年。楷书一页。

王公守琦墓志铭

大中四年。刘景夫述。楷书一页。

陈兰英墓记

大中四年。柳知微记。楷书一页。

故处士范府君墓志

大中四年。楷书一页。

尊胜寺经幢

大中六年。楷书一页。

高元裕碑

大中七年。萧邺撰,柳公权书。楷书一册(缺额)。

圭峰定慧禅师碑

大中九年。裴休撰并书,柳公权篆额,邵建初刻字。楷书一页,复二
页又一册。

颍川陈夫人墓志铭

大中十年。王顼撰。楷书一页。

佛顶尊胜陀罗尼经

咸通四年。楷书一页。

程修己墓志

咸通四年。温宪撰,程进思书。楷书一页。

窣堵波塔铭

咸通五年。高塘述并书。楷书一页。

太原郡王处士墓志铭

咸通六年。魏宾撰并书。楷书一页。

大兴善寺经幢(即"陀罗尼经幢")

咸通六年。李遇书。楷书一页。

佛顶尊胜陀罗尼经幢

咸通六年。李遇书,僧令深记,曹彦词立。下有"端方敬献此幢于浙江天童寺永远供奉"字样,又有光绪三十三年清道人题跋。楷书六页,复六页。

兰亭序

乾符元年摹蜡本。一册。

刻石

广明元年。一页。

兜沙经

天祐四年。明拓本一册。

颜鲁公三表真迹

无年月。颜真卿书,张佐庭刻。行书一册。

孙过庭书谱

无年月。草书一册。

王公太贞墓志铭

无年月。行楷一页。

韩退之书法

无年月。拓片六页。

经幢残页

无年月。拓片二十一页。

唐碑

无年月。楷书一页。

李阳冰篆书真迹

无年月。拓片一页(破)。

唐经幢

无年月。楷书三页。

唐故陇西李府君墓志

无年月。篆额一页。

无量寿佛经

无年月。楷书九页。

孔夫子像赞

无年月。唐吴道子笔,吴尔成赞。拓片一页,额篆书。

龙门敬善寺石龛阿弥陀佛观音大士菩萨像铭并序

无年月。楷书一页。

唐赠龙□县牛氏像龛碑

无年月。隶书一页。

长明灯台残幢

无年月。楷书一页。

"大唐纪功之颂"六大字

无年月。飞白书一页。

戒珠寺经帖

无年月。拓片八页。

马嵬诗帖

无年月。刘禹锡等作。楷书五页。

孝经

无年月。隶书一页(残)。

唐偃师令平公之碑

无年月。隶书一页。

颜鲁公书稿

无年月。有清翁方纲题字。行书一页。

颜真卿书法

无年月。楷书二页。

鹿脯帖

无年月。颜真卿书。有明董其昌题识。行书三页。

双鹤铭

无年月。颜真卿书。大楷四页。

茅名碑

无年月。颜真卿书。楷书一册。

佛顶尊胜陀罗尼经序

无年月。楷书一册。

唐无名书月仪

无年月。草书一册(六页)。

唐昭陵陀罗尼经

无年月。楷书一页。

牛秀碑

无年月。此为昭陵陪葬碑之一。楷书一页。

涌金亭诗

无年月。元好问诗。楷书一页。

李卫公献西岳文石刻

无年月。行书一册。

官衔碑

无年月。疑为唐李北海书。行书三页。

陀罗尼经

无年月。楷书一页。

五代十国

尊胜经幢

后唐天成三年。楷书六页。

百岩寺功德邑众造七佛记

后晋天福二年。楷书一页。

佛顶尊胜陀罗尼及真言

后周显德五年。僧处辞书。楷书八页。

北宋

千字文

乾德三年。梁周兴嗣次韵,沙门梦瑛篆并题额,袁正己隶书。二册,

复一册(无书人姓名)。

黄帝阴符经

乾德三年。篆书一页。

佛说摩利支天经

乾德六年。施主王处能建。楷书一页。

太上老君常清静经

太平兴国五年。楷书一页。

大宋新译三藏圣教序

端拱元年。沙门云胜书并篆额。隶书一册。

奉赠宣义大师英公诗

咸平元年。张洎等二十八人赠诗,僧正蒙书。楷书一页,复四页。

篆书目录偏旁字源

咸平二年。梦英书兼自序。拓片一页。

旧拓兰亭序

天圣四年重装。晋永和九年王羲之书,宋米芾临。行书一册,复一
册。后有范仲淹等题跋。

胡汎等像龛题名

天圣四年。楷书一页。

南岳宣义大师梦英十八体书

天圣五年集于长安。拓片一页(列入《西安府碑洞石刻目录》)。

玄圣文宣王赞并序

大中祥符元年。皇帝御制。一页。

慎刑箴

天圣六年。晁迥书。楷书一页,复一页。

劝慎刑文并序

天圣年间。晁迥述,传为卢经书。楷书一页。

祖庙祝文

天圣八年。张宗益辞,彦辅书,沈升刻。楷书一页。

中书门下碑

景祐二年。西蜀眉阳僧惟吾书。楷书一页。

祖庙祭文

景祐二年。四十五代孙孔道辅撰，张宗益书。楷书一页，复一页。

岳阳楼记

庆历年间。散页八十五页。

谒南海神广利王庙碑

皇祐二年。楷书一页。

复唯识廨院记

皇祐三年。楷书一册。

□□府学置立小学规

至和元年。李绖篆额，裴衿书，樊仲刻。楷书一页。

范文正公神道碑

至和三年。欧阳修撰，王洙书。隶书一页。

二体石经

嘉祐二年。楷篆一页。

宋故天水郡赵隐君墓志铭

嘉祐四年。里僧楚金书。楷书一页。

泉州万安渡造石桥记

嘉祐四年。楷书一册。

清平军重修夫子庙碑

嘉祐六年。郭灏撰，僧神俊书，崔庆之篆额。楷书一页。

陈思王曹植词碑

嘉祐七年。梁鹄书。隶书一册。

醉翁亭记

嘉祐七年。欧阳修文，苏唐卿书。篆书一页。

穆庭先墓志

熙宁元年。王寿卿书。篆书三页。

泷冈阡表

熙宁三年。欧阳修撰并书。楷书朱拓一页。

密州常山雩泉记

熙宁八年。苏轼撰并书。元至元十九年重建。楷书一页。

表忠观碑

元丰元年。苏轼撰并书。大字楷书四页,复一份存三页,又一份朱拓三页。

眉山苏轼书

元丰元年。题款一页。

"诚应岩"三大字

元丰二年。何洪宸书。篆书一页。

乳母任氏墓志铭

元丰三年。苏轼铭。楷书一页。

后赤壁赋

元丰三年。苏轼书。行书一册。

赤壁赋

元丰六年。苏轼撰并书。行楷六页,复一份十五页,记六页。

南山顺济龙王庙记

元丰六年。黄庭坚撰并书。行书一页。

韩魏公祠堂记

元丰七年。司马光撰,蔡襄书。楷书一页。

晏安行等观造像题字

元祐三年。楷书七页。

京兆府学新移石经记

元祐五年。京兆黎持记,河南安宜之书。楷书一页。

丰乐亭记

元祐六年。欧阳修撰,苏轼书。楷书三页(朱拓)又一册(墨拓)。

醉翁亭记

元祐六年。欧阳修撰,苏轼书。楷书大字四页。

醉翁亭记

元祐六年。苏轼书。草书一册,复一册。

诗一首

元祐六年。苏轼书。行书五页。

宸奎阁铭

元祐六年。苏轼撰并书。楷书一页,复一份五页又二册。

孝女曹娥碑

元祐八年。淳于子礼撰,蔡卞重书。行书一页。

润州江天寺佛顶尊胜陀罗尼经幢

元祐九年。刘伯庄等为亡父母建。下有光绪三十年端方题识。

一页。

藏真帖

元祐年间。唐怀素书。草书一册。

"雪浪斋"三大字及铭

绍圣元年。苏东坡书。行书一页。

中吕满庭芳词

绍圣二年。苏轼书。楷书一册。

仇府君公著墓志铭

绍圣三年。柳子文撰,王同老书,晁端德篆盖。楷书一页。

三岩摩崖诗刻

绍圣三年。刘泾等题诗。楷书二页。

游师雄墓志铭

绍圣四年。张舜民撰,邵篪书,章竴篆盖。楷书一页。

韩宗道墓志铭

元符二年。曾肇撰,赵挺之书。楷书一页。

黄鲁直书法

建中靖国元年。行书一册。

游青原山诗

建中靖国元年。黄庭坚书。一册又二页。

重修报本寺记

崇宁元年。朱光旦书并题。楷书一册。

浯溪题记

崇宁三年。黄庭坚书,摩崖刻石。行书一页。

元祐党籍碑

崇宁三年。宋徽宗赵佶书,蔡京重书。楷书一页。

智永千字文

大观三年。草书一册(系关中本,后有薛嗣昌跋)。

承天观碑阴题名

大观四年。楷书一页。

游龙隐岩题名

政和元年。楷书大字一页。

河南穆府君墓志

政和二年。王寿卿书。篆书一页,复一页。

穆氏先茔记

政和三年。黄庭坚楷书,王寿卿篆额。共八页,复篆额一页、楷书跋
三页。

王鲁翁书

宣和元年。楷书一页,复一页。

唐准高僧舍利塔题名

宣和四年重移。拓片一页。

米芾书

无年月。拓片二页。

米南宫书法

无年月。后有绍熙改元五月陆游题识。草书一册。

虹县题诗

无年月。米芾行书。有王好问、王鸿绪等题跋。九页。

对联

无年月。米芾书。行草二页,复二页。

孔圣手植桧赞

无年月。米芾书。一页。

米南宫十七帖

 无年月。米芾书。木刻一册。

"大江东去"词

 无年月。黄庭坚书。行书四页。

对联

 无年月。黄庭坚书。行书,存下联一页。

奉题琴书

 无年月。黄庭坚书。行书一页。

苏文忠公法书

 无年月。苏轼书。草书一册。

苏东坡书妙因院

 无年月。大字拓片十二页。

游西湖诗

 无年月。苏轼书。行书一册(缺首页)。

大字兰亭序

 无年月。苏东坡书。行书一册(有缺页)。

蔡襄书法

 无年月。拓片七页。

宋徽宗御书

 无年月。一册(残)。

宋人晋祠铭题名

 熙宁至政和年间。拓片一页。

南宋

宋高宗致岳飞敕书

 绍兴三年。行书二页。

送张先生北伐

 绍兴五年。岳飞书。行书一页。

故宏智禅师妙光塔铭

绍兴二十九年。周葵撰,张孝祥书,贺允中篆额。楷书一页,复二页。

游定林题名诗

乾道元年。陆游作并书。拓片一页。

旅日华侨捐钱砌路刻石

乾道四年。原石藏天一阁。拓片三页。

复水月洞铭

乾道九年。范成大铭。大字楷书一页。

侯庙食本

淳熙三年。赵伯津书。隶书一页。

彭城刘公神道碑

淳熙六年。朱熹撰并书。行书一页。

重修山河堰落成记

绍熙五年。晏袤书。隶书一页,复二页又一册。

李苞开阁道题记

庆元元年。晏袤书。此记原刻于三国魏景元四年,系摩崖刻石。隶书一页。

游览曾公岩题字

庆元元年。莆阳陈谠等。楷书一页。

玉盆间邱资深等题名并碑阴

庆元二年。楷书一页,碑阴一页。

宋故处士林君墓碣

嘉定二年。王必达刻。楷书一页。

摩崖刻石

嘉定三年。隶书一页。

荔子丹

嘉定十年。楷书二页。

"玉盆"两大字

绍定二年。后有曹济之等题名。隶书一页。

陈畴仙湖题名

嘉熙三年。隶书一页。

敕赐寿国宁亲禅寺额

宝祐五年。史□书。楷书一页。

砖拓

咸淳九年等。拓片三十页。

岳飞手书

无年月。共三页。

诸葛亮前出师表

无年月。岳飞书。草书二十页。

后九曜石歌

无年月。后有清翁方纲题识。行书一页。

金

沂州普照寺碑

皇统四年。仲汝尚撰,集唐柳公权书,觉海立。楷书一页,复一册。

重修古佛碑幢记

皇统七年。楷书一页。

司马温公碑

皇统八年。宋苏轼撰并书。重刻一页。

三清观钟铭

大定十七年。乡贡进士郑时举作铭。楷书六页,复六页又四页。

金代碑

承安五年。楷书一页。

元

益都府录事碑

　　中统元年。楷书一页。

张师汉碑

　　至元二十四年。赵孟頫书。楷书一册。

庆元路重修儒学记

　　至元二十九年。王应麟撰,李思衍书,王宏篆盖。楷书一页,复
　　　三页。

杨制史吴侯庙之碑("杨制"二字应改为"唐刺")

　　至元三十一年。王应麟撰,史芳卿书,周梦焱等立。楷书三页,复二
　　　页。(注:石裂成三段。)

丽水县庙学碑阴记

　　元贞二年。王度书。行书一页,复六页。

赵子昂书法

　　大德三年。金陵穆文刻。行草七页。

大保国圆通寺记

　　大德三年。赵孟頫撰并书。楷书一页,复一页(有缺页)。

萧山县重建大成殿记

　　大德三年。张伯淳撰,赵孟頫书,贾仁篆额。楷书一页。

洛神赋并序

　　大德五年。赵子昂书。行书四页。

松江宝云寺记

　　至大元年。牟巘撰,赵孟頫书。行书一页(破损)。

兰亭序题跋

　　至大三年。赵孟頫题。拓片五页,复三页。

庆元路学重建大成殿记

　　至大三年。任仲高撰,袁桷书,李果篆额。楷书一页,复三页。

长兴州修建东岳行宫记

　　延祐元年。孟淳撰,赵孟頫书。楷书一页。

天冠山题咏

　　延祐二年。赵孟頫书。清嘉庆十五年钱泳刻(朴园藏帖)。行书
　　七页。

天冠山诗

　　延祐二年。赵孟頫书。后有文徵明等题跋。行草一册,复五册。

临智永禅师行草千字文

　　元赵孟頫临。后有危素题识。二体书一册。

大元敕藏御服之碑

　　延祐二年。赵世延撰,赵孟頫书。楷书一页。

庆元儒学洋山砂岸复业公据

　　延祐三年。杜世学撰。楷书一页,复二页。

天宁禅寺虚昭禅师明公塔铭

　　延祐六年。楷书一册。

处州万象山崇福寺碑

　　延祐七年。赵孟頫撰并书,释明本篆额。楷书一页,篆额一页,复二
　　页(无额)又四册。

汲黯传

　　延祐七年。赵孟頫书。楷书一册。

赵孟頫书碑

　　延祐年间。赵世延撰文。楷书一册(缺页)。

集贤院赵碑

　　至治元年。赵孟頫书。行书一册。

张留孙碑

　　天历二年。赵孟頫书。楷书一页,复三册。

庆元路儒学涂田记

　　元统三年。虞师道撰,况逵书,李忽都逵儿篆额。楷书一页,复
　　一页。

重修玉虚观碑

至元元年。赵孟頫书。行书一页,篆额一页。(其时赵孟頫已去世多年,显系伪托。)

庆元路儒学新修庙学记

至元六年。陈旅撰,王安书。楷书一页,篆额一页,复楷书三页、篆额二页。

马氏感应记

至正七年。柴登书。楷书一页。

庆元路儒学重修灵星门记

至正八年。郑奕夫撰,赵孟贯书,翁达观篆额,茅士元刊。行书一页,复三页。

慈溪县罗府君嘉德庙碑

至正十一年。王演撰,高明书,胡德谦篆额。楷书一册。

张循王庙碑记残石

至正十三年。张周士重书篆并刻。楷书二页,复一页。

秦王夫人施长生钱记

至正十四年。王访撰并书。楷书一页。

方国政德政碑

至正二十年。楷书一页(残)。

乐毅论

无年月。赵孟頫书。楷书一页,复一册。

赤壁赋

无年月。赵子昂书。行书一册,复一册(残)。

前赤壁赋

无年月。赵孟頫书。小楷一册,复一册。

文赋

无年月。赵孟頫书。行书一册。有明文徵明跋。

归去来辞

无年月。赵孟頫书。行书一页。

鲜于太常书

无年月。鲜于枢书。拓片四页。

卫辉路辉州达鲁花赤碑

无年月。楷书一页。

真定路蒿城县碑

无年月。楷书一页。

顺德路平□县杨公墓志铭

无年月。许中立撰并书。楷书一页。

赵子昂书法

无年月。行草一页。

皇元故太师仪同三司鲁国文献公姚公之墓

无年月。楷书墓碑一页。

明

行书诗卷

洪武三年。刘基书。行书一册。

"纯正不曲"、"书如其人"匾

洪武年间。有"洪武御书"印。楷书二页。

天童寺宏智禅师祭文

洪武十一年。住持嗣祖、比丘原良祭。行书一页。

释迦如来双迹灵相图

洪武二十年。僧德明、行□重刊。楷书一页。

御祭南海神文

宣德十年。广州府同知陈逊等立石。拓片一页。

镌石记

正统十三年。楷书一页,复一页。

重建西关社学记

景泰七年。商辂撰,黄采书。楷书一页(破)。

书法

成化十九年。吴宽等书。拓片一页。

祭华山——和南阳李先生韵

弘治六年。束鹿王宗彝。拓片一页。

祭孔庙文

弘治十七年。李东阳文,孔闻韶立。楷书一页。

七言律诗一首

弘治十七年。王阳明撰并书。一页。

"寿萱"两大字

正德十一年。皇明宗室先考庄僖王书,永寿王刊。一页。

明故江西赣州石城县儒学训导魏偊先生墓志铭并盖

正德十三年。陈槐撰,章泽书,丰熙篆盖。楷书一页,盖一页,复各三十二页。

薛文时墓志铭

嘉靖九年。文徵明撰并书,吴鼒刻。楷书一册。

陟岱纪事

嘉靖十年。廖同题。行书一页。

上谕

嘉靖十年九月初四日。楷书一页(破损)。

千字文

嘉靖二十三年。丰坊书。草书一册。

苏郡开元寺重建万善戒坛碑

嘉靖二十九年。朱希周撰,文徵明书。行书一册。

文徵明书"孔子世家""卢砚溪画""老君像"

嘉靖二十九年。有范永祺、张恕题识。合刻一页。

桃花源记

嘉靖三十年。文徵明书。楷书一册。

文徵明书法

嘉靖年间。草书一册。

读书乐

嘉靖年间。文徵明书。行书一页。

寒山寺残碑

嘉靖年间。文徵明书。行书一页。

千字文

嘉靖三十四年。许家鲁书。行书一页。

薛晨楷书

嘉靖三十六年。一页,复二页。

千字文

嘉靖三十六年。薛晨书,吴鼐刻。草书一册,复一册。

丰坊草书

嘉靖三十六年。一页,复七页。

四明形胜赋

嘉靖三十八年。薛选书。楷书一页。

唐六如书词

未署年月。唐寅书。一册。

和黄复子梦莲台词三十韵志石佛阁中

万历七年。周象石和。楷书二页。

正己格物说

万历七年。钟化民书。楷书一页。

登飞山诗

万历十年。邓子龙题。行书一页。

宁波府鏊复学山碑

万历十年。范钦撰,林芝行书并篆额,吴应桢镌。石分两段,存行书
二页、额一页,复行书二页、额一页。

祝殇子鏊生净土序论等

明万历年间。丰坊书,万历十年范钦题跋。存九页(三页为朱拓)。

祛倦魔文

万历十二年。申时行、汝默父撰,李应春书。行书一页。

余姚县重建儒学记

> 万历十三年。楷书一页。

新修鄞县儒学记

> 万历十五年。沈一贯撰，王萱书。行书一页。

谒韩祠诗

> 万历二十四年。沈昌期书。行书一页。

敕谕南海普陀寺碑

> 万历二十七年。楷书一页。

五岳真形之图

> 万历三十二年。方大美书。楷书一页，额篆书。

临吴珺书

> 万历三十九年。董其昌临。后有清高士奇跋。行书一册。

文赋

> 万历四十年。董其昌书。行书一册。

橘李徐翼所公家训

> 万历四十五年。行书一页。

孤山寺白苏诗

> 万历四十七年。董其昌书。行书一页。

屠隆像及自赞

> 天启元年。屠隆赞并书，冯仲嘉写像，管櫺题跋并上石。赞行书，跋楷书。拓片一页。

惟远自叙训语

> 崇祯元年。鄞西胡氏。行书一页。

董文敏临颜鲁公赠裴将军诗

> 崇祯三年。董其昌书。行书十九页。

天童密云禅师先觉堂三因碑

> 崇祯九年。方丈圆悟撰并书，章德懋镌。草书一册。

佛果老人法语

> 崇祯十年。行书一页。

金刚经

崇祯十年。严渤智瞏书，刘启明镌。楷书四页。

录李白诗

无年月。董其昌书。草书五页。

菉漪阁匾额

无年月。陈继儒书。一页。

明故一品夫人娄氏碑

无年月。篆额一页。

甲子仲夏登署中楼观海高

无年月。董其昌书。行书一页（破）。

琼宫五帝内思上法

无年月。后有董其昌题跋。楷书一册。

黄忠端公真迹

崇祯末年。黄道周书。二册。

王铎书法

无年月。行书一页。

徐文长书法

无年月。二十五页。

倪元璐墨宝

无年月。行书一册。

清

修栈咏碑

康熙三年。党崇雅书。行书一页。

四勿格言碑

康熙五年。沈荃、贾汉复跋。楷书一页。

史见峰暨夫人李氏墓志铭

康熙六年。严沆撰文，洪图光篆额，周容书丹。楷书一页，篆额一

页,复碑、额各十页。

关中棘院言怀示同事诸子四首

康熙八年。徐文元书。楷书一页。

康熙帝临明董其昌书

康熙十一年。行书三页。

"静观"两大字

康熙十五年。周容书。行书一页,复二页。(另有"坐坐"二字三页,一页为双钩。未署书人姓名,因原藏者装入同一封套内,故列此。)

三公祠残碑

康熙十五年。李光地撰。楷书一页(残)。

大学　中庸

康熙二十一年。薇垣使者麻尔图题并书。楷书二页。

太上感应篇

康熙二十三年。王道震书。草书一页。

御制古文渊鉴序

康熙二十四年。御题并书。行书三页。

重修前郜阳令叶公龙塘先生遗爱祠记

康熙二十七年。李因笃撰,康乃心书。隶书一册。

天童弘法禅寺重浚外万工池碑记

康熙二十八年。王掞撰文,沙门本昼书,钱江篆额,天童住持元盛立。行书四页。

高松赋

康熙三十三年。康熙帝临董其昌书。行书六页。

大宝箴

康熙三十三年。康熙帝临赵孟頫书。行书六页。

圣经

康熙三十三年。御笔。大字行书七页。

御书"宁静致远"

康熙三十六年。赐总督川陕兵部右侍郎吴赫。楷书一页。

御书赐南海普陀、法雨两禅寺诗碑

康熙三十八年。行书一页。

"愧无忠孝报朝廷"大幅

康熙四十一年。鄂海书。行书一页。

永赡塔院香灯田碑

康熙四十六年。碑在明州碑林。楷书一页。

华岳题名记

康熙四十七年。海宁陈奕禧书。行书四页。

陈香泉太守行楷书谱释文

康熙四十七年。陈奕禧书。一册,复一册。

天童重建藏经阁功德碑记

康熙五十二年。释超乘书。碑下部镌天童山十景诗。行书一页。

魁星

康熙五十五年。吕犹龙写,蒋国辉书。楷书一页。

崇实、振雅二轩壁记

康熙五十七年。李周重撰并书。楷书二页。

汉孝女曹娥祠

康熙五十八年。俞卿书,黄以信立石。草书一页。

康熙帝临米芾、董其昌书

康熙年间。共四十三页。

"龙飞"两大字

康熙年间。御笔。行草一页。

般若波罗蜜多心经

康熙至乾隆年间。张照书。行书二页。

七律一首

雍正二年。御笔,岳钟麒刻。行书一页。

重建宁波府学碑记

雍正九年。孙诏撰,曹秉仁书,程侯本篆额。楷书一页(无额)。

千字文

雍正十年。王澍临唐怀素书。有乾隆六年黄履暹跋。草书十页。

观音大士　释迦文佛诗

雍正十一年。御制。行书一页。

举头见西岳诗一首

雍正十二年。果亲王题。行草一页。

书文正公文

乾隆八年。张照书。楷书二页。

板桥橄榄轩

乾隆九年。郑燮书。木刻本一册。

陆芦虚先生书圣经

乾隆十二年。陆瓒书。大字隶书四页，复十页，其中四页为朱拓、三
页为蓝拓。

古月楼赋

乾隆十三年。冯秉忠书。楷书三页。

高宗御训士子文

乾隆十三年。于敏中书乾隆五年上谕，喀尔吉等刻石。楷书一页。

谒曹娥庙诗

乾隆十四年。方观承题并书。行书一页。

五言诗一首

乾隆十六年。御笔。行书一页。

西安府碑洞石刻目录

乾隆十六年。柳云培书。楷书一页。

十一字对

乾隆十七年。郑板桥书。行书二页。

新修潍县城隍庙碑记

乾隆十七年。郑板桥撰并书。楷书一页。

游偏凉汀诗

乾隆十九年。御笔。行书一页。

阿育王寺承恩堂记

　　乾隆二十年。谢阊祚撰,汪光辉书,范从律篆额。行书一册。

一泓清照镜光新(诗)

　　乾隆二十二年。御笔。行书一页。

朱夫子治家格言

　　乾隆二十四年。张廷森书。隶书一页。

华山记

　　乾隆二十四年。易大鹤撰,郑炳虎书。楷书一页。

王绂竹炉燕茶图

　　乾隆二十七年。御笔题诗。拓片一页。

乾隆御题诗

　　乾隆二十七年至四十九年。隶书二页。

惠泉画麓东冰洞(诗)

　　乾隆二十七年。御笔,无锡知县吴钺等刻。行书一页。

游惠山即景杂咏

　　乾隆三十年。御笔。行书一页。

游莲池书院诗

　　乾隆三十一年。吉林德保书。行书一页。

新葺郡署诗

　　乾隆三十六年。宋英玉撰并书。楷书二页。

朱竹垞先生风怀诗二百韵

　　乾隆三十八年。王杰书。楷书三页。

抱经楼记

　　乾隆四十二年。卢青厓撰,卢登焯书。楷书一页,复二页。

唐柳侯剑铭

　　乾隆四十二年。宋思仁摩。大字行书一页。

即景四首

　　乾隆四十三年。御笔。行书一页。

海宁城隍庙碑

乾隆四十四年。吴人周春斋书。篆书一册。

重修成都少陵公草堂记

乾隆四十四年。杜玉林书。行书一页,图一幅。

御笔行书

乾隆四十六年。四页。

姜云道墓表

乾隆四十八年。篆书一页。

七律一首

乾隆五十一年。御笔。行书一页。

重建汉武氏石室记

乾隆五十二年。翁方纲撰并书。隶书四页。

范巨卿碑阴

有乾隆五十四年黄易题识。楷书一页。

重修青州府庙学记

乾隆五十四年。张玉树撰,桂馥书丹并题额。隶书一页,篆额一页。

观济宁学宫诸碑后题

乾隆五十五年。翁方纲书。隶书一页,复一页。

重抚熹平石经并记

乾隆五十七年。李亨特楷书题记。存三页,复记四页。

定武兰亭最佳本

乾隆五十八年。元吴彦晖藏,清王文治临。拓片三页。

谒亚圣庙诗

乾隆五十九年。阮元作并书。行书二页。

历山铭

乾隆六十年。桂馥书。隶书一页。

杏坛赞

未署年月。乾隆御笔。楷书一册。复一册。

故井赞

未署年月。乾隆御笔。楷书一页。复一页。

欧阳氏姑妇节孝家传

 乾隆年间。行书三页。

七言对

 乾隆年间。刘墉书。行书二页。

书法

 乾隆年间。刘墉书。行书四页。

五言对

 乾隆年间。邓石如书。行书二页。

梁同书　刘墉　王杰　铁保书法

 嘉庆元年。行书四页。

邑庠生炳哉冯公配孙老孺人寿域

 嘉庆元年。楷书一页。

四条幅

 嘉庆二年。盛孟岩书。行书四页。

心画初机

 嘉庆二年。刘墉书。拓片六页。

敕岳飞

 嘉庆二年。钱塘陈希濂重抚上石。行书二页。

箴

 嘉庆三年。钱坫书，嘉庆十九年勒石。篆书一册（有缺页）。

永革庄首碑

 嘉庆三年。碑立于周宿渡。楷书一页。

岳王庙宋敕勒石

 嘉庆四年。拓片三页。

苏文忠公宋绍圣三年营新居于白岳峰记

 嘉庆六年。伊秉绶记。隶书一页，复一页。

文昌帝君阴骘文

 嘉庆七年。陈启圭书。隶书一页。

江苏等处请定盗卖盗买祀产义田案

嘉庆八年。楷书一页。

五言对

嘉庆九年。邓石如书。行书二页。

心经

嘉庆十年。邓石如书。篆书一册。

重修西安府学碑林记

嘉庆十年。庄炘撰,盛惇崇书,庄逵吉篆额。楷书一页。

宁波府重修学宫碑铭

嘉庆十年。阮元撰并隶书篆额。一册。

"山一"两大字

嘉庆十三年。湘浦松筠书,盛惇崇跋。楷书一页。

对联

嘉庆十四年。晋陵盛惇崇书。行书二页。

饬直隶总督温承惠

嘉庆十六年。御笔。楷书一页。

重修鄞县儒学碑记

嘉庆十六年。邓廷桢撰,钱泳书,冯鸣和刻。隶书一册。

御制喜雨山房记

嘉庆十八年。铁保书。楷书二页。

有美堂后记

嘉庆十八年。翁方纲撰并书。楷书二页。

王公庭秀神道碑

嘉庆十八年。邑侯时重修立。楷书二页。

灵石怀古诗四首

嘉庆十九年。王志融书。行书一页。

甬上三忠遗墨

嘉庆十九年。黄定文跋,周世绪题目。拓本一册。

秦邮帖

嘉庆二十年。钱泳刻。拓片五页。

屏条一幅

嘉庆二十一年。铁保书。行书一页。

张苍水神道碑

嘉庆二十四年。全祖望撰,梁同书书。楷书二页,篆额一页,复三页又一册。

董氏节孝祠碑记

嘉庆二十四年。柯振岳撰文,周本篆额,高垲书丹。楷书一页,复二册。

祭东岳之神碑

嘉庆二十四年。楷书一页。

灵隐石记

道光三年。掖县知县俞观堉纂文纪石。隶书一册。

国学石鼓旧本模存

道光五年。何绍业摹勒,兄何绍基跋。拓片六页。

元配胡氏孺人墓盖

道光五年。楷书二页。

临大唐中兴颂

道光七年。知愧斋临。楷书三页。

黄鹤楼诗刻

道光七年。黎秔塘书。行书一页。

上堡毛姓庙会田亩碑记

道光七年。毛忠寿、毛忠□立石。楷书一页。

白马寺寻碑

道光八年。涧北山樵书。行书一页。

仁一府君交趾家书及两代入祠名臣祭文

道光八年。十二世孙后贤。拓片四页。

四条帖

道光九年。尹壮图书。行书四页。

山东布政使司按察使司丁方轩墓志铭

道光十一年。阮元撰文,马步瞻书丹。楷书二页。

重建慈湖书院记

道光十二年。黄锡祚撰并书。楷书一页。

重修咸阳县城碑记

道光十三年。郭均书丹,方正南应选篆额。楷书一页。

儿可憎诗

道光十七年。楷书一页。

赵文敏帖

道光十八年。拓片一页。

黄君墓志铭

道光二十年。范仕义撰,何绍基书。楷书二页。

创建牛蹄岭兴贤塔诗

道光二十年。邑人王佶书。楷书一页。

创建牛蹄岭兴贤塔记

道光二十年。兴安府知府白维清撰,安康知县鄞县陈仅书。楷书
一页。

安康烈妇彭张氏墓道碑　彭烈妇传

道光二十一年。陈仅题,董史信书,王猷篆额。楷书一页。
王元升书,一页。

安康汪烈女诗

道光二十一年。陈仅题,赵祥书,张祖泽立。楷书一页。

重修陈家沟捐资姓名录

道光二十一年。兴安府安康县立。楷书一页,额篆书"共襄义举"。

修文峰修武峰述怀

道光二十一年。张鹏飞题,王佶书。楷书二页。

张力臣第四次来题

道光二十一年。行书一页。

谦卦

道光二十二年。江士松书。隶书一页。

陕西陕安兵备道蔡批复文

　　道光二十二年。楷书一页。

对联

　　道光二十三年。陶定杰书。行楷二页。

题杨太真墓诗

　　道光二十三年。李文翰书。行书一页。

吴光年墓志铭

　　道光二十三年。子本齐撰文，侄本善书丹。篆书一页。

重修东海神庙碑记

　　道光二十四年。王镇撰，翟云升书并篆额。隶书一页，复一册。

廉石

　　道光二十五年。文宗题识。隶书一页。

喜雨亭记、临欧阳率更书皇甫府君之碑

　　道光二十六年。林则徐书。楷书一册。

宏不器家传碑文序

　　道光二十九年。少金英撰，萃轩强谦书。楷书一页。

游灵隐寺记

　　道光三十年。何绍基书。楷书一页。

固柳社新建义学记　重修三贤祠记

　　道光三十年。潍县何元熙撰并书。楷书二页。

墓志两种

　　咸丰四年。徐时栋撰，张庆璜书。楷书一册。

墓志铭

　　咸丰四年。寿松乔刻。楷书一页。

春夜宴桃李园序

　　咸丰六年。谢荣光书。楷书四页。

邓石如隶书

　　咸丰七年。徐梅生摹刻。四页。

诰封盛宜人墓志铭

咸丰九年。夫童华泣志。楷书一页。

泰兴县襟江书院记

咸丰十一年。楷书一册。

定海方先生怀玉墓志铭

咸丰十一年。山阴魏馘撰并书。楷书一页,篆额一页。

六烈祠记

同治三年。冯桂芬撰并书。行书一册。

题焦山海云楼七言对

同治四年。彭玉麟书。行书二页。

童槐墓志铭

同治六年。曾国藩填讳,陈景崧书。楷书一页。

王应麟九里庙诗

同治六年。陈景崧书。楷书一页。

通议大夫眉轩郑君墓志铭

同治七年。陈劢撰,张家骧书,朱祖任篆盖,陈艻畦刻。楷书二页,复二页。

泽民庙诗

同治七年。徐时栋书。行书一页(双钩)。

朱际清墓志铭

同治八年。江学海撰,廖祖宪书,江镜清篆盖,陈艻畦刻。楷书一页,复一页。

铁券歌

同治八年。六页,复二页。

行书大字

同治八年。欧阳霖跋。四页。

先考岘山府君先妣李太恭人入圹记

同治八年。江学海记,江于遴篆盖,江于迈书丹。楷书一页,复一页。

重修金山江天寺记

同治十年。曾国藩撰,张裕钊书,陈鉴勒石。楷书一页。

杨启福墓志铭

同治十一年。童华撰,陈劢书。楷书一册。

朱文公周系辞本义稿

同治十三年。一册。

贾太傅井记

光绪元年。李元度记,杨翰书。行书一册。

张忠烈公墨迹

光绪元年。吴廷康题签,范永祺题识。五页,复五页,又三页。

吴公菊芰墓志铭

光绪三年。竺士康撰,陆宝慈书。楷书一页。

蔡鸿鉴墓志铭

光绪四年。董沛撰,王仁爵书,王咏霓篆盖。楷书一页(不全)。

重刻宋经谕胡公文焕墓志铭

光绪五年。戴翊清书。楷书一页。

唐氏墓庐记

光绪五年。朱克敬记,谭鑫振书。行书二页。

俞楼记

光绪五年。仁和徐琪頵撰并书。篆书十二页。

方正甫观察生圹记

光绪六年。俞樾撰,陈修榆书。楷书一页。

方正甫观察生圹形胜记

光绪六年。陈继聪撰,陈修榆书。楷书一页。

书衢州徐偃王庙碑

光绪七年。俞樾撰并书。隶书一页。

丁芝山墓碑

光绪八年。何松撰文,梅调鼎书丹。楷书一册。

登嘉峪关有感

光绪九年。陆廷黻撰并书。行书一页。

杨母任太恭人墓志铭

光绪十年。孙德祖撰并书。楷书三页。

七言对

光绪十年。鲍超书。楷书二页。

定海创建三忠祠碑记

光绪十一年。薛福成撰,毛琅书。楷书一页,复一页。

洪公小阮墓碣铭

光绪十一年。王家振撰文,梅调鼎书丹。楷书一页。

太上感应篇

光绪十一年。金城书。楷书一页。

肃州重建江浙义团碑

光绪十一年。陆廷黻撰,陈彝书。楷书四页。

冯本棠墓志铭

光绪十二年。孙诒经撰,陆廷黻书,李文田篆额。楷书三页。

孙旭照墓志铭

光绪十二年。梅调鼎书。楷书一页。

左文襄公祠碑

光绪十三年。杨昌浚撰,陶浚书丹并篆额。楷书一页,复一页。

镇海防夷图记

光绪十三年。孙衣言撰,陈殿英书,同弟殿声镌石。隶书一册。

登烟雨楼记

光绪十四年。陈璚撰并书。行书一页。

一品夫人韩氏墓志铭

光绪十四年。男吴大根撰文,大澂书,大衡篆盖。篆书一页,盖一页。

"万变亭"额

光绪十五年。君绰书。一页。

柏墅山庄记

光绪十六年。俞樾撰并书。隶书一页,复一册。

天童寺重修天王殿碑记

光绪十六年。杨泰亨撰并书，周佑黻刻。行书一页。

溪上琴台之铭并序（附伯牙事考）

光绪十六年。杨守敬记并书。行书二页。

候选训导陈府君英豪暨配吴孺人墓志铭

光绪十六年。徐珂撰文，朱祖谋书丹，诸德彝篆盖。楷书一页，盖
一页。

孙贻经神道碑

光绪十六年。山阴鲁燮光撰并书。隶书一页，篆额一页。

柏墅山庄记

光绪十六年。杨泰亨撰并书。行书一册。

整顿喻公所布告

光绪十七年。知盐城县事王敬修立。楷书一页。

童揆尊墓志铭

光绪十八年。孙毓汶撰，李文田书，陆润庠篆盖。楷书三页。

杨泰亨临兰亭　争座位帖手迹

光绪十九年。合一册。

李府君植梅墓志铭

光绪二十年。袁尧年撰，章师濂篆盖并书，周澄刻字。楷书一页。

杭州张忠烈公祠堂碑铭

光绪二十年。董沛撰文，陈修榆书丹，盛炳纬篆额。楷书碑文一页，
捐募同事姓名一页。

初平石

光绪二十一年。稷山居士题，摩崖刻石。楷书一页。

谒言子墓题记

光绪二十一年。周浚宣题记。楷书一页，复一页。

湖州城南草塘村宁绍会馆碑记

光绪二十二年。楷书一页，复二页。

燕子矶与谢子允茂才看山作

光绪二十二年。侯绍瀛东洲上石。行书一页。

宗源瀚墓志

光绪二十三年。费念慈书并篆盖,谭廷献书。楷书一页,盖一页,复
碑文二页、盖二页。

中宪大夫陈公墓志铭

光绪二十四年。杨鲁曾撰并书。楷书一页。

修建宁波府儒学碑

光绪二十四年。吴引孙撰,江青书,程云俶篆额。隶书一册。

何午邨暨叔子小邨公墓记

光绪二十四年。梅调鼎撰并书。楷书一页,复一页(朱拓)又一册。

题林公兆英暨夫人冯恭人墓

光绪二十四年。梅调鼎题。楷书一页,复五页。

泰兴化莠所因利局治河记

光绪二十五年。知泰兴县事汤曜立,潘宗鼎书。楷书二页。

湖南巡抚义守陈公墓志铭

光绪二十六年。范当世撰,张謇书。楷书一页。

文昌帝君阴骘文　太上感应真经

光绪二十六年。徐朱爙书。楷书一页。

南浔刘公墓志

光绪二十七年。张謇书并篆盖。楷书一页,篆盖一页。

重修先贤言子林墓记

光绪二十七年。陆懋宗撰并书。楷书一页。

五言律诗

光绪二十七年。郑孝胥作并书。行书一页。

镇海任君鹏垂墓志铭

光绪二十八年。冯鸿墀文,向复章书。楷书一页,复一页。

两广总督陶勤肃公墓志铭

光绪二十八年。陈豪撰,杨文莹书。楷书一页,篆盖一页,复楷书
一页。

董禹偶家传

光绪二十九年。孙德祖撰，陆廷黻书，欧阳文祺刻。楷书二页。

薛贞女墓志铭

光绪二十九年。陈光淞撰，汪洵书并篆盖。楷书一页。

诰封夫人继配王夫人墓志铭

光绪三十一年。褚成博撰，女德圆书。楷书一页。

呜呼，鉴湖女侠秋瑾之墓

光绪三十三年。桐城吴芝瑛题。楷书一页。

八言对

光绪三十四年。吴芝瑛撰并书。行书二页。

孤山云亭记

光绪年间。许炳璈书。隶书一页。

重建天柱阁记

宣统元年。沈曾植记，张敬文书。楷书三页。

高凤岐墓志铭

宣统元年。林纾撰文，陈宝琛书丹，罗振玉篆盖。楷书一页，篆盖一页。

云道人临帖

宣统二年。拓片四页。

寒山寺诗刻

宣统二年。程德全记。十二页。

山西布政使司吴公墓志铭

宣统三年。顾印愚撰文，何维朴篆盖，金宝瑔书丹。楷书一页，篆盖一页。

戴登云墓志铭

宣统三年。金士衍撰文，陈寿鼎书丹。楷书一册，复一页。

宝山知县马府君海曙墓志铭

宣统三年。楷书一页，篆盖一页，复楷书二页、篆盖二页。

直隶州知州钱君溯耆墓志铭

宣统三年。秦绶章撰文,邵松年书丹,汪瑞闿篆盖,周梅谷刻字。楷
　　书一页,篆盖一页。

李母费宜人墓志铭

宣统三年。袁尧年撰,章师濂篆盖并书,周澄刻字。楷书一页。

对联

无年月。姜宸英书。行书二页,复二页。

墨拓对一副

无年月。姜宸英书。二页。

墨拓对两副

无年月。万经书。四页。

对联

无年月。梁同书书。行书二页。

书滕王阁序

无年月。翁方纲书。楷书一册。

篆书

无年月。邓石如书。两页。

程夫子四箴

无年月。张廷森书。隶书一页。

临兰亭序

无年月。成亲王临。一页。

书法

无年月。成亲王书。行书一页。

太上感应篇

无年月。钱泳书。隶书七页。

"兰亭"两字

无年月。伊秉绶书。隶书一页。

"畜道德能文章"六字

无年月。俞曲园书。草书一页。

张继枫桥夜泊诗

无年月。俞樾书。行书一页。

百寿文

无年月。俞曲园书。篆书四页。

录张蕴梅太史挐轮堂文集红雨楼诗词抄词

无年月。蒲华书。行书一页。

报恩牌坊碑序

无年月。碑在常熟,疑为太平天国碑。楷书一页。

青山诗

无年月。彭玉麟书。楷书一页。

军机大臣武英殿大学士王公墓志铭

无年月。篆盖一页。

临颜真卿争座位帖

无年月。吕耀斗临。行书四页。

叶健庵处士家传

无年月。郭尚先撰并书。楷书二页。

清故中宪大夫李公墓志铭

无年月。篆盖一页。

慈溪童氏塾田记

无年月。徐时栋撰,陈劢书。楷书一页。

红崖古刻歌并序

无年月。楷书一页。

对联

无年月。范从彻书。行书二页,复二页。

清知府郎公墓志铭

无年月。篆盖一页。

冯氏墓志

无年月。侄女冯汝骙撰,高振霄书。楷书一页(残)。

孙文靖公祠碑记

无年月。吴棠撰,朱崇书丹,丁文尉篆额。楷书一册。

寿字碑

无年月。拓片一页（盖有成都府朱印）。

民国

汪穰卿先生墓志铭

民国元年。林纾撰，钱罕书。楷书一页。

方继善墓志铭

民国元年。杨鲁曾撰，何继朴书，汪洵篆盖。楷书一页，篆盖一页。

方继善墓表

民国元年。陈祖诒撰，陈修榆书。楷书一页。

董慎夫墓志铭

民国二年。陈邦瑞撰，高振霄书，左孝同篆盖。楷书一页，篆盖一页，复三份六页，又碑文一页。

朱氏节孝亭记

民国二年。吴昌硕篆额，郑孝胥撰并书。楷书一页，篆额一页。

鄞西苏氏祠堂记

民国二年。楷书一页。

袁纲镕墓志铭

民国三年。洪辅旸撰文，陈修榆书丹，吴士鉴书盖。楷书一册。

重修柏墅方氏宗祠记

民国三年。张美翊撰，何维朴书。楷书一页。

陈君依仁墓表

民国六年。杨敏曾撰，钱罕书，赵时枬篆额。楷书一页（篆额缺）。

何公启纶墓记

民国六年。陈康瑞撰，钱罕书。楷书一页。

叶公昌炽墓志铭

民国六年。曹元弼撰，曹福元书。楷书二页。

倪毓菜墓志铭

民国六年。马其昶撰，李瑞清书。楷书六页。

南皮张氏双烈女庙碑

民国七年。华书奎书。楷书一册。

陈秉耐先生墓志铭

民国七年。杨敏曾文，钱罕书并篆盖。楷书一页，篆盖一页。

天童寺寄禅禅师敬安冷香塔铭

民国七年。蹇道人撰，清道人书，住持净心立石。一册。

天童寺选举碑

民国七年。楷书一页。

蔡乃煌墓志铭

民国八年。陈三立撰，魏戫书。楷书三页，篆额一页。

瞿鸿机墓志

民国八年。陈三立撰，何维朴书，左孝同篆盖。隶书一页，篆盖一页。

从舅孙君墓志铭

民国八年。钱罕书并题盖。楷书一页，盖一页，复碑文三页、题盖一页。

镇海陈君葆庸墓志

民国八年。高振霄撰并篆额，项崇圣刻。楷书一页。

天童寺提倡森林碑

民国八年。鄞县知事钱人龙撰并书。楷书一页，复一页。

董君仰甫墓志铭

民国八年。杨敏曾撰，钱罕书，周澄刻。楷书一页，篆盖一页，复二份四页。

孙君祥乾墓志铭

民国八年。钱罕书并题盖。楷书一页，题盖一页，复二页。

屠母功德碑

民国九年。陈训正撰，葛旸书，周埜刻。楷书一页，复一页。

林君越生墓表

民国九年。王禹襄书并篆额,吴荣刻。楷书一页。

冯鸿薰墓志铭

民国九年。冯开撰文,钱罕书并题盖,周澄刻。楷书一页,复十九页。

清儒林郎冯君墓表

民国十年。陈训正表,钱罕书并题额。楷书一册,复三份。

御制原户部左侍郎孙贻经碑文

民国十年(注:原署清宣统十三年)。楷书一页。

灵岩寺功德碑记

民国十一年。僧印光撰,李开选篆额,曹岳申书,唐伯谦刻字。楷书一页,篆额一页。

阿育王寺石刻十六罗汉

民国十一年。武林俞廷黻,吴福生刻。拓片十六页。

董锡畴墓志铭

民国十一年。冯开撰,钱罕书并题盖,顾镕刻。楷书一页,题盖一页,复四份八页。

李府君古香墓表

民国十二年。朱威明撰,钱罕书。楷书一页,复三页。

奉政大夫洪璐墓表

民国十二年。陈邦瑞表,王禹襄书,项崇圣刻。楷书一页。

宁波佛教孤儿院碑

民国十二年。陈训正撰,张美翊、钱罕书,周梅谷刻。合装一册。

大将军邹容墓表

民国十三年。章炳麟撰并篆额,于右任书。楷书二页,篆额二页。
另有李根源隶书邹容墓道一页、章太炎篆书陈竟尔墓盖一页。

周君田泉生圹志

民国十三年。金贤宷撰,朱孝臧书,项崇圣刻。楷书一页。

童君中莲生圹志

民国十三年。沙文若书。楷书一页,复一页。

重修广福庙碑记

> 民国十三年。楷书一页。

杜隐君墓志铭

> 民国十三年。章炳麟撰，赵尔巽书，罗振玉篆额。楷书一页，篆额
> 一页。

宁波钱业会馆碑记

> 民国十四年。忻江明撰，钱罕书并篆额。楷书一册。

上海北市钱业会馆壁记

> 民国十四年。冯开记，钱罕书。楷书一册，复一册。

玲珑岩水月亭题诗

> 民国十四年。严英记，金兆銮书。楷书一册。

陈君师曾(衡恪)墓志铭

> 民国十四年。袁思亮撰文，汪诒书并篆盖，谭泽闿书丹。楷书一页、
> 篆盖一页。

陈府君英豪暨配吴孺人墓志铭

> 民国十五年。徐珂撰文，朱祖谋书，褚德彝篆盖。楷书一页，篆盖
> 一页。

余觉先先生墓志铭

> 民国十六年。冯开撰，沙文若书。楷书一页，篆盖一页。

童君士奇墓志铭

> 民国十六年。冯开撰，金兆銮书。楷书一页。

洪君益三墓志铭

> 民国十七年。章炳麟撰，钱罕书，程颂万篆盖，周梅谷刻。楷书一
> 页，篆盖一页，复六份十二页。

安心头陀像刻

> 民国十七年。康有为书，后有钱罕、赵叔孺等题字。一册，复一册。

故处士镇海刘君咸良暨夫人王氏墓志铭

> 民国十七年。蒋中正撰文，于右任书丹，张人杰篆盖，张友石刻字。
> 楷书一页，篆盖一页。

故处士镇海刘君之碑

民国十八年。陈训正撰文,于右任题额,茹欲立书丹。楷书一页。

张吴王母曹太妃墓碑记

民国十八年。费树蔚撰,李根源书,邓邦述篆额。隶书一页,篆额
一页。

童先生士奇墓表

民国十八年。黄侃撰,朱孝臧书,程颂万篆额,李良栋刻石。楷书一
页,复一页。

慈溪岑君庭芳墓志

民国十八年。钱太希书并篆额。楷书一页。

袁仰周生圹志

民国十八年。王寿祺撰,洪守谦书。楷书一册。

约藏记

民国十九年。张宗祥撰并书。行书一页,复十六页。

大慈老人塔院重修记

民国十九年。释印光撰,庞北海书。楷书八页,复八页。

重新栖霞山观世音菩萨像记

民国二十年。林翔撰文,林森书。楷书一册。

重新栖霞山佛像记

民国二十年。林翔撰文,杨树庄书。楷书一册。

郑君馥才墓志铭

民国二十年。冯贞胥撰,沙文若书,王贤篆盖,梅谷刻字。楷书一
页,篆盖一页。

国民议会慰勉国民政府蒋主席词

民国二十年。蔡元培书,唐仲芳刻。楷书一页。

蹇季常先生墓表

民国二十一年。林志钧撰,余绍宋书。楷书一页。

翁文恭公手札

民国二十一年。杨寿楣题识,锡山杨氏澄澜堂刻石。一册。

鄞县县立女子中学新建学舍碑记

　　民国二十一年。沙文若撰并书。楷书一页。

刘正康先生五十岁赠言

　　民国二十一年。费树蔚撰，章钰书。楷书一册。

安吉吴先生昌硕墓志铭

　　民国二十一年。陈三立撰文，朱孝臧书丹，郑孝胥篆盖。楷书一页。

新建法云寺缘起碑记

　　民国二十二年。释印光撰，萧退闇篆额，曹岳升书。楷书一页，篆额一页。

袁母李恭人墓志铭

　　民国二十二年。黄兆麟撰文，郑振蔚篆盖，解朝东书丹，周梅谷刻字。楷书一册，复五册。

月湖金氏祠堂记

　　民国二十二年。张琴撰并书。隶书八页。

新丰桥碑记

　　民国二十二年。张琴撰并书，李良栋刻。隶书一页，复一页又二册。

延芳桥碑记

　　民国二十二年。张琴撰并书。隶书一页，额篆书。复四页。

天台教观第四十三祖谛公古虚碑

　　民国二十二年。蒋维乔撰，庄庆祥书，叶尔观篆额，李良栋刻。楷书一页。

镇邑尚洁义务小学碑记

　　民国二十二年。杨敏曾撰，王蕴章书。楷书一页。

慈溪冯玗墓志铭

　　民国二十三年。陈三立撰，钱罕书，王贤篆盖，王开霖刻石。楷书一页，篆盖一页，复四份八页。

奉化中山公园记

　　民国二十三年。王禹襄书并篆额。楷书一页。

释迦文佛舍利宝塔

民国二十三年。王禹襄书,释宗良立石。楷书三页,图一页。

鄞县地方法院看守所碑记

民国二十三年。张原炜撰,钱罕书。楷书一页。

吴兴周湘舲先生墓表

民国二十三年。于右任书。行书额一页。

卓先生葆初葆亭兄弟生圹记

民国二十四年。钱玉麟撰,董恩书。楷书一页,复九页。

明万君子炽墓表

民国二十四年。冯贞群撰,蔡和铿书。楷书一册,额篆书。

建筑中国国民党鄞县县党部记

民国二十四年。吴则民记,汪焕章书。楷书一页。

新建中国国民党总理纪念堂记

民国二十五年。吴则民撰。楷书一页。

汤蛰先生纪念碑

民国二十五年。天乐乡全体公民立。隶书三页,像一页。

陈太宜人墓表

民国二十五年。次男步瀛撰并篆额。楷书一页。

天童太白山十景诗

民国二十五年重刻。伟载乘书并跋,李良栋刻。行书二页。

荪湖六胜

民国二十五年。洪戍阿撰,钱罕书并题识。行书二页,复二页。

甬北四明公所盂兰社醵资同仁题名碑

民国二十五年。陈士彬、晓麓甫书。楷书一页。

财政部库藏司司长李祖恩墓志铭

民国三十二年。张寿镛撰文,谭泽闿书。楷书二页。

儒行童先生贵和墓表

民国三十五年。张原炜撰,沈尹默书,汪东篆额。楷书二页。

修能图书馆记

民国三十六年。陈训恩撰,沙文若书,周梅谷刻。楷书一页。

谢氏支祠碑记

年月泐。陈三立撰,郑孝胥书。楷书一页。

吴昌硕临石鼓文并记

无年月。拓片八页。

蒋金紫园庙碑

无年月。俞飞鹏藏。一册(有缺页)。

中华人民共和国

"星星之火可以燎原"等

毛泽东书。北京宣武区雕刻厂刊制。行草六页。

认真读书

一九五九年。朱德书。行书一页。

题词

未署年月。董必武题并书。行书一页,复一页。

"明池"两大字

一九八六年。陈从周题并书。楷书一页,复一页。

天一阁东园记

一九八六年。陈从周撰,沈元魁书。楷书一页。

不著时代

清平如意——题黄鹤楼

戊辰。陆光煜题。朱拓二页。

后赤壁赋

未署书者姓名,有章两方,文为"夔门彭氏"、"彭溪渔隐"。行书十
一页。

名人书条幅

陈鸿寿、邓石如、黄易、赵之谦、金农、郑燮等书。拓片十六页。

"富贵寿考"四字

丙寅。官文书。朱拓篆书一页。

冯维九处士之墓

楷书一页。

经幢

楷书四页。

"弥勒佛、师子佛、明炎佛"九字

隶书一页。

谒云长祠

张松作,张维兴立石。行书一页。

七言对

戊辰二年集郑碑。应季审敬赠。隶书二页。

题南明山诗

己巳冬日。刘廷玑书。行书一页。

侍御史、监察御史内供奉名单

楷书一页。

行书大字

七页。

骊山温泉诗

未署名,有"果亲王宝"印。行书一页。

大"寿"字

以"寿宁县印"朱文方印盖成。一页。

佛经

楷书一册。

录魏承露铭

旸谷书。篆书六页。

"友石斋"三大字

篆书一页。

李氏哭夫词

楷书一页。

张文妃等造像

拓片一页。

"杏坛"两大字

党怀英书。承安五十一世孙元□立启。一页。

"为善最乐"匾

兰亭朱鼎书。楷书一页。

杨公墓志铭

许中立撰并书。楷书一页。

对联

吴起荣立。篆书二页。

游晋祠诗

文水县知事高安识。楷书一页。

仲是那等造桥碑

楷书一页。

"鲁壁"两大字

一页。

登庐山诗

行书一页。

游偏凉汀诗

林养栋等作。行书五页。

无量寿佛经

楷书二页。

净土寺石盘经

隶书二页。

胶东令王君碑

隶书一页。

对联

石门陈万青书。行书二页。

"寿"字

> 陈抟书。朱拓一页。

"福"字

> 陈抟书。蓝底朱拓一页。

道德经

> 楷书一册(有缺页)。

谒曹娥庙诗

> 己酉秋日。栖霞牟房初稿。一页。

十言对

> 吴兴仁书。行书二页,复二页。

挽对

> 吴起荣立。篆书二页。

篆书

> 拓片八页。

"不受虚声"四大字

> 隶书四页。

"高行清风"四大字

> 中甲王同为石公□卿书。行书一页。

为善最乐

> 惺道人书。篆书一页。

"于渊酾水"四字

> 楷书一页。

对联

> 余云龙书。行书二页,复二页。

七言对

> 隶书二页,复二页。

"在大罗天"四大字

> 隶书四页。

但知行好事不用问前程

隶书一页。

达摩面壁之庵

莆阳蔡卞书。大字楷书一页。

诗碑

骆骎曾书。草书一页。

诗碑

辛未秋孟。越南范熙亮书。楷书一页。

官铭

楷书一页。

"能见大意"四字

楷书四页。

小诗四首

癸巳。蔡升元作并书。行书一页。

"有邻"两大字

楷书二页,复二页。

真源之柏第一章

真山题。楷书一页。

盱眙十景诗

平江黄景燮。楷书一页。

寿考碑

楷书一册。

张吴王墓碑

费树蔚撰,张一麟篆额,邓邦述书。楷书一页。

张俊碑

一页(蛀)。

"钟灵"两大字

一页。

残碑拓片

四页。

残石拓片

二十页。

河南晏台女真国书碑

楷书一页(注:其书类似汉字,但除少数字外,多不可认,也不明其意)。

墓额

篆书六页。

精拓谦卦真迹

篆书一册。

临张猛龙碑

写本一册。

孝经序

御制序并注及书,皇太子亨奉敕题额。隶书三页,复一册。

岱帖

昆明薛衍庆书。行楷一页。

黄忠端公墨宝

拓片七十八页。

临兰亭序

一册。

佛顶尊胜陀罗尼经并序

宣义郎前建州参军事刘镛书。楷书存三页。

师临行示此竟诸门残石

行书一页。

五言对

陈抟书。楷书二页。

秦桥记

浚宣记。楷书一册。

卢翰林书玩鞭亭诗碑

大字行楷一册。

格言

 大字草书六页。

奉宪勒石碑

 楷书一页。

佛经

 楷书二页。

韩文公庙碑

 楷书一页。

摩崖刻石

 大字隶书八页。

佛经

 隶书四页。

格物致知齐家治国

 大字隶书一页，复蓝拓一页。

身箴心箴性箴命箴

 御史严泉徐爌书。楷书一页。

释迦佛手字

 拓片一页。

张恩显造像记

 楷书一页。

七言对

 行书二页。

朝视去其国

 大字楷书一页。朱拓。

墓志

 玉峰徐怡卿镌。楷书一页。

资戒大会

 癸卯。济南府大庆寺沙门宝玮。楷书一页。

王君碑

隶书一页。

重阳子书

行书一册。

香南精舍墨宝

拓片七页。

归去来辞

谢荣光书。行书三页。

黄元治书法

拓片十六页。

古柏行

龙岩书,古幽开碑,南圭立石。行草三页。

佛经碑刻

楷书一页。

蓬莱观碑

隶书一页,额篆书。

巧拙词

隶书一页(破损)。

张季善等造像碑

楷书一页。

张仲荀抄高僧传序

中书舍人陶谷撰,郭忠恕篆额,宣义大师梦英书,绍玄大师施石、袁
允忠等于长安共建。行书一页,额篆书。

"衮雪"两大字

隶书一页。

造像残碑

楷书一页。

国山残碑

一包(破损过甚,难计页数)。

周兴达造像

一页。

造像

一页（无文字）。

还珠洞诗

曾弘正题。大字楷书一页。

十言对

杨继盛书。行书二页。

书法

赵扐叔书。魏体书四页。

书东坡雪后

何绍基书。行书四页。

对联

万经书。二页（朱拓）。

对联

黄自元书。二页。

楹联三副

梁同书书。六页。

碑额、墓盖

七页（张吴王墓碑、豆卢公墓志、隋故北海县令赵君铭、大唐故赵府
君墓志铭、大唐信法寺弥陀殿碑、孙府君墓志铭、董君之志）。

对联

王羲之书。二页。

□□传赞

行书一册（有缺页）。

残迹

楷书一册（剪装）。

墓盖

拓片十六页（尉氏故吏处士、故庐江太守范府君之碑、李府君墓志
铭、董君墓志、大隋国公墓志、汉故卫尉卿衡府君之碑、魏鲁郡太

守张府君清颂之碑、翰林院侍讲叶公墓志铭、唐故徐州都督房公碑、安吉吴先生墓志铭、董君墓志、清内阁侍读潘公墓志、唐吏部尚书渤海高公神道碑、清礼部右侍郎童公墓志铭、唐河东节度使李公墓志、通州范府君墓碣）。

"禹穴"两大字

篆书一页。

宁朔将军造像碑

拓片一页。

梁父县令王子椿

隶书二页。

赋

楷书一册（有清道光壬午汜水令邵□偕友同观题字一行）。

郑曼生太史临汉碑

一册。

清道人四魏书法

一册。

汤萼南临兰亭序

拓片二页,复二页。

韩退之石鼓歌

得天居士书。行草一册。

"唐怀素小草"五字

篆书一册。

"宝树多香金撙长满"八字

隶书二页。

东钱湖碑刻

一页(文字不清)。

宁波府职官题名碑

楷书一页,复一页。

宁波府学官山题名碑

楷书一页,复一页。

图像

三代钟鼎彝器拓片

五页。

钟鼎彝器拓片

二十三页。

鼎及铭文拓片

二页。有"习勤堂"、"吴廷康"朱文印。

金文拓片

一页。

铜盘铭翻刻本

存十六字。拓片一页。

瓦当拓片

二页。

齐侯垒蜕本

古鉴阁藏。二页。

周齐侯钟

有"山阴吴氏十松堂"藏印。拓片一页。

周父己壶

拓片一页。

周父辛鼎

有"石潜藏"朱文印。拓片一页。

周中明鼎

有"石潜审定"朱文印。拓片一页。

周鼎及铭文拓片

二页。

青铜器拓片

有"丙午"朱文印。十页。

青盖镜铭等

戊寅年。拓片三页。

未央宫东阁瓦

大汉十年。萧何监造。拓片一页。

拓碑镜砖样

有"周氏四姑"字样。一页。

定陶恭王陵鼎

西汉。藏山居士识,惜荫轩发兑。拓片一页。

孔子见老子画像石

有清乾隆丙午黄易题记。拓片一页,复一页。

汉画像石

拓片十八页。

画像石拓片

二页(破损)。

画像砖拓片

二页。

画像石拓片

十二页。

百汉碑砚台石刻汉碑十五种

十五页。

汉雁足灯

有"石潜审定"印。拓片一页。

新莽铜虎符、四时嘉至、周敦铭、汉洗

拓片四页。

砖拓

晋隆和二年等。拓片十二页。

古砖拓片

北魏天平三年。拓片十页。

屏条

宋绍圣二年。苏轼作,黄庭坚题。拓片四页。

禹迹图　华夷图

宋阜昌七年(绍兴六年)。拓片二页。

朱文公晦庵先生遗像

宋绍熙五年。楷书自题,额篆书。拓片一页。

孔子乘车十哲骖乘像

金泰和六年。像上有篆文题字。拓片一页。

岳飞像

清刻。有篆文记。拓片一页。

王摩诘山水图

明嘉靖二年。存春夏秋三页,复春一页、夏二页。

王维辋川山水图

明嘉靖九年。知蓝田县事韩瓒上石。拓片四页。

孔子像

明隆庆六年。唐吴道子手笔,李幼渔、崔镛立。拓片一页。

南极寿星图

明隆庆六年。拓片一页。

重刻普陀大士图像

明万历三十六年。宁绍参将天台刘炳文立于普陀山杨枝庵。拓片
一页,复一页。

辋川真迹

明万历四十五年。拓片八页。

冬心、板桥等小品石刻

拓片五页。

观音像

清康熙三年。西安太守叶承桃敬勒,黄家鼎立石。拓片一页。

唐杜少陵小像并序

清康熙十年。王邦镜题草堂先生像赞。拓片一页。

孔子圣迹图

清康熙二十一年。青浦知县阎友芳摹勒重镌并题识。拓片三十页。

关夫子像赞

清康熙四十三年。达礼善撰并书。楷书一页。

古梅图

清乾隆十五年。御笔并题。一页。

晴雨两竹

无年月。王绂(孟端)画,为定轩先生作。有清嘉庆八年钱泳题记。
拓片二页。

王羲之像及兰亭序

清乾隆五十八年。拓片一页。

东坡小像三幅

清嘉庆十一年。叶世倬摹勒上石并题识。拓片二页。

姜白石像

清道光元年。宋白良玉写,许乃谷抚,上有白石道人自题画像诗。
拓片一页,复二页。

林和靖像赞

清道光五年。元陆文珪赞,许乃谷行书。拓片一页,复二页(朱拓)。

诸葛武侯像

清道光六年。富春周凯敬摹。拓片一页。

古砖拓片

马宗默审释。一册。

梅花图

王元章画,有道光十六年宋烜题识。拓片二页。

辋川图

清道光十七年。知蓝田县事胡元焕识。拓片一页。

苏文忠公笠履图

清道光二十五年。韩凤翔书赞。拓片一页,复一页。

湘乡蒋公像

清同治五年。陆光祺写。拓片一页。

像一幅

清同治六年。醉呆子留题。拓片一页。

墨兰

清同治九年。周柄画并志,外峰胡寅跋。拓片八页。

猗园图

清同治十三年。丹徒邹锡泽作。拓片一页。

南湖八景诗画

清同治年间。秦敏树作,许瑶光诗。一册。

东坡笠屐图

清道光三年。图前有乾隆四十一年刘墉题字。拓片一页。

椒石画册

清光绪四年。后有陶方琦、陶浚宣题识。拓本一册。

欧阳修像

清光绪五年。欧阳炳敬摹。拓片一页。

佛像

清光绪五年。王震画,吴昌硕诗并书。拓片一页。

砚影、款识拓本

清光绪六年。王子献拓藏。合一册。

心月禅师衡岳全图

清光绪七年。一页。

交翠轩秦汉瓦当

清光绪三十年。陈任旸注释,金山僧鹤洲手拓。拓片四页。

杭州雷峰舍利塔图

甲子年。海宁陈乃乾。一页。

罗汉像

民国十四年。竹禅画并题字。存三页(东序八座、九座,西序首座)。

缶庐讲艺图

民国二十一年。王震作画,沙文若书,门人郑通乾等记,周梅谷刻。

拓片一页。

柯璜先生像

一九五七年。小舟写照,瞿燿邦篆题眉,沈尹默行草题识。拓片
一页。

齐白石先生像

一九五八年。小舟作,柯璜草书题词。拓片一页。

敕建南海普陀山境全图

无年月。王天成造。木刻一页。

傅谨身石刻梅花

无年月。拓片八页。

梅花图

乙亥春。吟香外史雪琴作。拓片一页。

罗汉像

无年月。存九页。

江阴县乾明院罗汉尊名

无年月。拓片一页。

河洛七字文体寿星图碑

丁巳菊月。源容书丹,董策三图笔,刘高桂镌石。拓片一页。

梅花图

无年月。王引孙、献生等作。四页。

钟馗图

无年月。陈梅题。拓片一页。

太华全图

庚辰重九。三秦观察使河东贾铉可斋绘并跋。拓片一页,复二页。

像赞

无年月。金陵吴□赞。拓片一页。

画四幅

庚午年。释西斋作。拓片四页。

兰草图

无年月。张焕斗画，吴泰来题。拓片一页。

禅师慧训供养佛时

无年月。拓片一页，复一页。

书箱门图

无年月。题字篆书。墨拓十六页。

壶铭拓片及摹片

无年月。拓片一小袋，摹片三小袋。

古砚拓片

无年月。四页。

古琴拓片

无年月。吴郡张浚修制。四页。

达摩像

己巳仲冬。风颠写。拓片一页。

送子观音像

无年月。沈长藩写，卜兴刻。拓片一页。

先贤像赞

无年月。高增题识。拓片二页。

砖雕玉泉鱼跃图

无年月。拓片二页。

复圣颜子像赞

无年月。额、赞篆书。拓片一页。

昭光寺钟铭

乙丑。楷书四页。

天竺寺净慧像赞

无年月。襄阳张□书。行书一册。

竹石图

无年月。拓片一页。

花卉

无年月。恽寿平、邓文原等作。拓片八页。

平等山学山界图

无年月。拓片一页,复一页。

点画全图

无年月。拓片二页。

孤山种梅叙

丙辰之秋。张师贻书。拓片二页。

黄山谷先生小像

无年月。有翁方纲、郭重光题字。拓片一页。

镇宅蛇龟

无年月。有成都府印。拓片一页。

古镜图

无年月。醉墨居士手拓。一页。

苏东坡像

无年月。拓片一页。

梅花图等

无年月。黄锈题,姚希曾重勒,有凤翔府印。蓝拓四页。

王羲之像

无年月。像上有楷书兰亭序,并有一较大"茧"字。拓片一页。

二十四孝图咏

无年月。潘祖荫、章鋆等书。朱拓四页。

明清名人像赞

无年月。拓本一册。

古砚拓片

汉到清。存十页。

丛刻

不著时代

秦汉碑缩本

　　百研斋缩摹。一册(残)。

缩摹礼器碑、魏君碑

　　百汉碑研斋缩摹，王应绶记。二页。

汉碑集帖

　　一册(蚀，存三十页)。

缩本汉碑

　　一册。

魏龙门造像碑

　　一册(四十五页)。

魏造像刻石

　　一册。

龙门二十品

　　合装一册。

萧梁碑全套

　　梁天监十五年刻。贝义渊书、徐勉造。拓片十九页。细目如下：梁
　　萧憺神道碑(始兴忠武王碑)、梁始兴忠武王额、梁新渝宽侯、梁天
　　监井栏题字、梁萧宏西阙、梁萧宏东阙、梁萧宏画像、梁萧绩东阙、
　　梁萧绩西阙、梁萧王画像、梁萧王碑、梁萧正立东阙、梁萧正立西
　　阙、梁萧顺之东阙、梁萧顺之西阙、梁萧秀东阙、梁萧秀西阙、梁萧
　　秀墓碑额、梁萧秀墓碑阴。

南北朝、唐代造像

　　拓片六册。

诒砚斋集唐碑小品

九册。

诒燕斋集唐小品

二十二册（蛀）。

残佛幢

唐。一册。

塔铭、墓志铭

唐。一册。

千字文　兰亭序

唐贞观二十一年。褚遂良书。合一册，复一册（附陆柬之五言兰亭诗）。

缙云县城隍碑　怡亭记　李氏先茔记

唐乾元二年。李阳冰书。篆书合一册。

范的阿育王寺常住田碑　颜真卿争座位帖

唐。合一册。

真草隶三种

唐。共三十页。

皕忍堂摹刻唐开成石壁十二经

唐开成二年，一九二六年掖县张氏皕忍堂摹刻。存十四函。

唐宋刻十三经

民国二十年。存二百三十九册。

散页十三经

三包。

十三经

存三十四函（有缺页）。

石刻十三经拓片

散页九包。

十三经残本

五册。

淳化阁法帖

宋淳化三年。十册。

历代帝王名臣法帖

宋淳化三年。十册。

淳化阁帖

宋淳化三年。存九册。

淳化阁法帖

宋淳化三年。存七册。

淳化阁帖

宋淳化三年。存六册。缺三、六、八、九四册。

淳化阁法帖

宋淳化三年。存三册。上有"宝姜堂"藏印。

淳化阁法帖

宋淳化三年。存二册。

淳化阁法帖

宋淳化三年。存首册一册。

淳化阁帖

宋淳化三年。有明万历乙卯张鹤鸣题跋。存一册。

淳化阁帖

宋淳化三年。十卷(散页未装)、复十卷(散页一百零四页)。

淳化阁法帖

宋淳化三年。存二卷(拓片二十页)。

唐人双钩十七帖

宋刻。一册。

淳化阁法帖

宋淳化三年。明初泉州本。八册。

淳化阁法帖

宋淳化三年。明万历四十三年重摹上石,温如玉、张应召奉肃藩合
刻。十册。

淳化阁法帖

宋淳化三年。明肃府本。十册。

淳化阁法帖

宋淳化三年。明万历四十三年重刻。存五册。

淳化法帖肃府本

宋淳化三年。明万历四十三年刻。十册。

遵训阁重摹淳化法帖

宋淳化三年。明万历四十三年重刊。肃府本。十册。

绛帖

宋淳化三年刻。潘师旦刻。存卷五一册。

汝州石刻

宋大观三年。汝州守王寀刻。上下二册。

澄清堂帖

宋嘉泰年间。施宿摹刻。拓片十六页。

二王帖及评释

宋开禧二年。许开刻并释文。三册。

二王帖

宋开禧二年刻。存中卷王羲之书。拓片七页。

宝贤堂集古法帖十二卷

明弘治三年刻。明晋靖王朱奇源刻。存九卷(缺二、七、九),复一套存九卷(缺六、七、八)。

宝贤堂集古法帖

清康熙十九年戴梦熊补刻本十二卷,复十二卷(均有缺页)。

天一阁藏石三种

嘉靖至万历年间刻。天一阁刻石七种十三页,复一百八十七页;万卷楼帖三种十页,复一百四十四页;义瑞堂帖六种十四页,复二百十三页。

快雪堂法书乐毅论

晋王羲之书,唐褚遂良审定。清顺治六年,冯铨辑、刘雨若刻。存一页。

滋蕙堂法帖

清康熙年间。江西曾恒德刻。八卷(拓片一百一十二页)。

三希堂法帖

清乾隆十二年校刊。梁诗正等奉敕校刻。存一册。

晚香堂苏帖

清乾隆五十三年。姚学经刻。存十一册。

经训堂法书

清乾隆五十四年。毕沅刻。存元赵孟頫书洛神赋五页。

经训堂法书

清乾隆五十四年。毕沅编刻,钱泳等镌刻。剪装二册。

秋碧堂法书

清乾隆间。梁清标鉴定,尤永福摹刻。八册。

清爱堂石刻、墨刻

清嘉庆十年。刘镮之刻。石刻四册、墨刻二册共六册,复六册。

攀云阁临汉碑

嘉庆十三年至二十三年刻。钱泳临。十六册,复九册。

梅华溪居士缩临唐碑四十种

嘉庆二十四年。钱泳书。后有翁方纲、俞樾等跋。共八十八页,复
三十五页。

白云居米帖

清嘉庆年间。姚学经编刻。十二册,复七册。

唐宋八大家法帖

清嘉庆年间。姚学经刻。存十册。

诒晋斋刻帖

清嘉庆年间。成亲王永瑆刻,元和、袁诒摹勒。四卷(拓片八十四
页)。

老易斋法帖

清道光五年。姜宸英书,胡钦山摹刻。拓片三十页,存二十九页。
复七份(每份二十九页共二百零三页)又一份两册。

采真馆法帖

清道光十四年。慈溪董恒撰集,江阴方云裳摹勒。存拓片十三页。

湖海阁藏帖

清道光十五年刻。叶元封刻。存拓片四页。

云门馆朱氏新帖

清道光二十三年。朱时村临帖书,男龙光集刻。拓片十二页。

文昌帝君阴骘文等

清咸丰十年。程恭寿书。一册(蛀)。

宋四大家墨宝

清同治四年。据道光二十九年潘氏海山仙馆翻刻。六册,复五册。

烟海余珍

封面署"光绪壬午(八年)三月"。存九册。

穰梨馆历代名人法书

清光绪十年。陆心源家藏,胡钁摹勒上石。存拓片十一页。

后忠义堂集帖

清光绪十三年。长洲吴念椿集次。木刻本四册。

小长芦馆集帖

清光绪二十四年至二十九年。慈溪严氏刻,吴隐等镌。十册。

古今楹联汇刊

清光绪二十六年。吴石潜等集,俞樾跋。存八册。

醉墨轩藏经

清光绪三十年。自集帖一册。

国朝尺牍

清,无年月。存一册。

拟山园帖

清,无年月。王铎书。存三册。

彝福堂石刻

清,无年月。存拓片二十页。

朴园藏帖

清，无年月。存拓片二十五页。

国朝名人法帖

无年月。剪装一册。

集帖

无年月。存一册。

明人墨迹

无年月。存一册。

泉谊堂法帖

无年月。存一册。

古香斋蔡帖

无年月。剪装一册。

碑拓选样

无年月。一册。

历代名人法书

无年月。拓片十页。

法帖三种

无年月。合一函（兰亭序两种、枯树赋一种）。

集稧帖陈斗泉同人唱和诗

无年月。一册。

集帖

晋、唐、清共六种。合一册。

天一阁神龙兰亭序　乐毅论

合一册。

翁覃溪唐碑帖论　成亲王听钟山房诗

合一册。

兰亭序　薛文时墓志　集王圣教序

合一册。

孝女曹娥碑　乐毅论　东方朔像赞

合一册。

题岳王庙词

清。拓片十二页。

晋王羲之书

四页。

愙斋藏石三种

民国三十六年。吴愙斋藏。合一册。

附录:印本

殷墟文字集联

上海艺苑真赏社印行。一册。

周石鼓文

上海艺苑真赏社印行。一册,复二册。

精拓散氏盘铭放大本

民国十二年上海有正书局发行。一册。

李梅庵临周散氏盘铭真迹

民国印。有曾熙跋。一册。

精拓毛公鼎放大本

民国十一年上海有正书局发行。一册,复一册。

虢季子白盘放大本

民国十一年上海有正书局发行。一册。

钟鼎款式原器拓片第一

民国十五年上海有正书局发行。一册。

泰山秦篆二十九字南宋精拓本

秦。民国七年上海有正书局发行。一册。

峄山碑

秦。民国九年上海有正书局发行。一册,复二册。

会稽刻石

秦。民国二十五年上海中华书局发行。一册。

祀三公山碑

汉元初四年。双钩本一册。

三颂精拓本放大合册

汉。民国十一年上海有正书局发行。一册,复一册。

礼器碑

汉永寿二年。民国十五年上海商务印书馆发行。一册,又碑阴
一册。

西岳华山庙碑

汉延熹四年。民国十七年上海商务印书馆发行。一册,复三册。

西岳华山庙碑

汉延熹四年。印本。一册,复三册(四明本、华阴本、长垣本各一册)
又一册。

孔宙碑

汉延熹七年。民国二十九年上海文明书局印。一册。

华山庙碑

汉延熹八年。双钩长垣本一册。

双钩沛相、繁阳令杨君墓铭

汉建宁元年、熹平三年。一册,复一册。

明拓史晨飨孔庙碑

汉建宁二年。上海有正书局发行。附衡方碑、校官碑。三册。

宋拓夏承碑

汉建宁三年。民国十年上海商务印书馆发行。一册,又双钩本
一册。

古鉴阁藏汉西狭颂集联

汉建宁四年。上海艺苑真赏社印。一册,又双钩本西狭颂一册。

宋拓汉博陵太守孔彪碑

汉建宁四年。民国六年上海有正书局发行。一册。

郙阁颂

汉建宁五年。双钩本一册。

东海庙残碑

汉熹平元年。上海有正书局发行。一册。

宋拓鲁峻碑及碑阴

汉熹平二年。上海有正书局发行。一册,复一册。

娄寿碑

汉熹平三年。双钩本一册。

周易石经残碑录

汉熹平四年。上海有正书局印。一册,复残字三册。

汉石经集存

汉熹平四年。二册。

韩仁铭碑

汉熹平四年。民国二十二年上海商务印书馆印。一册。

白石神君碑

汉光和六年。上海艺苑真赏社发行。一册。

初拓未断本曹全碑

汉中平二年。民国十二年上海有正书局印。一册,复五册。

朱君碑颂

汉中平二年。双钩本一册。

张迁碑

汉中平三年。民国十五年上海商务印书馆印。一册,复二册。

故小黄门谯敏碑

汉中平四年。上海有正书局印。一册,复两册(双钩本)。

双钩高阳太尉赵君碑

汉中平五年。一册,复一册。

双钩樊敏碑

汉建安十年。一册,复一册。

钟繇、卫夫人楷法合璧

汉建安二十四年。上海碧梧山庄印。一册。

幽州刺史朱君碑

汉。上海有正书局印。一册。

刘熊碑

汉。上海有正书局印。一册,复一册。

汉碑范

汉。清宣统三年上海文明书局印。二册,复一册。

宋拓魏黄初修孔子庙碑

魏黄初元年。上海有正书局印。一册,复一册。

钟繇草书道德经

魏黄初二年。一册。

钟繇籀篆大观——三体石经

魏正始年间。上海求古斋印行。一册。

天发神谶碑

吴天玺元年。民国八年上海有正书局印。一册。

宋拓索靖月仪帖

晋。上海有正书局印。一册。

唐拓十七帖

晋。上海有正书局印。一册,复三册。

乐毅论

晋永和四年。王羲之书。上海求古斋书局发行。一册,复四册。

定武兰亭真本

晋永和九年。民国十九年故宫博物院发行。一册,复一册。

宋游丞相藏兰亭泉本兰亭真本

晋永和九年。民国十八年上海商务印书馆发行。一册,复二册。

宋仲温藏定武兰亭肥本

晋永和九年。上海有正书局印。一册。

定武兰亭五种

晋永和九年。清宣统二年神州国光社印。一册,复一册。

宋拓定武兰亭

晋永和九年。民国六年上海有正书局印。一册,复四册。

洛神赋两种合册

晋永和十年。王羲之书，又赵孟頫书。一册。

秘阁枣本黄庭经

晋永和十二年。王右军书。一册。

宋拓曹娥碑

晋升平二年。上海艺苑真赏社印。一册，复一册。

王右军草诀百韵歌

晋。一册。

王右军草书

晋。民国十五年上海商务印书馆印。一册。

王右军墨迹合册

晋。王羲之书。一册。

王右军三帖墨迹

晋。王羲之书。民国二十三年故宫博物院印。一册。

清内府藏晋拓保母帖

晋兴宁三年。王献之书。民国十一年上海有正书局印。一册。

常熟翁氏藏本青玉版十三行

晋。王献之书。上海有正书局印。一册，复一册。

旧石爨宝子碑

晋义熙元年。民国七年上海有正书局发行。一册。

旧拓好大王碑

晋义熙七年。民国六年上海有正书局印。一册，复一册。

瘗鹤铭

梁天监十三年。上海有正书局印。一册，复三册。

大代华岳庙碑

北魏太延五年。民国八年上海有正书局发行。一册，复一册。

嵩高灵庙碑

北魏太安二年。民国六年上海有正书局印。一册，复一册。

爨龙颜碑

宋大明二年。民国六年上海有正书局印。一册,复四册。

初拓魏孝文吊比干文

北魏太和十八年。民国十四年上海平民碑帖局印。一册。

旧拓石门铭

北魏永平二年。民国八年上海有正书局印。一册。

初拓郑文公碑

北魏永平四年。上海有正书局印行。一册,复六册。

魏郑文公碑集联

北魏永平四年。一册。

初拓崔敬邕墓志

北魏熙平二年。民国十二年上海有正书局印。一册,复三册。

崔敬邕志集联

北魏熙平二年。上海艺苑真赏社印。一册。

刁惠公墓志

北魏熙平二年。上海有正书局印。一册,复四册。

初拓李璧碑

北魏正光元年。印本一册,复一册。

旧管坛碑

梁普通三年。上海震亚图书局发行。一册。

初拓张猛龙碑

北魏正光三年。上海有正书局印。一册,复十一册。

张猛龙碑集联

北魏正光三年。印本一册。

初拓李超墓志

北魏正光六年。一册,复一册。

魏孝昌石窟碑

北魏。民国六年上海有正书局发行。一册。

张黑女墓志

北魏普泰元年。上海有正书局印行。一册,复三册。

初拓高湛墓志

　　东魏元象二年。民国七年上海商务印书馆印。一册，复一册。

初拓刘懿墓志铭

　　东魏兴和二年。民国五年上海有正书局出版。一册，复二册。

李仲璇修孔子庙碑

　　东魏兴和三年。上海宝霞印社发行。一册。

泰山金刚经

　　北齐天保年间。印本二册。

初拓朱岱林志

　　北齐武平二年。上海中华书局印。一册，复一册。

魏墓志三种合册

　　魏。民国九年上海有正书局出版。一册，复二册。

魏碑六种

　　魏。印本一册。

旧拓龙门二十品

　　魏齐。民国十四年上海有正书局出版。上下两册，复二套四册。

魏齐造像二十品

　　魏齐。民国八年上海有正书局发行。一册，复一册。

宋拓龙藏寺碑

　　隋开皇六年。民国四年上海有正书局发行。一册，复一册。

初拓董美人墓志铭

　　隋开皇十七年。民国七年上海有正书局发行。一册，复三册。

启法寺碑

　　隋仁寿二年。印本一册。

张贵男墓志铭初拓本

　　隋大业二年。一册，复二册。

隋太仆卿墓志

　　隋大业十一年。后附夫人姬氏墓志。一册，复六册。

宋拓智永千字文

隋大业十二年后刻。民国九年上海有正书局发行。一册。

唐拓孔子庙堂碑

唐武德九年。民国十八年上海中华书局发行。一册,复四册。

陕本虞世南夫子庙堂碑

唐武德九年。上海有正书局印行。一册,复三册。

温泉铭

唐贞观年间。上海中华书局发行。一册,复一册。

等慈寺碑精华

唐贞观年间。民国十五年上海世界书局发行。一册。

枯树赋

唐贞观四年。上海有正书局发行。一册,复二册。

化度寺邕禅师舍利塔铭

唐贞观五年。一册,复三册。

唐拓九成宫醴泉铭

唐贞观六年。上海中华书局等发行。一册,复八册。

欧阳询书心经

唐贞观九年。上海大众书局印行。一册。

宋拓欧阳询缘果道场砖塔下舍利记

唐观年间。民国十九年商务印书馆印行。一册。

欧阳询大楷习字范本

上海有正书局发行。一册。

虞世南书汝南公主墓志铭墨迹

唐贞观十年。上海有正书局发行。一册。

宋拓虞恭公碑

唐观十一年。上海有正书局发行。一册,复三册。

欧阳询正草九歌千字文

唐贞观十五年。上海文明书局印行。一册。

明拓伊阙佛龛碑

唐贞观十五年。有正书局发行。一册。

唐拓孟法师碑

> 唐贞观十六年。一册,复三册。

宋拓皇甫君碑

> 唐贞观十七年。民国十四年有正书局发行。一册,复一册。

宋拓褚河南哀册

> 唐贞观二十三年。有正书局发行。一册。

旧拓褚遂良千字文帖

> 唐永徽四年。一册。

褚遂良圣教序

> 唐永徽四年。一册。

同州本圣教序

> 唐龙朔三年。民国十二年有正书局印行。一册,复二册。

集王书大唐三藏圣教序

> 唐咸亨三年。民国二十一年商务印书馆发行。一册,复八册。

圣教序集联

> 唐咸亨年间。上海有正书局发行。一册。

褚遂良公孙传赞

> 民国二十一年上海文明书局发行。一册。

褚河南临兰亭绢本真迹

> 上海文明书局印行。一册。

褚河南大楷习字范本

> 汪祖望临。上海有正书局出版。一册。

王居士砖塔铭精拓本

> 唐显庆三年。一册,复一册。

道因法师碑

> 唐龙朔三年。上海有正书局印行。一册,复二册。

初拓欧阳通泉男生墓志铭

> 唐调露元年。民国二十五年上海中华书局发行。一册。

孙过庭书谱

唐垂拱三年。一册,复三册。

薛汾阳石淙诗

唐武后久视元年。薛曜书。民国十七年有正书局发行。一册。

宋拓云麾碑

唐开元八年。民国八年有正书局印。一册,复四册。

麓山寺碑

唐开元十八年。民国十二年有正书局印。一册,复七册。

法华寺碑

唐开元二十三年。李邕书。上海有正书局发行。一册。

李秀碑

唐天宝元年。李邕书。一册,复一册。

北宋拓颜鲁公多宝塔碑

唐天宝十一载。颜真卿书。民国十五年有正书局印行。一册,复二册。

汉东方先生画赞

唐天宝十三载。颜真卿书。民国十三年有正书局印行。一册,复二册。

东方朔像赞

唐天宝十三载。上海艺苑真赏社影印。小楷本一册。

颜鲁公争座位帖

唐广德二年。印本一册,复三册。

明拓唐迁先茔记

唐大历二年。上海中华书局印行。一册。

三坟记

唐大历二年。李阳冰书。民国八年上海艺苑真赏社印。一册。

朱巨川告身

唐大历三年。徐季海书。民国二十四年故宫博物院印。一册。

颜真卿游虎丘寺诗

唐大历五年。上海新书局印行。一册。

宋拓颜书大字麻姑山仙坛记

唐大历六年。上海有正书局印。一册,复一册。

小字麻姑山仙坛记三本合装

唐大历六年。上海有正书局影印。一册。

张司直书李元静先生碑

唐大历七年。上海有正书局印行。一册。

明拓颜鲁公元次山碑

唐大历七至十年。民国九年上海有正书局印。一册,复一册。

颜书宋拓李元靖碑

唐大历十二年。上海文明书局印。二册(一函)。

初拓怀素草书自叙帖

唐大历十二年。上海有正书局出版。一册,复二册。

唐怀素草书刻帖

唐大历十二年。上海艺苑真赏社印。一册。

颜真卿书颜勤礼碑

唐大历十四年。上海有正书局印。二册。

颜鲁公书告身

唐建中元年。民国五年上海商务印书馆发行。一册,复二册。

宋拓颜家庙碑

唐建中元年。上海有正书局发行。三册,复三册。

颜鲁公双鹤铭

唐天宝至建中年间。印本一册。

双钩颜真卿帖

唐天宝至建中年间。双钩本一册。

颜真卿行书

唐天宝至建中年间。民国十九年上海扫叶山房印。一册。

颜鲁公祭侄文墨迹

唐乾元元年。民国二十二年故宫博物院印。一册。

唐广智三藏和尚碑铭(不空和尚碑)

唐建中二年。上海彪蒙书室发行。一册。

柳公权书玄秘塔

唐会昌元年。民国十七年上海扫叶山房发行。一册,复三册。

唐柳公权书送赠宣义大师归林诗

唐会昌元年。上海艺苑真赏社印。一册。

宋拓神策军碑

唐会昌三年。崔铉撰,柳公权书。印本一册。

圭峰定慧禅师传法碑

唐大中九年。上海彪蒙书室发行。一册,复一册(上海有正书局)。

宋拓蜀先主庙碑

唐乾宁四年。郭筠撰。印本一册。

宋拓唐姜柔远碑

唐。上海有正书局印。一册。

唐谦卦刻石集联拓本

唐。印本一册。

唐茅山紫阳观玄静先生碑

唐。上海有正书局印行。一册。

唐李怀琳书绝交书油素钩本

唐。上海有正书局印行。一册,复一册。

钟可大灵飞经

唐。上海大东书局出版。一册,复一册。

元梦英篆书千字文

宋乾德三年。民国二十五年上海中华书局发行。一册。

林逋手札二帖

宋乾德五年、天圣六年。民国二十一年故宫博物院印。一册。

苏书醉翁亭记

宋嘉祐七年。民国十四年上海有正书局发行。一册。

欧阳文忠公泷冈阡表

宋熙宁三年。江西开智书局印行。一册。

苏东坡书赤壁赋

中央刻经院发行。一册。

宋拓丰乐亭记

宋元祐六年。民国十二年上海有正书局印行。一册,复一册。

苏文忠书四十二章经真迹

宋元符三年。影印一册。

苏东坡书洞庭春色赋　中山松醪赋

宋绍圣元年。上海商务印书馆发行。一册,复二册。

苏文忠天际乌云帖真迹

北宋。民国四年上海商务印书馆发行。影印一册,复一册。

苏东坡海市并叙

北宋。民国二十年世界美术社印。一册。

苏东坡草书满江红词

北宋。上海文明书局发行。一册。

黄庭坚书法

宋元符三年。双钩本三册。

黄山谷书松风阁诗

北宋。民国三年上海商务印书馆发行。一册。

黄山谷幽兰赋

北宋。上海文明书局印行。一册。

双钩黄庭坚书法

北宋。印本二册。

宋拓方圆庵记

宋元丰六年。米芾书。一册,复一册。

宋米南宫书蜀素帖

宋元祐元年。民国二十三年故宫博物院印。一册。

米南宫诗翰

宋元祐三年。民国二十三年延光室发行。一册。

宋拓米襄阳行书

宋绍兴十一年。民国四年上海商务印书馆印。一册,复一册。

米芾书千字文

北宋。印本一册。

初拓米芾行书法帖

北宋。上海扫叶山房发行。一册。

米芾西园雅集图记

北宋。印本一册。

萧闲堂记

北宋。米芾行书。印本一册。

米南宫临十七帖

北宋。印本一册,复一册。

岳武穆书前出师表

宋绍兴年间。尚古山房出版。一册,复一册(文明书局印)。

张樗寮华严经墨迹

宋。印本一册。

鲜于枢行草真迹

元至元年间。民国二十五年故宫博物院印。一册。

赵松雪萧山大成殿记

元大德三年。上海有正书局印。一册。

赵松雪正草千字文

元至元年间。上海有正书局发行。一册,复二册。

赵文敏行书狄梁公碑

元大德四年。上海艺苑真赏社印行。一册。

赵文敏书急就篇(附释文)

元大德七年。上海商务印书馆发行。一册。

赵文敏望江南净土词

元至大二年。一册。

赵松雪兰亭十三跋

元至大三年。民国十三年上海有正书局印。一册。

赵孟頫群仙高会赋

　　元皇庆元年。东方书局印。一册。

赵文敏公天冠山诗

　　元延祐二年。一册。

赵文敏公寿春堂记

　　元延祐三年。一册。

赵松雪金刚经小楷帖

　　元延祐五年。上海有正书局印。一册。

赵文敏书无逸永安僧堂记

　　元至治元年。民国八年上海商务印书馆发行。一册。

五柳先生诗

　　元。赵孟頫书,上海大观书局发行。一册。

赵松雪隶书千字文

　　元。上海古籍书店印。一册。

初拓赵孟頫圣经小楷

　　元。民国十八年上海扫叶山房印。一册。

赵孟頫书庐山草堂记

　　元。民国二十九年上海商务印书馆发行。一册。

赵文敏书嵇叔夜绝交书

　　元。民国四年上海商务印书馆发行。一册。

赵子昂书后赤壁赋

　　元。上海尚古山房发行。一册。

赵孟頫书读书乐

　　元。印本一册。

赵松雪闲邪公家传

　　元。上海求古斋书局出版。一册,复一册(文明书局印)。

赵文敏书道德经真迹

　　元。印本一册,复一册。

赵松雪临黄庭经真迹

元。上海有正书局发行。一册,复一册(上海艺苑真赏社印)。

旧拓灵飞经

元。赵孟頫书。上海有正书局出版。一册,复一册。

妙法莲花经安乐行品

元。赵孟頫书。印本一册。

方正学临麻姑山仙坛记

明洪武三十年。方孝孺书。印本一册。

王阳明书矫亭记、七言诗真迹

明正德五年。上海大众书局发行。一册。

王阳明书龙江留别诗

明正德十一年。上海商务印书馆发行。一册。

祝枝山写赤壁赋墨宝

明正德十六年。上海有正书局印。一册。

祝枝山书秋兴八首

明正德年间。上海大众书局出版。一册。

祝枝山写千字文

明正德年间。印本一册。

文徵明书怀旧诗

明嘉靖五年。上海有正书局发行。一册。

旧拓文徵明千字文帖

明嘉靖年间。印本一册,复一册。

文衡山阿房宫赋、赤壁赋真迹

明嘉靖二十九年。上海有正书局发行。一册。

北山移文合璧

明嘉靖三十年。文衡山行书,王雅宜草书。民国八年上海有正书局
发行。一册,复二册

明文徵仲行书西苑诗真迹

明嘉靖三十一年。上海艺苑真赏社发行。一册。

文衡山行书律诗真迹

明嘉靖年间。上海有正书局印。一册。

文衡山自书诗稿

明嘉靖年间。民国二十五年上海文明书局发行。一册。

董香光行书习字帖

明万历四十五年。民国九年上海有正书局印行。一册。

屠赤水先生手写园咏五十首

明万历二十九年。屠隆书。一册，复一册。

董香光墨迹五种合册

明万历三十年。民国六年上海有正书局印行。一册。

董文敏临怀素自叙

明万历三十八年。上海文明书局印行。一册。

明憨山大师墨宝

明万历四十六年书。上海有正书局发行。一册。

董其昌书法

明崇祯五年。石印本一册。

明董香光墨妙四种

明万历至崇祯年间。印本。上下二册。

王觉斯草书墨迹

明崇祯十四年。民国九年上海有正书局印。一册。

明卢忠肃公象升临王右军草书帖

明。上海有正书局印行。一册。

明瞿忠宣公遗墨

明。上海有正书局发行。一册。

明王觉斯书入奏行真迹

清顺治三年书。上海艺苑真赏社印行。一册。

傅青主正草大小楷

清康熙十六年。石印本一册。

南田墨妙

清康熙十九年。印本一册。

姜湛园墨宝

清康熙三十四年书。上海中华书局发行。一册。

姜西溟先生墨迹

清康熙年间。上海有正书局印行。一册。

吕晚邨墨迹

清康熙年间。民国六年上海商务印书馆印行。一册。

何义门书桃花源记

清康熙年间。民国二十三年上海商务印书馆发行。一册,复二册。

金冬心自书诗稿

清乾隆元年。民国九年上海有正书局印行。一册。

板桥书道情词墨迹

清乾隆二年。上海有正书局发行。一册。

刘文清公墉法书

清乾隆七年。印本一册。

郑板桥书重修文昌祠记

清乾隆十五年。上海大众书局发行。一册。

金冬心自书书画小记

清乾隆年间。民国二十八年上海文明书局发行。一册。

郑板桥书城隍庙记

清乾隆二十九年书。上海大众书局印。一册,复一册。

王梦楼周氏仙寿序

清乾隆四十七年。王文治书。一册。

钱南园书施芳谷寿序

清乾隆五十三年书。民国十三年上海商务印书馆发行。一册。

钱南园书和雨诗

清乾隆年间。上海求古斋书局发行。一册。

王梦楼自书快雨堂诗稿

清乾隆五十六年书。民国四年上海文明书局印。一册。

刘石庵临帖三种

清乾隆年间。上海文明书局印。一册。

刘石庵行楷四种

清乾隆年间。刘墉书。印本一册。

邓石如篆正合璧

清嘉庆元年书。上海大众书局出版。一册。

邓石如隶书张子西铭

清嘉庆六年书。民国六年上海文明书局印。一册。

邓石如隶书长联集册

清嘉庆九年。民国六年上海文明书局印。一册。

邓石如隶书十五种

清嘉庆十年。民国十三年上海文明书局印。六册。

邓石如楷书隶书三种

清嘉庆年间。民国九年上海有正书局发行。一册。

邓石如书阴符经

清嘉庆年间。印本一册。

邓完白隶书

清嘉庆年间。民国五年上海有正书局印。一册。

翁覃溪楷书金刚经

清嘉庆六年。上海有正书局发行。一册,复一册。

群仙高会赋

清嘉庆十二年。成亲王书。民国十四年上海文明书局印。一册。

归去来辞帖

清嘉庆年间。成亲王书。上海进步书局印行。一册。

成亲王竹板词

清嘉庆年间。印本一册。

何子贞临黄庭经

清道光二十四年临。民国十六年上海商务印书馆印。一册,复一册。

填词图题咏

清道光二十五年。印本一册,复一册。

清贺观察墓志铭

清道光二十七年。民国十二年上海商务印书馆印。一册。

何蝯叟行书墨迹

清道光二十七年。民国十六年上海有正书局发行。一册。

何子贞书二汪墓志铭

清咸丰六年。民国二十五年上海商务印书馆发行。一册。

前后赤壁赋

清咸丰六年。何绍基书。上海进步书局印。一册,复一册。

蝯叟手钩重刻法华寺碑

清咸丰九年书。民国十一年上海有正书局印。一册,复一册。

何道州临汉碑十册

清咸丰八年至同治十年。存印本七册。

翁同龢小楷义庄记

清咸丰九年。印本一册。

何子贞临石门颂、礼器碑

清咸丰十年。上海有正书局印。一册,复一册。

何绍基先生墨宝

清道光至同治年间。上海尚古山房出版。一册。

何子贞临张迁碑

清道光至同治年间。上海有正书局发行。一册。

何子贞西园雅集图记真迹

清道光至同治年间。民国十七年上海中华书局发行。一册。

赵扐叔真迹

清咸丰至光绪年间。印本二册(一册与吴让之等合书)。

翁叔平楷书龚宜人墓志

清同治十三年。上海有正书局印行。一册。

黄自元书正气歌等

清光绪三年。三册。

吴大澂书说文部首

清光绪四年。民国五年苏州振新书社、上海苏新书社发行。一册。

黄自元临九成宫醴泉铭

清光绪八年。印本一册。

思古斋双钩汉碑篆额

清光绪九年。一册。

赵扬叔北魏书

民国十八年西泠印社发行。一册。

吴大澂书籀文孝经

清光绪十一年书。上海同文书局印。一册,复一册。

康南海篆书诗稿

清光绪十二年书。民国十四年上海有正书局印。一册。

康有为真迹

印本一册。

大字结构八十四法

清光绪十五年。李象寅书。印本一册。

曲园墨戏

清光绪十六年书。印本一册。

李瑞清(清道人)隶书格言

清光绪十八年。育古山房印。一册。

潘公墓志铭

清光绪十九年。赵子谦书。印本一册。

梅调鼎手迹

清光绪二十四年。印本一册。

清故项君锦山墓志铭

清光绪二十六年。叶德辉撰,粟揿书。一册。

节孝贺母张宜人家传

清光绪二十六年。冯开撰,赵世骏书。一册。

翁松禅书顾亭林诗

清光绪二十九年。上海神州国光社发行。一册。

吴昌硕临石鼓文

清光绪三十四年。上海求古斋书局发行。一册。

郑苏戡书千字文

清光绪三十四年。民国十七年上海商务印书馆出版。一册。

彦夫人芝映书四种墨拓

清光绪三十四年。悲秋阁发行。一册,复墓表一册。

朱柏庐先生治家格言

清光绪三十四年。汪洵书。印本一册。

高丽好太王碑

晋义熙十年立。清宣统元年双钩印本。六册。

翁常熟书谱

清宣统二年。印本二册。

翁松禅墨迹第五集、第七集

清光绪年间。民国十五年上海商务印书馆发行。二册。

梅赧翁梨花帖

清光绪年间。民国二十二年印。钱罕题跋。一册。

张季直书狼山观音造像记

民国元年书。上海有正书局发行。一册。

张文襄书翰墨宝

民国七年上海文明书局发行。二册。

清道人节临六朝碑四种

民国四年书。上海震亚图书局印。一册,复二册。

恒农冢墓遗文

民国四年。罗振玉编。一册。

石琴馆临书谱

民国四年。伊立勋临。上海扫叶山房发行。一册。

石琴馆临北宋本石鼓文

民国四年。伊立勋临。上海扫叶山房发行。一册。

张季直书千字文

民国五年书。民国十二年上海商务印书馆发行。一册。

杨沂孙说文解字部首墨迹

民国五年。上海苏新书社、苏州振新书社发行。一册,复三册。

梁任公临枯树赋　王圣教序等

民国五年。上海商务印书馆发行。二册。

寄禅师冷香塔铭

民国七年。清道人书。印本一册。

郑谷口隶书姜敬亭传墨迹

民国七年。上海有正书局发行。一册。

啬翁书朱子家诫习字帖

民国十年。张季直书。印本一册。

澹静庐寿言

民国十年。郑孝胥等书。印本一册。

遗民为僧之遗墨

民国十年。上海有正书局发行。一册。

白华山人诗书画真迹

民国十年。汝熊编。印本一册。

联拓大观

民国十一年。上海艺苑真赏社发行。一册。

吴让之　赵㧑叔　胡荄甫篆书墨迹合册

民国十一年。上海有正书局印。一册。

慈庵记

民国十一年。蒋中正撰,谭延闿书。上海震亚图书局印。一册。

盛宣怀墓志

民国十二年。郑孝胥书。上海有正书局发行。一册。

孙中山遗墨(手令)

民国十二至十三年。印本二册。

孙君石如墓志铭

民国十三年。钱罕书。印本一册。

十家手札

民国十三年。上海有正书局发行。一册。

谭延闿行楷格言及自作诗

民国十四年。上海中华书局发行。一册。

杨了公先生书诗词

民国十五年。印本一册。

朱柏庐先生治家格言

民国十五年。王同愈书。印本一册。

松坡军中遗墨

民国十五年。蔡锷书。大中华印刷局印。一册。

戴文节公书百字箴

民国十五年。上海中华书局发行。

清晋封恭人元配卢恭人墓表

民国十七年。袁家濂撰文曹广植书丹。印本一册。

说文部首

民国十八年。童斐著。印本一册,复一册。

章参将传

民国十九年。钱罕书。印本一册,复一册。

盛竹书先生墓志铭

民国十九年。印本一册。

谭祖安庐山纪游墨迹

民国十九年。谭延闿书。印本一册。

当代名人书林

民国二十一年。上海中华书局发行。一册。

石鼓文疏记

民国二十二年。马叙伦疏。印本一册。

高爽泉楷书两种

民国二十二年。上海中华书局发行。一册。

王鲁生书于母房太夫人行述

民国二十二年。于右任述。上海大众书局出版。一册。

星录小楷

民国二十三年。童星录书。上海商务印书馆发行。一册,复二册。

钱太希临帖精品初集

民国二十三年。一册。

朱柏庐先生治家格言

民国二十四年。丁翔华书。印本一册。

高书小楷

民国二十六年。上海中华书局发行。一册。

广州辛亥三月二十九日革命记

民国二十八年。邹鲁撰书。商务印书馆发行。一册。

董节母传

民国三十年。冯贞胥撰,钱罕书。影印一册,复一册。

沈尹默书孙府君轩蕉九十诞辰椵辞

民国三十五年。影印一册。

震荫堂记

民国三十六年。沙文若书。印本一册。

思古斋双钩汉碑篆额

无年月。印本一册。

定武兰亭跋

无年月。印本一册。

历代碑帖集联

无年月。上海有正书局发行。一册。

四时读书乐

无年月。徐颂阁书。印本一册。

翁叔平大楷习字范本

无年月。上海有正书局印。一册。

弘法大师风信帖灌顶记

日本昭和十九年。日本书道学院发行。印本一册。

细井广泽古诗十九首

　　日本昭和十九年。日本书道学院发行。一册。

晌部鸣鹤草书帖

　　日本昭和十九年。日本书道学院发行。一册。

阿育王山图

　　无年月。王震画。印本一页,复一页。

汉石门颂碑、堂溪石阙合册

　　清钱梅溪书。上海碧梧山庄影印,求古斋书局发行。一册。

汉孔宙碑　娄寿碑

　　上海碧梧山庄出版。一册。

汉碑大观

　　张琴藏。印本八册。

汉碑大观

　　钱梅溪写。碧梧山庄印。八册。

黄小松藏汉碑五种

　　上海有正书局发行。八册。

陵苔馆续刻

　　双钩印本六册。

六朝墓志精华

　　民国印。存十五册。

昭和新选碑法帖大观(第一辑)

　　日本昭和十六年骎骎堂书店发行。存五册。

昭和新选碑法帖大观(第二辑)

　　日本昭和十六年骎骎堂书店发行。存十册,复一册。

昭和新选碑法帖大观(第三辑)

　　日本昭和十七年骎骎堂书店发行。存八册,复一册。

晋唐楷帖

　　上海商务印书馆发行。一册,复一册。

宋拓晋唐小楷十一种

上海有正书局发行。上下二册,复二册。

晋唐小楷十种

民国六年上海有正书局印行。一册。

兰亭三绝

宋米芾题签。民国三十二年世界书局发行。一册。

临本兰亭

印本一册。

金石蕃锦集第一

印本一册。

欧虞行草帖

日本昭和十三年骎骎堂书店发行。一册。

南唐澄清堂拓右军父子四人法帖

民国二十三年上海商务印书馆发行。一册。

南唐澄清堂帖

民国上海有正书局印。一册。

澄清堂帖王右军书迹

印本一册,复一册。

乾隆摹刻淳化阁帖

上海商务印书馆民国十一年再版本。十册,复四册。

绛帖

印本十二册。

太清楼书谱

民国十二年上海有正书局发行。一册。

苏东坡帖(东坡书髓)

上海文明书局印。六册,复六册。

宋人书法

民国二十四年故宫博物院印。存二册,说明一册。

宋四家墨宝

民国二十三年故宫博物院印。一册。

宋四家真迹

民国二十二年故宫博物院印。一册。

宋拓鼎帖

民国二十七年上海商务印书馆发行。一册。

渤海藏真帖

印本五册。

明代名臣墨宝第一集

上海有正书局发行。一册。

明清名人尺牍墨宝

民国十年上海文明书局发行。十八册。

明清两代名人尺牍

上海有正书局发行。五册。

初拓快雪堂帖

民国六年上海有正书局印行。五册。

初拓滋蕙灵飞经

民国五年上海有正书局发行。一册。

三希堂法帖

印本。十六册。

三希堂小楷八种

民国十四年上海有正书局发行。一册。

钦定三希堂法帖

印本。全三十二册,复两套,存三十一册和二十八册,又残本十
八册。

三希堂法帖续刻

印本。存六册。

秋碧堂法书

印本。双钩一册。

恽南田行书集帖

民国十二年上海文明书局发行。二册。

南田丛帖(瓯香馆诗稿手札)
印本。存三册。

清爱堂法帖
印本。四册,复三册。

昭代名人尺牍
印本。存二十三册。

昭代名人尺牍续集
印本。存卷五一册。

近代碑帖大观续集
碧梧山庄印。存七册,复二册。

篆法指南
杨沂孙书。上海求古斋书局发行。二册。

楹联第一辑
上海有正书局出版。二册,复二册。

名人楹联大观
印本。一册。

历代碑帖大观
民国印。四函,复三函。

碑帖大观集
民国上海美术社印。一函。

近代碑帖大观续集
印本。存七册。

古今名人墨迹大观
印本。存三函。

图书在版编目(CIP)数据

天一阁碑帖目录汇编/骆兆平,谢典勋编著. —上海:上海辞书出版社,2012.3
ISBN 978 - 7 - 5326 - 3530 - 6

Ⅰ.①天… Ⅱ.①骆…②谢… Ⅲ.①汉字—碑帖—专题目录—汇编—中国 Ⅳ.①Z88:J

中国版本图书馆 CIP 数据核字(2011)第 205216 号

责任编辑 竺金琳
装帧设计 杨钟玮

天一阁碑帖目录汇编

骆兆平 谢典勋编著

上海世纪出版股份有限公司
上 海 辞 书 出 版 社 出版、发行
(上海市陕西北路 457 号 邮政编码 200040)
电话:021—62472088
www.ewen.cc www.cishu.com.cn
华大印刷有限公司印刷

开本 890 毫米×1240 毫米 1/32 印张 14.375 插页 3 字数 296 000
2012 年 3 月第 1 版 2012 年 3 月第 1 次印刷
ISBN 978 - 7 - 5326 - 3530 - 6/Z·3
定价:39.00 元

如发生印刷、装订质量问题,读者可向工厂调换
联系电话:021—62431119